U0101796

自行車訓練聖經
THE CYCLIST'S TRAINING BIBLE

JOE FRIEL

喬福瑞 著

禾宏
文化資訊有限公司

自行車訓練聖經

發 行 人	劉宏一
作 者	喬福瑞 / JOE FRIEL
譯 者	劉芳玉
編 輯	徐敦傑
審 定	徐瑞德
校 對	黃郁文
排 版 編 輯	徐郁芳
發 行	禾宏文化資訊有限公司
	www.hehong.com.tw
	408台中市南屯區黎明路二段71巷20號
	電話 +886-4-2381-2076 / 傳真 +886-4-2385-0679
初 版 一 刷	2011年9月
定 價	新台幣 750 元 / 港幣 225 元
郵 政 劃 撥	帳號：50032364 / 戶名：禾宏文化資訊有限公司
I S B N	978-986-83456-4-5

有著作權 翻印必究

Original Title

"The Cyclist's Training Bible, Fourth Edition"

Originally published in the English language by VeloPress, a division of Inside Communications.
© 2009 Joe Friel

Traditional Chinese Translation Copyright©2011 He-Hong Cultural Co., Ltd.
ALL RIGHTS RESERVED

自行車訓練聖經／喬福瑞／（Joe Friel 著）；劉芳玉譯.--初
版--臺中市：禾宏文化資訊，2011.09 [民100]
面； 公分

含索引
譯自：
The Cyclist's Training Bible, Fourth Edition
ISBN 978-986-83456-4-5 （平裝）

1.腳踏車運動 2.運動訓練
993.955 100017101

目錄

推薦序

1963年，當我還在羅馬尼亞體育學院任教時，學校請我指導該國最年輕、最有前途的標槍選手，當我看到所謂「傳統」的訓練計畫時，我突然意識到運動員的訓練方式中缺少了一些元素。當時每個人都遵循著「古老」的準備計畫，在冬天沒有特定的訓練，之後就進入競爭激烈的夏季，緊接著是秋季的過渡期。後來，俄羅斯人甚至稱呼這種訓練方式為「階段化訓練」（Periodization）。我針對這個訓練計畫缺少的其中一個環節做了調整，改進了每個訓練階段中肌力與耐力訓練的次序及種類，讓運動員最終能建立更高層次的肌力和耐力，我稱它為「肌力階段化訓練」和「耐力階段化訓練」。

羅馬尼亞教練以及其他東歐訓練專家從六〇年代開始採用我的階段化訓練原則，並在世界和奧林匹克各項運動賽事中稱霸體壇多年。今日，這些系統（包含另一個特別為年輕運動員規劃的階段化訓練），也被歐洲大多數頂尖的運動員採用，在美國也愈來愈普及。

在這本《自行車訓練聖經》中，作者喬福瑞（Joe Friel）細心地為激烈的公路自行車運動的運動員提供所有必備的工具，讓運動員能根據我提出的原則設計並使用階段化訓練計畫。他能成為專家絕非偶然，我和喬福瑞相處過，他學識非常淵博，是個非常有能力的教練和老師，也是階段化訓練的權威。不同於其他訓練專家，喬福瑞花了很多年的時間嘗試不同類型的階段化訓練和訓練時程表，確認哪種方式對自行車手或其他耐力運動員有效，在東歐，人們稱呼他「大師級教練」。《自行車訓練聖經》或許是公路自行車運動有史以來最全面、最科學的書籍，同時也是最實用、最易於實踐的。這本書會教你許多世界級的自行車手都在使用的系統化訓練方式，如果你認真地遵循本書的指導原則，我有信心你的比賽表現會大幅提升。

圖多・班巴博士（*Tudor O. Bompa, Ph.D.*）

圖多・班巴博士是公認的「階段化訓練之父」。他針對菁英運動員訓練計畫的發展與世界各國的奧會組織和運動協會研討交流。

作者序

當我1995年開始投入這本書第一版寫作時，我視這本書為自己的挑戰，這是我的第一本書，我預期它大概能賣個幾本，寫暢銷書並非我的意圖，我只是想把自己的訓練方法和訓練哲學以簡單易於使用的方式記錄下來，希望能造福我指導的自行車手。這本書也是為了自我滿足及作為一名教師的自我成長而寫，我相信確認自己對某個學問是否瞭解的最好方式，就是把這門學問傳授給別人，而這就是這本書的源起。

十四年後，這本書在市面上仍舊炙手可熱，而我每天也都會接到世界各地好學的自行車手的提問，這些問題都非常有挑戰性。這本書還延伸出另外二本書《鐵人三項訓練聖經》（中文版由禾宏文化發行）及《登山車訓練聖經》，而網站 www.TrainingPeaks.com 也在 2000年開站，成立網站的目的是希望本書提到的工具與方法能對所有人開放。我在世界各地的講習會，向數千名運動員傳達過本書的概念，對於這本書竟能得到自行車社群普遍的認同，並且能對讀者及這項運動產生如此大的影響，我一直都感到非常驚訝。

這是《自行車訓練聖經》的第四版，這一版經過非常多的修訂與增補，幾乎沒有一個章節是完全沒有變動的。在過去這幾年，運動科學有非常大的進展，因此在這一版中，我也盡可能地整合了最新、最可靠的訊息。整體而言，此版加入了一些研究資訊，這些研究不只讓我更瞭解自行車這項運動，也對我作為一名教練的成長提供相當大的幫助。除此之外，在過去這些年，我在自己指導運動員的訓練內容中，不斷嘗試微調，部分調整確實帶來成效，我也因此修改了書中的內容。這個版本的另一項改變是回應這些年來許多運動員對我的提問，這些運動員就像這本書當初面世時一樣，是如此熱切地想要瞭解如何訓練才能達到巔峰表現。他們一直持續支持著我，並不斷對我的訓練方式提出問題及建議，這是個令人驚嘆的旅程。

雖然這本書的第四版增補了許多內容，但不變的是我在第一版序中所寫下的信念：「我寫這本書，期望你能夠因為這本書而成為更好的自行車手，有一天你會將這一系列課程中學到的東西傳授給我，作為回報」。

——*Joe Friel 喬福瑞*
亞歷桑納州，史考茲戴爾市（Scottsdale, Arizona）

銘謝

從我1995年第一次坐下寫這本書以來，很多人以各種的形式對這本書做出貢獻。我感激的不只是那些在第一版出版過程中協助我的人，也包括在二、三、四版出版過程中加入的人。我特別想謝謝所有對第四版提供過意見的同事：

杭特・艾倫（Hunter Allen）、包柏・安德森（Bob Anderson）、歐文・安德森博士（Dr. Owen Anderson）、蓋爾・伯恩哈特（Gale Bernhardt）、圖多・班巴博士（Dr. Tudor Bompa）、羅斯・布朗森（Ross Brownson）、比爾・寇佛（Bill Cofer）、安卓・柯根（Dr. Andrew Coggan）、羅倫・柯爾登（Loren Cordain）、包柏・杜那修（Bob Dunihue）、吉爾・費雪（Gear Fisher）、唐納文・蓋爾特（Donavon Guyot）、貴格・哈斯（Greg Haase）、瑞內・賈丁（Renee Jardine）、內森・寇許（Nathan Koch）、珍妮佛・柯斯洛（Jennifer Koslo）、林艾倫博士（Dr. Allen Lim）、傑瑞・林區博士（Dr. Jerry Lynch）、卻特・馬特森（Chad Matteson）、派瑞耶・麥克林（Paraic McGlynn）、葛哈・帕威爾加（Gerhard Pawelka）、查理斯・佩爾基（Charles Pelkey）、安德魯・普伊特博士（Dr. Andrew Pruitt）、克里斯・波里恩（Chris Pulleyn）、吉兒・瑞丁（Jill Redding）、馬克・紹恩德斯（Mark Saunders）、烏瑞奇・史科貝爾（Ulrich Schoberer）、比特・史科貝爾（Beate Schoberer）、羅伯・史力梅克（Rob Sleamaker）、艾美・索瑞爾斯（Amy Sorrells）、奧利佛・史達爾（Oliver Starr）、比爾・史翠克蘭（Bill Strickland）、陶德・提蘭德（Todd Telander）、戴夫・權德勒（Dave Trendler）、蘭迪・韋爾伯博士（Dr. Randy Wilber）、查克・沃爾斯特（Chuck Wurster）、亞當・祖科（Adam Zucco）。

我也要謝謝那些在我二十多年教練生涯中合作過的許多自行車手，每次有新的訓練構想時，他們常是我的「白老鼠」，也感謝他們其中許多人的幫忙，謝謝他們在適當的時機提出適當的問題，其中最主要的是我兒子——德克・福瑞（Dirk Friel），謝謝他在這麼多年成功的業餘與職業生涯中，不停向我回報哪些方法對他有用，哪些沒有用。

最後是我的太太喬伊斯（Joyce），我追求夢想超過二十年，她一直無條件的支持我、愛我，對這本書有莫大的貢獻。

導讀

艱苦的練習該如何安排？在最重要的那幾場比賽當週，最好的訓練方式為何？在進入速度訓練之前，需要騎多少里程？重訓和騎車可以安排在同一天嗎？恢復騎應該要騎多少公里？如何才能在爬坡時騎得更好？

我幾乎每天都會從自行車騎士口中聽到這些問題，會問這些問題的運動員都是領悟力強、求知慾強的人──我敢說你一定也是這種人。這些運動員已有三年以上騎車和比賽的經驗，他們只是增加練騎里程數，參加幾場比賽，就看到自己體能大幅的改善，在開始的頭兩年，會覺得比賽很好玩，也在參加的幾場賽事中得到很好的成績，但現在他們想要更上一層樓，參加更高等級的賽事，情況就不同了，他們無法光靠著多騎車和更艱苦的訓練提升比賽的成績，而當他們試著尋找正確的訓練方式時，往往發現找到的不是答案，反而是更多的問題。

這本書的目的就是為你解答有關訓練的疑惑，希望能協助你在比賽中獲得好成績，但答案並不一定如你期望般的那樣簡單與直接。雖然科學訓練在過去三十年已有長足的進展，但訓練仍是一門藝術，對於訓練的疑問，大部分我得到的答案都是"視…而定"這樣的句子：視你在這段時間之前做了什麼而定；視你有多少時間投入訓練而定；視你的強項與弱點而定；視你最重要的那幾場比賽何時舉行而定；視你的年齡而定；視你認真訓練了多久而定。

我不是想迴避問題，而是想確認你是否瞭解解決訓練相關問題的方法通常不只一種，如果你把本文開頭的問題拿去問十個不同的教練，你可能會得到十個不同的答案，而這十個答案可能都對。俗話說：條條大路通羅馬，自行車手的訓練過程也是如此。而我寫這本書的目的就是希望能幫助你解決訓練過程中碰到的難題並找到最適合自己的方法，為了能達到這個目的，《自行車訓練聖經》就是以各章節所呈現的想法和觀念為基礎，接下來的各章節簡介，希望能幫助你瞭解我的訓練方式。

第一部分主要是點出自我訓練的自行車手除了需要持續不斷地投入外，還需要具備訓練哲學常識。第一章描述除了生理上的天賦外，想要在比賽中獲得好成績所要付出的代價。第二章則提出一種與你平日訓練思維模式背道而馳的建議，我希望本章所提出的「訓練十誡」能讓你停下來想想如何更聰明地訓練。

第二部分則是為本書所提出的建議提供科學的基礎。第三章描述的是一般普遍認同的訓練指導概念。第四章則討論訓練過程中最關鍵的層面─「強度管理」，並教你如何正確做好強度管理。自本書出版以來，功率計的取得變得非常容易，使得人們看待及監測訓練強度的方式出現革命性的變革，無論你對這個重要議題有什麼樣的瞭解，請做好重新思考的心理準備。

　　第三部分則是探討「有目的的訓練」這個概念，並提供一套準則，幫助你達成目標。第五章是教你如何測試你的強項及弱點；第六章指導你如何以比賽的觀點看待測試的結果。

　　第四部分是《自行車訓練聖經》的核心，在這個部分，我會帶你將整個設計流程走過一遍，我幫運動員設計年度訓練計畫時，也是使用同樣的流程。第七章概述設計過程。第八章以練習手冊的型式，詳細說明設計的每個步驟，在這章結束後，你會清楚知道自己的賽季目標為何及如何達成這個目標。第九章教你更精準的以週或日為單位為賽季安排練習，而這個章節也會針對練習提供建議。如果你要在賽季中參加長途多站賽，請一定要在完成你的年度訓練計畫前閱讀第十章。第十一章則提供其他自行車選手的年度訓練計畫作為範例，並探討這些設計背後的巧思。當規劃自己的訓練計畫時，你可能會發現這些範例非常有幫助。

　　第五部分則探討會對年度訓練計畫造成影響的其他層面。第十二章我會闡明肌力訓練在自行車運動中的重要性，並說明如何將肌力訓練融入階段化訓練計畫中，也會建議一些動作並提供圖解說明。第十三章會告訴你伸展運動對騎自行車有哪些好處。第十四章則詳細敘述一些針對婦女、年過四十的騎士、青少年、新手等不同族群的注意事項，如果你屬於這些特殊族群，在進入第八章規劃訓練計畫前，先閱讀這章對你或許會有幫助。第十五章的主題則是記錄訓練日誌的重要性，這章會提供一篇範例日誌，讓第九章提到週訓練日程安排更完整。飲食的討論則在第十六章，這章會對飲食提出一種截然不同的思考方式，也會提供營養補充品及運動增補劑等相關的資訊。第十七章則是針對自行車手常碰到的問題提供指導，這些問題包含過度訓練、倦怠、生病、受傷等。第十八章探討「恢復」，這是訓練中最重要，也最常被忽略的層面。

　　在開始之前，有一點大家必須要注意：這本書主要是針對已從事一段時間的訓練和參加過一些賽事的運動員，如果你是自行車運動的新手，或才剛開始從事訓練，你應該要先做一次體檢，這點非常重要，特別是對年過三十五、平常又不太運動的人來說。本書所提供的許多訓練上的建議都是非常激烈的運動，這些建議是針對已建立良好體能基礎並有一定騎乘經驗的人所設計。

　　雖然我相信本書能幫助大部分自行車手提升自己的表現，但我並不認為它能幫助每個人都成為冠軍，成為冠軍需要的不只是啟發及指導，也沒有一個訓練計畫可以完美適用在每個人身上，閱讀本書時，對於我的訓練方式，請保持自己的判斷力，並從本書中自行選擇適合自己的方式，我希望在未來幾年這本書能成為你訓練的參考。

　　如你所見，本書是相當有系統的，有些人覺得分析訓練過程會減低騎車與競賽的樂趣，我希望你不會有同樣的感覺，因為我認為並非如此，當你在每個起跑線前都能感覺到挑戰性，到達每個終點時都能欣喜若狂地高舉雙手，這就是騎車最愉快的事。就讓我們開始吧！

中文版編輯序

十年前，一位自行車訓練的先驅邀請我到他家用 CompuTrainer 做功率測驗，當時我還是個對自行車競賽懵懂的休閒騎士。在測驗開始前，他遞給我一份問卷，要求我填寫「賽季目標」。我愣了一下，填上「希望騎得更快」。朋友很訝異地問我：「你練騎的時間這麼長，騎得這麼認真，難道沒有想要實現的目標嗎？」說實在的我從沒想過練騎為的是什麼目的。做完測驗拿到數據後，我問朋友他從哪裡得知這些資訊，他拿出《自行車訓練聖經》英文版，不久之後，我就去買一本來研讀。

參加過幾個令人挫折的比賽後，次一年，我照著書中介紹的方法來訓練。很奇妙的，在平常團隊練習時，我要很吃力才能跟上隊友，爬坡時也跟不上腳步，但是一到比賽，我總是精力旺盛，表現超越平常的水準，成績也比隊友好，在分齡組名列前茅。有時詢問同組的競爭對手他們的訓練時數有多長，和他們比起來，我「偷懶」許多，但成績卻是不相上下，甚至更好。

為什麼會這樣？我發現最主要的原因是我為賽季立下了明確而可達成的目標，並且一步步朝目標前進。另一個次要的原因是，我很注重練騎之外的其他細節，像是恢復、飲食、運動中的能量補充等等。尤其是恢復，和一天不練車就會感到罪惡的車手相比，我總是等到疲勞恢復得差不多之後才進行下一次的練習。這也是為什麼我在車上的時間比別人少，到比賽時表現卻較佳的原因。這些都是《自行車訓練聖經》帶給我的觀念。即使現在不再參加競賽，這本書所介紹的方法，以及探討到的身心議題，在生活與工作中仍帶給我很多啟發。

和十年前比起來，國內的訓練環境與資訊完備許多。車手可以輕易地買到心跳錶、功率計、能量補充品甚至運動增補劑，雜誌也每期提供豐富的訓練知識。如何面對這麼多的選項，妥善篩選並運用來提升自己的成績，反而是當今車手要面臨的課題。《自行車訓練聖經》從自我指導的角度出發，整合最新的科技以及喬福瑞長年擔任教練的經驗，幫助您縮短摸索的時間並減少金錢上的浪費，保證可以有效率地提升您的競賽成績。

閱讀本書時我建議您不要直接跳到艱苦的訓練項目來檢查自己過去練的對不對，先從建立目標開始。當您有了明確的目標，您會發現每次練騎都會充滿幹勁，對比賽充滿想像，而且比較不會逞一時之快而破壞了長遠的計畫 —— 這比只關注心跳率或功率拉到多高要有意義得多。當您照著計畫與想像完成比賽後，心中的喜悅是隨興訓練的車手所難以比擬的！

藉由《自行車訓練聖經》中文版的發行，希望這本書所介紹的訓練系統，能夠帶給您全新的啟發和更好的成績。

—— 禾宏文化總編輯 劉宏一

2011.8.22

自我訓練的自行車手

歷史上的觀點
自行車競賽的秘訣

作者：諾曼・希爾（Norman Hill）

摘錄自 1943 年的《自行車評論雜誌》（*Review of Cycling Magazine*）

為了比賽進行訓練或調整適應時，為了能得到最好的效果，一定要記住一點，必須把它當成一份全天候的工作，整個生活模式都要指向同一目標。也就是將身體盡可能地維持在最健康的狀態，健康是所有競技能力的基礎。

另一個要記住的重點是，正確的訓練計畫不是特效藥，而是要規律認真地持續一段時間。事實上，絕大多數運動競賽的冠軍都是經歷多年持續的訓練與經驗累積才能得到如此成就。

正確的訓練計畫能讓每個人的能力有所提升，但無法保證每個人都能得到冠軍，仍要考量遺傳與運氣的因素。正確的訓練計畫就像是妥善地保養汽車，可以確保汽車達到最佳的效能、表現及耐力。

投入

在十二公里爬坡的起點，我環顧四週，看到烏里希（Jan Ullrich）、潘塔尼（Marco Pantani）、維宏克（Richard Virenque）、里斯（Bjarne Riis），艾斯卡汀（Fernando Escartin）、希門尼斯（M. Jimenez）這些都是總成績排名前十名的選手——還有我，我仍堅持著。我頭一次和這些人一起競爭。

——巴比·朱利克（BOBBY JULICH），在1997年環法賽中，當他意識到自己有機會競爭總排名時所做的評論。

說永遠比做容易。在賽季前懷抱遠大的夢想和崇高的目標很容易，但投入與否的真正考驗不是在於你怎麼說，而是怎麼做。投入並不是賽季的第一場比賽才開始，而是從今天起，為了要讓自己更強壯、更快、持續力更強所做的一切努力才叫投入。真正的投入指的是一年三百六十五天，一天二十四小時的全年無休地投入。

和你認識最好的自行車手談談，問他們有多投入，一旦聽過他們失望與懊惱的故事，你會發現自行車在他們生活中是多麼重要。愈優秀的自行車手，生活就愈是繞著運動打轉，最常聽到的大概是每天都排滿了訓練活動，冠軍選手中，很少有人是漫無計畫地隨意找時間練習。

想要在比賽中發揮自己的潛能，可不是三天打魚，兩天曬網就能辦得到，而是需要無時無刻的投入 —— 這就是一種熱情。想要有絕佳的表現，就得每天在生活中、呼吸時、吃飯時、睡覺時想到的都是自行車。

投入的程度愈高，生活就愈是以訓練三要素（飲食、睡眠和練習）為中心。飲食為身體提供能量，補充消耗掉的能量與營養加速身體恢復。睡眠和練習對體能有協同效果，二者皆能使腦下垂體分泌生長激素，而生長激素又能加速身體的恢復、重建肌肉、分解體脂肪。藉由一天兩次練習和小睡片刻，認真訓練的自行車手每日可分泌四次的生長激素，使體能更快速的提升。

總之，更好的體能是我們所有人追求的目標，體能是壓力、休息和能量三種要素的結果。表1.1說明如何在每天生活中安排訓練、睡眠和飲食的時間。

表 1.1

每日例行訓練建議

	一天兩次練習		一天一次練習	
	工作日	非工作日	工作日	非工作日
6:00 上午	起床	起床	起床	起床
:30	練習1	早餐	練習	早餐
7:00		伸展		伸展
:30		自由活動		自由活動
8:00	洗澡		洗澡	
:30	早餐	練習1	早餐	練習
9:00	工作		工作	
:30				
10:00				
:30		吃點心		
11:00		洗澡		
:30	午餐	午睡		洗澡
12:00 中午	午睡	伸展	午餐	午餐
:30	工作	自由活動	午睡	午睡
1:00		午餐	工作	自由活動
:30		自由活動		
2:00				
:30		練習2		
3:00	吃點心			
:30			吃點心	吃點心
4:00			工作	自由活動
:30		吃點心		
5:00	下班	洗澡	下班	
:30	練習2	小睡	自由活動	
6:00		伸展		
:30	洗澡	自由活動	晚餐	晚餐
7:00	晚餐		自由活動	自由活動
:30	自由活動	晚餐		
8:00		自由活動		
:30	吃點心			
9:00	就寢	就寢	就寢	就寢

　　事實上，這樣的投入方式或許不適合你。我們最終必須釐清哪些事是「想要做的」，而哪些事是「不得不做的」，我們無法為了從事某項運動而拋棄工作、家庭等各種責任，即使是職業運動員也必須考量生活中的其他層面，若你想成為一流的自行車手，就必須要投入大量的時間和心力，而這可能會讓你無法當個好員工、好父母、或是好配偶。現實生活中，熱情一

定要有個限度，否則我們很快就會和外界疏遠，生活圈最後只剩下和我們同樣狂熱的人。一個穩定的訓練計畫必須要把所有因素都納入考量。

改變

怎麼做才能改善體能並進而提升比賽成績？第一件事就是在日常生活中做些小改變。要在自行車運動與生活間取得平衡並不容易，但若以騎得更好為目標，而僅針對日常生活中百分之十的活動做調整似乎就不那麼困難了，這樣的改變花不了太多力氣，卻有很好的效果。何不每晚提前三十分鐘就寢，讓自己能有更多時間休息？養成健康的飲食習慣是日常生活中另一個很有效的小改變，你是否能每日少吃百分之十的垃圾食物，改吃有益健康的食物？身體每六個月會重建及汰換一次肌肉細胞，而每日所吃下肚的食物，就會成為取代肌肉細胞的原料。你希望自己肌肉細胞的原料是洋芋片、巧克力棒、汽水？還是水果、蔬菜、瘦肉？

　　《自行車訓練聖經》會告訴你哪些小改變能帶來大成效？若想成功又需要做出哪些重大的改變？成為冠軍選手的必要條件又是什麼？

冠軍選手的特質

在追求巔峰的過程中，成功的運動員與教練常會問兩個問題：

- 科學怎麼說？
- 冠軍選手是如何訓練的？

　　這本書大多數的內容是在回答前者，但後者的重要性並不亞於前者。哪些訓練方法是有效的？頂尖運動員對於這類問題的瞭解往往走在科學的前面（不幸的是有些運動員為提升自己的表現而濫用非法禁藥），運動科學家往往是因為運動員覺得某種方法有效，才引起他們研究的興趣。雖然我們無法明確地指出一個運動員成功的過程中，技巧、天份、努力各占多少百分比，但成功的運動員身上仍有某些共通點，最顯而易見的是他們都願意不畏辛苦的訓練，不是一時興起，而是持續不斷、始終如一的訓練。

專心致力於提升自己的成績

藍斯・阿姆斯壯（Lance Armstrong）、老虎・伍茲（Tiger woods）、邁可・喬登（Michael Jordan）在他們各自的運動領域中，都被認定為史上最佳運動員。一個好的運動員與世界冠軍的差別為何？是遺傳還是機遇？是天賦還是教養？是技巧還是心理素質？就我們所知，兩

者的差別很可能在於他們都不斷地努力求進步。

說到努力不懈，阿姆斯壯就是最經典的例子。他每日練騎六小時，重覆練習環法賽的主要路線，並仔細斟酌每樣吃進肚子裡的食物。

伍茲於1997年創記錄地以領先第二名選手12桿的成績奪得名人賽的冠軍時，他為了加強自己的揮桿，從該項運動休息了一段時間，在他成為史上第一人接連贏得PGA四大巡迴賽時，他又再次回頭練習，加強自己的揮桿。也因此，伍茲一舉改變了職業高爾夫球手的工作態度。

喬登中學時沒選上校隊，使他更下定決心要證明自己，即使在他功成名就後，也從未因滿足自己的成就而停止練習，籃球迷都知道，喬登總是會在練習後留下來，改進自己的不足之處。

我們都知道不斷努力求進步是這些球員成功的關鍵，但這真的是他們能成為傑出運動員最主要的原因嗎？根據最近的研究結果，答案似乎是肯定的。研究更進一步的指出，在自己從事的運動項目努力十年，才算是跨過傑出運動員的門檻，以這三位運動員來看，確實是如此。他們對自己從事運動的高度投入，為其他期望在自己的運動項目中名列前茅的運動員樹立了典範。

執教三十幾年，我發現這項研究（精通某項運動需要多久的時間）也適用於自行車。運動員需要花七年的時間改善生理上的條件，在這段時間裡，運動員會學到在訓練、比賽、生活型態等各方面要怎麼做，才能在自行車運動中有所成就。之後，他們還得再花上三年的時間不斷改進自己的表現。無論運動員開始從事訓練或參與比賽的年齡為何，大概都需要花上這麼長的時間。

撇開個別的運動能力，讓我們來看看所有的頂尖運動員有哪些共同特質，我發現有下列七點：能力、強烈企圖心、機遇（機會）、使命感、支援系統、方向及心理素質。

能力

無可否認地，遺傳和運動成就兩者的關係非常密切。有一些很明顯的例子，例如：個頭高的籃球員、體型巨大的相撲選手、體型小的馬師、手長的游泳選手，但這樣的例子不多。這些運動員生來就有至少一項體型上的特徵，讓他們能在自己從事的運動項目中獲得成就。

大部分頂尖的自行車選手生理上有哪些共同的特徵？最明顯的特徵是有一雙強而有力的腿與很好的攝氧能力（最大攝氧量，$\dot{V}O_2max$），其他生理上的特徵如肺容量、身體比例、肌肉爆發力就不是那麼明顯。乳酸閾值（Lactate Threshold, LT）和經濟性對自行車手的表現也相當重要，肌肉爆發力、乳酸閾值和經濟性不像身體質量及手臂長度可以一目瞭然，但這些

特徵可透過適當的訓練改善。不過，這些因素仍或多或少受到遺傳的影響。

那麼你到底擁有多少天賦？你是否完全發揮你的潛力？沒人能明確地告訴你。最好的指標大概是你過去的訓練與成績之間的關聯，普通的訓練卻能有好的成績可能代表你有潛能尚未被開發，很好的訓練卻只得到不太好的結果可能代表缺乏從事這項運動的潛力，但這並不是絕對。

如果你是比賽經驗不滿三年的新手，大概不太容易從比賽結果看出自己有多少能力和潛力。在開始的前三年，細胞層次會發生許多變化，這些變化最終會決定一個自行車手的能力。這代表即使某個選手一開始從事這項運動就能取得好成績，但這名選手也未必能持續稱霸，其他選手最終也可能會追上、甚至超越這些一開始就表現得很好的選手，這樣的結果通常是因為每個人身體對訓練所反應的速度不同。

有些人是「快速反應者」，他們的身體對訓練的反應速度很快，而身體對訓練的反應速度較慢的則為「緩慢反應者」。快速反應者的細胞因為某種不明的原因能夠很快地發生變化，因此快速反應者的體能通常能很迅速的提升，而其他人則需要花上較多的時間（可能花上好幾年）才能獲得同樣的效果。這些緩慢反應者的問題在於他們通常在獲得訓練成果之前就放棄了。圖 1.1 說明了反應曲線。

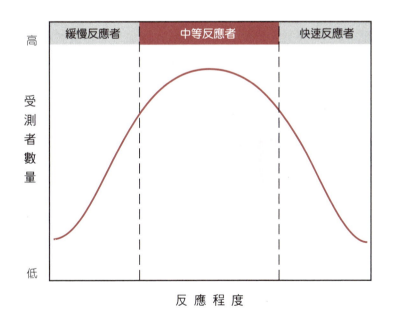

圖 1.1

對訓練刺激的反應

強烈的企圖心

具有強烈企圖心的自行車手對這項運動抱持著很大的熱情。一般來說，一個人愈有熱情就會花愈多的時間騎車、照料自行車、和其他車手互動、閱讀與自行車有關的書籍和雜誌，甚至

整天滿腦子想的都是自行車。

對這項運動抱持著熱情的人通常也都會有良好的訓練態度，他們相信只要努力的訓練就能得到好成績。某種程度上，這是個很寶貴的特質，因為成功的確需要持續的訓練，問題在於當熱情碰上「付出一定有回報」的訓練態度時，有時會造成運動員對訓練過度執著。這種自行車手就是無法停止訓練，他們只要一停下來就會立刻感到強烈的罪惡感，對他們來說，因為受傷、出差或假期等干擾因素而中斷訓練，情緒上會大受打擊，他們之所以會有如此強烈的反應，是因為訓練干擾因素雖然打亂了他們的訓練模式，但他們過度執著的企圖心卻未因此而有所磨滅。

這種過度執著的特質在自行車新手身上相當普遍。他們可能是認為自己太晚發現這項運動，必須藉由加倍訓練才能趕上其他人，他們也有可能是害怕只要停止訓練，哪怕只有幾天，也會將他們打回原形，回到訓練前的狀態。也難怪自行車手在剛開始的前三年，常會有過度訓練的情形。

無論你何時開始騎車，多想成為一個優秀的選手，一定要記住，把成為一個優秀的選手當作一趟旅程，而不是目的。對於自己的表現，你永遠不會有完全滿足的一天，這是企圖心強者的天性，所以別妄想自己有一天可以在達到騎遍天下無敵手的境界後，便功成身退，永遠不會有這麼一天的。過度執著於訓練只會適得其反，一旦你認知到訓練是需要長時間慢慢來，就能減少因為過度訓練、倦怠、疾病造成的體能崩潰，如此可以讓訓練更持續，也能在比賽時有更好的表現。當你碰到不可抗力的挫折時，對於苦惱與挫折的感覺也比較不會這麼強烈。

自行車是一個終身的運動，這項運動不只會讓你培養出最佳的體能和健康的身體，也會因此享受到美好的時光和結交到志同道合的好友，請不要只將它視為你要打敗及征服的對手。

機遇（機會）

世界上最有潛力的運動員很有可能是一個體重過重、久坐不動、愛吸煙的癮君子。這個生來註定要成為世界冠軍並稱霸自行車運動的人，現在很可能正坐在某處的電視機前，雖然他一出生即被賦與了很好的攝氧能力，以及在這項運動成功所需的一切生理特質，問題是他從來沒有機會發現自己的能力；儘管他可能曾有想從事這項運動的想法，但他可能生在世界上某一個飽受戰爭摧殘的區域，在那邊生存才是第一要務；也或者他從未注意到自行車這項運動，反而成為傑出的足球員或鋼琴家，我們永遠不知道他若從事自行車運動，是否能得到冠軍。

身為一個自行車手，缺乏機會並非是阻礙你成長的唯一因素，如果你缺乏下列當中的任何一項，你實現自己潛力的機會可能就會大打折扣。

- 適合騎乘的路網
- 各種地形 —— 平路和山路
- 充足的營養
- 好的裝備
- 教練的指導
- 訓練夥伴
- 重量訓練設備
- 充足的訓練時間
- 可參加的比賽
- 壓力較小的環境
- 家人和朋友的支持

　　這份清單可以一直列下去，還有許多環境因素會影響自行車手發揮潛能，有愈強烈的欲望想超越自己，你就愈有機會克服自己潛在的限制，你會努力改變你的生活型態與環境來滿足你的願望。

使命感

當談到艾迪·莫克斯（Eddy Merckx）、伯納·因諾特（Bernard Hinault）、葛瑞格·萊蒙德（Greg LeMond）、藍斯·阿姆斯壯（Lance Armstrong）這些冠軍選手時，你首先會想到什麼？你大概會想到這些人都是環法賽的冠軍選手。為什麼會這麼想？或許是因為這些運動員都有贏得大型環賽的熱情，這是大家有目共睹的。很少人像他們一樣，對成功有如此強烈的企圖心，無論要騎多少里程，無論要做什麼樣的訓練，只要能幫助他們達成目標，他們願意付出任何代價。當他們朝著事業的巔峰邁進時，騎車就成為他們生命中最重要的事，其他事情就變得只是生活中的瑣事。

　　從這些冠軍選手身上可以學到一件事，企圖心和奉獻是達成夢想最重要的兩項因素。你的夢想可能是贏得環法賽，當然，夢想愈大，使命感就會愈強烈。但每位夢想著自己能進步的自行車手，都必須要有某種程度的奉獻。這種使命感必須要發自內心，沒有人能幫助你選擇夢想，也沒人能逼你為夢想犧牲，即使是這本書也做不到，只有你能做得到，但我能告訴你，要是沒有熱情、沒有使命感，你永遠只能是主集團中的一個普通車手而已。

支援系統

支援系統指的是那些相信你，並致力幫你實踐夢想的人。若沒有支援系統，即使是再好的自行車手、懷抱著多遠大的夢想也永遠無法成為冠軍。冠軍選手的周圍圍繞著許多的人，包括家人、朋友、隊友、指導員、教練、助理和技術人員等，所有人都是為了幫助冠軍選手完成夢想而存在。車手沈浸在「我們一定可以做到」的思維中，使命感不再只是自己的，而是整個團隊努力的目標，一旦能做到如此，就已成功了百分之九十。

你有自己的支援系統嗎？那些圍繞在你身邊的人是否連你的目標是什麼都不知道，更別提你的夢想了？你身邊是否有精神導師或親密好友可以分享你的挑戰和願景？我再次強調，這本書無法為你發展出自己的支援系統。為了能建立自己的支援系統，你要先幫助別人（也許是隊友）達成他們最高的目標，支援是會感染的，你支援別人的夢想，別人通常也會支援你的夢想。

方向

冠軍選手不會漫無目的的訓練，他們也不會盲目跟從別人的訓練計畫，也瞭解勝負之間往往只存在非常微小的差距，他們更明白訓練不能沒有計畫或順其自然。只有訂立詳細的計畫他們才會有信心，在追求夢想的過程中，這是最後，也是最小的一塊拼圖，沒有計畫，這些選手永遠也沒有機會走上頒獎台。

許多運動員選擇聘請教練指導，教練能為選手規劃專屬的訓練計畫。其他選手則是依靠已事先規劃好的計畫，並盡可能調整計畫以符合自己需求，顯然地，訓練計畫的個人化程度愈高愈好。《自行車訓練聖經》能提供你一套指導方針，教你如何規劃一個專屬、詳細的年度計畫，絕對比網路上下載的通用練習日程表更適合你。

心理素質

想在自行車運動中得到好成績需要大量而辛苦的體能鍛練，但運動員能維持長年、大量體能訓練的關鍵在於心理而非生理。運動員若能擁有良好的心理素質，一旦他們體能達到巔峰，終會有高水準的表現。如何才能有良好的心理素質？只要有運動員對我說想要表現出自己的最高水準，我會在他們身上尋找四種特質：求勝的欲望、自律能力、相信自己的態度以及耐心（或韌性）。下列是我問運動員的問題，你可以問問自己，評估看看自己是否有這些特質。

求勝的欲望：你是否能單獨訓練？或是你必須要有別人激勵才能完成艱苦的訓練課程？無論下雨、下雪、刮風、高溫炎熱、天色昏暗或發生其他潛在訓練干擾因素的情況下，你是否都能排除萬難維持平日的訓練？

我發現經常單獨訓練的運動員往往有較佳的心理素質，同樣地，在雨中或寒冷的天候中獨自訓練的人，或是那些要兼顧忙碌的工作與家庭，卻仍然能排除萬難定期訓練的人，這些人所能達到的成就是一般人無法做到的。

自律能力：你是否能為了你的目標改變自己的訓練方式及生活型態？營養、睡眠、階段化訓練、目標設定、身體技能、態度、健康、肌力等因素對你的重要性為何？你的家人或朋友是否支持你和你所追求的目標？

有些運動員會盡可能的將訓練融入自己的生活，有些運動員則只重視每日的練騎並把生活中其他事皆視為次要。我對於那些能將訓練、飲食及其他因素視為生活常規與憑藉的運動員充滿期待。當這些運動員身邊環繞著良好的支援體系，他們持續遵守訓練計畫的可能性較高。

相信自己：比賽時是否備有萬全的計畫？當情況對你不利時，你是否仍能相信自己會取得好成績？當想到比賽時，可控制變數與不可控制變數兩者之中，你比較會想到那個？你如何看待偶發性的挫折？是邁向成功的必經之路，或覺得是自己能力有限的徵兆？你相信自己能做到嗎？還是質疑這樣的想法？

我曾經看過才華洋溢但卻對自己沒有信心的運動員，這些運動員最後卻輸給身體條件雖然較差，但心理素質較佳的選手。若你不是真心地相信自己會進步並且能贏得比賽，教練也很難說服你。

耐心及韌性：你是否會長期從事這項運動？你需要立刻能看到成果，還是願意等待時機成熟（即便要等上很多年），才享受成果？你是否曾跳過數日或數週的訓練，只為了馬上看到訓練成果？

如同我們之前談到的，無論開始接受訓練的年紀為何，運動員需要花上十年的時間改善生理上的條件。為了贏得比賽，運動員需要長期投入訓練，中間可能也會經歷看似毫無進展的時期，運動員要抱著遲早會看到進展的信念，有耐心並持續地訓練來克服這樣的時期。

我的經驗告訴我，運動員如果缺少上述任何一項特質，將無法達到自己訂下的遠大目標，只有為數不多的運動員能在這四項特質得到高水準的評價。在我的執教生涯中，只有一位選手在這四項特質方面展現出異於常人的水準，他最終成為奧運美國隊的代表選手。

心理素質大概是成功方程式中，最受後天培養所影響的一環。有些選手似乎在小時候就將這些特質內化，但也有很多選手並未將其內化。造成其中差異的因素為何？大概是從出生到性格形成時期間，發生在日常生活中數以百計看似不重要的互動，及一些無以名狀、也不知如何灌輸至我們心中的經驗。

加強心理素質最好的方式就是像聘請教練一樣，聘請運動心理學家指導。運動心理學是

一門快速發展的科學，各級運動的選手尋求專家建議的情形將會愈來愈普遍。

　　《自行車訓練聖經》能幫助具備良好心理素質並致力提升自己成績的運動員，雖然本書會提供個體化、成果導向的科學方法，但無法保證按照書中指導的方式做就一定會成功。如果你已具備一定的能力、如果時機已成熟、如果你的使命已明確定義而支援系統也已就位，那麼你幾乎是萬事俱備只欠東風，心理素質或許是你最終、最決定性的一個環節。

聰明訓練

運氣是訓練不來的。

——艾迪‧波瑞史威屈（EDDIE BORYSEWICZ）

波蘭裔美國人，著名的自行車教練

為什麼有些自行車手在開始從事這項運動時，並不覺得他們天賦異稟，但多年之後，他們卻能在這項運動登上巔峰，成為職業或業餘的菁英？為什麼有些選手在早年時表現突出，但卻在尚未發揮自己所有潛力的情況下，就以失敗並退出這項運動告終？

那些願意堅持到底的人或許一直都有才能，只是未立即顯現出來。更可能的情況是，這些年輕運動員的身邊有個關心他們長期發展的父母、教練、或顧問，他想要看到自己的子弟在這項運動大放異彩，而他也有足夠的智慧，有意識地放慢腳步、循序漸進地帶領這位運動員前進。一個成功運動員的練習內容也許不見得有最先進的科學作為根基，但他們在運動生涯初期，就已建立一套合理的訓練哲學。

相反地，有些年輕選手可能因為父母或教練逼太緊，使得他們無法繼續從事這項運動一直到老，這些父母或教練也許是好意，但他們的指導技巧有待改進。

當我開始訓練運動員，我會先澈底瞭解這個選手，但即便事前下過功夫，還是得花上好幾週的時間才能確定哪種訓練方法對這個選手最有效。發展一個有效的訓練計畫要考量的因素有很多，這些因素包含：

- 從事這項運動的經驗
- 年齡和成熟度
- 長久以來的訓練進展
- 最近的訓練計畫

- 個人的強項和弱點
- 當地的地形和天候狀況
- 重要賽事的日程表
- 重要賽事的細節：持續時間、地形、對手、之前的比賽結果
- 最近和目前的健康狀況
- 日常生活中的壓力（例：工作或家庭方面的問題）

　　這份清單還可以一直列下去。如果你期望從這本書找到一套詳細、適合你的訓練計畫，你必須要瞭解事情沒有那麼簡單。在完全無法從你本人獲知到足夠資訊的情況下，你對我、或任何一個做評估的人來說，實在有太多未知的部分。畢竟，目前最瞭解你的是你自己，只有你才有權對自己的訓練內容做出重大的決定。你現在的確需要工具輔助，你需要的是一套廣泛、適用於不同運動員的基本訓練原則與練習方式，這也是我寫這本書的原因，希望你對基礎的概念有充分瞭解後，能將自我訓練做得更好。

系統化的訓練

這本書主張有系統、有方法的訓練。有些自行車手認為這麼做很無聊，寧可隨興地練習，他們偏好憑直覺做訓練，這樣的訓練既沒有計畫、也未經思考、更沒什麼組織。我不否認，即使沒有高度結構化的系統和方法，仍有可能成為一個好的選手，我認識許多成功的選手都是這麼訓練出來的。但我也注意到，當這些選手決定要參加更高層級的比賽時，他們幾乎都會增加自己訓練的結構性。結構化的系統和方法對於達到巔峰有舉足輕重的影響，想達到巔峰不能只憑運氣。

　　我也應該要指出本書所描述的系統和方法並不是達到巔峰的唯一方法，仍有許多有效的訓練方式，有多少教練和菁英運動員，就有多少有效的方法。沒有所謂「正確」的方法 —— 沒有一套系統能保證讓每個人都能成功。

　　訓練沒有秘訣，你也不可能找到神奇的練習方式、特效的膳食補給，或全方位的階段化訓練計畫。本書所有的內容都是已知、已使用過的方法，沒有一個教練、運動員或科學家有必勝的秘訣（若有，也沒一個是合法的）。然而，很多人已經發展出一套有效的系統，而有效的訓練系統的特色是澈底整合所有要素，它不僅是各種練習的集合，而是系統中的各項要素得像一塊拼圖，能完美的彼此融合。此外，系統的背後需要有一套訓練哲學將所有元素連結在一起，而一個健全系統的各部分也必須建立在這套哲學的基礎上。

過度訓練的現象

疲勞與速度之間有任何的關聯嗎？是否有研究顯示當自行車手在訓練中疲勞的頻率愈高，他們就能騎得愈快？還是每次練習都拖著長期疲累的雙腿就能莫名地提升競賽時的動力或其他部分的體能？

我之所以會提出這些問題是因為太多運動員跟我說，只要他們沒有操練到變得有點遲頓，都覺得自己沒有進步。但當我問這些運動員訓練的目的為何，他們總是回答：「為了在比賽中騎得更快。」長期疲勞能讓你騎得更快？真是太奇怪了。

我最近在網路上搜尋運動科學相關的期刊，想找看看是否有任何研究證明運動員的表現與疲勞之間存在正相關；在我看過與這個主題有關的 2,036 份研究中，沒有任何一個研究顯示，如果運動員常感到疲累就能在比賽中表現的更好。

這些研究讓我相信，運動員若是長期感覺到疲勞和雙腳疲累，那一定是走錯方向了，除非他們有什麼特殊的訓練秘訣（我對此表示懷疑）。運動員過度訓練的原因很可能是過於認真的練習態度，再加上因過度焦慮而產生的強迫行為。

事實上，的確有些運動員因為上述原因使得我無法訓練他們。當我要他們為了下一次艱苦的訓練仍能感到精力充沛而休息時，他們卻覺得若沒感覺到疲勞代表自己的體能正逐漸喪失，接著便開始胡思亂想。他們會在做間歇時不斷「加料」，多騎幾公里、幾小時、和多做些練習。同樣的事發生了好幾次後，我們便拆夥了。我執教的目的不是幫助這些用心良苦卻用錯方式的運動員繼續他們的執念，我想幫他們騎得更快，而不是讓他們更疲累、更有壓力。

另一方面，我訓練過許多從事各項運動的運動員，我規定的訓練量比他們習慣的訓練量少得多，神奇的是一旦他們完全專注於真正的訓練目標 —— 騎得更快，他們就能達成目標。當自行車手在精力充沛和生氣勃勃的狀態下進行艱苦訓練，產生的速度和動力是非常可觀的，如此一來，肌肉、神經系統、心血管系統和能量系統都處於最理想的負荷狀態下。當運動員有多幾天的時間恢復、適應，然後再做一次同樣的訓練，你猜結果如何？他們騎得更快。

訓練哲學

《自行車訓練聖經》所建議的訓練哲學看似很不尋常，然而，我發現運動員只要能遵循這套哲學認真訓練，就會看得到成果。我的訓練哲學如下：「在妥善安排特定的訓練與時程後，運動員只須從事能夠帶來持續進步的最低訓練量就足夠了」。

限制訓練量的概念可能會讓某些人覺得很害怕。很多自行車手已經習慣過度訓練，使得過度訓練似乎成為一種常態，這些運動員成癮的程度不亞於吸毒者，長期的過度訓練就像藥物成癮一樣對健康有很大的危害，而這些運動員正在做的就是傷害自己的健康，雖然這些運

動員的體能沒有變得更好，但他們仍無法說服自己改變。

請將這個訓練哲學再看一次，注意！它的內容不是說「只要騎最少里程的訓練量」，若將訓練哲學換一種說法大概就等同於「善用你的訓練時間」。對於肩負全職工作、家庭生活和其他責任的我們來說，善用訓練時間不只是訓練哲學，而是真有其必要性。

的確有些時候需要較大的訓練量，通常是在**基礎期**的訓練（一般準備期），但不是越大量越好。也有些時候訓練量大並不明智，需要的反而是較快速、針對比賽的訓練，這通常是**進展期**與**巔峰期**（特定準備期）。不同訓練階段的說明請見第七章。

這看起來很簡單，但很多人似乎就是會做錯，當他們應該專注於更高速的訓練時，他們卻不斷增加訓練里程數；而當他們應該建立體能基礎時，他們卻騎得太快 —— 通常是在團騎全力加速時。

到目前為止，你都是如何衡量進展？是依照自己有多累，還是騎多快來衡量？如果是前者，除非你改變自己的態度，否則你注定要成為一個二流車手。一旦你發現疲勞是進步的絆腳石，而你也做了必要的改變，你的成績將會變得非常好。

訓練十誡

為了幫助你更瞭解這套訓練哲學，我將它劃分成「訓練十誡」加以分析。將這十項原則納入你的訓練與思維模式，你將會遵循這套訓練哲學，並能從你投入的時間獲得更多的報酬。無論你的年齡或騎車經驗為何，都會有所進步。

第一誡：適度的訓練

只要涉及到耐力、速度和肌力時，人的身體都有一定的極限，但不要太常去試探自己的極限，相反的，大部分的時候，要在這個限制範圍內從事訓練。大部分的練習結束時，要讓自己覺得還有餘力可以做得更多，這可能意謂你得比原先預定的時間提早結束訓練課程，這也無妨，不要每次都讓自己練到精疲力竭才肯結束。

肌肉只能容許一定次數的強力收縮後就無法再用力，當體內肝醣（碳水化合物能量在體內的儲存形式）逐漸耗盡，再強的意志力也無法補充身體所需的能量，這時把腳步放慢是唯一的選擇。如果長期頻繁地測試自己的身體極限，超出身體的適應能力，身體會需要更多的時間來恢復，訓練的持續性會因此受到影響。

大部分運動員犯的最大錯誤就是該放鬆的時候卻太用力，就是因為如此，當需要盡全力訓練時，他們卻又做不到所需的強度，使得訓練變得不上不下，自己的體能和表現也因此變

得平庸。你的體能水準愈高，輕鬆訓練與全力訓練時的強度差異就要愈明顯。

許多自行車手也認為在訓練時持續逼迫自己能讓自己更強壯，他們相信意志力與力量能克服天性，加速身體細胞改變。千萬不要這麼做 —— 更艱苦的訓練不太可能造就更強壯的身體。當負荷採循序漸進的方式增加時，生物的適應能力為最佳。這也是為什麼你常聽到有人告誡，週與週間訓練量的增加最好不要超過百分之十，對某些人來說，即使百分之十都太過劇烈。

小心謹慎地增加訓練負荷（特別是訓練強度），你會逐漸地變強壯，也會有更多的時間與精力追求生命中其他的事物。運動員愈享受訓練，得到的效果會比經常處在過度訓練邊緣的運動員更好。

自我指導的自行車手必須學會客觀且不帶情緒的思考，你必須把自己當成兩個人 —— 車手與教練，教練要負責看管，當車手說：「再多做點訓練」，教練就必須要質疑這麼做是否明智，一旦有懷疑就足以讓你停止訓練課程。當有任何不確定時，就不要再繼續下去。

以謹慎但帶著自信的態度做每個練習，當教練在適當的時機停止爬坡反覆，而自行車手卻說：「我還可以多做幾次」時，這時停下來不是失敗，而是勝利。

第二誡：訓練的持續性

人體的成長是有週期的，發展出一套訓練模式，讓每週的訓練不要有太大的變動，規律的活動能帶來正向的改變，但這並不表示你得日復一日、一成不變地練習，變化對成長也是有幫助的。本書之後的章節你會看到，整個訓練年度中，訓練的內容會不斷地有些微的變化，有些變化相當微小，你甚至不會察覺到，譬如：在基礎建立期，每週增加一個小時的訓練量。

持續性會被打斷通常是因為沒有遵守「適度的訓練」這條誡律。同一個練習做太多，或每週做太多訓練很可能導致過度疲勞、生病、倦怠、受傷等情況。體能不會停滯，不是變好就是變差，經常錯過練習代表體能喪失，然而這並不意謂即使生病也要做練習，有些時候暫停是必要的。假設下列情況發生時，你會如何做決定？

- 當你覺得很累，但卻有一個辛苦的練習要做時
- 當你害怕休息會流失體能，感覺很浪費時間時
- 當你覺得競爭對手比自己練得更勤時
- 當你覺得自己的訓練夥伴騎得太快時
- 當你覺得自己只能再做一次間歇練習時
- 當你覺得自己訓練量可以更大，但不是很確定時
- 當你比賽的狀況很差時

- 當你似乎進入了停滯期，甚至覺得體能在喪失時

如果你的個人哲學是「多多益善」，你對這些問題的答案就會與：「在妥善安排特定的訓練與時程後，運動員只須從事能夠帶來持續進步的最低訓練量就足夠了」這樣的訓練哲學相違背，你看得出差別嗎？

這並不表示你不應該做艱苦的練習，或不需要偶爾挑戰自己的極限並感受疲勞。如果你的目標是發揮自己的潛力，你顯然必須經常面對並克服訓練的挑戰，問題是你不知道自己什麼時候該放棄、什麼時候該休息、什麼時候該做得比預期的少。「多多益善」必然的結果就是倦怠、過度訓練、生病或是受傷。因為這些原因而導致休息時間延長或被迫頻繁地休息，一定會造成體能流失，這時就必須回到之前的訓練清單重建自己的體能。自行車手若常碰到這種情況，便很難在這項運動中發揮潛能。

持續但不極端的訓練才有可能將體能調整到最好，並在比賽中拿出最好的表現。而訓練持續性的關鍵在於適度訓練與休息，你或許不想在訓練相關書籍看到這樣的訊息，但請你繼續看下去，你就會明白為什麼持續訓練能讓你騎得更快。

第三誡：充分的休息

只有在休息的狀態下，身體才會適應訓練的壓力進而變得更強壯，若沒有休息，訓練就不會有進展。隨著訓練負荷的增加，休息的需求也會逐漸增加。大多數的自行車手都只是嘴上遵守這個誡條，他們理智上知道，但情感上卻做不到，這是自行車手最常違反的原則。如果缺乏充分休息，你的訓練就不會有任何進展。

提高睡眠品質的方法

養成每晚規律就寢的習慣，即使是比賽前一晚也不例外。

- 在睡前一小時把房間的光線調暗，藉由閱讀或閒聊讓自己放鬆。
- 睡在昏暗、通風良好、溫度為攝氏 16~18 度的房間。*
- 睡前洗個熱水澡。
- 緩慢穩定地收縮和放鬆肌肉使身體完全放鬆。
- 睡前幾個小時避免飲用咖啡、茶等刺激性飲料。
- 睡前禁止飲酒（會打亂睡眠模式）。

譯註：台灣最適合睡眠的室溫是攝氏 23~25 度。

第四誡：有計畫的訓練

計畫是訓練的核心，特別是當你有遠大的目標時更是如此。你或許曾經聽過一些優秀的運動員說他們從不訂計畫，也一直都表現得很好，我敢打賭他們一定也遵循著某個計畫，只是這個計畫並沒有寫出來，而是在他的腦中。隨意的訓練是無法成就偉大運動員的，你也不例外。幸好，這本書的核心都與計畫有關。第八章會詳細說明我是如何幫運動員規劃賽季訓練計畫；第九章則涵蓋練習計畫，而第十章則探討多站賽的比賽計畫。

良好的計畫是進步的基礎，如同現實生活中，幾乎所有的努力目標，也都需要一個良好計畫。但自我訓練的運動員中只有少數人會訂計畫，我發現有些自行車手會使用雜誌提供的計畫，但只要新的一期出版，他們立刻就放棄舊的計畫，而改採用新的計畫。其實只要照著計畫做（任何計畫都可以），大部分的人都會進步，即便這個計畫設計不良，只要別一直更換計畫，還是會有效果。

這本書講的全是計畫。在第四部分，你將學會如何規劃年度訓練計畫和週例行訓練。當你每年要為下個賽季訂訓練計畫時，你可以不斷地回來參考這個部分。

你必須明白所有計畫都是可以稍作調整的。雖然你不想每個月都從頭開始，但你的計畫也不會像刻在石碑上的文字一樣完全不變，它必須要有點彈性才能應付許多阻礙你的因素，這些因素可能包含重感冒、加班、非預期的旅遊行程、或是親友來訪等等。我指導過的運動員中，沒有人的計畫是完全不受到干擾的。做好心理準備，當干擾發生時，別因為它而心煩氣躁，不妨抱著兵來將擋、水來土掩的心情，改變計畫來適應新環境。

設定一個總體目標是計畫最關鍵的部分。大部分的運動員都覺得自己有目標，但真的有目標的人卻很少。大部分的人所說的「目標」其實指的是願望，他們心中隱約盼望自己能得到偉大的成就，但這個成就卻沒有明確的定義，他們通常會用「更快」這種曖昧的字眼。當為運動員規劃訓練計畫時，我第一個會問：「你判斷賽季成功與否的標準為何？」我通常也會問運動員：「作為一個自行車手，你想達到最大的成就為何？」，透過這個問題，運動員能找到自己的長期目標，他們回答的其實是夢想，但長遠來看，夢想最終也能變成目標，夢想的確能幫助目標成形，如果是這樣，確認你的夢想是一個好的開始。

有了夢想後接下來該怎麼做？為了幫助運動員將遠大的夢想轉化為明確的訓練目標，我會問：「你有多渴望達成這個目標？」、「什麼時候要達成這個目標？」、「目標在哪裡？」、「這個目標會讓你想開始為它奮鬥嗎？」、「這個目標實際嗎？」。明確知道自己要的是什麼，將是在自行車運動中成功的關鍵，即便在現實生活中也是如此。第八章對設定目標會有更詳細的討論。

第五誡：不要太常參與團體訓練

有時能與其他人一起練習的確有幫助，團騎能加強操控技巧和提供實戰經驗，團騎時也會覺得時間過得飛快，而當天氣狀況不理想或因某些原因不想練騎時，和朋友一起練騎更能讓運動員有訓練的動力。但很多時候，團騎會打亂練習的步調，譬如：當你應該採取慢速、輕鬆的恢復騎乘時，團騎會讓你騎得太快；也有些時候，團體決定的騎乘距離可能不符合你的需求。團體練習常會在最不恰當的時機，變質成沒有組織的競賽。

　　冬天的基礎建立時期，選擇騎乘速度讓你覺得很舒服的團隊；春季的強度建立時期則選擇能挑戰你、讓你騎得更快（比賽般的速度）的團隊。聰明與有組織的團隊很難找，你可能需要自己組織一個團隊，遠離那些佔據道路、危險的大團隊，你想要的只是騎得更快，不是想自尋災禍，當某個團隊能幫助你時，加入他們，否則，遠離他們。

第六誡：有計畫的達到巔峰

賽季訓練計畫應該要讓體能在重要賽事時達到巔峰，我稱這些賽事為 A 級賽事。B 級賽事也很重要，但不需要為了達到巔峰而減少練習量，只要在比賽前三、四天休息即可。C 級賽事是 A、B 級賽事的暖身，聰明的選手會利用這些較次級的賽事累積比賽經驗、練習配速、或是當作評估體能狀況的計時測驗。若把每場比賽都當 A 級賽事，那就別寄望這個賽季會有好成績。

　　調整巔峰（Peaking）意即依據不同目標賽事的需求進行訓練。比賽持續時間是最主要的考量因素，準備 40 公里的計時賽、45 分鐘繞圈賽、或 100 公里的公路賽這三種賽事的訓練方式有相當大的差異。除此之外還有許多條件差異，如陡坡、緩坡、平路，是否有風，氣溫冷熱，彎道的多寡，越野賽或是公路賽，比賽開始時間是早上還是中午等路線概況的差異，以及眾多其他變數。當你以調整巔峰為目標努力時，你應該要針對即將來臨的比賽特性做訓練。第十章你會學到如何考量自己能控制的關鍵變數訂立比賽計畫，也會教導你該如何因應不能控制的變數。

　　這本書將告訴你如何在賽季中為因應 A 級賽事而讓體能多次到達巔峰。每個巔峰大概可以持續幾個星期，而在**巔峰期**之間還是可以參加比賽，只是比賽的重點會放在耐力、力量和速度技巧的重建，為下次**巔峰期**作準備。

第七誡：改善弱點

耐力強但卻缺少速度的自行車手最常做的是什麼？你猜對了，耐力訓練。爬坡好手最喜歡做什麼？不意外，他們喜歡做爬坡訓練。大多數的自行車手花太多時間在自己擅長的項目上。你最弱的項目為何？如果你不知道，問問你的訓練夥伴，我敢說他們一定知道，接下來多花

點時間在你的弱點上。《自行車訓練聖經》能幫助你發現並改善你的弱點。瞭解自己的「限制因子」對比賽的成績非常重要，當你在本書看到這個名詞時，請特別注意。

在耐力運動中，除了游泳以外，運動員傾向不重視甚至是忽視技巧的重要性。大部分的運動員，特別是經驗未滿三年的運動員，其運動技巧包括平衡、過彎、踩踏和操控技巧都有很大的進步空間。當技巧愈好，浪費的力氣會愈少，這也代表你的「經濟性」變強，用一樣的力氣卻能騎得更快。技巧與經濟性這兩個主題是特別為這項運動的新手所準備的，詳情請參見第十四章。

在確認自己的限制因子後，請記住一點，心理素質就和體能一樣重要。在第一章探討心理素質的重要性時，我將它分為四個基本要素：求勝的欲望、自律能力、相信自己、耐心，而連結這四個基本要素的是自信。我期盼運動員能有沈穩及「我做得到」的態度，就我所知，最好的運動員都有這項共同特質。無論體能狀況如何，自我懷疑是無法達到遠大目標的徵兆。諮詢運動心理學家，讓專家幫助你改善這個限制因子。

第八誡：相信你所做的訓練

對運動員來說最糟的狀況莫過於訓練時覺得自己進展良好，但比賽當日卻覺得自己生理上的準備不足。比賽時，很少人相信自己的訓練成果，但這種模糊的恐懼應該只是腎上腺素分泌的結果，而不是真的訓練不足。為了讓你對自己的訓練有信心，賽季中的評估就變得非常重要，如果你認為自己某部分的體能未如預期，你可以在競賽週前調整你的訓練方式並改善不足的部分。體能進展的評估方式有很多，第五章會針對其中一些方法進行說明。

如果你對自己的訓練基礎不是那麼有信心，重要賽事即將來臨時，你可能會擔心自己訓練不足，甚至是比賽當日還在進行訓練。我曾看過有些人在重要的賽事前出門進行長距離的練騎，或參加激烈的比賽，因為他們相信這麼做會有幫助。依據訓練期及訓練強度的不同，人體需要花上 10–21 天不等的時間減少訓練負荷才能為比賽做好充分的準備。相信我，在大賽前減少訓練，你會表現的更好。

第九誡：傾聽自己身體的反應

只做達成目標所需的最低限度的訓練，這點非常重要。我年輕時認為只要拚命訓練就能成功，這樣的想法使我不斷經歷受傷、過度訓練、生病和倦怠的情況。我花了許多年的時間傾聽我自己身體的反應才知道該怎麼做 —— 只做達成目標所需的最低限度的訓練。當我停止挑戰自己身體恢復的極限，我竟然進步了，我發現它對我指導的運動員也一樣有效。

這不只是我個人的經驗，在九〇年代早期，柏林圍牆倒塌後，我與東德體育學院的前任

校長一起參加座談會。在他承認東德運動員的確使用非法藥物後（他認為這只是他們偉大成就的一小部分原因），繼續說明他發現東德能取得大量奧林匹克獎牌的真正原因。他描述這些菁英運動員在宿舍的生活有多規律，每天早晨每位運動員會和專家團碰面（專家團包括競賽項目教練、生理學家、醫生或護士、運動心理學家），專家團會確認運動員當天是否準備好參加訓練，並根據情況對訓練時程表進行調整，事實上，他們所做的事就是傾聽運動員的身體的反應，運動員也只會做當天他們身體所能承受的訓練量，僅此而已。

　　要是我們每個人都能負擔得起這種照護就好了，但我們負擔不起，所以我們必須學會傾聽自己身體的反應。如果做得到，你的訓練方式會更聰明，也能讓你騎得更快。聰明訓練的自行車手總是能打敗那些刻苦訓練的自行車手。《自行車訓練聖經》能指導你如何傾聽自己身體每天的反應，讓你的訓練更聰明。

　　有一點很重要，雖然我指導的選手都是高度投入、非常努力的運動員，但我發現「樂趣」仍扮演著不可或缺的角色。這或許看似理所當然，但有些運動員只專注於完成日誌上的數據，使他們忘記自己一開始也是因為有趣才開始騎車，但現在已毫無樂趣可言。許多職業選手對於分齡組的選手在每週50–60小時的工作、送孩子去踢足球、除草、做志工及肩負了其他數不盡責任之後，還有多餘時間可以進行訓練感到非常驚訝。比較起來，職業選手還比較輕鬆，他們一週的訓練時間大約只有30–40小時，再加上小睡片刻的時間。這些職業選手也告訴我如果騎自行車變得不再有趣，他們會放棄自行車，去找一份真正的工作。樂趣是我們每一個人從事自行車運動的原點，你大概不會是靠騎自行車維生，請永遠不要忘記這一點。不要以最近的比賽結果定義自己，就算你比賽沒得到好成績，你的孩子對你的愛不會因此減少，太陽明天仍舊會升起，所以多微笑，少皺眉，你會更享受騎車，也因為享受騎車而表現的更好。

第十誡：為達目標全力以赴

如果你希望在這個賽季能比上個賽季騎得更遠、更快、變得更強壯，你需要換個方式訓練，甚至需要改變你的生活方式。是什麼樣的因素正阻礙著你？也許你應該要早點上床睡覺；也許你吃太多垃圾食物；也許你在冬天應該多花點時間做重量訓練加強自己的肌力；也許是你的訓練夥伴在拖累你。

　　當你設定目標後（在之後的章節），稍微審視你的目標，並找出它們與你的生活型態和訓練內容的關係，再決定是否有必要修改，你一定能做到，因為只有你能決定自己比賽的表現。

　　努力追求巔峰表現是個一年365天、一天24小時全年無休的任務。想在比賽中表現出最高水準，需要的不只是訓練而是全天候的投入。目標愈高，你的生活就愈需要以飲食、睡眠、

和練習為中心。攝取營養充足的食物除了能為身體提供訓練所需的能量，也能藉由補充消耗的能量和營養加快身體恢復的速度，還能建立更強的體魄。睡眠與練習對體能具有協同效應，能更快速的提升體能。

你每天都要面臨生活方式的抉擇，包含飲食、睡眠和其他生理及心理活動等。你所做的這些決定，通常是不加思索的，但這些決定都會對你的表現產生非常大的影響。

全心投入的自行車手會不斷學習相關的運動知識，閱讀所有能取得的自行車和運動營養學的相關資料，和教練、訓練員、運動員、技術員、賽會組織人員、業務員以及任何可能有獨特想法的人交換意見。你應該多問問題，但仍要存著一絲懷疑。身為一個運動員，如果你想繼續成長，就必須要改變，而其他知識淵博的人則是這改變的訊息來源。

訓練包含養成寫訓練日誌的習慣，記錄練習細節、自覺費力程度、壓力的警訊、賽事結果和賽事分析、體能增減的跡象、更換的裝備及其它能夠描述你每日生活經驗的事項，這些事項將來或許都派得上用場。大部分的運動員也發現，寫日誌提供他們更清晰的訓練重點，讓自己能更快速地朝著目標前進。

在設定目標方面我意識到一件事：如果在賽季開始時設定一個目標，並在開始訓練之前就知道你能做到，那麼這就不能算是目標不是嗎？目標的概念是給你一個東西讓你努力改進它，而你會因此變成一個更好的運動員。一個好的目標能打破你的限制，迫使你熟練新的技巧、增強肌力、改變生活方式。無論這個「新的東西」是什麼，它對你能否成功非常重要，你需要分析和改善這個東西，我稱之為「修正限制因子」，第六章會提供更多相關的細節。

另一件你要明白的事情是，為了能夠達到愈難達到的目標，你生活中就要有愈多的事必須為了它而改變。如果你的最終目標是地方性的短距離公路賽，在某些方面就算你比較隨便仍然能有不錯的成果，譬如：營養、睡眠、壓力、訓練夥伴、朋友、伸展、裝備、練習分析、肌力訓練等。但如果你的目標是要贏得比賽或站上全國錦標賽的頒獎台，你就需要讓你生活週遭所有事物為了自行車比賽的勝利做準備。

雖然專注於自己的目標很重要，但要記住，每個人對投入都有一個舒適的區間。對大部分的人來說，工作、家庭及其他的責任是不可能因為騎車而拋棄的，在訓練及生活中取得平衡也是「投入」的一部分。第十五章至第十八章則會進一步探討這個問題。

從實驗室到現實世界

歷史上的觀點
隨意訓練的要領

<div align="right">

作者：佛瑞德·卡格勒（Fred Kugler）

摘錄自《自行車騎乘誌》（*Bicycling Magazine*，1946年4月）

</div>

有一招我們在做公路訓練時常會用到，就是曲著手扛著自行車快速地走800公尺，扛車的時候讓上管剛好離開你的肩膀，做這個動作時你會把肩膀向後挺，伸展胸部及肺部，同時也會訓練你的握力、腕力及臂力，想換手的時候可以隨時換手，但在設定的距離內，不要讓自行車碰到地上或你的肩上。如果是一群人一起做這個動作，可以比誰能扛得最遠，或誰能先到達終點，讓它變得更有趣，這個動作適合在練騎前後或是休息前後做。

　　如果在練騎中覺得無趣，可以試試看這個方法：領騎的人用力做十個加速踩踏（計算單腳），然後從旁退下來到最後一位；下一個人以同樣的方式用力做十個加速踩踏，再退到後面‧‧‧以此類推，你很快會發現，如果每位車手都很認真做十個踩踏，這個練習還蠻困難的。

訓練的科學

集合世界上所有的運動科學知識、最好的教練、最頂級的裝備，你就能得到金牌？不見得，但沒有上列各項你可能會輸。

——克里斯·卡麥克（CHRIS CARMICHAEL）
長久以來一直擔任藍斯·阿姆斯壯（LANCE ARMSTRONG）的教練

直到六〇年代，研究運動才被廣泛的認知為一種科學；七〇年代自行車手的訓練方式才開始有顯著的改變；到了八〇年代，運動科學更是向前飛躍了一大步；我們對於運動員的瞭解，在這十年學到的遠比過去八十年還多。

早期科學家從優秀運動員的訓練方法中學到的知識，比關在象牙塔裡獨自做研究學到的還多。時至今日仍是如此，研究室裡穿著白袍的研究人員所做的只是單純找出為什麼有些訓練方法會有效、有些卻無效。

甚至在早期的比賽中，自行車手就開始不斷從錯誤及嘗試中摸索，他們不知道為什麼無法同時加強自己的最大耐力和爆發力，但有教練和運動員發現，如果在一開始先建立基礎的有氧耐力，之後再增加快速騎乘訓練，運動員就能在適當的時間點達到最佳狀態，這種訓練方法通常會視天候而定，冬天會需要長距離慢騎，夏季則偏好快騎。

從穿著皮鞋和羊毛車衣的時代至今，我們從優秀的運動員、教練、科學家身上學到非常多。這是條既漫長又蜿蜒崎嶇的道路，訓練這個領域涵蓋了營養、恢復、肌力、心理素質、體能測量、練習等各種元素，而這些元素現今都經過充分的探索和明確的定義。但仍有很多運動員仍按照1912年的訓練方式，他們每天都從事戶外訓練，但對每次練騎的目的為何卻完全沒計畫，有些人雖然用過時的訓練方法，但依然很成功。他們是否能做得更好？也許能；用這本書所介紹的、更科學的方法訓練能讓你進步嗎？我相信你會。

我希望能利用最先進的訓練知識幫助你發揮潛力。書中的知識是從各處收集而來的，來

源包含相關的研究報告，頂尖自行車手、教練、及其他運動（游泳、跑步、划船、鐵人三項等）的訓練方法。這些知識有些是經證實有效的方法，但大部分仍只是理論，至於該如何運用在你身上，必須由你自己決定。即便許多已被普遍認可或行之有年的訓練方法也未必適合你，有些方法對其他人有效，也不見得對你有效。

在進入科學這個主題之前，我想說明幾個自行車訓練的基本原則，這幾個原則也許很簡單、看似理所當然，但怕有人不知道，我還是再說明一次。

沒有人一開始就能名列前茅，許多人會成功就是因為他們比別人更有耐性。訓練是需要多年的累積，如果訓練的方法得宜，經過一段時間後，自行車手應該會看得到自己的進步，但別期望奇蹟會一夕出現。

無論是生理上還是心理上的休息在訓練中都是正常與必要的過程。沒有人能永遠不間斷地持續進步，就算你不在訓練計畫中規劃休息及恢復的時間，你的身體也會逼迫你休息，這與你是否有堅強的意志無關，你必須在訓練過程中頻繁的休息。

如果你是自行車運動的新手，對你來說最重要的就是一整年持續與穩定的練騎。在你尚未騎滿一個賽季前，不要太在乎本書提到的細節，騎滿一個賽季後，你就可以在訓練中加入更精細的元素。

生理學與體能

我們如何衡量體能？科學研究發現四個最基本的要素 —— 攝氧能力、乳酸閾值、有氧閾值、與經濟性。頂級自行車手在這四項生理特質指標上都非常出色。

攝氧能力

攝氧能力（Aerobic capacity）是當盡全力進行耐力運動時，身體氧氣消耗量的衡量指標，它也被稱作最大攝氧量（$\dot{V}O_2max$），意即運動時身體消耗氧氣產生能量的最大值。最大攝氧量可在實驗室以漸增運動強度測驗（Graded exercise tests）測得，測驗時運動員會穿戴測量氧氣攝取量的設備，開始測驗後每幾分鐘都會增加一次運動強度，直到精疲力盡為止。最大攝氧量的表示方法為每分鐘每公斤體重消耗的氧氣量來表示（ml/kg/min）。世界級的男性自行車選手的攝氧能力值約在70–80（ml/kg/min），相較起來，一般活潑的大專男學生通常在40–50（ml/kg/min）這個區間，平均來說，女性的攝氧能力值比男性低約10%。

攝氧能力主要取決於遺傳，除此之外還受心臟大小、心跳率、心搏量、血液中血紅蛋白含量、氧化酵素（Aerobic enzyme）濃度、粒線體密度、肌肉纖維的類型等因素的限制。然

而，透過訓練可將攝氧能力提升到一定的程度，訓練有素的運動員花上六到八週進行高強度訓練，就能大幅提高最大攝氧量的峰值。

當我們年齡漸增，攝氧能力通常會降低，少做運動的人年過25以後每年會降低1%。認真訓練的人，尤其是定期做高強度練習的人，降低的值會小很多，可能延後到三十多歲或更晚才發生。

乳酸閾值

攝氧能力並非好的耐力表現預測指標，如果針對某個比賽的參賽選手做攝氧能力測試，測試結果與比賽結果未必相關。$\dot{V}O_2max$ 最高的運動員未必能在比賽名列前茅，但能長時間維持很高的 $\dot{V}O_2max$ 就是一個好的競賽能力指標，而這個持續的高峰就反應出一個運動員的乳酸閾值。

乳酸閾值（Lactate Threshold, LT）有時候稱做「無氧閾值」，乳酸閾值對自行車手（特別是專注於短距離快速比賽的車手）來說是一個重要的強度指標，誰能在運動強度接近或超過乳酸閾值時，還能長時間忍受痛苦地騎乘，誰就能在競爭激烈的比賽中率先跨過終點線。乳酸閾值是運動強度的程度，超過這個強度乳酸鹽以及解離出來的氫離子會快速在血液中累積。由於乳酸閾值表示身體中酸性物質的累積量，因此可以很容易在實驗室或診所中測出來。

一旦到達界限，能量代謝的方式會從燃燒脂肪和氧，轉變為燃燒肝醣（碳水化合物的儲存形式）。這個閾值佔最大攝氧量的百分比愈高，運動員高速騎乘的時間就愈長。在比賽中也是如此，一旦血液中的酸性物質累積到一定程度，運動員只能選擇把速度放慢，才能將酸性物質從血液中清除。

少運動的人乳酸閾值為最大攝氧量的40%至50%；訓練有素的運動員的乳酸閾值為最大攝氧量的80%至90%。因此，顯而易見地，若二位自行車手的攝氧能力相同，但車手A的乳酸閾值為90%，車手B的乳酸閾值為80%，那麼車手A則能維持較高的平均速度，並且在激烈的耐力賽中享有生理上的優勢（除非車手B夠聰明知道要讓自己降低風阻和有好的衝刺技巧）。不同於攝氧能力，乳酸閾值可以透過訓練提高。本書所提到的大部分訓練方式就是教你如何提高乳酸閾值。

有氧閾值

有氧閾值（Aerobic threshold）發生時的強度遠低於乳酸閾值，但想要在比賽中有好成績，有氧閾值跟乳酸閾值同樣重要。有氧閾值的強度差不多就是在主集團中騎乘時的強度，如果你有好的有氧體能，就能在主集團中輕鬆騎乘數小時，當比賽戰術需要耗費更大的體力時，你

仍保有充沛的精力並能隨時應戰。

　　有氧閾值無法在實驗室明確地測出，但可由呼吸深度些微增加，並伴隨著中等費力的強度這二項生理上的特徵判斷得知。若以心跳率來判斷，有氧閾值發生在第二區間（心跳率區間會在下章節詳細說明，目前只要知道第二區間的心跳率相當的低）。身體狀態良好的人，在這種程度的心跳率能有相當高的輸出功率，而有氧閾值也會因每日是否獲得充分的休息而有所不同。和乳酸閾值一樣，精力充沛時有氧閾值的輸出功率會比疲勞時來得高。

　　在乳酸閾值的運動強度非常的大，這時人體會因疲勞而慢下來，使心跳率不致於過高，但在有氧閾值的運動強度則低非常多。因此許多積極訓練的運動員在進行有氧閾值練習的過程中，等他們意識到疲勞時，可能已經把自己逼得太緊。所以在進行有氧閾值訓練時，除了監看心率計和功率計外，更要密切注意自己是否過於費力。

　　有氧閾值區間的訓練非常適合用來建立基礎有氧耐力，而這也是基礎訓練期的重點。因此，**基礎期**的每週訓練都要預留相當的時間做有氧閾值區間的訓練。

經濟性

和休閒騎士相比，菁英車手持續穩定維持特定高速所需的氧氣較少。菁英車手使用較少的能量卻能維持同樣的輸出功率，這點和汽車燃油效率等級很類似，想買車的人能從汽車燃油效率等級掌握汽車的油耗。使用較少的能量卻能產生相同的動力在競賽中是很明顯的優勢。

　　研究報告指出，下列各項能幫助耐力運動員改善經濟性：

- 高百分比的慢縮肌（Slow-twitch，主要為遺傳）
- 有較低的身體質量指數（BMI，身高體重比）
- 較小的心理壓力
- 使用較輕、符合空氣動力並且完全合身的裝備
- 減少高速騎乘時，身體正面迎風的面積
- 減少無用、費力的動作

　　疲勞會對經濟性產生負面的影響，因為疲勞時會徵召不常使用的肌肉來承擔負荷，這也是為什麼在重要比賽前，一定要充分的休息。在比賽接近尾聲時，經濟性會因疲勞而降低，你可能會因此感到自己的踩踏技巧和技術性的操控技巧變得愈來愈凌亂。比賽愈長，經濟性對於比賽結果扮演著愈重要的角色。

　　經濟性和乳酸閾值一樣可以透過訓練改善，當你整體耐力提升、騎乘技巧更熟練，經濟性也會因此提升，這也是為什麼我特別重視冬季訓練時的踩踏技術練習，並且強調要在賽季中花時間改善各種技巧。

　　明確指出並詳細地定義這四項要素可能會讓人有種錯覺，覺得體能好像可以很輕易地量化，而量化後的數據可以用來預測、甚至培養出最好的運動員，幸虧事實並非如此。如果有個計畫聘請世界上最好的科學家，集合一群體能狀況最好的運動員，並將他們帶到最先進的實驗室，透過一連串測試、插針、刺探、評估、分析之後，預測他們在比賽中的表現，這個計畫最後一定會澈底失敗。實驗室和真實世界不同，在真實世界中，有許多科學家不能理解也無法量化的變數。

訓練壓力

在探討訓練有關的壓力時，有五個名詞會不斷重覆在本書出現，分別為頻率、持續時間、訓練量、訓練負荷、強度，瞭解這幾個名詞非常重要。隨著賽季進展，小心謹慎地改變練習頻率、持續時間和強度，會打亂身體舒適的狀態，逼迫身體去適應正向改變，進而提升體能。這樣的操作方式涉及到「訓練量」和「訓練負荷」，以下讓我們分別簡要地探討各個名詞。

頻率

頻率指的是多久做一次訓練課程。新手一星期可能會練習三到五次，他們很快就能感覺到自己體能的變化，短期內或許就能改善10%到20%。經驗豐富的自行車手訓練會更頻繁，賽季中某些特定時間點常會做到一日二次的練習，奧運選手一星期可能會訓練十二到十五次，但這樣高頻率的訓練可能只能提升1%的體能，因為這些運動員已經非常接近自己的極限。

　　研究發現，每週訓練三到五次能帶來最高的效益，額外的練習反而會降低投資報酬率，但如果你想要發揮自己所有的競賽潛力，這些額外的練習可能還是值得做的，因為對手和你的能力可能相當接近，微小的體能差距或許就會改變比賽結果。

　　如果新手試著進行經驗豐富的車手所做的高程度訓練，新手的體能可能會因為過度訓練而變差；同樣地，如果經驗豐富的車手，投入大量的時間做新手程度的訓練，他們也會因訓練不足導致體能喪失 —— 因為壓力頻率太低。練習頻率某程度上取決於身體的適應狀況，舉例來說，就算有多年的訓練經驗，若訓練已中斷數週，最好還是從較低頻率的訓練開始，再循序漸進地增加。

持續時間

各種訓練課程的長度可能會有相當大的差異。改善有氧耐力的課程可能會持續好幾小時；相反地，強度較高較費力或幫助恢復的訓練課程，課程長度則較短。如同訓練頻率，練習持續

長度的部分取決於運動員的經驗水準，經驗豐富車手的課程持續時間最長。持續長度的衡量方式可以是時間或距離，而本書的訓練課程則以時間表示。

　　對長距離車手來說，適當的練習時間很大程度是取決於預計比賽會持續多久，通常最長的練習時間應該與最長的比賽時間差不多，或更長一點。訓練季初期時，強度較高的練習應安排在練習時間較短的日子，隨著訓練的進展，練習會愈來愈艱苦，包括結合長時間與高強度的練習，這樣的練習讓身體能為比賽的負荷做好準備。

訓練量、訓練負荷和強度

頻率和持續時間很容易量化，所以運動員在敘述自己的訓練計畫時常會提到這二項。舉例來說，他們可能會說他們上星期練騎了七次，共花了十四小時，這樣的敘述只描述出他們訓練的一部分，這個部分稱做「訓練量」。訓練量是頻率和持續時間的組合，而它也確實反應了訓練的情況，但並不能完整敘述訓練壓力。

　　訓練負荷指的是訓練量與訓練強度，是更適合用來概述訓練的方式。瞭解訓練的費力情形（每次練習花多大力氣或功率）能更完整的定義壓力的程度。對於一般選手來說最大的問題在於強度很難如頻率及持續時間般量化，有個量化的方式是當訓練課程結束後，為每次的訓練課程認定一個平均費力程度，以1到10來分級，1是最輕鬆，10是像比賽一樣竭盡全力，用訓練課程時數乘以費力等級，訓練負荷就可以充分地量化。

　　假設你在某次練習騎了60分鐘，包含暖身、好幾個高強度爬坡反覆以及緩和。如果你認定這整個訓練課程的費力程度為7級，你的訓練負荷就可以用420（7×60）來表示。

　　將每日的訓練負荷相加即為每週的訓練負荷（已將練習頻率考慮在內）。把數週的訓練負荷互相比較，你可以看出訓練壓力對身體造成的改變。

　　訓練包含三項基本變數：頻率、持續時間和強度。訓練量和訓練負荷就是從這三項變數得出，能幫助你在賽季訓練過程中，將這些變數量化。

　　訓練強度是訓練負荷的三項變數中，運動員最常做錯的部分。當他們需要放輕鬆時，他

訓練量 V.S. 訓練強度

訓練量和訓練強度這兩者何者重要？在自行車手體能有限的情況下，應該盡可能多騎一些里程？還是要少騎幾公里但搭配較高的強度？

　　這個問題的答案視自行車手的經驗而定，新手只要提高練騎的頻率及持續時間，很快就會看到成效；但當車手累積更多經驗，體能變得更好，增加訓練量對表現提升的效果就會愈來愈小，這時針對訓練強度進行調整就顯得非常重要。

們卻騎得太快，後果是當要進行高強度練習時，他們卻覺得有點累。應該輕鬆騎時騎得太用力，必須努力騎時卻無力可用，使得所有的訓練變得不上不下。正確安排訓練的強度是大多數的自行車手提升自己表現的關鍵，第四章將針對這個複雜問題有更詳細的說明。

疲勞

如果沒有疲勞，我們都能成為冠軍選手。我們是否容易感到疲勞，又能感受疲勞到何種程度將決定我們的體能水準，而訓練就是為了增加抵抗疲勞的耐力。體能最好的運動員都是能夠抵抗疲勞的人。

疲勞有很多原因，但自行車手最關心的是：

- 乳酸堆積
- 肝醣耗盡
- 肌肉失能

一個好的訓練計畫會對造成疲勞的身體系統施壓，透過施壓的方式就能改善體能。接下來，讓我們簡短地探討上列三項形成疲勞的原因：

乳酸堆積

踩踏自行車的能量主要有兩個來源：一是脂肪，另一個是碳水化合物。「肝醣」是碳水化合物在體內的儲存形式，當肝醣因製造能量而分解時，乳酸會在使用中的肌肉細胞生成，之後乳酸會慢慢地滲出細胞進入周圍的體液，最後再被吸收至血液裡，當乳酸離開細胞，會釋放出氫離子，形成所謂的「乳酸鹽」（譯註：中文習慣把乳酸鹽譯為乳酸）。如果乳酸鹽的濃度大到一定程度，它的酸性物質就會降低肌肉細胞的收縮能力，自行車手會因此慢下來。

當身體使用碳水化合物和脂肪作為能量供應各種不同費力程度的運動時，乳酸會不斷在血液裡生成（你在閱讀這一頁時，也是如此）。而在運動時，肝醣的使用會增加，此時血液中的乳酸也會同時增加。當乳酸增加不多時，身體能自行排除與中和血液中的乳酸，但當運動強度從有氧（呼吸很輕鬆）變成無氧（呼吸很費力）時，乳酸排除速度趕不上生成的速度，於是乳酸會在體內堆積，造成短期疲勞，而這時車手唯一能做的事就是慢下來，慢下來能使乳酸生成量減少，讓身體排除乳酸的速度能跟上。

這種疲勞發生在時間短但高費力的比賽過程中，例如：長距離衝刺、追擊領先集團、爬坡等。因此，可透過持續時間短的間歇練習，模擬比賽狀況來改善身體清除及緩衝乳酸的能力。

肝醣耗盡

脂肪是你每次騎車的主要能量供給來源，但隨著每次騎乘的強度不同，碳水化合物對能量的供給會大幅的上升或下降。圖 3.1 說明了這樣的轉變。

　　碳水化合物會以肝醣的形式儲存在肌肉和肝臟，以葡萄糖的形式儲存在血液裡。營養充足的運動員體內大約儲存 1,500 到 2,000 大卡的肝醣和葡萄糖，視體型和體能而定，這些能量並不算太多，而這些能量大部分（約 75%）都存在肌肉裡。

　　問題是當肝醣和葡萄糖用盡，就必須把運動速度放慢，因為現在脂肪變成身體主要的能量來源（如同圖 3.1），這就是所謂的「撞牆」（Bonking），意即你已將能量耗盡。

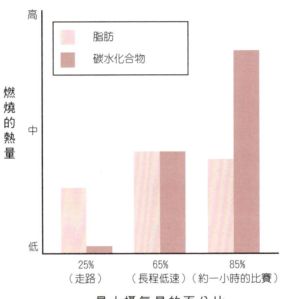

圖 3.1

運動代謝脂肪
和碳水化合物
的相對比例

　　一個 2.5 小時的比賽可能需要消耗 3,000 大卡，其中大概只有一半是來自碳水化合物，如果車手在比賽開始時的肝醣只有低存量，而在比賽中也沒有補充能量，選手可能會因能量耗盡而被迫放棄比賽。當車手踩踏時耗費過多的能量，或有氧體能不佳，同樣的遺憾可能也會發生。研究發現，訓練有素的運動員儲存及使用碳水化合物的能力會比未經訓練的人更佳。除此之外，平日攝取的食物也間接決定了你的能量儲存的多寡，以及這些能量的耗用速度。第十六章對這個主題有更詳細的說明。

肌肉失能

目前仍不知什麼原因，導致自行車手在漫長、累人的比賽接近尾聲時，肌肉無法有力地收縮，很可能是神經與肌肉連結點的化學作用失效，或是中樞神經系統的保護機制為了防止肌肉損

傷造成的結果。

　　高強度訓練能訓練神經系統徵召更多肌肉參與耐力活動，這種訓練方式或許能幫助強化身體對抗肌肉失能。高強度練習（如間歇練習）比長程低速練習（較常用慢縮肌 —Slow-twitch）用到更多快縮肌（Fast-twitch），快縮肌通常是在慢縮肌無法負擔時才會被徵召，當快縮肌被徵召支援慢縮肌做像是間歇練習這樣的耐力活動時，快縮肌會開始具備慢縮肌的特質，這對耐力運動員非常有幫助。

訓練的原則

階段化訓練有四項基本原則：個體化原則（Individulization）、漸進式原則（Progression）、超負荷原則（Overload）以及特定性原則（Specificity）。請耐心聽我說，這些詞也許聽起來有點太科學化和太理論化，然而，瞭解這些原則之後，你會成為一個更好的自行車手，一個用更聰明的方式自我指導的自行車手。

個體化原則

每個運動員處理訓練負荷的能力都不盡相同，而每個運動員就像一個生態系統，在這個系統中，各要素維持一定的均衡並相互合作，進而形成一個各部分密切協調的個體。生態系統和環境因素息息相關，但影響運動員的因素有三，分別為社會文化因素、生物因素與心理因素，這幾類因素既有可能成為你進步的催化劑，也有可能成為你的絆腳石。

　　社會文化因素包含事業發展不順、經濟壓力、人際關係不佳等。這類因素通常會壓縮掉許多可用於訓練的時間和精力（生理上和心理上）。生物因素的例子包括過敏、用藥、營養不足，這些因素會讓個別體能受限，使訓練難有成效；心理因素大概是最不受重視卻又最有可能讓訓練成效大打折扣的，心理因素的例子包括害怕失敗、自信心不足與他人不切實際的期望等。

　　除此之外，有些運動員是「快速反應者」，而有些則是「緩慢反應者」。這意謂如果你和隊友以完全相同的方式進行訓練，到了比賽時，你甚至有可能無法達到一般的體能水準。你是緩慢反應者，還是快速反應者主要受遺傳影響，你遺傳到的身體可能有個既定的變化速率。一般而言，一個特定類型的訓練計畫必須花上四到八週的時間才看得到顯著的成效，雖然你無法改變自己身體反應的速度，但你可以學會按照自己的特性規劃訓練計畫。

　　重要的是你不能只是照著別人的訓練方式就期望能獲得同樣的效果，有時甚至會一點效果也沒有。某個自行車手覺得很輕鬆的訓練，對另一個人來說可能要像比賽一樣努力才能完成。第五章與第六章將會說明如何根據個別的能力規劃個體化的訓練。

漸進式原則

你是否曾有過練習結束後還痠痛好幾天，甚至連輕鬆騎乘的力氣都沒有的經驗？我們都有過這樣的經驗，這樣的練習違反漸進式原則，身體並未因此而變得更強壯，還會造成體能喪失，你因為這樣的練習而浪費了兩樣非常珍貴的資源：時間和精力。

　　當運動員為賽季中的重要賽事調整體能狀況時，訓練負荷必須採漸進式增加，中間也要安排休息和恢復的時間，而增加的訓練負荷一定要比身體平常習慣的訓練量稍大一些。訓練負荷，特別是強度，必須小幅度的增加，通常是5%到15%。以這樣的方式增加訓練負荷，除了能保護自行車手免於過度訓練和受傷，也能提供足夠的負荷讓身體適應。到底要增加多少訓練負荷主要取決於個別的狀況，尤其涉及強度時更要特別小心。第五章和第六章將指引你方向，教你如何逐步建立比賽體能。

超負荷原則

訓練的宗旨是把身體變得更好以應付比賽時的生理負荷。為了讓身體感受到壓力，必須要讓身體負擔超過目前體能狀態所能承受的訓練負荷，這種程度的訓練負荷會先引起疲勞，但在恢復後體能會更上一層樓，這就是所謂的「超補償」（Overcompensation）現象（見圖3.2）。

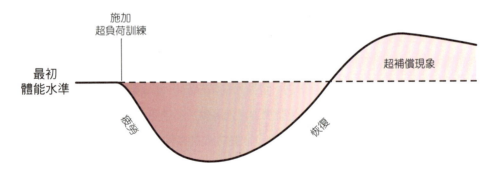

施加
超負荷訓練

最初
體能水準

疲勞

恢復

超補償現象

圖 3.2

超負荷訓練的影響

　　選手能有頂級的表現都是因為多年來縝密規劃超負荷訓練，再經過生理適應的結果。這是最佳的訓練方式，方法就是反覆在運動員身上施加適度的訓練負荷，如果訓練負荷量是正確的（比身體能負擔的量稍微超出一些），一旦身體開始適應後，體能就會逐漸地提升。

　　要特別注意的是，超負荷發生於練習中，但生理適應只有在休息時才會開始發生。這就像訓練時培養出體能提升的潛力，但在隨後休息時才開始實現。如果你不斷的縮短休息時間，不只無法改善體能，甚至還會造成體能喪失，這就是所謂的「過度訓練」。在我所看到的案例中，自我指導的運動員犯下最大的錯誤就是忽視休息的需求。聰明的運動員知道什麼時候該適時提早結束訓練，什麼時候該減少訓練，簡而言之，這些運動員瞭解並傾聽自己身體

的反應，你一定要學會這件事。在第十五章中，我會告訴你一些技巧，教你如何把這點做得更好。

　　如果有一長段時間訓練負荷下降，身體就會調適成更低層次的體能，我們稱這種狀況為「走樣」（Out of shape）。一旦自行車手達到最佳的體能，只需要不用太頻繁但規律的訓練，並且審慎評估施加壓力間隔的時間，允許在艱難的練習之間能有較長的恢復期，體能就得以維持。

特定性原則

特定性原則指的是訓練時施加的壓力必須與比賽預期的壓力相仿。有時候訓練負荷必須包括長程穩定的練習，有時候則要因應需求改採時間短但高強度的訓練方式。總是騎得太慢太輕鬆，或總是騎得太快太猛，都是錯誤的訓練方式。在第六章，我會解釋如何分析公路賽所要求的各種壓力，並教你如何融入到綜合的訓練計畫之中。（譯註：國內翻譯的《運動訓練法》把班巴博士所提到的 *Specificity* 譯作「專項」，意指自行車、舉重、跑步等專業項目，或同是自行車運動的爭先賽、追逐賽、計時賽等個別項目的特定訓練。由於 *Specificity* 在本書中使用的意涵，除了從一般性的重訓轉移到自行車「專項」上之外，更多是指自行車賽所需的「特定」能力，因此本書翻譯採「特定性」的用法，讓讀者在閱讀時較易理解，特此說明。）

強度

每次的痛苦，都讓我變得更好。

——藍斯・阿姆斯壯（LANCE ARMSTRONG）

業餘的自行車手通常認為，只要騎乘的里程數越高，無論騎乘方式為何，比賽成績就會愈好。某程度來說，他們的想法也沒錯，因為運動員似乎必須得騎一定的距離或時數，才能將自己的體能提升到比賽的等級。然而超過這個門檻之後，增加練騎距離不如增加強度來得有效，重點不是練騎的距離有多長，而是怎麼騎才能有最好的效果。訓練的三個基本要素（頻率、持續時間、強度）中，強度是最重要的要素，但奇怪的是，強度卻是自行車手最常做錯的部分。大部分的人在該放鬆時卻在做高強度的訓練，但當真的要做高強度訓練時，他們卻因為太疲勞而無法挑戰自己的極限，最終他們所做的所有訓練都變得不上不下。而他們比賽的方式也都如出一轍：待在集團中直到集團開始加速決勝負時，他們才發現速度跟不上，落於集團之後，不知道怎麼會變成這樣。

這個章節中，強度指的是模擬你準備參加的 A 級賽事的費力程度或動力。公路賽或繞圈賽可能需要各種不同的強度，包含：跟上快速集團所需、接近乳酸閾值穩定的費力程度；追上領先集團所需、持續數分鐘最大攝氧量的強度；或是盡全力衝刺的強度。而計時賽、百哩賽、超級馬拉松等比賽所需強度的定義則更為狹窄。為了設計出一個良好的訓練計畫，必須明確定義創造體能巔峰所需的強度。

打造巔峰體能就像蓋房子，蓋房子最重要的就是打地基，沒有穩固的地基，房子會垮，牆會倒，房子也就白蓋了；如果地基打得好，房子會很穩固，經得起時間的考驗。為比賽接受訓練也是如此，穩固的基礎建立在慢騎上，必須累積一定的慢騎里程數，才能進入間歇、

爬坡反覆、快速團騎等最後階段的工作。一旦建立了良好的基礎，當進行模疑比賽強度的練習就能看到效果，太早做這樣的強度訓練，你的房子就會倒塌。

　　另一個經得起時間考驗的解釋，是把好的訓練計畫比喻成金字塔，金字塔的基底（輕鬆的有氧訓練）愈廣，金字塔的頂端就愈高（比賽時能騎得更快）

　　重點是高強度訓練需要審慎的思考和計劃，才能在賽季中適當的時間點達到巔峰。安排得太多或太早，巔峰體能無法維持到比賽；規劃得太少及太晚則會讓你體能不足。學習運用這章所提到強度的概念，能讓你避免過度訓練和訓練不足，你的競賽體能會在適當的時間點達到巔峰。

強度測量

自行車手在競賽或練習時身體到底發生什麼樣的變化？在一場計時賽中，自行車手如何知道何時該加速，何時該把速度放慢？這個練習是太辛苦還是太輕鬆？比賽後段要如何騎才能保留足夠的體力衝刺？

　　追根究柢，這些問題的答案就是密切注意能量的使用。測量強度，並將測量得出的結果與你訓練、比賽中身體的反應相比較，當遇到如攻擊、逆風、爬坡等情況時，你就知道要怎麼做。今日的科技讓運動員能又快又準確地測量強度。

　　「運動自覺強度」是最古老，同時也是最好的強度綜合指標。經驗豐富的自行車手，可以根據身體運作時的主觀感受，精準判斷出練習時的強度，這種技巧是經由多年的騎車、犯錯及感受每次體能變化的經驗磨練出來的。

　　運動自覺強度可以使用博格運動自覺強度分級量表（Borg Rating of Perceived Exertion Scale, RPE，見表 4.1）加以量化，它常被科學家用來確定運動員的練習強度。有些運動員非常善於使用 RPE 量表，在實驗室中進行分級強度測試時，他們可以光憑感覺明確地指出自己的有氧閾值。

　　還有兩種強度測試方法，這兩種方法或多或少與身體特定的系統有關。第一種是監控心跳率，這種方式告訴我們整個心血管系

表 4.1

博格運動自覺強度（RPE）及訓練強度區間

區間	RPE	描述
恢復	6	
	7	非常非常輕鬆
	8	
有氧耐力	9	非常輕鬆
	10	
	11	有點輕鬆
	12	
均速	13	有點吃力
	14	
次乳酸閾值	15	吃力
	16	
超乳酸閾值	17	非常吃力
無氧能力	18	
	19	非常非常吃力
	20	

統的費力程度。另一種方式是監控輸出功率，也就是肌肉系統踩踏的能力。讓我們看看這兩種方法，或是其他方法如何運用在測量訓練或比賽的強度上。

　　身體是由許多互連、互惠的系統所組成，例如：能量產生、心血管和神經系統。無論你使用何種強度測量方式，當你監控某個生理系統對訓練的回應，你都只是透過一個小窗窺視你的身體，然而由於系統是相互連結的，一旦你有足夠的知識和經驗，能做到一定的準確率，你就可以推論出整個身體的運作情形。在這章我會教你相關的知識，至於經驗就得靠你自己將這些知識付諸實行才能得到。

能量製造系統：乳酸

代謝系統以碳水化合物、脂肪、蛋白質這三種形式提供肌肉能量，這些能量來源會在肌肉中轉換成一種名為三磷酸腺苷（Adenosine triphosphate, ATP）的可用能源，而這個過程有可能發生在有氧狀態，也可能是無氧狀態。

　　如同我們在第三章所描述的，在有氧狀態下的能量製造是發生在慢騎時，它主要是仰賴脂肪和少量的碳水化合物作為能量來源，並使用氧氣將能量來源轉換成三磷酸腺苷，你騎得愈慢，就愈仰賴脂肪，同時也會有更多閒置的碳水化合物，當你騎乘速度增加，能量來源的選擇會逐漸地從脂肪轉向碳水化合物。在高耗費力氣的運動，約運動自覺強度的15到17，氧氧的輸送無法及時跟上需求，你的肌肉就開始以無氧的方式轉換成三磷酸腺苷，即為「無氧」狀態。

　　無氧運動主要仰賴碳水化合物作為能量供應的來源，當碳水化合物轉換為三磷酸腺苷時，會在肌肉中釋出一種名為乳酸的副產品，當你快騎時，乳酸會讓你有一種雙腿發熱、雙腳沈重的感覺，而當乳酸滲出肌肉細胞壁進入血液中，它會釋放出氫分子，進而生成乳酸鹽。乳酸鹽會在血液中堆積，從手指或耳垂抽血檢驗就可測得，它的測量單位為毫莫耳／每公升（寫法為 mmol/L）。因為在兩種能量產生過程中都需用到碳水化合物，有氧的過程使用量較少，無氧的過程使用量較多，因此產生的過程中一定會有乳酸生成，即便當你在閱讀本頁時，你的肌肉同樣會製造出足以測量的乳酸量。

　　藉由測量乳酸，運動員或教練能確認體能的幾個重要的層面（必須有一定程度的準確性才有效，而準確性取決於測量的技術水準和使用的設備），如：

- *乳酸閾值*：如同前面的章節所描述的，乳酸閾值指的是費力的程度，當費力達到乳酸閾值時，代謝作用會從有氧轉變為無氧，特徵是乳酸生成速度過快，使得身體無法及時排除，乳酸會開始在血液中堆積。我常以比喻的方式説明乳酸閾值，如果我將水緩慢地倒入一個杯底有洞的紙杯，水就會如我倒入杯中的速度一樣快地從杯底的洞流出，當費力

程度低時，血液中的乳酸的變化就如同這個例子；但當我加快倒水的速度，從某個時間點開始，雖然杯子仍在漏，但杯中的水會開始愈來愈多，這個時間點和達到乳酸閾值這種更高費力程度的類似。乳酸閾值的概念非常重要，會一直不斷在本書中出現。

- *訓練強度區間*：訓練和比賽強度可以根據乳酸堆積程度來定義（見表 4.2）。

- *生理機能的改善*：你能騎得愈快或能製造愈多的動力而沒有大量乳酸堆積，你的競賽體能也就會更好。

- *踩踏的經濟性*：更流暢的踩踏指的是費力較少卻能達到特定的速度或距離，所以肌肉中的乳酸堆積較少。

- *裝備的選擇*：調整最適宜的大盤曲柄的長度、座墊高度和把手會使踩踏經濟性更佳，這麼做也能減少肌肉中的乳酸生成。

- *間歇的休息時段*：在休息時段把累積的乳酸降低，代表你已為下個來臨的（間歇）運動時段做好準備。

若有辦法「實地」（使用室內訓練台或賽道）準確測量乳酸，而不用在實驗室中大費周章，就能夠從上述各項層面中得到益處。換言之，就是使用較便宜的測量方式準確測量乳酸的方法。直到最近，唯一測量乳酸的方法是在實驗室用 YSI 2300 這種符合美國標準的分析儀，然而，這種儀器的體積龐大、費用昂貴且需使用電力，無法用於實地測量。

表 4.2

不同程度的乳酸堆積與訓練

訓練目的	RPE	乳酸堆積（mmol/L）
恢復	<10	<2
有氧耐力	10–12	2–3
乳酸閾值	13–17	3–5
攝氧能力	18–19	5–12
無氧能力	20	12–20

在過去這幾年，美國健身市場開始引進便宜又方便攜帶的乳酸分析儀，但這並不適合一般自行車手使用，因為使用這種儀器需要相當的技巧，需要經過數百個運動員採樣的經驗才能得出有效的結果。作為一個自行車手，你需要學會（在本章及下一章）透過自己的費力程度及雙腿「發熱」的感覺，約略估計出自己的乳酸閾值，一旦你學這種估算方式，你可以把教練或實驗室技師收集到的資料跟自己的感覺相比對，更準確估算自己的乳酸堆積程度。

肌肉系統：功率

功率是測量單位時間所做的功，單位為瓦特，是以蒸氣機的發明者詹姆斯・瓦特（James Watt）命名。在物理學中，功率可以用下列公式表示：

$$功率 = 功 \div 時間$$

雖然以下的講法有點過度簡化，但我們可以說：在自行車運動中，「功」基本上就是齒輪

比，而「時間」就是迴轉速，因此如果齒輪比增加，而迴轉速保持穩定不變，功率就會上升，或者是如果迴轉速增加（曲柄每轉一圈的時間減少），而齒輪比不變，功率也會增加。

許多科學研究發現功率與比賽表現之間有密切的關係。如果平均功率輸出增加，比賽速度也會增加，但心跳率就無法看出此種關聯，這也是為什麼功率監控對於自行車訓練如此重要。對認真的車手來說，功率是測量強度最有效的方法。

與心跳率相比，功率監控的缺點是設備成本太高。自從八〇年代晚期引進功率計以來，功率計的價格一直在下降，但功率計仍比心率計昂貴。然而，近年來，功率計的價格一年比一年更便宜，你可以期盼在未來幾年這項設備的價格仍會持續下降。

功率訓練一開始要先準確求出每個人的「臨界功率圖」（Critical power，CP），這是把一個人於不同持續時間產生功率的能力圖像化。找出12秒、1分鐘、6分鐘、12分鐘、30分鐘、60分鐘、90分鐘、180分鐘等不同臨界功率持續時間的平均功率輸出，並將其繪製成曲線圖（圖 4.1）。

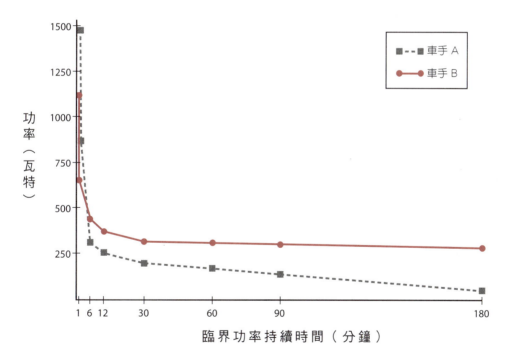

圖 4.1

兩位車手的臨界功率圖

請注意，圖 4.1 曲線圖中的這二位車手之間有相當大的差異。車手 A 在短時間內能產出的功率遠大於車手 B，雖然車手 B 短時間的輸出功率較少，但一般來說車手 B 的曲線傾斜度較平緩，代表其擁有更強的耐力。在接近終點線的全力衝刺中，車手 A 較佔有優勢，但隨著持續時間增加，車手 B 則較佔上風。

一旦你建立持續時間60分鐘的臨界功率（CP60），你和教練便能夠建立自己的「功率

間」。表 4.3 教你如何利用杭特・艾倫（Hunter Allen）和安卓・柯根（Andrew Coggan）創造的系統建立自己的「功率區間」，在這兩人的著作《功率計在訓練與競賽中的應用》（*Training and Racing with a Power Meter*, VeloPress, 2006）中也有詳細說明。

表 4.3

根據CP60建立
的功率區間

一區	二區	三區	四區	五區	六區	七區
恢復	有氧耐力	均速	乳酸閾值	攝氧能力	無氧能力	爆發力
<56%	56–75%	76–90%	91–105%	106–120%	121–150%	>150%

心血管系統：心跳率

八〇年代早期開始引進的便攜型心率計，澈底改變了運動員的訓練方式，它是目前僅次於自行車馬錶，最普遍使用的訓練設備。

從心率計上市以來到 1990 年之間，心率計是會令人嘖嘖稱奇的玩具，好玩歸好玩，但上面顯示的數字並不具有太大意義。現在幾乎人手一台，運動員也愈來愈精於使用心率計，你會發現參與繞圈賽、公路賽、計時賽的每位自行車手都有一台，他們將心率計用來監控及調節費力程度。

心率計很類似汽車的轉速錶，轉速錶不是顯示你開得有多快，而是告訴你引擎運作的情形，汽車可以在原地增加引擎的轉速，甚至可以讓轉速超過轉速錶的紅線區，同樣地，即使你是原地踩踏，心率計一樣會快速增加。

╋ 年前幾乎沒有人有心率計，現在幾乎人手一台。一般而言，我樂於看到這樣的趨勢，但這仍有缺點，我們似乎變得過度在意心跳率，讓我來為你解釋為什麼我會有這樣的顧慮。

在心率計普及之前，運動員開始如間歇這種艱苦的練習前，他們會不斷地估算這個訓練課程進行的情形，甚至可能會因為評估的結果而縮短或延長訓練課程。沒有心率計的時代，他們通常是以運動自覺強度（RPE）為判斷基礎，RPE 是根據訓練時的呼吸、乳酸堆積、疲勞和其他運動中的感覺所做出的主觀反應，從這些有點模糊的資料，運動員會做出判斷。這麼做的好處是迫使運動員持續關注自己身體的感覺，但缺點是運動員需要累積很多的經驗才能培養出判讀這些感覺的技巧。

但有心率計之後，許多運動員都忽略他們的運動自覺強度，而只專注於他們的心跳率的數字，雖然知道訓練中的心跳率很實用，但心跳率不應該是需要監控的唯一數據。事實上，這麼

做可能會造成更多的麻煩。為什麼？一方面是心率計無法精確地顯示訓練時的身體概況，再者心率計提供的資料也未必準確。因為除了練習外，還有很多其他的因素會影響心率，譬如炎熱的天氣、飲食、壓力等。

心跳率這個數字不會告訴你練習或比賽中表現得如何，但很多運動員卻只從一個單純的數字下結論。舉例來說，我不斷聽到有人說：「我的心跳率一直無法提升，所以我就停止練習了。」心跳率低不好嗎？也許不好，但也有可能是好事。改善有氧體能其中一種生理上的改變就是心跳的血液輸出量增加，也就是每次跳動會輸送更多的血液，這代表只要不是最大費力程度的運動，心跳率反而會降低。所以練習或比賽時的心跳率低可能是告訴你：你的體能在高水準，你的狀況非常好，若真是如此，你應該繼續下去，而不是停下來。

心跳率高就是好現象是另一個運動員常會有的迷思。我有時會聽到有人誇口說：「我今天的心跳率上升的很快」，好像在說：「我的狀態很好」，再次強調，真實情況未必如此。我們可以把一個很少運動的人丟到街上，給他一台自行車，逼迫他騎得很快，你猜會有什麼結果？他的心跳率會非常容易地升高，只需要一點功率輸出，心跳率就能達到最大。就算這個人和一個體能狀況良好的車手同樣達到最大心跳率，我們還是無法從這樣的結果獲知與這兩人有關的任何訊息。你看，一個體能狀況非常良好的車手和一個體重過重的沙發馬鈴薯竟會有同樣的結果，體能狀況愈差，反而愈容易讓心跳率升到最高。

測量運動員時，我發現當他們處於良好的比賽狀態時，他們的最大心跳率反而會下降，我不知道為什麼會有這樣的結果，大概是他們的有氧系統已充分適應耐力訓練，使得肌肉系統無法讓心跳率更高。

另一個心跳率被誤用的例子是把心跳率當作健康情況的信號。某自行車手可能會說：「我的靜止心跳率很高（或很低），所以我一定是過度訓練」，然而光看靜止或運動時的心跳率是看不出來是否已過度訓練的。如果這麼容易就能看出一個人是否過度訓練，運動科學家早就不需要再尋找過度訓練的評估方法。

你無法單從心跳率這個數字得知自己的表現或身體狀況，心跳率一定要與其他資訊相比較才具有意義。舉例來說，想知道自己的騎乘表現，可以將心跳率與功率相比（例如：使用CompuTrainer 功率訓練台、Power-Tap 功率花轂或 SRM 功率大盤），就能確認自己體能是否有提升。如果心跳率很低，但功率和之前相比，從一般功率變為高功率，那麼代表體能狀況在高檔；但如果心跳率和功率都很高，那麼運動員大概還處於體能建立的階段。這個方法是很適合作為判斷**基礎期**是否該進入尾聲的標準。

如果心跳率和功率都很低，那麼運動員可能正處於疲勞、生活壓力甚至是過度訓練的情

<文轉下頁>

＜文承上頁＞

況，當然也可能有其他的原因，但我們大概只能從這個結果知道事情可能有些不對勁，在沒有更進一步的訊息前，我們無法明確指出問題為何。

除了功率外，心跳率搭配其他數據也能看出運動員的狀態。舉例來說，低心跳率和高 RPE 告訴你什麼？這樣的組合是表示體能和身體狀況也許還不錯。那麼高心跳率和低 RPE 又代表什麼意思？這樣的組合通常代表事情不對勁，你可以根據自己的情形分析各種不同的可能性。

這篇文章的主旨在於，心跳率這個數字只傳達一件事 —— 你還活著，光靠某一天的心跳率就下定論是很愚蠢的事。心率計是個神奇的訓練工具，請你善用它提供的訊息，但不要只靠這一項訊息做所有的決定。

練習過程中一定要隨時掌握心臟負荷的程度，因為當你面臨訓練進展的決策時，心臟負荷程度會成為最重要的參考依據，但參與高品質訓練課程時，有時候企圖心的強弱會影響你對運動自覺強度的評估。

注意，心跳率低不一定是壞徵兆，事實上，在進行熟悉的日常訓練時心跳率低可能是個好現象。當有氧體能改善時，通常心跳率會因為心臟變得更有力與更有效率而降低，同理可證，心跳率高也不一定是好的徵兆。

對自行車車手來說，瞭解乳酸閾值心跳率（LTHR）和瞭解自行車車架尺寸一樣重要，但千萬不要嘗試測試自己的最大心跳率，這不只需要很強的決心（就像高空彈跳一樣的決心），況且就一個估計指標而言，最大心跳率還不如乳酸閾值來得有用。

心跳率區間是根據乳酸閾值心跳率設定，因為每個人轉變為無氧運動（乳酸開始堆積）時的最大心跳率百分比往往差異很大。舉例來說，一位自由車手的乳酸閾值心跳率是他的最大心跳率的 85%；另一個車手的乳酸閾值心跳率是最大心跳率的 90%。如果兩位車手都在最大心跳率的 90% 這個區域做訓練，一位車手會處於完全進入深度無氧狀態，另一位會處於才剛開始進入無氧狀態。他們練習的感受與成效會完全不同。然而，如果兩位車手的強度區間都在乳酸閾值的 100% 或其他相同百分比，他們費力程度就會相同，也會得到同樣的效果。

尋找乳酸閾值需要很精密的科學，但你千萬別因此卻步，它其實是個很簡單的步驟，我會在下個章節說明要怎麼做。我偏好先確定乳酸閾值心跳率，再依照這個數值建立心跳率區間。其中一個估計你的乳酸閾值心跳率的「簡單」方式是佩帶監控器做計時測驗（簡單指的是方法，計時測驗本身並不輕鬆）。個人計時測驗的距離可以是 5 公里、10 公里、13 公里、16 公里或 40 公里。這個測驗可以在比賽時測，也可以在自己練習時測，而測得的平均心跳率可

以作為你的乳酸閾值的預測指標。由於參加比賽會比自己單獨練習時更積極，所以二種方式所測出的結果也必須以不同的方式詮釋。表 4.4 提供一個基本的算式教你如何由個人計時測驗算出乳酸閾值心跳率。

表 4.4

根據個人計時測驗計算乳酸閾值心跳率

　　舉例來説，以參加比賽的方式進行 16 公里的個人計時測驗，運動員參賽時的精力充沛，比賽過程也很努力，這位運動員的平均心跳率是 176，我們假設他參賽時是處在乳酸閾值（LT）的 105%（表 4.4 第二欄），因為 176/1.05=167，這位車手的乳酸閾值心跳率是 167。（見表 4.6 的粗體數字 167，同一列的左右欄位就是他的心率區間）。表 4.4 也可用來計算個人計時賽的理想心跳率，舉例來説，一個 40 公里的個人計時賽應騎在乳酸閾值的 100%。

距離	比賽時	練習時
5 km	LT 的 110%	LT 的 104%
10 km	LT 的 107%	LT 的 102%
10–16 km	LT 的 105%	LT 的 101%
40 km	LT 的 100%	LT 的 97%

　　另一個可以單獨做的簡單測試方式是單獨做 30 分鐘的計時測驗，而這個方式經證明能提供相當準確的乳酸閾值心跳率。計時測驗開始 10 分鐘後按下計圈鍵（Lap），計時測驗的最後 20 分鐘的平均心跳率就是你的乳酸閾值心跳率的合理估計值。無論使用哪種測試法，你重覆使用某種方法的次數愈多，測得的乳酸閾值心跳率就愈準確。

　　你甚至可以利用練習來驗證前面測的值是否準確，只要當你開始覺得自己進入無氧的狀態，就開始注意自己的心跳率，這個強度等級的特徵是會感覺到雙腿發熱，呼吸會開始變得很沈重。

　　一旦找出你的乳酸閾值心跳率，利用表 4.5 和表 4.6 就可以確認你的心跳率區間。

表 4.5

根據乳酸閾值心跳率設定心跳率區間

　　既然我們這麼常提到心跳率區間，我把每個區間編號，第 1~4 區為有氧區間，5a、5b、5c 為無氧區間。

　　心跳率會因個別運動項目的不同，而有所不同，如果你在冬天會穿插跑步作為交叉訓練，你慢跑時與騎自行車時的乳酸閾值心跳率會不同，你的強度區間也會因此不同。所以你應該要為進行訓練的每項運動找到心跳率區間，或者至少測出自行車訓練的乳酸閾值心跳率，其他運動則用運動自覺強度作為參考。

強度區間	RPE	訓練目的	LTHR 的百分比（%）
1	<10	恢復	65–81
2	10–12	有氧耐力	82–88
3	13–14	均速	89–93
4	15–16	次乳酸閾值	94–100
5a	17	超乳酸閾值	101–102
5b	18–19	攝氧能力	103–105
5c	20+	無氧能力	106+

符合競賽需求的系統

進入頂級賽事的狀態即意謂使三個系統的表現達到最佳。一個車手若是擁有很棒的肌肉系統，但能量和心血管系統都很差，他上路後撐不了多久。比賽需要三個系統通力合作，而這三個系統在訓練的期間要經歷非常多的改善，才能讓你在比賽中充分發揮效率，並達成目標。下列各項為因訓練而改變的部分清單。

能量製造系統

- 能多使用脂肪和少用肝醣
- 加強乳酸轉換成能量的效率
- 增加肝醣及磷酸肌酸（Creatine phosphate）的儲存
- 改善從血液取氧的能力

肌肉系統

- 增加單位肌肉纖維產生的力量
- 加強徵召肌肉纖維的能力
- 更具經濟性的運動模式
- 加強耐力特性

心血管系統

- 每次心跳能輸送更多的血液
- 肌肉纖維上有更多開放的毛細血管
- 增加血液量
- 加強輸送氧氣到肌肉的能力

三維系統下的訓練

運動自覺強度、心跳率與功率等各項數據，能夠幫助認真的自行車手監控練習或比賽的強度。運動自覺強度能提供整個騎乘過程主觀但全面的看法，心跳率則是為心血管系統提供了一扇窗，讓我們得以一窺身體所承受的訓練負荷。功率計則彙報身體所完成的成果，功率是用來測量表現的單位，而不是生理上承受訓練負荷的指標。如果能適當的詮釋這些資料，在訓練過程中會非常有幫助。

　　使用這三種測量方法就像以三維的方式看一張圖，而不只是一維或二維的方式，有了這些方法，就能更清楚瞭解訓練的目的與意義。無論是否有具體的數字，運動自覺強度是一種

先從「5a區」欄位中找出你的乳酸閾值心跳率（粗體字），該行從左至右的數字就是你的強度區間。

表 4.6

乳酸閾值心跳率
與心跳率區間

1 區	2 區	3 區	4 區	5a 區	5b 區	5c 區
恢復	有氧耐力	均速	次乳酸閾值	超乳酸閾值	攝氧能力	爆發力
90–108	109–122	123–128	129–136	**137**–140	141–145	146–150
91–109	110–123	124–129	130–137	**138**–141	142–146	147–151
91–109	110–124	125–130	131–138	**139**–142	143–147	148–152
92–110	111–125	126–130	131–139	**140**–143	144–147	148–153
92–111	112–125	126–131	132–140	**141**–144	145–148	149–154
93–112	113–126	127–132	133–141	**142**–145	146–149	150–155
94–112	113–127	128–133	134–142	**143**–145	146–150	151–156
94–113	114–128	129–134	135–143	**144**–147	148–151	152–157
95–114	115–129	130–135	136–144	**145**–148	149–152	153–158
95–115	116–130	131–136	137–145	**146**–149	150–154	155–159
97–116	117–131	132–137	138–146	**147**–150	151–155	156–161
97–117	118–132	133–138	139–147	**148**–151	152–156	157–162
98–118	119–133	134–139	140–148	**149**–152	153–157	158–163
98–119	120–134	135–140	141–149	**150**–153	154–158	159–164
99–120	121–134	135–141	142–150	**151**–154	155–159	160–165
100–121	122–135	136–142	143–151	**152**–155	156–160	161–166
100–122	123–136	137–142	143–152	**153**–156	157–161	162–167
101–123	124–137	138–143	144–153	**154**–157	158–162	163–168
101–124	125–138	139–144	145–154	**155**–158	159–163	164–169
102–125	126–138	139–145	146–155	**156**–159	160–164	165–170
103–126	127–140	141–146	147–156	**157**–160	161–165	166–171
104–127	128–141	142–147	148–157	**158**–161	162–167	168–173
104–128	129–142	143–148	149–158	**159**–162	163–168	169–174
105–129	130–143	144–148	149–159	**160**–163	164–169	170–175
106–129	130–143	144–150	151–160	**161**–164	165–170	171–176
106–130	131–144	145–151	152–161	**162**–165	166–171	172–177
107–131	132–145	146–152	153–162	**163**–166	167–172	173–178
107–132	133–146	147–153	154–163	**164**–167	168–173	174–179
108–133	134–147	148–154	155–164	**165**–168	169–174	175–180
109–134	135–148	149–154	155–165	**166**–169	170–175	176–181
109–135	136–149	150–155	156–166	**167**–170	171–176	177–182
110–136	137–150	151–156	157–167	**168**–171	172–177	178–183
111–137	138–151	152–157	158–168	**169**–172	173–178	179–185
112–138	139–151	152–158	159–169	**170**–173	174–179	180–186
112–139	140–152	153–160	161–170	**171**–174	175–180	181–187
113–140	141–153	154–160	161–171	**172**–175	176–181	182–188
113–141	142–154	155–161	162–172	**173**–176	177–182	183–189
114–142	143–155	156–162	163–173	**174**–177	178–183	184–190
115–143	144–156	157–163	164–174	**175**–178	179–184	185–191
115–144	145–157	158–164	165–175	**176**–179	180–185	186–192
116–145	146–158	159–165	166–176	**177**–180	181–186	187–193
116–146	147–159	160–166	167–177	**178**–181	182–187	188–194
117–147	148–160	161–166	167–178	**179**–182	183–188	189–195
118–148	149–160	161–167	168–179	**180**–183	184–190	191–197
119–149	150–161	162–168	169–180	**181**–184	185–191	192–198
119–150	151–162	163–170	171–181	**182**–185	186–192	193–199
120–151	152–163	164–171	172–182	**183**–186	187–193	194–200
121–152	153–164	165–172	173–183	**184**–187	188–194	195–201
121–153	154–165	166–172	173–184	**185**–188	191–195	196–202
122–154	155–166	167–173	174–185	**186**–189	190–196	197–203
122–155	156–167	168–174	175–186	**187**–190	191–197	198–204
123–156	157–168	169–175	176–187	**188**–191	192–198	199–205
124–157	158–169	170–176	177–188	**189**–192	193–199	200–206
124–158	159–170	171–177	178–189	**190**–193	194–200	201–207
125–159	160–170	171–178	179–190	**191**–194	195–201	202–208
125–160	161–171	172–178	179–191	**192**–195	196–202	203–209
126–161	162–172	173–179	180–192	**193**–196	197–203	204–210
127–162	163–173	174–180	181–193	**194**–197	198–204	205–211
127–163	164–174	175–181	182–194	**195**–198	199–205	206–212

監控各項練習強度的綜合評量法，花時間熟悉運動自覺強度對比賽一定會有幫助，因為在比賽時，你不可能有機會仔細觀察自己的心跳率和功率，打好運動自覺強度的基礎，它會成為各種強度監控的終極參考資料，你必須變得更善於使用它。心跳率最適合用於穩定狀態的訓練，特別是乳酸閾值以下的訓練，在長距離有氧騎乘和恢復練習中特別有用。在做間歇、爬坡練習、衝刺爆發力訓練和其他無氧練習時則要特別注意功率。我發現自行車手在訓練中開始使用功率計後，比賽表現有顯著改善。這毫無疑問地會成為自行車未來的訓練方向，掌握並善用這些強度監控系統將有可能大幅改善你的訓練和比賽成果。

測量訓練負荷

既然你有三種強度監控系統，量化訓練負荷不再是個虛幻的夢想。回想前面的章節所說，訓練負荷是頻率、持續時間和訓練強度的組合，瞭解你的訓練負荷讓你能追蹤和比較每週在自己身上所施加的訓練負荷量。這些都是非常寶貴的訊息，對於避免過度訓練有很大的幫助。當你知道各項訓練可能對身體施加多少負荷，你就可以根據這些訊息規劃每日的練習，並安排恢復時間。量化訓練負荷也能確保階段化訓練更有效（更多關於階段化訓練的訊息請見第七章）。下列為測量訓練負荷的三種方法。

運動自覺強度

訓練課程進入尾聲時，用 6–20 級（如表 4.1 的定義）為本節課程的平均運動自覺強度打個分數，再將這個值乘以訓練課程的時間。舉例來說，一個 60 分鐘的訓練課程（包含間歇），平均的運動自覺強度為 14，則這天的訓練負荷為 840（60×14 = 840）。

心跳率

使用心率計的區間訓練時間功能，就能知道至少三個分區各別花費的訓練時間（如果心率計只能設定三個區間，可在騎乘時變換分區設定，就能完整觀察五個分區）。將每區的數字標識碼（例如：第三區）乘以每區的練習時間，再相加，就能算出一週或任一時間長度的訓練負荷。

　　舉例來說，如果你完成了 60 分鐘的練騎（包含第一區 20 分鐘，第二區 25 分鐘，第三區 15 分鐘，累積訓練負荷為 115），計算方式如下：

第一區的訓練時間	20×1	= 20
第二區的訓練時間	25×2	= 50
第三區的訓練時間	15×3	= 45
累積訓練負荷		115

功率

功率計提供一個快速測量訓練負荷的方式，在功率計上顯示的 E（代表能量），指單位為千焦，它是用來測量能量消耗，1 千卡等於 4.184 千焦。訓練中消耗的能量是最適合用來表示訓練負荷的方式。

如果你使用的是 WKO+™ 訓練分析軟體（稍後詳述），訓練負荷是以「訓練壓力分數」（Training Stress Score）表示，這種方式是將你練習時的功率與騎乘時強度相比較，作為 CP60 的係數（CP60 已包含練習持續時間），CP60 指的是用盡全力的 60 分鐘內，你所能維持的最高平均功率。

專欄 4.2

你應該買支功率計嗎？

你是否應該買一支功率計？如果我是你的教練，我會要你買一支，我要求所有和我合作的自行車手都要有一支。為什麼？因為我知道如果有功率計，運動員透過訓練和比賽達成目標的可能性會更高。自從功率計幾年前上市以來，我就觀察到這個現象。

別誤會，心率計也是很好的訓練設備，心率計也是我另一個要求的設備。有了功率計後，心率計變得比以前更有用，現在除了自己的感覺外，有其他資訊可以和心跳率相互參照，這使得心跳率資訊變得更有價值。

現在先回到之前的問題，為什麼你應該要使用功率計？對於認真的車手來說，功率計比更輕的車架或更快的輪組更有價值。如果你問我上面這三項物品要買哪一項，我每次都會推薦功率計，為什麼？首先，最根本的理由 —— 為了確保正確的練習強度。

有了功率計，訓練和比賽都不需要再猜來猜去。舉例來說，有些運動員，會帶著心率計做間歇訓練，這些人非要等到心跳率到達目標後，他們才覺得是間歇的運動時段開始。有了功率計後，只要功率到達目標區，就知道是間歇的運動時段開始了。訓練心臟並不是做間歇訓練或任何練習的主要目標，大部分練習訓練的是肌肉，肌肉的變化是體能及競賽能力的關鍵。心率計雖然對訓練很重要，但若認為訓練就是訓練心臟，事實上並非如此。

再者，如果只有心率計，你如何知道間歇練習的第一分鐘的強度是正確的？這時不能依靠心跳率做判斷，因為這個時間點的心跳率還很低，之後的幾分鐘，心跳仍屬上升的階段。這時你的強度是太強還是太弱？你如何判斷？功率計能立即準確地告訴你。

在計時賽中使用功率計幾乎等同於作弊。當其他人在對抗風阻、順風飛馳、猜測爬坡該如何出力時，有功率計的車手只需要照著預設功率騎即可。這樣的情況下，由於選手早已透過訓練和仔細的觀察比賽計算出最適目標功率，他們很可能會因此騎出最佳成績。雖然心跳

<文轉下頁>

<文承上頁>

率也有類似的功用，但仍有一些干擾因素，如心跳率偏移（Cardiac drift）、飲食的影響、爬坡時的心跳反應較慢等，使得心率計在訓練時不如功率計來得好用。功率計對於整個賽季的體能狀況改變能夠提供非常精確的細節。我會定期用心率計和功率計對我所指導的運動員進行測驗（測驗的細節會在後面章節詳述），沒有這些資訊，我真的無法確切掌握這些運動員的狀態。我或許能透過其他的觀察得知，但這都只是猜測。有了功率計我就能確切得知每位運動員的進展情形。

使用功率計好處非常多，菁英選手都愛用或許就是功率計有用最好的證明，專業的公路自行車選手普遍都有在使用功率計，最明顯的理由：功率計能幫他們早點把貸款還清。

根據強度區間決定訓練時間

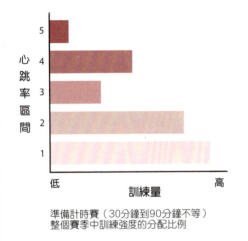

圖 4.2

計時賽的階段化訓練

準備計時賽（30分鐘到90分鐘不等）整個賽季中訓練強度的分配比例

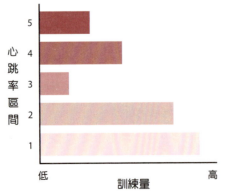

圖 4.3

繞圈賽的階段化訓練

準備繞圈賽（持續時間為30分鐘到90分鐘）整個賽季中訓練強度的分配比例

整個賽季當中，每個心跳率區間要花上多少時間？這是自行車手常碰到的問題，而這也是個很好的問題，因為規劃一個有目的與有效的訓練計畫所需的知識都在這題的答案裡。不幸地，這並不是一個容易回答的問題。

訓練強度的決定過程中包含許多變數，其中最重要的是你為了哪個比賽項目而訓練。40公里計時賽和繞圈賽的準備方式有很大的差異，準備40公里計時賽需要大量強度穩定維持在乳酸閾值，或略低於乳酸閾值的訓練，但準備一個短距離的繞圈賽則需要大量強度超過乳酸閾值的間歇訓練。很明確的，單一心跳率區間的訓練無法同時滿足兩種不同類型的比賽，

至於大部分的運動員，究竟會在每個心跳率區間花上多少時間？這很難提出一個明確的數字，因為每位運動員都是獨一無二的，並不能把所有自行車手都看成相同的個體，也沒有一個訓練計畫能完美地適用在每個人身上。運動員參賽的項目不同、

限制因子不同、對不同比賽看重的程度也有所不同，但讓我們做個一般性的估算。

　　圖 4.2 到 4.4 是整個賽季各個心跳率區間的建議訓練時間，各圖表的賽事皆假定為 A 級賽事。這些圖表的目的不是給你明確的數字或訓練量要你照著做，而是對應該如何分配訓練強度提供建議，這些例子只是粗略的指導原則，當你在安排低強度和高強度的練習時可作為參考。

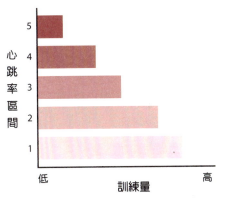

準備公路賽（持續為90分鐘到6小時）
整個賽季中訓練強度的分配比例

圖 4.4

公路賽的階段化訓練

測量體能

在尚未瞭解運動員的體能之前，不可能規劃出有用的訓練計畫，而這也是許多好的教練在開始規劃訓練計畫之前，會先評估運動員基礎體能的原因。在訓練的過程中，你也會想要精確掌握自己體能的進展，但這些基礎體能測量或後續的持續性評估該怎麼做？下面有一些評估整體體能概況的技巧，你可以隨時運用在訓練中。

將心跳率和功率相互參照

首先，讓我們一起再復習之前提到的強度概念 —— 有氧閾值、心跳率、功率。

　　對於認真的車手來說，一定要知道到底要做多少的有氧閾值訓練才算得上是為體能金字塔打好基礎，而確認的方式是查看心跳率和功率，看這二者是否維持密切相關，也就是只有輕微或完全沒有心跳率偏移的情形。心跳率偏移是指功率雖然維持穩定的狀態，但心跳率卻持續升高，這在有氧體能良好的運動員身上非常輕微。接下來會說明一種進階的方法，你可以用來確認自己的有氧體能是否足以結束**基礎期**，這個動作需要複雜的數學運算，請準備一支功率計和 WKO+ 軟體。

　　佩帶功率計騎上自行車，完成一趟有氧閾值騎乘，完成之後把功率計的心跳率和功率資料上傳到 WKO+ 分析軟體。這套軟體會將騎乘中有氧閾值的部分切成二等分，將兩半部的平均功率除以平均心跳率建立一個比率，再將後半部的比率減去前半部的比率，再把兩個比率相減的差除以第一個比率，最後會算出有氧閾值的前半部到後半部的功率心率比的轉換百分比。不要擔心，所有複雜計算軟體都會自行完成，但為了讓你瞭解整個概念，下面就是功率心率比的轉換百分比計算方式：

有氧閾值騎乘的前半部：

平均功率：180瓦

平均心跳率：135 bpm

前半部功率心率比（180 ÷ 135）：1.33

有氧閾值騎乘的後半部：

平均功率：178瓦

平均心跳率：139 bpm

後半部功率心率比（178÷139）：1.28

後半部比減去前半部比（1.33 － 1.28）：0.05

二部分的差除去前半部功率心率比（0.05÷1.33）：0.038

功率心率比的轉換百分比：3.8%

　　如果你的功率心率比的轉換百分比不到5%，就如同上例，那這個練習可以稱作「匹配」（Coupled），意即功率和心跳率曲線貼近並行，就如同圖 4.5，這是好的現象，代表你心跳率偏移的程度很低，但若功率心率轉換比率超過5%，那這個練習則稱為「不匹配」（Decoupled），就如同圖 4.6。注意，在這個練習中，兩條線平行的部分並未維持到有氧閾值

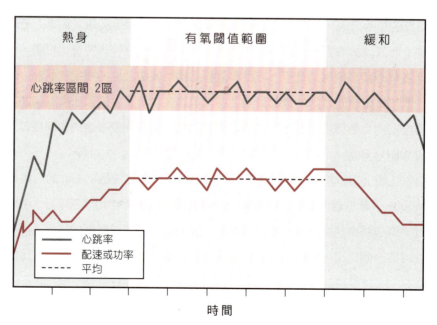

圖 4.5

「匹配」的有氧閾值練習

心跳率曲線與配速或功率曲線保持平行

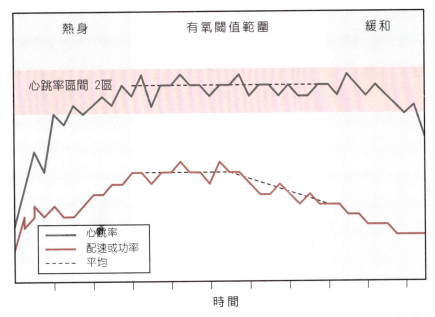

心跳率曲線與配速或功率曲線只在前段的有氧率閾值範圍保持平行，後段
輸出功率下降代表缺乏長時間維持的有氧體能

圖 4.6

「不匹配」的有
氧閾值練習

結束。這個程度的心跳率偏移代表你在**基礎期**的體能偏低。

　　注意圖 4.6 的練習中，心跳率與功率曲線在有氧閾值這部分，只有部分平行，功率下降
表示缺乏長時間運動的有氧體能。

　　有氧閾值匹配練習有兩種方式，你可以在騎乘時維持穩定的心跳率，看功率會如何變
化；或者你可以維持穩定的功率輸出，看看心跳率會有什麼變化。一般而言，在**基礎期**最好
能維持穩定的心跳率，但在**進展期**則應該維持穩定的功率輸出。

　　在**基礎期**早期，一開始的有氧閾值練騎應該維持 20 到 30 分鐘，之後每週慢慢增加，在
基礎期每週做兩次，當有氧閾值練騎能持續到兩小時，而心跳率和功率能維持匹配，就代表
有氧閾值體能已充分建立。恭喜你！你已達成**基礎期**的首要目標，假如你的肌力和速度技巧
也進展順利，就代表你現在已準備好往更進階的目標邁進，如建立肌耐力、無氧耐力、爆發
力。在**進展期**，你還是需要至少每兩週做一次有氧閾值練騎來維持你的有氧耐力。

　　如果你沒有功率計，你仍可以用你信賴的心率計做有氧閾值練習，你必須嚴格依照運動
自覺強度來判斷你的有氧耐力體能，隨著時間過去，有氧閾值心跳率的費力程度會愈來愈輕
鬆，你應該會發現同樣的路線、同樣的心跳率，你會騎得更快。

累積訓練負荷

無論你用那種方法，請將每日的訓練負荷記錄在訓練日誌中，加總每日的訓練量（以千焦或訓練壓力分數表示），你可以計算當週的累積訓練負荷。累積的負荷可以作為當週訓練困難程度的指標，比較過去幾週的結果，你可以很快地看出訓練負荷的變化。

一般而言，當訓練年度從早冬開始一直到春季各項賽事陸續展開的過程中，累積訓練負荷應該要增加，然而，這樣的進展過程不應該是直線的，反而應該是波浪式增加，允許身體能逐漸適應並變得更強壯。圖4.7顯示某個訓練年度中某段時間，每週累積的訓練負荷是如何增加的。

不幸的是沒有什麼簡單的方法可以算出運動員的訓練負荷該是多少，不同的個體之間存在相當大的差異，所以「經驗」是最好的導師。將每週累積的訓練負荷與訓練和比賽的表現相比較，應該可以規劃出一個能避免過度訓練的最適訓練模式，但要謹記一件事，最適訓練負荷是一個動態的目標，這個目標取決於目前的體能狀況、訓練時間、健康狀況、心理壓力等其他變數。比起單憑猜測決定今天或未來要如何訓練，累積訓練負荷的歷史記錄提供了一個更好的規劃起點。

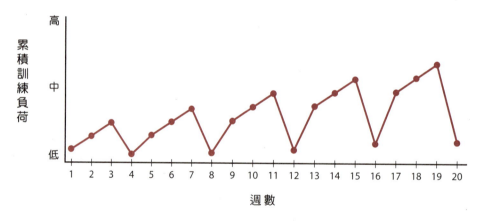

圖 4.7

漸進式累積訓練負荷

疲勞、體能、狀態

雖然在這本書中所有與階段化訓練有關的討論聽起來非常的科學，但其測量結果有很大程度是建立在信心之上，教練和運動員堅信只要用特定方式規劃練習，就能在比賽當日創造巔峰備戰狀態。在訓練期間想要快速檢視自己的體能狀況很容易，只要每四週左右做有氧或乳酸閾值測試，就能知道結果。但由於生理上的改變通常相當小（大概只有1%的幅度），因此諸如天候、暖身、甚至是幾杯咖啡等因素都可能讓人感覺過去幾週有很大的進展，或一點進展也沒有。因此到底自己的體能有沒有變好，你還是必須得相信你的直覺。

　　但現在完全不同了。有了功率計和杭特·艾倫（Hunter Allen）和安卓·柯根（Andrew Coggan）設計的軟體，使得把每日比賽準備狀態圖像化並加以管理不再是遙不可及。這個軟體的名稱是WKO+（可透過http://TrainingPeaks.com取得），截至2008年，這套軟體能與市面上所有的功率計相容。

　　WKO+其中一個最強的功能是它的運動表現圖，讓你可以追蹤階段化訓練和比賽目標的進展，圖4.8是其中一位我所指導的運動員賽季初期時的表現圖，這對未來的訓練科技是很好的示範。如果你很在乎你的比賽表現，這樣的軟體能讓你密切注意你的進展情形，當階段化訓練需要作出調整時，你也能很快的做出回應，確保你正朝著目標前進。

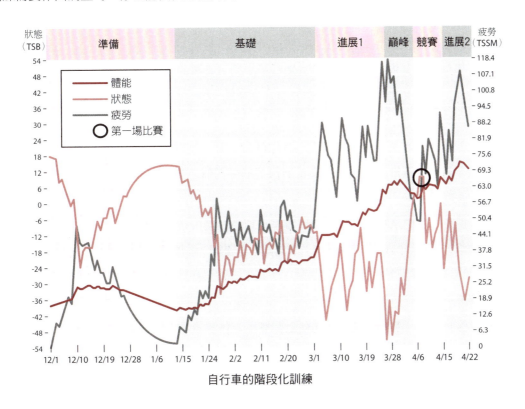

自行車的階段化訓練

圖 4.8

運動表現範例

　　圖4.8上的線條代表訓練的三個層面，所有數據都是由方程式計算得出，而該方程式是由某些以功率為基礎的變數決定 —— 標準化功率（Normalized power）、強度係數（Intensity factor）和訓練壓力分數（Training Stress Score）。這些變數會反應練習的強度、持續時間、與練習頻率。如果想要瞭解更多的細節，請參見艾倫與柯根的著作《功率計在訓練與競賽中的應用》（*Training and Racing with a Power Meter*, VeloPress, 2006）。

　　圖4.8的灰線表示疲勞，它非常接近於你在艱苦訓練結束後幾天，主觀感受到的疲勞，它對高強度或低強度的訓練壓力反應非常快，注意看尖峰和谷底，這些代表艱苦與輕鬆的練

習交替出現的日子，尖峰表示訓練壓力增加，包括練習持續時間變長、強度變強或頻率變高，而谷底則表示短距離、輕鬆或休息。

　　暗紅色的線是指體能，當這條線向上升代表體能改善。體能不像疲勞，它對訓練負荷的反應比較慢，注意它不是一條直線，體能從來不會是停滯狀態，它會一直不停變化，不是變好就是變差。此外，體能只會在疲勞上升之後增加，兩者之間密切相關，這是有道理的，會感到疲勞是因為你很努力訓練，而努力訓練能帶來更好的體能，雖然每三到四個星期，為了避免過度訓練或倦怠，必須要有多幾天的休息時間，但你一定要小心不要讓自己休息太久，不然會造成大量的體能喪失。有了這套軟體，你就能監控這些變化。想要有良好的體能，必須在休息與壓力之間取得有效的平衡，而這是非常不容易的一件事。

　　圖 4.8 的淡紅色是代表狀態，這也被稱作比賽「整備」，它的英文是 form，這個字源於十九世紀末期英國賽馬，當時賭客會瀏覽報紙上前日賽事的結果，而刊載賽事結果的頁面就稱為「form」，若一匹馬在比賽中的表現很好會被稱「狀態絕佳」（On form），自由車運動則沿用這個用詞。

　　在艱苦訓練後有更多的休息時間，狀態就會上升，但頻繁地做高強度或長時間的訓練，狀態就會下降，在圖形的左邊，你會看到尺規的中間值為 0，當淡紅色的線超過此點，代表運動員「狀態絕佳」。

　　所以現在讓我們來看看這位運動員賽季初期時的階段化訓練情形，看看他如何練習。沿著體能曲線，我將他的賽季初期分成：**準備期**、**基礎期**、**進展期**、**巔峰期**、與**競賽期**（用圈圈標記）。第二個**進展期**緊接著**競賽期**之後，是為了準備預訂計畫中下個 A 級賽事而重新再投入艱苦的訓練。

　　如同前面所說，**準備期**是運動員在上個賽季末休息後重新投入訓練，在這個例子中，大約為十二月到一月初，在過去的三週，他和家人一起渡假所以沒有自行車可騎，因此在沒有練騎的情況下，你可以看到疲勞和體能曲線都在穩定地向下走，伴隨體能下降的是狀態的上升，因為他這段時間獲得相當充分的休息，但理所當然地，他騎車的體能就變得愈來愈差。

　　在**基礎期**，他回到穩定、持續的訓練狀態。他花時間在室內的訓練器材，努力加強有氧耐力、肌肉的肌力、踩踏的速度技巧，他的疲勞和體能逐步上升，但狀態則逐步下降，這些都代表訓練正如預期進行。

　　在第一個**進展期**期間，我開始藉由肌肉耐力和無氧耐力練騎增加他的訓練強度，這些訓練主要包含間歇和均速騎乘，但同時仍維持他在**基礎期**已建立起的三種基本能力：耐力、力量和速度技巧。疲勞和體能這兩項迅速地上升，但狀態則因為訓練負荷的上升而降至賽季初期的低點。我不斷在訓練負荷和休息間微調，因為這張圖表讓我可以掌握他的身體對訓練的反應情形。

　　在短暫的**巔峰期**，他只做少量的艱苦練習，並在每次練習之間搭配較長時間的休息。請注意到，當體能稍微降低，疲勞是如何急遽下降，這裡發生最重要的變化是狀態在快速上升，超過前面所提到的刻度 0 的那條線。在第一次的比賽，他不僅在體能的高峰，也因獲得充分的休息而精力充沛，他在比賽當中的主觀感覺以及他卓越的表現也證實了這點，他的狀態絕佳。

　　在賽季第一場比賽之後，他放了幾天假，參加了一趟越野自行車之旅，之後便繼續艱苦的訓練，你可以看到線形結束的地方，他已朝向他賽季的第二個巔峰前進，第二個巔峰會有更好的成果。

有目的的訓練

歷史上的觀點
競賽週期

作者：威利・哈尼曼（Willie Honeman）

摘錄自《自行車騎乘誌》（*Bicycling Magazine*），1946 年 10 月

下列各項中，新手（除了極少數的例外）會發現自己至少有一項以上的缺失：

（1）反覆能力，也就是在一場大賽中，奮力拼鬥五、六次的能力

（2）衝刺能力

（3）跟上領先者的能力

（4）缺乏耐力

（5）擔心自己太緊張

（6）因名次不佳而喪失信心

記住一個重點，如果自行車手不試著透過訓練改善自己的弱點，就不可能在比賽中獲得任何成就。在賽道或公路上，只以慢速騎（也就是只跟不輪）而沒有任何目的，對於即將到來的比賽一點幫助也沒有。

評量體能

沒有雙腿，再強的動機也無法引領你邁向遠方。

——藍斯・阿姆斯壯（LANCE ARMSTRONG）

身為自行車手，我的強項是什麼？訓練時，我該專注於哪些面向？我是否正朝著自己的長期目標邁進？如何才能提升我的比賽成績？

認真的自行車手每年都會不斷重覆問自己這些問題。然而，這些問題對新手而言，並不容易回答，因為他們還不瞭解自己是什麼樣的車手。即便經驗豐富的自行車手，也不一定能答得出來，原因在於運動員常常是「見樹不見林」。客觀評估自己不是一件容易的事，大部分的人需要他人（通常是教練或關心你的隊友）審慎的意見才回答得出來。由於本書的目的是幫助你成為自己的教練，因此我鼓勵你誠實地檢視自己，當你學會做到這點，你就會知道在訓練和準備比賽的過程中，需要加強哪些部分。

在瞭解自己後，你可能並不喜歡這樣的自己。好幾年前，有一位年長車手請我指導他，他向我描述他碰到的問題：在上個賽季的比賽中，只要開始爬坡，他就會跟不上集團，因此在大多數的賽事中，他都早早就落後了。雖然不滿意這樣的情形，但他並未因而灰心喪志。他想了很久，更得出了一個結論：他覺得自己缺乏爆發力，因此在冬季的訓練課程中，他去上了增強式訓練課程（Plyometrics class），是由一位專門訓練爆發力運動員（如職業美式足球員）的教練授課。

那年冬天，我這位新學生每週進行四次練習，致力於改善自己的弱點，但最後雙腳卻罹患了壓力性骨折（Stress fracture），他想知道我會如何幫他改善爆發力。

我要他做的第一件事，就是上 CompuTrainer 測爆發力。我們發現他的爆發力非常強，儘

管他因為壓力性骨折而已有數週沒運動，但在我指導過的年長車手當中，他的爆發力仍舊能輕鬆地擠入排名的前5%。然而，我們同時也發現，他的輸出功率維持不了多久，而問題就出在他的無氧耐力不佳。在爬短坡、或體力劇烈消耗的長距離騎乘中，一旦過了紅線進入無氧狀態後，他很快就開始感到疲勞，爆發力根本不是他的弱項。我隨後為他安排了一套訓練計畫，加強他的無氧耐力及乳酸耐受力。接下來的那個賽季，他的比賽成績大幅提升。

　　你自認為的強項和弱點，也有可能是不正確的。把時間與精力浪費在不對的訓練課程，到頭來你的表現可能還是不見起色。專注於錯誤的訓練項目，其實是非常普遍的現象，自行車手常把重心放在肌力訓練上。舉例來說，好的爬坡選手寧願把訓練時間花在爬坡上，也不願在計時賽上花時間。即便就是因為缺乏計時賽的技巧，他們才無法在A級多站賽中取得好成績，但這些人仍不願把時間花在自己的弱點上。

　　我稱這些特定比賽類型的弱點為限制因子（Limiters）。瞭解是哪些項目限制自己的比賽表現，就像在一條鏈子中找出最弱的一環，一旦開始加強這個環節，立刻就會看到成效。但你若只著重訓練自己的強項，而忽略弱點，每年的比賽成績大概不會有太大的差別。

　　當然，你可能永遠無法把自己的限制因子變成強項，但你仍必須不斷嘗試，並在改善弱點的同時，維持自己的強項。本書的幾個訓練規劃相關章節會教你怎麼做。現在，讓我們先分別找出你的強項與弱點。

　　每年需完成兩種評量，以便決定在**基礎期**及**進展期**應該著重在哪些訓練項目上。「體能表現評量」（66頁）需在騎乘時進行；而「自我評量」（76頁）則是以紙筆進行。下列為賽季中的三個時間點，在這三個時間點進行評估對訓練會有很大的幫助：

- 在賽季最後一次**競賽期**接近尾聲時，進行一次體能表現評量，建立體能高峰的基準線。
- **基礎期**開始時，分別進行一次體能表現評量及自我評量，決定接下來幾個月的訓練中該加強哪些項目。
- **基礎期**結束後**進展期**開始前，再進行一次體能表現評量，評估自己的進展情形。

　　各訓練期的詳細說明，請見第七章。

　　在本章最後，你要為自己的各項比賽能力打分數。根據評量結果，你可以將自己的各項能力，與比賽所要求的能力相比較，針對自己的需求量身訂做一個專屬的訓練計畫。

　　有些運動員對測驗並不熱衷，他們偏好根據比賽的情況，以直覺判斷。有時這麼做的確有效，但大多時候跟亂猜沒什麼兩樣。會做出錯誤的結論，是因為你是根據情緒而非事實做判斷，而這麼做沒什麼幫助。完成本章所有的評量，你的訓練會變得更有效果。想像一下，這對你下賽季的表現會有什麼樣的助益。

身體評量

在重新投入新賽季的訓練之前，最好請醫生為你做一次完整的健康檢查。當你的年紀愈大，健康檢查就愈重要。檢查結果很可能是一切正常，不過，你的醫生也可能會發現一些重要的訊息，如皮膚癌、高血壓、膽固醇過高、攝護腺癌或乳癌 … 等。若真是如此，早期發現早期治療的治癒率也會更高。無論你多有活力，每年進行一次健康檢查是一項很好的預防措施。況且，運動員對身體施加的壓力，比一般人來得重，因此健康檢查對運動員更是重要。當然你的醫生很可能給你一份健康狀況良好的檢查報告書，那麼就代表你已準備好進行下一步。

我也建議每位運動員，在賽季開始前去看物理治療師。找一個與耐力運動員有合作經驗的物理治療師，有些保險允許承保人可以在沒有醫師處方籤的情況下，直接去看物理治療師。但若你的保險不給付這種約診，請你要有心理準備支付昂貴的篩檢費用（至少美金100到200元），但從中得到的訊息絕對會讓你值回票價。

物理治療師會為你進行澈底的全身檢查，查看是否有哪些部位，因為缺乏肌力、柔軟度不足、身體不平衡等因素，而有潛在的傷病問題。物理治療師會告訴你該如何調整訓練計畫來改善問題，或是教你如何根據自己的弱點調整設備。

我們都有身體上的缺陷，你可能發現自己有長短腿（包含結構性和功能性）；身體在移動及旋轉時，維持軀幹穩定的核心肌群無力；肌肉和肌腱太緊繃；肌肉不平衡；關節活動範圍受限；姿勢不良；或脊椎側彎。這些缺陷可能是遺傳，或多年前受傷的後遺症，也可能單純只是多年來騎車時，不斷重覆同樣的動作造成的結果。物理治療師會建議你做一些肌力強化運動或伸展運動，來矯正你身體上的缺陷。（譯註：結構性長短腿，指的是左右兩邊下肢的骨頭長度不相等，所造成的長短腿。而功能性長短腿，則是指左右兩邊下肢的骨頭長度相等，但因骨盆的相對位置出錯，所造成的長短腿。功能性長短腿若時間不長，透過專業的脊椎矯正醫師可以矯正過來。）

物理治療師也許會建議你找個自行車適身設定師（Bike-fit specialist）。雖然你的車可能是自行車店幫你量身訂作的訂製車，但適身設定師會更深入地、更仔細地評估你騎車時的動作，通常會讓你上練習台，以雷射的方式測量。適身設定師可能會建議在鞋底板加裝墊片、穿矯正鞋、更換某種特殊的座墊、調整自行車的龍頭或曲柄長度等。

通常在**基礎期**初期時，至少一年一次，我會送運動員去實驗室做「新陳代謝檢測」，也叫做「氣體分析」，運動員通常稱它做「最大攝氧量測驗」。這項檢測不只能測出你的最大攝氧量，大部分的人認為，它能測出你是否具備高水準表現的潛力。這並不表示，透過檢測會比實際比賽更能得知未來的競賽潛力，但這項檢測的確能將你的體能水準以不同角度量化。

新陳代謝檢測除了能評估你目前的體能水準，也會提供一些有用的資訊，包括心跳率區間、功率區間、踩踏效率、及各種運動強度下脂肪與碳水化合物的消耗量。此外，實驗室檢測還能根據量表，幫你建立個人的運動自覺強度（量表指的是，規模1到10，1為最輕鬆，10為最吃力），在未來的訓練中，就能更精準地判斷自己的費力程度。進行訓練計畫微調時，這些資訊提供很大的幫助。

只花大約一個小時的檢測，就能獲得這麼多的訊息。如果你是自我指導的自行車手，技術人員會為你詳細說明檢測結果，甚至還會提供建議，教你如何利用這些資訊讓訓練更有效率。

這個檢測可能至少要花上美金100到200元。有些檢測中心是以心臟病病人或老人為服務對象，不要冒險找這些單位，找一個專門為運動員進行檢測的機構。現在有愈來愈多的自行車店、健身俱樂部、物理治療中心都有附設的運動員檢測中心，甚至有些教練也有提供檢測服務。

在賽季的各個主要時期開始前（特別是第一次的**基礎期**、**進展期**與**巔峰期**），重新做一次檢測，你就能更密切地監控自己的訓練進展情形。在沒有賽程安排時，這些檢測也會讓你更有訓練的動力。

一旦完成身體評量，就代表你準備好進行漫長的表現評量，確定你目前的體能水準。

體能表現評量

評估生理狀態的測驗方式有許多種，最好能將各項測驗的結果相互比較參照。先選擇若干項目進行測驗，再將其結果作為基準點，並於之後的一整年中，每隔一段時間重覆做一次測驗，就能得知自己身體各項能力的變化情形。你並不需要在賽季中重覆所有的測驗，只需要找出哪幾項測驗最能有效反應出你的限制因子，並專注於這幾項測驗。甚至可以從所有的測驗項目中，選出最重要的一項，用它來定期評估自己的進展情形，確保訓練計畫按部就班地進行。

重覆進行測驗時，有一點非常重要：必須將每次測驗之間的變數，盡可能地消除。舉例來說，每次測驗時，暖身的步驟必須要相同。其他必須維持不變的元素包括飲食、水分攝取、疲勞程度、裝備、自行車設定、胎壓、測驗當日的時間。

在測驗的過程中，如果感到頭暈或想吐，請立刻停止。本章提到的所有測驗項目都不需要達到最大心跳率，但需要達到非常高的費力程度。

以下將測驗分為幾個類別：

衝刺功率測驗

在自行車上進行的測驗，通常是最好的競賽表現指標。使用功率計、CompuTrainer、或實驗室中的設備，測出你的最大功率以及平均持續功率。接下來CompuTrainer上的衝刺功率測驗，會說明如何使用CompuTrainer進行測驗。如果你有功率計，也可以用同樣的方式上路進行測驗。路程長度約300公尺，平坦或些微的上坡路段都可以，在起點和終點作記號，未來重測時，你就知道從哪裡開始及在哪裡結束。

測驗

使用 CompuTrainer 進行衝刺功率測驗

設定 COMPUTRAINER

你可能需要一到兩位助手幫忙做記錄並注意你的安全（盡全力時，自行車可能會翻倒）。按照說明書設定並校準你的設備，大概花10分鐘左右的時間暖身和校準設備。距離請選8公里。

測驗步驟：

1. 做完暖身後，練習 2–3 次，每次練習的強度要愈來愈強，每次持續時間約 8–12 秒，確認測驗最適齒比。開始時後輪胎必須為靜止狀態，如果後輪滑動，將其調緊並重新校準。

2. 在測驗的過程中，你可以隨時變換姿勢（站姿或坐姿），或切換齒輪比。如果你的塊頭或力量很大，則需要在自行車兩邊各安排一個人，避免車子翻倒。你也可以將功率訓練台固定在合板上，以防車子翻倒。

3. 一切準備就緒後，把後輪停下來，並請助理按下位於把手控制器的「開始」鈕。

4. 盡全力衝刺 300 公尺，整個過程大概會花上 25–40 秒。

5. 完成測驗後，記下你的最大輸出功率和平均輸出功率。

6. 將齒比換成最輕及阻力調到最小，進行數分鐘的恢復騎乘。

　　如果你是在實驗室進行測驗，使用的可能是「溫蓋特功率測驗」（Wingate Power Test）。技術人員會向你解釋測驗結果的意義。然而，若你想知道的是自己的測驗結果是否有優於其他運動員，他們可能無法告訴你。一旦你完成了測驗，使用表 5.1 幫助你更進一步的詮釋測驗結果。

　　如果你的最大輸出功率不如預期，不要因此灰心喪志。找出你的弱點，尤其是要找出自己的限制因子（限制因子會阻礙你在 A 級賽事中獲得好成績），你才會知道該從那裡開始改善。如果爆發力是你想改善的弱點，就必須要努力改善自己快速產生力量踩踏的能力。若你的平均輸出功率偏低，則是一個警訊，提醒你要改善自己的乳酸耐受力，正如同我們前面提

表 5.1

自行車手的輸出功率範圍

等級	分數	男性		女性	
		最大（瓦）	平均（瓦）	最大（瓦）	平均（瓦）
非常好	5	1,100+	750+	1,000+	675+
良好	4	950–1,099	665–749	850–999	600–674
一般	3	800–949	560–664	720–849	500–599
尚可	2	650–799	455–559	585–719	410–499
很差	1	<650	<455	<585	<410

到那位年長車手的情況。我會在之後的章節，探討如何同時強化力量產生的能力和乳酸耐受力，如果你的最大和平均輸出功率分數是 4 分或 5 分，就代表力量產生能力和乳酸耐受力是你的強項，你可能會是個很好的衝刺手，我們需要繼續尋找你的弱點。

　　與最大輸出功率相比，平均輸出功率在一年中起伏會非常大。你可能會發現，冬天進行測驗所測出的平均輸出功率，比夏天體能高峰時測出的功率來得低。這是因為賽季結束後訓練變少使得乳酸耐受力變差了。

漸增運動強度測驗

你可以使用 CompuTrainer 或功率計，進行漸增運動強度測驗。大部分的醫院、診所和大學的實驗檢測機構，也會進行非常複雜的測力計壓力測驗（Ergometer Stress Test），它能測出你的攝氧能力與乳酸閾值。如同第四章所述，有些甚至還會抽血確認乳酸鹽累積情形。但在實驗室進行這類的測驗非常昂貴，付帳單時請做好心理準備。

　　透過漸增運動測驗，可以測出你的乳酸閾值心跳率和功率。對於到何時才算進入乳酸閾值，科學界有不同的解釋，我發現，實驗室通常會選擇較保守的解釋。這種解釋方式，測出的乳酸閾值心跳率與功率都會偏低。如果你是年長車手，實驗室的技術人員可能不會讓你測到疲勞為止，他們害怕你會死在實驗室，因此會過早把測驗停下來。再次強調，找一家值得信賴的實驗室，並在安排測驗前，克服這些問題。當然，誠實面對自己的限制是很重要的。

　　如果你是個新手，並且有冠狀動脈方面的潛在危險因子，如家族中有心臟病病史、膽固醇過高、高血壓、心雜音或是運動後會頭暈，那麼這項測驗就只能選在實驗室中進行，並且要有醫師（最好是熟悉你個人病史的醫師）全程在旁嚴密監控。

　　漸增運動測驗也可以在室內的訓練台或飛輪健身車上進行。使用訓練台時，必須在把手上，裝設一個能感應到後輪轉速的馬錶。你無法知道自己的輸出功率，但可改以測速度替代。這種精確的測量需要準確、可靠的健身車，但這樣的器材很難找。請選擇能以數字顯示功率和速度的健身車。不要使用健身俱樂部中常見的，指針式或滑動計式的飛輪健身車，這種器材不夠精確。如果你使用的是功率計，請選擇符合 CompuTrainer 標準（CompuTrainer Protocol）的室內訓練台。

使用 CompuTrainer 進行漸增運動測驗

設定 COMPUTRAINER

你可能需要一到兩位助手幫忙做記錄。按照說明書設定和校準設備，大概花10分鐘左右的時間暖身並校準設備。選擇平坦路線，長度約12–16公里，但不需要騎完全程。

測驗步驟：

1. 在測驗的過程中，你要維持預先設定輸出功率水準（正負10瓦之內），開始時是100瓦，每分鐘增加20瓦，直到你無法繼續為止。在整個過程中請維持坐姿，可以隨時變換齒輪比。

2. 在每分鐘結束時，按照自覺運動程度量表（在測驗的過程中，放在能看到的地方）判斷自己的費力程度，並將其告知你的記錄人員。

3. 助手會在每分鐘結束時，記錄你的費力程度和心跳率，並會通知你將輸出功率升到下一個等級。

4. 你的助手會仔細聽你的呼吸聲，並判斷你呼吸開始變得吃力的時間，將這個時間點標示為「VT」，代表「換氣閾值」（也就是無氧閾值，AT）。

5. 當你無法維持預定的輸出功率超過15秒，就停止測驗。

6. 收集到的資訊應該像這樣：

RPE 量表	
6	
7	非常非常輕鬆
8	
9	非常輕鬆
10	
11	有點輕鬆
12	
13	有點吃力
14	
15	吃力
16	
17	非常吃力
18	
19	非常非常吃力
20	

功率（瓦）	心跳率（bpm）	RPE
100	110	9
120	118	11
140	125	12
160	135	13
180	142	14
200	147	15
220	153	17（VT）
240	156	19
260	159	20

　　現在讓我們來找出你的乳酸閾值。藉由觀查測驗結果的四個指標：運動自覺強度（RPE）、換氣閾值、進入乳酸閾值的時間、輸出功率百分比，可以估計出乳酸閾值。經驗豐富的自行車手，乳酸閾值通常在RPE約15–17時發生，當進入這個RPE區間時，標註一下這時的心跳率，這就是乳酸閾值的粗略估計值。但如果你是新手，可能沒辦法準確評定自己的RPE。但隨著各種強度的騎乘經驗愈多，判定就會變得愈容易。

　　從助手估計的換氣閾值，可以推算出乳酸閾值。當你的呼吸變得比較吃力時，就是你的換氣閾值。若是發生在RPE 15–17這段區間，估計出來的乳酸閾值會較準確。然而你必須要知道，對從未測過換氣閾值的人而言，準確地測出換氣閾值並不容易。此外，還有另一個判定乳酸閾值的原則：測驗時，一旦進入乳酸閾值，車手最多只能再騎5分鐘，因此最後五個數據的其中一個，很可能就是你的乳酸閾值。

　　由於在過去的測驗經驗中常發現，當達到最大輸出功率的85%時，通常是乳酸閾值的發生點，因此，經驗豐富的車手也可以利用輸出功率，估計乳酸閾值。有了上述這四項指標，應該就可以更準確地估計出自己的乳酸閾值心跳率。此外，完成整個測驗的次數愈多，估計出的乳酸閾值就會愈精確。

測驗

在室內訓練台上進行漸增運動測驗

設定室內訓練台

- 測驗時一定要使用能準確顯示速度（或瓦數）的自行車
- 選擇「手動」模式
- 你可能會需要一位助手幫忙做記錄
- 進行5–10分鐘的暖身

測驗步驟

1. 在測驗的過程中，你必須要維持預先設定的速度或輸出功率。開始時是時速24公里，並且每分鐘增加1.6公里（或20瓦），直到你無法繼續為止。在測驗的過程中請維持坐姿，但可隨意變換齒輪比。

2. 每分鐘結束時，根據這張量表（放在你看得見的地方）告知助手自己的費力程度。

3. 助手會在每分鐘結束時，記錄你的費力程度和心跳率，並指示你增加速度（或瓦數）進入下一個階段。

RPE 量表	
6	
7	非常非常輕鬆
8	
9	非常輕鬆
10	
11	有點輕鬆
12	
13	有點吃力
14	
15	吃力
16	
17	非常吃力
18	
19	非常非常吃力
20	

4. 助手也會很仔細地聽你的呼吸聲，判斷你的呼吸何時開始變得很吃力，而這就是換氣閾值（VT）。
5. 當你無法維持預定的速度（瓦）超過15秒，就停下來。
6. 收集到的資料應該如下表：

速度（km/h）	功率（瓦）	心跳率（bpm）	RPE
24.0	100	110	9
25.6	120	118	11
27.2	140	125	12
28.8	160	135	13
30.4	180	142	14
32.0	200	147	15
33.6	220	153	17（VT）
35.2	240	156	19
36.8	260	159	20

譯註：原文是以每分鐘增加時速1英哩的方式進行測驗，你可以嘗試每分鐘增加時速2公里，並選一個適當的起始速度，讓測驗能在12分鐘內完成即可。

在公路上進行乳酸閾值測驗

如果你在訓練時會使用心率計或功率計，這項測驗會指出你的心跳率與功率和乳酸閾值間的關係。大部分的自行車手認為，與上述的乳酸閾值測驗相比，這項公路測驗容易得多。

在公路上進行乳酸閾值測驗

1. 選一條平坦、稍微向上的坡段，完成30分鐘的計時測驗（這也可以在室內的訓練台上完成，不過大部分的自行車手認為，這項測驗在室內訓練台上進行會比在公路上更困難）。
2. 為了測出或確認你的乳酸閾值心跳率，在計時測驗開始10分鐘後，按下心率計上的計圈鍵（Lap），最後20分鐘的平均心跳率，是很合理的LTHR估計值。
3. 如果你進行測驗時，使用的是用功率計，測驗中的平均輸出功率，也可以當作是你的乳酸閾值功率的估計值，它可以用來建立CP30（如第四章所述）。

這項或上述任何一項測驗，在賽季中做愈多次，得出的強度區間就愈可靠。

乳酸閾值測驗能揭露競賽能力中的兩個面向：乳酸閾值功率與無氧耐力。它也能找出你的乳酸閾值心跳率 —— 如果你是使用心率計進行訓練，乳酸閾值心跳率是非常關鍵的要素。因為你必須要透過乳酸閾值心跳率設定區間（見表 4.6），再依據心跳率區間控制練習的強度，才能使練習發揮最大的效果。

乳酸閾值功率是很好的競賽能力指標。得知乳酸閾值功率後，就可以在訓練肌肉系統時，使用功率計或 CompuTrainer。在繞圈賽，和持續高強度體力消耗的公路賽中，無氧耐力非常重要。在室內訓練台進行乳酸閾值測驗時，大部分已進入比賽狀態的運動員，在乳酸閾值的強度下，都能連續騎 4 分鐘以上。如果你騎不滿 4 分鐘，那麼無氧耐力就是你的弱點。但許多運動員也發現，在冬季**基礎期**開始時，騎不滿 4 分鐘是常態。因此如果你在賽季初期的測驗中騎乘的持續時間偏低，毋須太擔心。表 5.2 說明如何從這個測驗中評量自己的程度。

等級	分數	時間（分）
非常好	5	>5:00
良好	4	4:00–4:59
一般	3	3:00–3:59
還可以	2	2:00–2:59
很差	1	<2:00

表 5.2

無氧耐力時間——從進入乳酸閾值開始直到測驗結束

乳酸閾值測驗的結果，非常適合用來作為自己體能的基準線。將兩次及連續多次的測驗結果繪成圖，你就能看見自己體能一整年的變化情形。縱軸是心跳率，橫軸是輸出功率。這就是康科尼測驗，是由義大利的生理學家法蘭西斯科・康科尼（Francesco Conconi）於八〇年代初期發展出來的。法蘭西斯科・莫瑟（Francesco Moser）

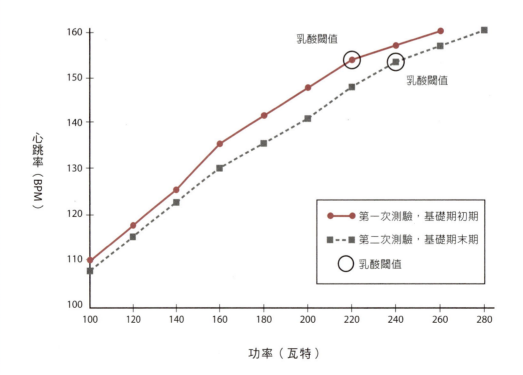

圖 5.1

乳酸閾值測驗的比較

在準備世界一小時紀錄（World Hour Record）時，曾在訓練中使用此種測驗方式。這項測驗需要先確定乳酸閾值心跳率，並觀察這條線在此點之後是否有轉向或向下彎曲。我很少看到曲線有明顯轉向的運動員，所以若你的測驗結果也是如此，則毋須太擔心。（譯註：世界一小時紀錄是指騎自行車一小時所能達到最遠的距離，在自由車場中舉行檢驗。莫瑟的紀錄是*51.151公里，使用降低風阻的器材。*）

　　圖 5.1 顯示了在兩個不同時期進行乳酸閾值測驗的軌跡。第一條曲線的測驗時間是在**基礎期**開始時，而第二條曲線的測驗時間，則是在**基礎期**進行了 12 週的訓練後。請注意到，第二次測驗的曲線軌跡比較偏右與略為偏下。這代表運動員在各種輸出功率下，心跳率都變低，這張圖呈現出一種有效的進展衡量方式。另一種看這張圖的方式是，在各種心跳率下的輸出功率都增加了。在這 12 週內，乳酸閾值心跳率（標示為乳酸閾值）並未改變，但輸出功率卻變高。

臨界功率測驗

如果你有一支功率計，就能以功率為基礎建立強度區間，而這麼做也能讓你在訓練中充分利用這項工具。因為這麼做，能提供一個非常有價值的比較基準點，讓你能更清楚體能在賽季中的變化情形。如果你也建立並定期更新自己的臨界功率圖，如圖 4.1，你就能從這張圖看到自己的體能在這段時間的變化。

<div align="center">為建立臨界功率圖所進行的測驗</div>

完成五項計時測驗（最好分為數日進行）

　　　　　12 秒

　　　　　1 分鐘

　　　　　6 分鐘

　　　　　12 分鐘

　　　　　30 分鐘

　　每次測驗在過程中都要盡全力。一旦臨界功率圖建立，就只須挑選曲線上幾個特定的臨界功率點進行後續的測驗，並不需要完成所有的測驗。

　　測量臨界功率圖會有一段學習的過程。常會有人在計時測驗一開始時衝太快，接近終點時就沒力了。大概花幾天、甚至是幾週的時間試個 2–3 次，才能找到合適的配速。為了減少反覆練習的次數，最好在每次計時測驗開始時，以略低於你認為合適的輸出功

率騎乘。雖然仍會有幾次失敗，但失敗的次數絕對會比較少。在**基礎期**初期時做一次，至少在**進展期**結束前，將整個測驗再做一次（訓練階段的說明請見第七章）。

持續時間較長的臨界功率值可透過曲線圖估算。只要將圖 4.1 中 CP12 到 CP30 的傾斜度延長，就能計算出 60 分鐘、90 分鐘或 180 分鐘的臨界功率值。你也可以利用簡單的數學，算出延長曲線上各點的功率值。如果要估算出 60 分鐘的功率值，只要將 30 分鐘的平均功率減去 5% 即可；如果要算出 90 分鐘的功率值，只要將 60 分鐘的功率值減去 2.5% 即可；而 90 分鐘的功率值減去 5% 就能得到 180 分鐘的功率。

請記住，超過 30 分鐘的各點功率值只是個估計值，其結果可能是錯誤的，但誤差尚在可接受的範圍內。因為通常只有持續時間較短的訓練，譬如，間歇、爬坡反覆、衝刺、均速等的費力程度，才會建議使用功率計調節強度。長時間的練騎最好使用心跳率或運動自覺強度作為強度調節的依據。

一旦所有的功率資料建立後，你就可以按照表 4.3 決定你的功率區間。

測驗結果的應用

將選擇的測驗完成，並把結果繪成圖還是不夠 —— 現在你必須判斷這些數據資料對訓練有何意義。再次強調，測驗結果的準確度，取決於你對變數的控制程度。若測驗的過程非常草率，那麼測驗的結果將無法作為判斷體能情況的依據。另外也要記住，仍有許多變數（比如：天氣）是你無法完全控制的。此外，體能的變化可能非常微小（可能是 2% 或更少），實地測驗可能不夠精密，因而無法測到如此微小的變化。由於這些惱人的因素，在後續的測驗中，你可能會碰到一種情況：明明覺得自己的體能有進步，但測出的體能卻在下滑。你在訓練中的感受和體能變化的跡象，都是有效的 —— 不要為了所謂「科學的訓練方法」而忽略自己的感受。

衝刺功率測驗

這項測驗的目的，是確認衝刺是否為你的強項或是弱點，表 5.1 能協助你確認。請記住即便這是你的弱點，但也不代表它就一定是你的限制因子。如果你的目標賽事，並不需要靠衝刺決定比賽結果，那麼它就只是你的弱點，而不是限制因子。

此外，雖然好的衝刺手都是天生的，但這並不代表你無法改善自己的衝刺能力。好的衝刺手有許多共同點：首先，他們都有能力瞬間徵召大量肌肉纖維，用以啟動或結束衝刺；再者，他們全身都有高水準的肌力，因此他們能在踩踏過程中能產生非常大的力量；最後，他

們的踩踏迴轉速也都非常驚人。上述這些特質，都可經由訓練提升。透過訓練，有些人能簡單快速地得到效果，但也有人因為不具備衝刺手的體質，因此效果非常有限。

漸增運動測驗

如前所述，透過這項測驗，你不只能快速地掌握自己的有氧體能，還能找出自己的乳酸閾值心跳率。兩種測驗的結果都只適用於你。拿這項測驗的心跳率數據，與其他自行車手相比，並不具有任何意義。但將自己現在與未來的測驗結果相比，卻能透露出一些訊息。圖 5.1 是兩次測驗的圖，包含兩次測驗的曲線，初次與後續測驗中間相隔數週。

　　如果第二次測驗的曲線偏右或下降，則表示有氧體能有明顯地進步。如同之前說明過，這表示在同樣的輸出功率下，心跳率下降；或者從另一方面來看，這表示在同樣的心跳率下，輸出功率變大了。

　　請注意圖 5.1，雖然乳酸閾值輸出功率有上升，但第一次與第二次測驗的乳酸閾值心跳率卻沒有任何變化。對經驗豐富且狀態良好的車手而言，這是**基礎期**非常典型的現象。相反地，對一個新手或很久未訓練的運動員來說，第二次測驗時乳酸閾值心跳率可能會有些微上升。

在公路上進行乳酸閾值測驗

這項測驗的分析方式，非常簡單易懂。就像練習一樣，在公路上全力完成的 30 分鐘計時測驗，其中最後 20 分鐘的平均心跳率會非常接近你的乳酸閾值心跳率。若是採用計時賽的結果，只要把全程的平均心跳率加上 5%，就是你的乳酸閾值心跳率。

　　如果你只做這項測驗，或漸增運動測驗，最好能在未來的練騎中，持續評估你的乳酸閾值心跳率。當騎乘時穩定維持在這個心跳率，你應該會感覺到呼吸變得比較吃力，雙腿變得有點緊，這時你的 RPE 應該大約在 15–17 左右。如同其他的測驗，你愈常在公路上進行乳酸閾值測驗，進行這項測驗及評估測驗結果的能力愈會有所進步。

臨界功率測驗

臨界功率測驗所搜集到的數據資料，應該要繪製成臨界功率圖（如圖 5.2）。臨界功率持續時間較長的值，可透過將 CP12 到 CP30 那段斜線延伸估算得知。這個方法可以提供一個粗略估計值，它可能略為偏低或偏高，這得視你的有氧與無氧體能間的平衡情形而定，舉例來說，在冬季初期那幾個月，你的有氧體能可能優於無氧體能，因此你的 CP12 可能會比夏季那幾個月來得低，使得曲線右端延伸的斜線上，各點的值偏高。但後續測驗的時間，是在冬末和春天，這時候進行測驗能幫助修正在冬季時高估的情形。

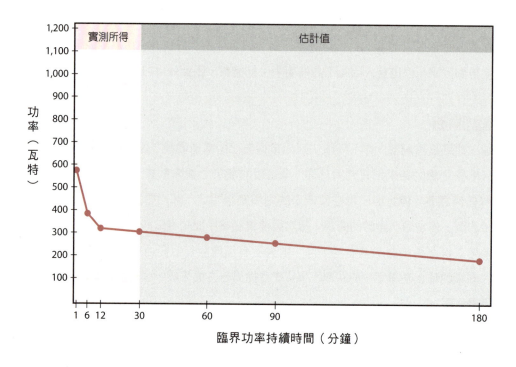

圖 5.2

臨界功率圖範例

你的臨界功率圖應該是什麼樣子？這應視比賽的路線而定。若比賽時間短、路線多為短而陡峭的山坡時，CP1 和 CP6 值較高的自行車手較有利。然而，若比賽時間長，路線又為綿延起伏的山丘，需要長時間穩定爬坡，CP12 和 CP30 值較高的車手則較有利。理論上，愈常訓練的功率區間，相對的能力也會進步愈多。因此，找出首要目標比賽的路線與要求，將這些資訊與你的臨界功率圖相對照，就能確定接下來的訓練方向。這個主題在第六章有更詳細的說明。

自我評量

現在你已從自己身上收集到非常多的測驗數據 —— 除非你利用這些數據來改善你的訓練與競賽表現，否則它們一點價值也沒有。請將專欄 5.1–5.3 的三份表格完成 —— 確認你的專長、心理素質、天賦能力 —— 能幫助你將從本書學到的新知識，進一步運用到訓練中。第六章會更進一步提供系統化的方法，幫助你改善自己的缺點。

如果有設備能幫助你進行體能表現評量測驗，你現在應該很清楚自己的強項與弱點。然而，你卻很可能沒有管道使用這些精密的設備。但你仍然可以透過自問自答的方式，瞭解自己的能力，只要問題是適當的，並誠實回答這些問題，瞭解自己的能力不是件難事。即便你有能力進行體能表現評量測驗，還是應該要在每個訓練年度開始前，評估自己的專長、心理素質、天賦能力。在繼續閱讀之前，請先完成接下來的問卷，之後我會解釋分數的意義。

說明：

閱讀下面各項敘述，請依據自己是否同意，勾選適當的選項。如果不確定，以你第一時間的感覺為主。

同意＝○　不同意＝✕

_____1.　與同組選手相比，我的體型比較瘦。

_____2.　與同組大多數的選手相比，我的肌肉比較發達，全身肌力較強。

_____3.　我常能單獨騎好幾分鐘，追趕上前面的選手。

_____4.　我能長時間地忍受痛苦，可能長達一小時。

_____5.　我能以站姿，和同組中的大多數選手一起爬長坡。

_____6.　我能在自行車上做獨輪、海豚跳等動作，做得比別人好。

_____7.　我每分鐘的迴轉速能很輕易地超過140。

_____8.　我很期待在比賽及艱苦的團體練習中遇上爬坡路段。

_____9.　我能夠輕鬆維持低風阻的姿勢：靠在低風阻把上、雙肘靠攏、背部維持水平。

_____10.　從我的瞬間衝刺速度、垂直跳躍的高度和其他指標來看，我有許多的快縮肌。

_____11.　當我處於痛苦的狀態時，即使節奏變快，我也很少在爬坡上爆掉。

_____12.　在比賽中，我能在乳酸閾值附近（呼吸變得沈重）長時間的騎乘。

_____13.　在長時間的個人計時賽中，除了過彎和爬坡以外，我都能持續維持坐姿。

_____14.　在集團衝刺時，我會感到更積極，並覺得以自己的體能很有機會獲勝。

_____15.　當站立爬坡時，我覺得自己很輕巧、很敏捷。

評分：下列各組問題中，請計算標記為「○」的數量。

題號	分數
1, 5, 8, 11, 15	合計 _____（爬坡）
2, 6, 7, 10, 14	合計 _____（衝刺）
3, 4, 9, 12, 13	合計 _____（計時賽）

說明：

請閱讀下列各項敘述，根據不同的頻率，選擇最適合的答案。

1 = 從來沒有　　　　2 = 很少　　　　3 = 有時

4 = 常常　　　　　　5 = 通常　　　　6 = 總是

_____1.　我相信自己是個非常有潛力的運動員。

_____2.　我從事訓練始終如一，並對訓練抱持熱情的態度。

_____3.　當比賽不順利時，我仍樂觀以對。

_____4.　在艱苦的比賽中，我能想像自己表現得不錯。

_____5.　賽前我始終抱持積極樂觀的態度。

_____6.　我比較常覺得自己是個成功者，而不是失敗者。

_____7.　賽前我可以消除自我疑慮。

_____8.　比賽當日的清晨，我醒來時會覺得充滿熱情。

_____9.　即使比賽表現得不佳，我也能從中學到東西。

_____10.　我能預見自己在處理比賽中的困難狀況。

_____11.　我能在比賽中達到近乎自身能力的極限。

_____12.　我能輕易地想像自己訓練和比賽的情景。

_____13.　我能輕易地在長時間的比賽中保持專注。

_____14.　在比賽中我的費力程度能夠調節自如。

_____15.　我會在賽前以想像的方式預演技巧和策略。

_____16.　我擅長在比賽中保持專注。

_____17.　為了能達到目標，我願意做出犧牲。

_____18.　在重要賽事前夕，我能想像自己表現得很好。

_____19.　我很期待每次的練習。

_____20.　當我想像自己在比賽中的情景，彷彿身歷其境一般。

_____21.　我認為自己是個難纏的競爭對手。

_____22.　在比賽中我不會分心。

_____23.　我為自己設定很高的目標。

_____24.　我樂於挑戰艱難的比賽。

_____25.　當比賽變得艱困時，我會變得更專注。

____26. 我在比賽時的意志非常的堅強。

____27. 在比賽前，我能夠放鬆肌肉。

____28. 雖然比賽延後開始、天候不佳，我仍樂觀以對。

____29. 比賽表現不好之後的那一週，我仍對自己深具信心。

____30. 為了能成為最好的運動員，我會盡一切的努力。

評分：將下列各組問題的答案加總，並根據得分尋找對應的等級。

題號	分數
2, 8, 17, 19, 23, 30	合計 _____（企圖心）
1, 6, 11, 21, 26, 29	合計 _____（自信心）
3, 5, 9, 24, 27, 28	合計 _____（思考習慣）
7, 13, 14, 16, 22, 25	合計 _____（專注力）
4, 10, 12, 15, 18, 20	合計 _____（預見能力）

總分	等級	分數
32–36	非常好	5
27–31	良好	4
21–26	一般	3
16–20	還好	2
6–15	不佳	1

專欄 5.3

天賦能力分析問卷

說明：

閱讀下面各項敘述，請依據自己是否同意，選擇適當的選項。如果不確定，以你第一時間的感覺為主。

同意＝○ 不同意＝×

____1. 我喜歡用比其他訓練夥伴更重的齒比，配合較低的迴轉速來騎自行車。

____2. 我在繞圈賽和短距離公路賽表現得最好。

＜文轉下頁＞

<文承上頁>

_____3.　我擅長衝刺。

_____4.　和我的訓練夥伴相比，我在長程練習的後段仍十分有力。

_____5.　和同組的選手相比，我可以蹲舉與腿部推舉更重的負荷。

_____6.　我偏好長程比賽。

_____7.　和大多數與我身高相近的選手相比，我使用的曲柄更長。

_____8.　隨著多站賽或高訓練量訓練週的進行，我變得更強壯。

_____9.　我能自在地使用比其他訓練夥伴更輕的齒輪比，配合較高的迴轉速來騎自行車。

_____10.　在參與的賽事中，我總是能比大多數的選手騎得更快。

_____11.　在大多數的運動中，當比賽進入後段，我能比其他人更精力充沛。

_____12.　在大多數運動中，我有比大多數的人更強的肌力。

_____13.　當保持坐姿時，我爬坡最快。

_____14.　我偏好時間短、速度快的練習。

_____15.　在長距離比賽開始時，我對自己的耐力非常有信心。

評分：下列各組問題中，請計算勾選「同意」的數量。

題號	分數
1, 5, 7, 12, 13	合計 _____（肌力）
2, 3, 9, 10, 14	合計 _____（技巧）
4, 6, 8, 11, 15	合計 _____（耐力）

決定是否能在自行車運動中獲得成功的因素有三：

* 爬坡能力
* 衝刺
* 計時賽

能在這三項都拿到高分（4–5分）的選手很罕見。至於上述三項中，何者為你的強項，則取決於你的身材、體型、潛在的攝氧能力和肌肉的類型。然而，就算你是個好的衝刺手，也不代表你就應該忽略自己的爬坡能力。若你的爬坡能力太差，落後對手太多，衝刺能力好又有什麼意義？你必須努力改善自己的限制因子。三項專長中，如果你有任一項在3分以下（包括3分），而它剛好又是特定比賽類型的弱點 —— 也就是限制因子，你就需要努力改善它。至於需要努力改善到什麼程度則視你參賽的類型而定。下一章，我們將更進一步探討這個議題。

心理素質

在競賽的各層面中，心理素質是認真從事各級比賽的自行車手最常忽略的層面。我認識一些很有才華的自行車手，他們都有奪冠的能力，或總是能得到不錯的名次，但由於自信心不足，使他們很少成為有力的爭奪者。他們被腦袋限制住了。

在企圖心這個項目，你很可能得到4或5分的高分。我指導過的選手中，很多人都能到這個成績。但若分數不滿4分，那麼你或許該想想自己訓練和參賽的目到底是什麼。

如果一個自行車手具備良好的生理條件、強烈的自信心、旺盛的企圖心、正面的思考習慣、比賽中保持專注的能力、以及預見自己成功的能力，那他幾乎是所向無敵。光有良好的生理條件，心理素質卻不佳的選手，比賽時往往只冀望和主集團一起通過終點線。如果心理素質是你的弱點，請務必找個好的運動心理學家，幫你改善這項弱點。閱讀頂尖運動心理學家的著作，也是不錯的選擇。在本書的參考書目中，我列了幾本書，這些書是我認為對改善心理素質相當有幫助的書，有些可能已經絕版了，所以不太好找。你可以試著上網找找看，有些網站（如：alibris.com）有在賣一些市面上很難找的書。

天賦能力

有些人是天生的自行車手，他們的父母賦予了他們一些生理上的特質，讓他們能在這項運動功成名就。也有些人是天生的足球員或天生的鋼琴家。我們之中的許多自行車手，當初選擇這項運動時，並沒有考慮自己是否具備先天上的優勢。對這項運動懷抱熱情非常重要，熱情能幫助我們克服先天上的不足。

下列三項基本能力，若能以適合的比例組合，就能在各項運動中獲得成功。

- 耐力：長時間持續騎乘的能力
- 肌力：產生力量對抗阻力的能力
- 速度技巧：按照某項運動要求的速度作出動作的能力。

舉例來說，奧運的舉重選手必須要有很強的肌力和極佳的技巧，卻不太需要耐力；撐竿跳選手需要極佳的技巧，但只需要適度的肌力和很少的耐力；馬拉松選手則不需要太多的肌力，需要的是些微的技巧和很強的耐力。每種運動對這三項基本能力要求的比例都不同，因此需要特殊的訓練方式。

公路賽最重視的是耐力，但爬坡所需的肌力、衝刺技巧和正確的踩踏技巧，也都是勝利方程式中的重要要素。這樣的組合比例非常獨特，而這也是自行車運動如此難以訓練的原因之一。自行車手不能只靠累積里程來建立強大的耐力，卻忽略肌力和速度技巧的重要性，要同時具備這三種能力，才能在這項運動中脫穎而出。

　　天賦能力分析問卷就像幫你拍個「快照」，讓你能快速地瞭解，在自行車運動所需的三項體能中，自己各具備多少。若單項得到 4 或 5 分，就代表該項能力是你的強項。若得到的分數不滿 3 分，代表該項能力是你的弱點。弱點可能是遺傳，也有可能是缺乏訓練造成的結果。你無法改變你的基因，但某種程度上，你可以改變自己的身體與訓練方式。下一章會教你怎麼做。

其他因素

本章最後要介紹的是自行車手自我評量中的第四種 —— 其他因素。其中大部分問題問的都是非常主觀的感受，但試著像其他的評量一樣，以 1–5 的程度來分級。下面有一些簡短的說明也許能幫助你進行這項評量。

- *營養*：你是否能改善自己營養的攝取？你是否吃很多垃圾食物？以 1–5 的程度來分級，你對自己的飲食有多嚴謹？如果答案是非常嚴謹，也就是從不吃垃圾食物，請圈選 5，如果你吃的所有食物幾乎都是垃圾食物，則圈選 1。

- *裝備技術知識*：你對自行車內部的運作有多少瞭解？當有需要時，是否有能力自行修理或更換零件？如果你是有執照的技師，圈選 5。如果你連輪胎沒氣都無法自行處理，則圈選 1。

- *比賽策略*：在每場比賽開始前，你是否會針對各種可能的狀況備好萬全的計畫？如果有，圈選 5。如果你從沒想過準備任何策略，只是隨機應變，則圈選 1。

- *身體組成*：在自行車運動中，功率體重比非常的重要。評估你的體重，你是否有多餘的肥肉，如果減掉這些肥肉，你有可能成為更好的爬坡手嗎？請依據下表分級：

超重	4.5 公斤或以上	3–4 公斤	2–3 公斤	0.5–2 公斤	沒有超重
評分	1	2	3	4	5

- *家人及朋友的支持*：不懂自行車的人可能會覺得自行車手看起來很奇怪。最親的人若不支持我們，我們心理上會承受非常大的壓力。對於你把時間花在訓練上，家人與朋友抱持著什麼樣的態度？如果他們是 100% 支持，則圈選 5。如果你最親的人完全不支持你，甚至會嘲笑你，或者他們會試著說服你別花這麼多的時間在騎車上，則圈選 1。

- *比賽經驗*：你有多少年訓練與參賽的經驗？直接圈選數字，如果超過 5 年則圈選 5。在高水準的比賽與訓練中，經驗扮演著非常重要的角色。

- *過度訓練的傾向*：你是否每年都在十二月覺得自己強而有力，但到六月就覺得自己撐不

下去了？如果答案為肯定，你有過度訓練的傾向，則圈選1；或者，你會在訓練年度中頻繁地休息，讓自己保持對訓練和比賽的熱情，直到日曆上的最後一場比賽？如果你也是少數有智慧及有耐心的車手之一，則圈選5。

你現在已經完成各個重要項目的自我評量。為了彙整這些結果，請你在「自行車手自我評量表（專欄5.4）」寫上你的評分。各個項目中若得分為4或5分，則是你的強項。若得分在3分以下，則是你的弱項。在每一個項目中，簡短敘述你對自己的看法。我們之後會再回到這個表格，並利用這張表格幫你規劃年度訓練計畫。

自行車手自我評量表的上下方兩處各有一塊空白，這兩處空白是讓你填寫賽季目標及訓練目標，但這個部分請先不要填寫。下一章會先仔細檢視有哪些弱點會影響你的比賽成績，並探討如何改進這些弱點。在第七章中，當你將表格下方處填寫完畢，並為取得更好的成績而開始規劃年度訓練計畫時，這份評量就會發揮作用。

專欄 5.4

自行車手自我評量表

賽季目標

1.

2.

3.

分數（5為最佳，? 為不確定）　　自我評語

衝刺功率測驗

最大輸出功率　　? 1 2 3 4 5　　_____

平均輸出功率　　? 1 2 3 4 5　　_____

漸增運動強度測驗

乳酸閾值輸出功率　　? 1 2 3 4 5　　_____

無氧耐力　　? 1 2 3 4 5　　_____

專長傾向分析

爬坡　　? 1 2 3 4 5　　_____

衝刺　　? 1 2 3 4 5　　_____

計時賽　　? 1 2 3 4 5　　_____

待改進的弱點：

＜文轉下頁＞

<文承上頁>

心理素質分析

企圖心	? 1 2 3 4 5
自信心	? 1 2 3 4 5
思考習慣	? 1 2 3 4 5
專注力	? 1 2 3 4 5
預見能力	? 1 2 3 4 5

待改進的弱點：

天賦能力分析

耐力	? 1 2 3 4 5
肌力	? 1 2 3 4 5
速度技巧	? 1 2 3 4 5

待改進的弱點：

其他因素

營養	? 1 2 3 4 5
裝備技術知識	? 1 2 3 4 5
比賽策略	? 1 2 3 4 5
身體組成	? 1 2 3 4 5
家人和朋友的支持	? 1 2 3 4 5
比賽經驗	? 1 2 3 4 5
過度訓練的傾向	? 1 2 3 4 5

達成賽季目標所需的訓練目標

1.

2.

3.

4.

5.

競賽能力

值得擁有的東西都不容易得到。一旦得到後，一定要心懷敬意並小心維護，否則很快就會消失。

——蓋爾・伯恩哈特（GALE BERNHARDT），菁英教練

作為一個自行車手，你現在已找出自己的強項與弱點。根據第五章的測驗結果與之前的參賽經驗，你應該已充分瞭解自己是什麼樣的自行車手。你的表現會受到許多因素影響，包含生理、心理、營養、技術、策略及許多其他的因素。在這一章，如同本書中大部分的章節，我們會著重在訓練的生理層面。

早在七〇年代，我就開始從科學的角度研究訓練這門學問。當時我相信只要能找到一張示意圖，圖解說明訓練的全貌，我會更瞭解訓練這門學問。多年來我接觸了各種不同的示意圖，一直想試著想找一張清晰易懂的訓練示意圖。訓練是直線進行的嗎？環狀是否更適合用來說明實際備賽的狀況？或許三維螺旋才能說清楚訓練到底是什麼？事實上這些都不管用。

之後，我發現羅馬尼亞的教練兼科學家圖多・班巴博士（Dr. Tudor Bompa）的著作，他撰寫過大量與階段化訓練有關的文章。他在作品中用一個簡單的示意圖，把訓練圖像化，就是它！一旦我瞭解示意圖中的各元素，訓練變成一件很簡單的事。他的示意圖不只幫我簡化訓練的各項要素，也提供了第三維的概念：時間。

在這一章，我會說明班巴的示意圖。這張圖成為我訓練運動員時，一切工作的基礎。雖然它看起來非常簡單，但它卻有許多的細微之處值得你深思。一旦瞭解這個概念，訓練的過程 —— 包含訓練上許多疑惑的解答 —— 會變得非常清楚明瞭。

首先，我想要更進一步探討「限制因子」這個概念，我曾在第五章提過，因此可以將班巴的示意圖，與你自己的強項及弱點相連結，準確地將這個模型應用在你的訓練中。

限制因子

你的體能中的某些面向，的確會影響你在比賽中的表現。在第五章，你已發現自己的若干弱點。如果能將自己所有的弱點都消除，只保留強項固然好，但這不只不切實際，就你的目標來看，也沒有必要這麼做。這些弱點之中，很可能只有一、兩項會阻礙你達成目標。這些關鍵弱點就是你的「限制因子」。

比賽表現取決於你的強項符合比賽要求的程度而定。如果符合程度很高，只要能表現出自己的巔峰，就能名列前茅。但這非常罕見，通常比賽就像是買樂透：把手上的彩券號碼與頭彩號碼比對，發現六個數字中，有五個數字相同，沒錯，是很接近，但就是無法拿到百萬頭獎。比賽需要三項特質，而你有兩項符合，就能有不錯的表現，但這還不夠好，而缺少的部分就是你的限制因子。只要能修正它，你就能成為有力的爭奪者。因此你該在意的不是弱點，而是限制因子。

限制因子是特定比賽類型的弱點。舉例來說，你正為一項多為山路的 A 級公路賽進行訓練，而這項比賽常以最後的爬坡定勝負，但爬坡剛好就是你的弱點之一。顯然這個弱點就是你的限制因子 —— 它會影響你的表現水準，阻礙你獲得比賽的勝利。你可能有其他弱點，如：衝刺，但它並不會是這項賽事的限制。所以雖然你有兩個弱點 —— 爬坡和衝刺，但只有一個弱點會影響你在這項重要賽事的表現。

讀完這一章，你會知道自己計畫參加的各項賽事，分別需要哪些條件，這些條件中你又缺少哪幾項。之後，我會教你如何加強自己的限制因子。

基本競賽能力

在第五章中，我曾說過所有運動都和三種基本能力有關 —— 耐力、力量和速度技巧。不同類型的比賽（譬如：山地或平地，長距離或短距離），對這三種能力的要求比例，皆不相同。運動員在訓練年度開始時，應該集中訓練這三項基本能力。這些能力也應該是新手頭一、兩年要培養的基礎能力。

把這三項基本競賽能力當成是三角形的三個角（見圖 6.1）。我們會以這個圖為基礎，更深入的探討本章中的細節。雖然耐力、力量、速度技巧聽起來很簡單，但解釋一下這些名詞在本章中的意義對你會有些幫助。

耐力

耐力（Endurance）是延遲疲勞發生，繼續騎乘的能力。在本書指的是有氧範圍內的費力程度。每種比賽都有其特定的耐力要求，舉例來說，一小時的比賽不需要騎五小時的耐力。

　　利得維爾百哩賽（The Leadville 100）是所有比賽中，對耐力要求最嚴苛的賽事。這是一場在科羅拉多州沙漠高原上的160公里登山車賽。多次贏得這項比賽的霸主是戴夫·文斯（Dave Wiens），

圖 6.1

基本競賽能力
三角

他顯然已訓練出非常強的耐力，讓他能在高海拔維持騎乘速度的同時，還能儲備足夠的體力，在終點線前以更快的衝刺速度超越對手（藍斯·阿姆斯壯也是同類型的選手）。

　　和其他的基本能力一樣，培養耐力，最好先從一般性的耐力訓練開始，再進展到針對比賽的特定性訓練。意即先加強心肺系統（心臟、肺臟、血液、血管），建立基礎有氧耐力。賽季初期，特別是天氣寒冷時，自行車手可以藉由滑雪或跑步等交叉訓練的方式，達到加強心肺系統的目的。如果你很堅持整年都要騎車，冬季時可以考慮採取公路越野賽（Cyclocross）的訓練方式，由於這種訓練方式，同時結合跑步和騎車，你便能從中磨練自己的操控技巧。隨著賽季的進行，訓練要變得更有特定性，也要加長自己最長的練騎時間。到第一次**基礎期**結束，大概是訓練年度的第8–12週，最長練騎時間至少要穩定地增加至2小時，或是和最長的比賽時間一樣長，兩者以時間較長的為準。

　　有多項科學研究顯示，耐力訓練能改善攝氧能力（最大攝氧量）、增加微血管的數量（負責輸送血液）、增加粒線體的密度（肌肉細胞中，將脂肪轉化為能量的單位）、增加血量、降低特定強度下運動時的心跳率。耐力是公路競賽的基礎，但有經驗的自行車手，常想當然爾地認為自己已建立足夠的耐力基礎，而沒有好好培養自己的耐力。我還發現，如果在進入快速團騎或間歇練習前，集中進行數週的耐力訓練（以中等費力程度進行長距離騎乘），大多數車手的比賽表現會因此提升。建立良好有氧耐力需要耐心並持之以恆。

　　對於新手而言，耐力是進步的關鍵。畢竟公路賽是以耐力為主的運動。如果你沒有騎完整場比賽的耐力，其他能力練得再好也沒用。在加強其他能力之前必須先建立良好的耐力。

力量

力量（Force），或肌力，指的是克服阻力的能力。騎乘的過程中，力量會在爬坡和逆風騎乘時發揮作用。當想加速時，你能使用到多重的齒比也取決於力量。你自己的車隊裡可能也有

一些「力量型」的自行車手。他們就是那些喜歡以重齒比配合低迴轉速騎車的人。想想伊凡・巴索（Ivan Basso）和揚・烏里希（Jan Ullrich）在環法賽是如何重踩騎上阿爾卑斯山。

　　肌力訓練也從一般性訓練開始，之後再進展至特定性訓練。在賽季初期，先以重量訓練開始，最終會轉變為重齒比反覆及爬坡訓練。這種從一般性訓練，進展到特定性訓練的過程，是正確的訓練法中，非常普遍的典型準備方式。進行重訓時，你做的是一般性訓練，這時的訓練並未涉及自行車，但當在做重齒比爬坡反覆時，則是針對這項運動的要求而進行的特定性訓練。我現在提出這個概念，是因為它非常的重要，本書介紹各種競賽能力訓練時，都會提到它。

　　改善力量的好處，不只能讓你踩得動重齒比。一份科學文獻顯示，許多研究指出，運動員加強自己的肌力，能改善各種費力程度下的騎乘能力，不論是遠高於乳酸閾值還是有氧閾值都是。也許是因為力量訓練產生了兩種效果：一是訓練使快縮肌纖維，具備慢縮肌纖維的特色；再者，訓練增加了慢縮肌的大小和能力，使其更能克服阻力。意即隨著時間推移，所有的肌肉纖維學會合作，即便在同樣的費力程度下卻能產生更多的力量。無論騎乘的路線為何，你將能踩得動更重的齒比，速度也會更快。

速度技巧

速度技巧（Speed Skills）指的是快速、有效率做動作的能力。選手若有很好的速度技巧，他們在高迴轉速時踩踏會更流暢，過彎會更快速，不會有多餘的動作。速度技巧在這裡的意思並不等同於迴轉速，雖然這兩者確實有關聯。改善速度技巧，也能改善比賽時的成績和表現。速度技巧中的某些層面，譬如：迴轉速能達到每分鐘200轉，通常是天生的。研究發現，世界級的爆發力運動員，快縮肌的比例較高，因此他們的肌肉能快速的收縮，但他們也很快就會感到疲勞。

　　騎乘速度會受迴轉速及齒比的影響，如下列方程式：

$$騎乘速度 = 踩踏頻率 \times 齒比$$

　　想要加快騎乘速度，你可以提高踩踏頻率，或使用重齒比，或兩者兼用，就是這麼簡單！然而，真實世界的自行車競賽當然不會這麼簡單。我們還需要考量攝氧能力（最大攝氧量）、乳酸閾值、與經濟性。這三項要素，是高迴轉速和重齒比能維持多久的關鍵。而經濟性是這三項要素中最容易透過訓練來改善的。

　　經濟性的定義為，固定輸出功率下體力耗損的程度。希望透過訓練，在快速做出動作時，能夠減少不必要的能量消耗。因此經濟性若能提升，同樣的體力消耗下，你卻能騎得更快。

我稱這種能力為「速度技巧」── 訓練三角中最重要的一角。

如同力量訓練，速度技巧訓練也是從一般性訓練，進展到特定性訓練。這項能力的訓練目標是，讓你以更高的迴轉速舒服地踩踏（換句話說，就是使能量消耗變得更低）。多項科學研究證明，只要透過正確的練習方式並維持一致的目標，就能改善雙腿交替的效率。訓練一開始以技術練習的方式進行（一般性訓練），慢慢地會轉變為高迴轉速的騎乘練習（特定性訓練）。

有個簡單的方法可以確認你的踩踏經濟性。以輕齒比配合高迴轉速騎乘，看看在這數分鐘之中，你能維持的最高迴轉數是多少。藍斯‧阿姆斯壯（Lance Armstrong）在贏得環法賽的那幾年中，證實自己是這種騎乘方式的能手。在當時的計時賽中，他騎出每分鐘110–120轉的高迴轉速。九〇年代初期剛踏上世界自行車舞台時，阿姆斯壯的迴轉速約只有每分鐘80–90轉。但到了九〇年代末期，阿姆斯壯澈底地改造自己的踩踏技巧，使其更具經濟性後 ── 也讓他變得更有競爭力。

經濟性可以透過鍛鍊提升。經濟性提升後，完成比賽所需的時間會更短，也能得到更好的成績。但這需要花上一段時間，才能看得到效果。有一項研究指出（研究對象為瑞典賽跑選手），當最大攝氧量趨於穩定後，經濟性還持續改善了22個月，由此可知，經濟性的提升需要長期投入，而不是做幾個練習就了事。

你的經濟性是否已好到不需要再改善？這是不可能的。八〇年代初期美國傳奇跑者史帝夫‧史考特（Steve Scott）在刷新世界紀錄前，將自己的經濟性大幅地提升了6%之多。如果一個經濟性良好的菁英選手，都能有如此大幅度的進步，我們這些人會有多大的進步空間？提升1%的踩踏經濟性，40公里計時賽的成績就能減少30–40秒。如果你能將自己的經濟性提升6%，或甚至10%，你的比賽成績能進步多少？

進階競賽能力

現在能更進一步地解釋圖6.1這個三角形示意圖。三角形的三個角分別由耐力、力量及速度技巧這三種基本能力組成，但它的三個邊，則分別代表進階的競賽能力。一旦基本能力已完全建立，有經驗的運動員在進入訓練後期時，會開始把重心放在進階能力的訓練上。

肌耐力

肌耐力（Muscular Endurance）指的是肌肉長時間承受高負荷的能力，它是力量及耐力的組合。在自行車運動中，肌耐力是長時間持續踩動重齒比的能力，這項能力在公路賽中非常重要。有了良好的肌耐力，你就能輕鬆地在快速行進的集團中騎乘，也能加快計時賽中的騎乘速度，並能長時間穩定地咬住領騎的車手。當你以重齒比騎乘時，還能有高水準的疲勞對抗能力，就是肌耐力極佳的驗證。由於肌耐力對公路賽的表現有關鍵性的影響，在訓練時間的分配上，肌耐力訓練不會少於單純的耐力訓練。

肌耐力的「一般性」訓練方式，是訓練相臨的兩個角 —— 耐力與力量。一旦這兩種能力建立深厚基礎後，肌耐力訓練就可以正式開始，訓練以較重的齒比（力量），搭配長距離反覆（耐力）的方式進行。一開始強度不要太高，最好遠低於乳酸閾值；這類訓練的強度會逐漸接近、甚至超過乳酸閾值的強度。隨著賽季初期的訓練持續進展，運動時段會愈來愈長，而休息時段仍維持較短的時間 —— 大約為運動時段的 4 分之 1。

圖 6.2

進階能力的三角
示意圖

耐力

肌耐力

無氧耐力

力量

速度技巧

爆發力

無氧耐力

無氧耐力（Anaerobic Endurance）指的是以重齒比配合高迴轉速騎乘時，身體抵抗疲勞的能力。對進階的運動員而言，無氧耐力是速度技巧與耐力的結合。在以長衝刺定勝負的比賽中，無氧耐力是奠定勝利的基礎。自行車手若能以衝刺速度騎乘數百公尺，無論是引導衝刺（Lead-out，譯註：由隊友以多節火箭的方式帶領提高速度）或單飛，通常能決定比賽的結果。單獨追趕前方選手時，也會需要無氧耐力。另一個需要無氧耐力的時機是爬陡坡，這裡指的是短時間快速爬升的陡坡。其他像繞圈賽這種短距離、高速的比賽中，多次急劇加速也考驗著選手的無氧耐力水準。像這樣費力程度快速變化的過程中，會造成大量乳酸堆積，若沒有良好的無氧耐力，當乳酸堆積時，自行車手很快就會感到疲勞

很顯然地，任何想在最高等級賽事競爭的選手，必須充分加強自己的無氧耐力。但新手最好能避免無氧耐力訓練，至少在第一年是如此。無氧耐力訓練會對身體施加非常大的壓力，沒經驗的車手可能會因此受傷、過度訓練和倦怠。而這種訓練對恢復的要求也是所有訓練中最高的。

爆發力

爆發力（Power）是在最短時間內應用最大力量的能力。它是由高水準的力量與速度技巧衍生而來。在爬短坡、衝刺及配速突然改變時，最能明顯看出選手是否具備良好的爆發力。

由於爆發力是建立在三角中的速度技巧和力量上，因此爆發力取決於神經系統、肌肉系統及兩者互動的情況。先由神經系統送出訊號至適當的肌肉，使肌肉在正確的時機收縮，之後肌肉會產生很大的收縮力道。

爆發力訓練應在CP0.2（12秒）的強度區間、或RPE 20級的程度下，以短時間、盡全力的方式騎乘，之後會有一段較長的休息時間，讓神經系統和肌肉系統有充分的時間恢復。恢復不夠，會降低這次練習的品質。反覆練習的運動時間非常短 —— 大約8到12秒左右。心率計在爆發力訓練中派不上用場。

在疲勞的情況下，進行爆發力訓練只會適得其反。爆發力訓練最好在訓練課程開始時進行，因為這時你剛獲得充分的休息，神經系統和肌肉反應最敏捷。但這不代表衝刺訓練只能安排在練習的前段，由於比賽中常會需要在疲勞時衝刺，因此你仍應該在要在賽季中安排類似的訓練。但賽季初期進行爆發力訓練時，請確定自己處在完全恢復的情況下，才進行訓練。

配合比賽的需求

讓我們先回過頭來討論限制因子。依據之前的定義，限制因子為特定比賽類型的弱點，你現在應該已清楚知道，自己的體能限制因子有哪些。耐力、力量和速度技巧這三項基本能力很容易鑑別，進階能力則比較難以分辨。但由於進階能力是由基本能力組合而來，當任何一項基本能力為弱點時，相關的進階能力也會是弱點。舉例來說，如果耐力是你的弱點，你的肌耐力和無氧耐力就會受限；如果耐力很好但力量卻不足，肌耐力和爆發力也會受到影響；若速度技巧不佳則表示爆發力及無氧耐力同時也會比較差。

如前所述，你計劃參加哪個類型的比賽，決定了你須具備哪些強項，以及你的弱點會如何限制你的表現。因此調整自己的能力來配合比賽的要求，是獲得成功的不二法門，讓我們來看看該怎麼做。

明確界定公路賽有哪些要求，需考量許多項變數。譬如：比賽的距離及地形上的差異（是否需要爬坡、過彎等），其他變數還包括風力、溫度及濕度等。也許在公路競賽中，競爭對手才是最重要的變數。調整你的體能以配合最重要的賽事要求，就等於為創造最佳成績邁出了第一步。

　　比賽愈長，愈仰賴基本能力，相反地，比賽愈短則愈倚重進階能力。準備長距離比賽時，耐力最為重要，但爬坡所需的力量也不可或缺。另外，好的速度技巧能提供較佳的能量經濟性，可以節省能量。肌耐力也很重要，但無氧耐力和爆發力訓練的重要性則較次之。

　　同樣地，短距離比賽（如繞圈賽）則較倚重進階能力，特別是無氧耐力和爆發力。但這並不代表耐力和力量不重要 —— 只是它們的重要性，不如在耐力類型的比賽來得高。速度技巧訓練對短程賽事非常重要，而肌耐力也有一定的重要性。

　　為重要賽事訓練時，首先是要確定成功需要具備哪些條件。之後，在改善自己的限制因子的同時，也要記得維持住自己的強項。

　　除了這裡討論的特定比賽類型的限制因子外，還有其他的因素可能會阻礙你達成目標。其中最重要的因素，就是沒有時間訓練，這或許是最常見的限制因子。如果你也有同樣的問題，那麼回去參考第三章討論的特定性原則。基本上，當訓練的時間有限，訓練模擬比賽的程度就必須愈高。當訓練量下降，針對比賽的練習強度就應該增加。下一章會幫助你確定每週該訓練多少個小時，才算是合理與必要。

競賽能力的訓練方式

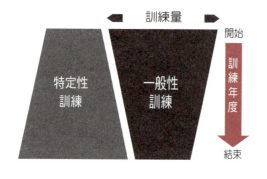

圖 6.3

訓練進展

　　如同你在競賽能力的說明中所見，訓練模式是從一般性訓練，進展到特定性訓練。圖 6.3 說明了這個概念。在訓練年度開始時，大部分的訓練，基本上是一般性訓練，意即這階段的訓練並不包括自行車訓練，或是會改以特殊方式進行自行車訓練，就像做技術練習時一樣。力量（肌力）訓練是個很好的例子，可以用來說明一般性訓練，是如何進展到特定性訓練。訓練年度初期時，重訓佔據了大部分的訓練時間。到冬季後段，爬坡訓練的次數增加時，重訓則相對減少 —— 特別會以重齒比配合低迴轉速的方式進行。最終，運動員的訓練會進展到爬坡反覆、爬坡間歇，最後在山路賽道比賽 —— 力量訓練中特定性最高的訓練方式。

　　每種競賽能力都有一個貫穿整個賽季的獨特訓練方式。接下來會簡單扼要地總結一下，如何隨著賽季的進展，訓練這些能力。第八章，我會詳細說明如何混合訓練各種競賽能力。第九章，我會提供練習項目和準則，教你如何針對不同的能力選擇練習方式。同時，你也可以參考表 6.1，表中有些明確的方法，教你如何訓練基本能力和特定競賽能力。

表 6.1

競賽能力訓練

競賽能力	練習頻率*	每次練習的持續時間**	間歇運動時段	休息時段***	RPE	心率區間	功率區間	助益	範例
耐力	1-4/週 持續	20分-6小時	無	無	4-12	1-3	CP180	延緩疲勞的發生 訓練慢縮肌, 經濟性	3小時平路練騎時程
力量	1-2/週 間歇	20-90分	30秒-2分	1:2	14-18	4-5b	CP12-60	肌力, 經濟性	保持坐姿進行爬坡反覆
速度技巧	1-4/週	20-90分	10-30秒	1:2-5	18-20	無	CP1	高迴轉速, 經濟性	30秒高迴轉
肌耐力	1-2/週	30分-2小時 間歇/持續	6-20分	3-4:1	14-16	4-5a	CP30-90	肌耐力, 習慣比賽配速, 提高乳酸閾值的速度	4 x 6分鐘（次休2分鐘）
無氧耐力	1-2/週	30-90分	3-6分 / 30-40秒	2:1-2 / 2-3:1	18	5b	CP6	提高 $\dot{V}O_2max$, 提高$\dot{V}O_2max$的速度, 清除乳酸能力, 乳酸耐受性	5 x 5 分鐘（次休5分鐘）, 4 x 40 秒（次休20秒）組休5分鐘****
爆發力	1-3/週	20-90分	8-12秒	1:10	20	無	CP0.2	肌肉爆發力, 快速啟動的能力, 爬短坡的能力, 衝刺能力	10 x 8 秒（次休80秒）

*因個人、賽季時期及可訓練時間而異

** 總練習時間，包含可用於訓練該競賽能力的部分練習項目

*** 運動時段對休息時段的比例（例如：3:1表示每運動3分鐘休息1分鐘）

**** 次休指的是一組練習各反覆間的休息時段；組休則是不同組練習間的休息時段

耐力

耐力訓練於冬季初期開始，這時應以有氧活動作為交叉訓練的方式進行，活動的選擇包括：北歐式滑雪（Nordic skiing）或直排輪等。這種訓練方式能提供心臟、肺臟、血液、血管足夠的訓練壓力，加強他們的耐力素質。冬季中期時，訓練計畫會逐步納入自行車訓練，同時逐步減少交叉訓練。到冬季末期或春季初期時，則開始增加練騎的距離，直到和下個賽季最長的比賽相等。這時，你已經建立了很好的耐力水準，並開始在耐力訓練中加入高強度的練習。從賽季末期到**基礎期**開始的這段**過渡期**，你可以用交叉訓練維持最低的耐力水準。

在**進展期**期間，對耐力訓練的重視，會隨著訓練強度增加而稍微降低。一旦賽季開始，運動員多半已經建立了一定的耐力水準，之後通常會以長距離練騎來維持耐力，因此這時耐力訓練就不再如**基礎期**時般頻繁。到時就該將重心改放在肌耐力、無氧耐力和爆發力等進階能力的訓練上。

圖 6.4

踩踏的生物力學：腳的位置與合力

力量

力量的培養從冬季初期的重量訓練開始。如果按照日程表做，大概在**基礎一期**結束時，也就是接近冬季中期的時候，就能達到必要的最大肌力。之後就應該把訓練重心轉到騎乘所需的力量上。冬季晚期最適合進行爬坡訓練，可以視天候進行。之後的爬坡訓練可以視你的弱點，逐漸轉變為爬坡間歇和爬坡反覆訓練。自行車手可以在賽季中以重量訓練和爬坡訓練維持肌力。那些常覺得建立及維持肌力很困難的女性或年長車手，特別適合這種方式。

速度技巧

如同培養力量一樣，培養速度技巧能改善踩踏經濟性。特別在冬季，藉由頻繁的技術練習，可以教導大小肌肉在精確的時間點上收縮與放鬆。當踩踏相關肌肉能以精準、協調的方式運作，就能節省寶貴的能量。如同耐力與力量訓練，速度技巧在秋末冬初開始訓練（視賽程安排而定），並在賽季剩餘的時間中，持續穩定地訓練，以維持成果。

經濟性很大程度上取決於生物力學 —— 也就是在

授權摘自Cavanagh and Sanderson 1986

踩踏時，雙腿的移動是否具有效率。這個部分是由神經系統掌管，因此改善經濟性時，該訓練的是技巧而不是體能。舉例來說，好的踩踏技巧取決於細微的腳踝運動的方式（圖 6.4）。也就是說運用腳踝時，把它當作是個可移動的鉸鏈，而不是像堅硬的鐵撬。當騎乘地形較平坦時，踏板上提、將腳踝略向外放開，讓 F 的腳跟能抬起，使其略高於腳趾，提至 12 點鐘的方向。向下踩踏時，腳踝略向內合攏，使腳跟能與腳趾呈平行或略低於腳趾，踩踏至 3 點鐘方向。爬坡時，腳踝運動則要更明顯。

改善速度技巧時請專注於技巧層面，把注意力放在動作模式的細微調整，並在每個反覆之間安排較長的休息時間，最好能在開始覺得疲勞，或動作變得愈來愈馬虎前結束訓練課程。一旦開始習慣錯誤的技巧，再調整也無法讓自己的技巧更好，只是讓自己的壞習慣變得根深蒂固。

改變生物力學機制也有缺點。一開始時你的騎乘速度會變慢，並且會覺得自己比平常騎得更辛苦，這樣的過渡時期可能會持續數週，但情況會逐漸好轉。當開始好轉時，在同樣費力的情況下，你的騎乘速度會變得更快。所以請一定要堅持到情況好轉之時。

肌耐力

肌耐力訓練可於冬季季中開始，在心跳率區間 3 區或 CP90 區間，維持數分鐘。在冬季季末時，會逐漸進展到間歇訓練，強度約在 4 區和 5a 區，或是 CP30 到 CP60 功率區間。過程中，間歇的運動時間會逐漸增加，而休息時間則會逐漸減少。春天時，運動員就能在這些區間騎上一個小時。這種練習很像進行強度控制下的計時測驗，對提升有氧和無氧體能非常有效，且幾乎沒有過度訓練的風險。在**競賽期**期間，肌耐力都得維持住。

爆發力

爆發力大概是自行車訓練中，運動員最容易誤解的部分。大部分的運動員提升爆發力的方式，是以衝刺搭配短暫的休息時間，但這麼做訓練的其實是無氧耐力。你可以透過短時間全力衝刺，再搭配長時間的休息來提升自己的爆發力。天生的衝刺好手喜歡做這樣的練習。但爆發力不足的選手 —— 也就是擁有非常好的耐力，但速度技巧和力量不足的選手 —— 會覺得這樣的練習非常痛苦及令人害怕。但對這些自行車手而言，這種混合速度技巧與力量的爆發力訓練，能使他們開始衝刺時的瞬間加速變得更有效率。

無氧耐力

無氧耐力訓練包括訓練乳酸耐受力的反覆練習，及訓練攝氧能力的間歇練習。經驗豐富的運動員應在**進展期**開始時，逐漸加入間歇訓練，使自己的攝氧能力能達到巔峰。在**進展期**最後幾週，乳酸耐受力訓練能加快身體排除血液裡的乳酸鹽，減緩乳酸鹽造成的影響。

　　無氧耐力練習有兩種，兩種都是以間歇為基礎。其中一種練習強度，約在接近攝氧能力（$\dot{V}O_2max$）的輸出功率下進行。如果你有功率計，這項練習的強度約在CP6區。如果你訓練時使用的是心率計，強度則在5b；若使用的是6–20級的RPE，則約在18到19級。間歇的運動時段與休息時段差不多，大約3分鐘，隨著賽季進展與體能狀況改善，間歇的運動時段會逐漸縮短。

　　第二種無氧耐力間歇練習，會幫助身體為比賽中常會碰到的一再加速做好準備。這種短時間反覆練習（不到一分鐘），要在輸出功率非常高的情況下進行，並在兩次練習中穿插時間很短的休息時間。你在繞圈賽經歷的就是這個過程。

　　這些練習的目的，是考驗身體系統清除與緩衝乳酸鹽的能力。最終，當乳酸鹽快速堆積時，身體能及時清除與應付。如此一來，在嚴峻的比賽中就能變得輕鬆些 —— 但仍是非常困難。你絕不會想常常做，或連著幾週做這種練習，因為它是所有練習中最辛苦的。

　　無氧耐力訓練的壓力非常大，不應出現在新手的訓練項目中。在定期進行無氧耐力訓練前，要至少先訓練兩年來建立良好的速度技巧和耐力。無氧耐力訓練開始得太早或做得太多，都很可能造成倦怠或過度訓練。

競賽能力分區

圖 6.5a
競賽能力分區

這一小節乍看之下可能會讓人誤解，以為我鼓勵運動員，只專門針對某種類型的比賽訓練，我並沒有這個意思。編寫這一小節的目的是要讓你看看，如何將前面提到的六種競賽能力混合訓練，才能在特定類型的賽事中，創造最佳表現。你的強項能讓你在某些賽事中佔有優勢，但你仍然需要改善自己的限制因子，才能完全掌控比賽。這一小節也會示範如何根據自己的強項與限制因子，規劃出一個全面的訓練計畫。

　　為了瞭解各類比賽的要求，圖6.5a是圖6.2進一步細分之後的樣子。

請注意！三角形被分成六個區域，每個區域代表一組特定的能力要求。現在你應該已經可以根據自己的強項，找出所屬區域。舉例來說，如果耐力與力量分別是你的第一強與第二強的競賽能力，那麼你應該是屬於區域1肌耐力很強，偏向耐力。如果這兩項或三項的天賦能力都差不多，那麼你的專長或許能幫你確定自己是屬於哪個區域。衝刺好手通常會在速度技巧區（4區，5區），而爬坡好手則通常是在力量區（2區，3區），而計時賽的好手通常則是在耐力區（1區，6區）。

比賽也可以依據其類型、距離和地形同樣地劃分成六區。如果你是第一區的自行車手，那麼你最適合第一區的比賽。這個三角形同樣也能幫你決定該做哪些訓練，才能在某個特定區域的賽事有好的表現。

下面為各區域賽事的說明，包含各類型賽事對各項能力要求的優先順序。顯然地，比起強項，你應該花更多的時間在自己的限制因子上。第八章會教你如何混合訓練各種能力。而第九章則說明了可以滿足各項能力要求的詳細練習項目。

每個區域，你都可以看到圖形標註區域的最優先訓練項目。最優先指的並不是訓練的先後次序，而是重要性，也就是想在這個區域的賽事中有最佳表現，一定要具備的能力。既然你的時間和精力有限（包含事業、家庭、居家修繕等原因），你必須要先確定，何者為最重要的訓練項目，並專注於這個訓練項目。如果這三項重要能力中，有任何一項是你的弱點，而該項能力又是A級比賽的必備能力，那麼訓練時，你就必須要將其列為最優先的訓練項目。而每個表格中會剩下三項競賽能力，這三項能力對該項賽事的影響較小，應該將其列為訓練中較次之的項目。這些能力並不是不用訓練，而是花較少的時間和精力在這些項目上。如果這三項能力中有你的強項，只需要少量的時間與精力在上面即可。

區域 1：長距離、地形平緩起伏的比賽

區域1是指長距離、地形平緩起伏的比賽，這類比賽在西北歐國家如荷蘭、比利時相當常見。但在美國，愈來愈難見到這種超過160公里的賽事。風向、團隊策略、意志韌性有很大程度

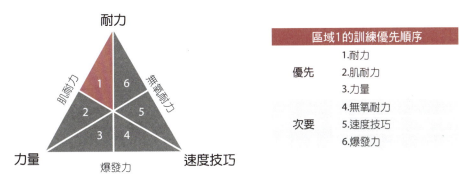

區域1的訓練優先順序	
優先	1.耐力
	2.肌耐力
	3.力量
次要	4.無氧耐力
	5.速度技巧
	6.爆發力

圖 6.5b

競賽能力區域1

決定了這類型比賽的結果。擅長計時賽並具備極佳耐力的自行車手，很有可能脫穎而出贏得比賽。這些比賽最終也很可能會以集團衝刺決定比賽結果。

　　此外，這個區域的賽事還包括30公里以上的計時賽。事實上，擅長計時賽對區域1的比賽非常重要。如果計時賽是你的弱點，你就必須花非常多的時間與精力在肌耐力訓練上，才可能在比賽中有好的表現。好的計時賽選手的攝氧能力，與最大輸出功率不見得很突出，但他們都有異於常人的乳酸閾值。他們能自在地，以低風阻姿勢騎乘，並能將踩踏時不必要的能量消耗減到最低，在承受極大的痛苦時，也還能保有極佳的專注力。表格6.5b顯示區域1的比賽訓練優先順序。

區域 2：計時賽和距離較短的公路賽

區域2的賽事包括15–30公里的計時賽，和持續時間在3小時以下的公路賽，爬坡通常是決定比賽結果的關鍵因素。這些公路賽事在美國相當常見。

　　爬坡是區域2比賽的核心技能。而要具備什麼樣的能力，才能成為爬坡冠軍？他們的體重身高比通常較低，平均每公分身高少於0.35公斤。在體力持續消耗的狀態下，他們的單位體重能有更高的輸出功率。這需要較高的乳酸閾值輸出功率，及較大的攝氧能力才能做得到。天生爬坡好手的爬坡方式較具經濟性，當他們以站姿爬坡時，其踩踏的動作會特別敏捷。圖6.5c是區域2的訓練優先順序。

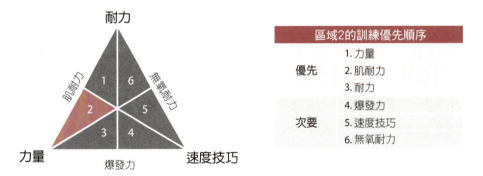

圖 6.5c

競賽能力區域2

區域2的訓練優先順序	
優先	1. 力量
	2. 肌耐力
	3. 耐力
次要	4. 爆發力
	5. 速度技巧
	6. 無氧耐力

區域 3：短程計時賽

區域3的公路賽只會出現在多站賽的短程開幕戰中。這些賽事，通常是幾分鐘就能完成的山地個人計時賽。公路賽選手不需要為了這些賽事特別訓練，他們必須咬牙忍受痛苦地完成它。圖6.5d是區域3的訓練優先順序。

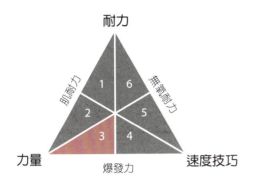

區域3的訓練優先順序

優先
1. 力量
2. 速度技巧
3. 爆發力

圖 6.5d

競賽能力區域3

區域 4：場地賽與衝刺

區域4主要為場地賽選手所屬的區域，特別是爭先賽。此區域的訓練不在本書的討論範圍，但圖6.5e仍列出區域4的訓練優先順序。

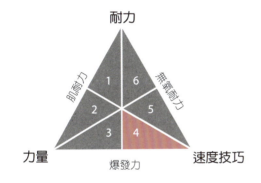

區域4的訓練優先順序

優先
1. 爆發力
2. 速度技巧
3. 無氧耐力

圖 6.5e

競賽能力區域4

區域 5：短程繞圈賽

區域5是短距離繞圈賽，這是許多年長、女性和青少年車手典型的參賽項目。這類比賽通常低於45分鐘，並且對速度技巧和有氧耐力有很高的要求。你必須知道，雖然它是包含許多衝刺的短程賽事，但它仍是項耐力賽事。不要忽略訓練這項主要的競賽能力。

短距離繞圈賽對好的衝刺手很有吸引力。他們通常全身的肌力較強，能在瞬間產生非常高的輸出功率。自行車手若有這樣的爆發力，他們的垂直跳躍能力通常超過56公分。冠軍衝刺手通常有像體操選手一樣的動態平衡能力，能以極高的迴轉速驅動曲柄。在近距離的衝刺中，他們都有很強的攻擊性，不會去想「如果 … 會如何 … 」── 他們非常有信心能贏過前面的選手。圖6.5f是區域5的訓練的優先順序。

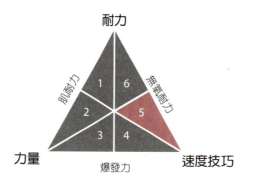

圖 6.5f

競賽能力區域5

區域5的訓練優先順序

優先	1.速度技巧
	2.無氧耐力
	3.耐力
次要	4.爆發力
	5.力量
	6.肌耐力

區域 6：長程繞圈賽

區域 6 的賽事類型是長距離繞圈賽，在美國是最常見的賽事。請注意，繞圈賽的主要能力還是耐力。不過，繞圈賽對於耐力的要求，是比長距離公路賽來得低。想要贏得勝利，需要有維持速度的能力，及在出彎道時不斷衝刺的能力。另外在過彎、碰撞和平衡時，還需要極佳的操控技巧。

　　如果在某項比賽中，山路是決定性因素，那麼力量就會取代速度技巧成為獲勝的必要條件。圖 6.5g 是區域 6 的訓練優先順序。

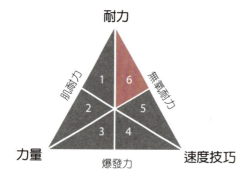

圖 6.5g

競賽能力區域6

區域6的訓練優先順序

優先	1.耐力
	2.無氧耐力
	3.速度技巧
次要	4.肌耐力
	5.力量
	6.爆發力

　　如果你想成為更優秀的自行車手，有限的訓練時間除了會迫使你檢視自己的限制因子，也會讓你在各區域的優先訓練項目中，將較多的比例放在能夠改善限制因子的技術練習和反覆練習。即便是最努力訓練的車手，也不可能擅長每個項目，必須要能理解這一點。訓練過程中要小心謹慎，但別忘了培養單純享受騎車的樂趣。

計畫

現代歐洲的訓練方法

作者：傑克・海德（Jack Heid）

摘錄自 1951 年的《自行車年鑑》（*Cycling Almanac*）

沒有人能明確地告訴你訓練該怎麼做。你必須依據自身的情形，如：可支配的時間、可練騎的路況、周圍的練騎夥伴，找出適合自己的訓練方式。然而，在規劃訓練計畫時應該遵循幾項基本原則，而這些基本原則你可以仿效我的訓練方式。我向你保證，我的訓練方法都是向歐洲的「大師」學來的，他們將其訓練方法的精髓傳授給我，讓我覺得自己也有能力和他們其中幾位並駕齊驅。

無論你以 70 吋、甚至更低的推進比（譯註：踩踏一圈推進的距離，相當於 *700C* 輪圈使用 *53-20t* 或 *39-15t* 的齒比。）在路上進行了多久的訓練，你不能因此感到厭倦。累積一定的訓練時數和里程數，是必要並且無法取代的過程。哈里斯（Reg Harris）和科比（Fausto Coppi）這兩位完全不同類型、卻同樣偉大的自行車手，都能證明我所言不假。這裡的公路自行車手必須整天都坐在自行車的座墊上，一天騎上 240 公里，其他時候則是在森林裡做著柔軟運動和練習深呼吸。

至於場地賽道訓練，我會先在賽道上慢速騎 5 分鐘暖身，之後會進行約一個半小時的團騎，在團騎的過程中，會以每小時 32 公里的速度騎乘，並且每騎 455 公尺（約賽道一圈的距離）就改變配速。之後會休息 15 分鐘，休息結束後，我們會輪流做 228 公尺的引導衝刺，每回合約進行 15 分鐘，會進行 3 或 4 回，並在每回合間穿插休息時間。這樣的訓練也能在同樣為 228 公尺的公路上進行。

團騎結束後，可以練習起身衝刺。先讓自行車幾乎完全停止，之後再猛烈起身加速至最高速，再慢慢停下來，之後重覆同樣的程序。如果覺得不想做，就別在一天中做太多 —— 別在訓練中硬撐。

比賽計畫

你的訓練方法應該和職業運動員相同，不同的只有訓練負荷。

——米開勒‧法拉利（MICHELE FERRARI），

義大利籍自行車教練

你訓練的目的為何？是為了享受新鮮空氣、朋友的陪伴、異地旅行的趣味、還是為了要有良好的體能？或者是想體驗接近自己極限的巔峰競賽經驗？

相信上列各項因素，或多或少都發揮作用，你才會走出大門、跨上單車。但既然你正在閱讀這本書，我想最後一個選項才是你的訓練目的。我們都想知道自己能騎多快、想一窺自己的潛能、想進一步提升自己體能極限，和沈浸在勝利的喜悅中。

本章是第八章與第九章的基礎，在這個章節中你會發展出自己專屬的訓練計畫。

訓練系統

目前有三種訓練系統，自行車手在為比賽做準備時，通常會傾向選擇一種自己喜歡的系統。每種系統都能訓練出冠軍選手。然而，大多數的運動員選擇系統時並非有意識地，而是順其自然地做出選擇。他們每天騎出自家的門口，一旦上路後，他們不是憑著感覺騎，就是加入團隊，讓隊中最好的選手決定當日的練習內容。作為一名自行車手，這種訓練方式無法讓你發揮出自己的潛能。想在比賽中獲得勝利，首先就是要清楚瞭解自己的目標，並要知道如何才能達成這個目標，因此第一步就是要讓訓練更有目的性。除非你能以系統化的訓練，取代目前雜亂無章的練習，否則你發揮潛力的可能性會非常低。

選擇一個訓練系統要考慮的因素有很多。讓我們先來檢視自行車手最常使用的三種系

統：以賽代訓（Race into Shape）、永遠維持體能（Always Fit）、與階段化訓練（Periodization）

以賽代訓

以賽代訓是最普遍受到自行車手青睞的訓練系統。這種訓練方式的歷史可追溯至羊毛車衣及皮鞋的時代。即使到了功率計、手撥式變速把手、鈦金屬組件的時代，以賽代訓仍是大多數自行車手使用的訓練方式。它非常簡單 —— 只有兩個步驟。

第一步，輕鬆騎乘1,600公里，以建立紮實的有氧耐力基礎。我接觸過的自行車手中，幾乎所有人都知道這個數字，當他們提到它時也都帶著相當的敬意。有趣的是，對部分運動員而言，1,600公里的騎乘確實有它的效果，但並不是對每個人都有效。這樣的訓練量，對某些人來說是很大的負荷，但也有人覺得太輕鬆而沒有任何效果。

一旦建立了基礎的有氧耐力後，就可以開始第二步驟，而這個步驟只需要做一件事：比賽。以賽代訓的概念，是藉由參加每週末及週中的比賽，培養出高水準的體能。

以賽代訓的確有很多優點，而其中最重要的，莫過於體能訓練完全針對賽事要求進行。還有什麼比比賽更像比賽？但以賽代訓也會產生一些問題。首先，訓練結果無法預期。以這種方式進行訓練，體能巔峰很可能來得不是時候，而不是在賽季中最重要的賽事時發生。此外，以賽代訓的另一個問題是無法以計畫排定休息。這種訓練方式常會導致過度訓練，甚至可能會過早出現倦怠的狀況。每次把車推到起跑線前，都要投入一定的情感。但短時間內重覆太多次，自行車手可能會因此失去熱情。這就像你就只有這幾根火柴，一旦燒完了，身體和大腦便失去了繼續下去的動力。

永遠維持體能

在佛羅里達、南加州、亞歷桑納這種天氣較暖和的地區，自行車手常會試著整年維持比賽時的體能狀態。涼爽的天氣和可以進行訓練的冬季，使選手們每週以同樣的方式練騎來維持體能水準。由於天候的限制，其他地區的運動員完全不會考慮這種訓練系統。這或許是為什麼潮溼的天氣和嚴寒的氣候，有利於階段化訓練安排的原因。

永遠維持體能最大的問題，在於選手容易對訓練感到厭倦，此外，這樣的訓練方式也很容易造成倦怠。在經過220–250天的高度訓練後，運動員就像烤焦的麵包一樣，倦怠是大家最不樂於見的結果。訓練、比賽和生活中所有的樂趣都會消失不見，有時得花上好幾個月才能重拾對自行車的熱情（第十七章會詳細討論倦怠）。

永遠維持體能的另一個問題，則牽涉到生理學。在以同樣的方式訓練了十二週之後，體能進展似乎進入了停滯期。由於體能從來不會停滯，因此如果沒有進展，一定就代表體能變

差了。整個賽季維持高水準體能的目的，就是為了將體能流失減到最低，但這種訓練方式就是行不通。

階段化訓練

階段化訓練是現今最多成功運動員使用的訓練系統，我也建議你使用這種訓練方式。第四部分剩餘的章節，會教你如何將階段化訓練融入你的訓練。

在第六章中，我會提到羅馬尼亞科學家 —— 圖多‧班巴（Dr. Tudor Bompa）的相關著作。他也是本書前言的撰寫者。在四〇年代末期，蘇聯運動科學家發現，與其在訓練年度中，維持同樣的訓練負荷，不如不斷變化訓練負荷，對改善運動員的比賽表現，反而更有幫助。這項研究發現造就了年度訓練計畫的發展，讓運動員能根據不同時期的需求，以各種不同的方式變換訓練負荷。東德人以及羅馬尼亞人，則更進一步地發展這個概念，他們為各訓練階段，設定了不同的目標。階段化訓練計畫也就自此而生。班巴博士對改良階段化訓練計畫有非常大的貢獻，因此被稱為「階段化訓練之父」。他對後世深具影響的著作《運動訓練法》（*Theory and Methodology of Training*），將這個訓練系統介紹給西方的運動員。這本著作最近的一版名為 *Periodization: Theory and Methodology of Training*（譯註：中文版由藝軒圖書出版社出版）。這些運動員與教練，在沒有科學研究輔助的情況下，讓階段化訓練計畫成為西方主流的訓練系統。相較之下，科學文獻對耐力運動的長期訓練方法，貢獻其實非常有限。

所有階段化訓練計畫，都有一個基本前提：訓練應由一般性訓練，進展至特定性訓練。舉例來說，賽季初期時，認真的自行車手應將大部分的訓練時間，用於重量訓練，以培養一般性肌力，同時也可以搭配一些交叉訓練及自行車訓練。在賽季進展到後期時，則會將更多時間用於模擬比賽情境的自行車訓練上。雖然並沒有科學數據支持這種訓練模式，但這樣的訓練方式似乎很符合邏輯。事實上，大多數世界級頂尖運動員都遵循這項訓練原則。

當然，階段化訓練不單只是讓訓練更有特定性。在安排練習內容時，除了要改善新的體能要素外，也要能兼顧早期的訓練成果。這樣的訓練組合方式意味著，在4–8週的時期內，練習內容必須要根據這個前提做些微的調整。身體各項體能會因為這樣的調整變得愈來愈好。

訓練是否應該要有彈性？這或許是採用階段化訓練計畫的自行車手，所面臨到最大的問題。一旦擬出計畫後，自行車手通常都不太願意變更計畫內容。但成功的階段化訓練計畫必須要有彈性。我還沒碰過整季都不會因感冒、工作、或親人探訪等干擾因素而影響訓練的選手。生活就是如此，不應該把年度訓練計畫視為「最終計畫」。你一開始就要假設，一定會有許多無法預期和不能避免的因素，迫使計畫必須做出調整。當你進入下個章節，準備坐下來規劃自己的訓練計畫時，請一定要記住這點。

階段化訓練的另一個問題，在於其所使用的科學術語。許多人、甚至是教練似乎都難以理解階段化訓練使用的語言。圖7.1表示了階段化訓練各時期使用的名稱。當提到某個中循環時期，指的就是圖7.1這些名詞：**準備期**（Preparation）、**基礎期**（Base）、**進展期**（Build）、**巔峰期**（Peak）、**競賽期**（Race）及**過渡期**（Transition）。

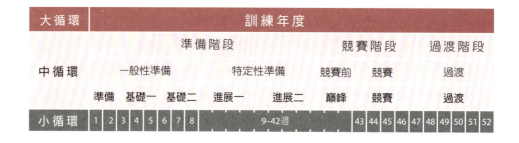

圖 7.1

訓練年度

大循環	訓練年度							
	準備階段				競賽階段		過渡階段	
中循環	一般性準備		特定性準備		競賽前	競賽	過渡	
	準備	基礎一	基礎二	進展一	進展二	巔峰	競賽	過渡
小循環	1 2 3 4 5 6 7 8		9–42週			43 44 45 46 47	48 49 50 51 52	

訓練階段

階段化訓練計畫會將賽季分成數個時期，目的是為了在各時期強化某項體能的同時，還能維持前期的訓練成果。要在同一時間強化所有體能項目是不可能的，沒有運動員能同時應付迎面而來的訓練壓力。階段化訓練計畫也認同第三章提到的兩項訓練原則 —— 漸進式超負荷原則和生理適應原則。圖7.2是以圖說明階段化訓練分為哪些時期、每個時期的訓練重點、與各時期的建議持續時間。

如果將各時期的建議長度加總，你會發現大概需要花上21到38週的時間 —— 遠低於一年的週數。這樣安排的原因，是一年規劃兩到三個巔峰，自行車手似乎能表現得最好。賽季

建議的時間		各時期的焦點
1–3 週	競賽期	參加A級和B級比賽並維持個人的強項
1–2 週	巔峰期	減量並鞏固備戰狀態，參加B級和C級比賽
6–8 週	進展期	增加強度，參加C級比賽，改進限制因子
8–12 週	基礎期	建立速度技巧、肌力和耐力
3–4 週	準備期	準備開始訓練
1–6 週	過渡期	恢復

圖 7.2

利用不同的訓練時期，在指定的時間點達到巔峰

中規劃兩到三個巔峰，運動員才能充分休息與恢復，降低倦怠或過度訓練的可能性，也更有利於訓練與樂趣的維持。如果你的訓練方式正確，你的體能不只不會隨著漫長賽季的進行而流失，反而每次的巔峰狀態都會比前次更好。在第八章中，我會說明這種兩到三個巔峰的賽季該如何規劃。

　　在這章節剩下的篇幅，我會詳細介紹階段化訓練計畫的各個時期。我會說明階段化訓練計畫的各個層面，並針對第五章與第六章提到的各項競賽能力，提供訓練建議。當你讀到各個時期時，可以參考圖 7.3，看看賽季中訓練量與訓練強度該如何分配。雖然你的訓練量與訓練強度分佈未必會與圖 7.3 完全相同，但多半不會差太多。大部分階段化訓練都有一個共通點──都是在訓練年度開始時增加訓練量，然後逐漸增加訓練強度，減少訓練量。請注意！在**基礎期**與**進展期**進行的過程中，要定期安排減量恢復週，這樣的恢復週非常重要，請不要自行跳過。

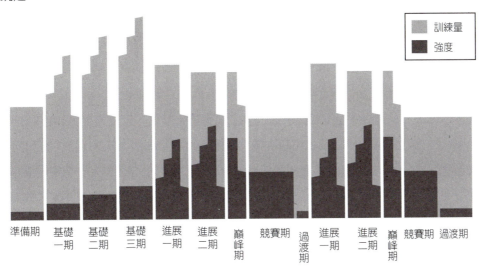

圖 7.3

各訓練期中，訓練量與訓練強度的分配

　　接下來各訓練期的說明都會搭配一個圖。各訓練期的圖會說明，該訓練期分別在訓練哪幾項競賽能力。有一點很重要，圖中各項能力分配到的訓練時間並不是絕對的。每項體能所需的訓練時間，會因每個人的強項和限制因子而異。在分配訓練時間時，這張圖只是提供一個粗略的建議。

準備期

準備期通常代表訓練年度的開始，也只有賽季結束後的**過渡期**太長，才會需要**準備期**。通常會安排在秋末或冬初時，視最後一場賽事的結束時間，和**過渡期**的長度而定。

　　準備期的目的是讓運動員為接下來的訓練，做好身體上的準備。這段時間就是為了真正的

訓練而訓練（圖7.4a）。這個時期的訓練重點是有氧耐力，因此練習的強度較低，並會以交叉訓練的形式進行。有一些運動如：滑雪、雪地健行、游泳、直排輪等，對改善或維持心肺功能（指心臟、血液、血管和肺臟）很有效果。與其他時期相比，這個時期的訓練總量比較低。

力量

速度技巧

耐力

肌力訓練始於**生理適應階段**（Anatomical Adaptation, AA），這段期間會為肌肉和肌腱做好準備，使其在日後能承受更大的壓力（肌力訓練在第十二章會有更詳細說明）。

速度技巧能透過技術練習加強，通常會在室內的訓練台或滾筒上進行。目的是讓雙腿迴轉能更加流暢。

圖 7.4a

準備期

基礎期

基礎期是充分建立耐力、力量、速度技巧等各項基礎體能的時間。一般而言，**基礎期**是訓練期中為期最長的，持續約8–12週。有些運動員不重視**基礎期**，常過早結束**基礎期**。但這個時期非常重要，它會為之後的高強度訓練，提供強而有力的立足點。

在冬季較暖和的地區，這段期間或許會有一些賽事可參加，但我通常會勸選手避免參加這些比賽。這些比賽常會讓階段化訓練計畫的選手喪失信心，因為有些選手（比如採用「永遠維持體能」的選手）在這個時間點的狀態會比較好。如果你一定要參加，請把它當作練習，不要對比賽結果太過認真。記住，就算放棄比賽也無所謂，因為無論這些賽事的成績如何，都與之後的賽事沒有任何關係。

由於這個時期非常漫長，你的體能在過程中會發生非常多的變化，因此將**基礎期**分為三個部分：**基礎一期**、**基礎二期**、**基礎三期**。過程中的訓練量會逐期遞增，訓練形式會從交叉訓練轉變為自行車訓練。而訓練強度也會隨著**基礎期**進展而有些微增加（請回頭參考圖7.3）。

速度技巧

力量

耐力

基礎一期會開始逐漸增加訓練量，目的是為了提升有氧耐力，及增強身體對於較大訓練負荷的適應力（圖7.4b）。在緯度較高的地區，**基礎一期**中大部分的訓練，會以交叉訓練的形式進行。較溫暖地區的自行車手，在冬季仍應考慮採取交叉訓練，而不是把所有時間都花在自行車訓練上。賽季相當漫長，這段時間可以採取一些不需要在自行車上進行的體能訓練。

圖 7.4b

基礎一期

　　基礎一期的肌力訓練重點在於建立**最大肌力**（Maximum Strength, MS），訓練方式是以高阻力（負荷）搭配低反覆次數。增加負荷的過程應該要循序漸進，才能避免受傷。

　　速度技巧則是像**準備期**一樣，在訓練台或滾筒上，以技術練習的方式進行。這時期的訓練重點是高迴轉速及流暢的踩踏技巧。

　　進入**基礎二期**後，隨著訓練量增加，會開始以自行車耐力訓練取代交叉訓練（圖7.4c）。當公路練騎的距離增加，參與團騎能讓自行車手覺得時間過得比較快。然而，有一點要注意！有些團隊很容易把耐力訓練變成比賽，練騎時請避免加入與這些團隊。每年的這個時候，你會發現很多「聖誕節明星」──指那些冬天狀態很好，但等到夏天重要賽事開始時卻不再活躍的自行車手。

　　每週的公路練習，最好盡量選擇地形起伏較大的路線，這種訓練會對肌肉系統施加適度的壓力。這個時期的訓練課程，最好以坐姿進行，並將強度控制在乳酸閾值之下，以等於或高於每分鐘80轉的迴轉速爬坡。在這些練習中一定要維持坐姿，因為坐姿能幫助加強下個訓練期所需的髖部伸展肌力。

　　重量訓練則以維持前一階段所獲得的肌力為主。此外，如果天候允許，可將速度技巧訓練移往戶外進行；若天候不佳，則繼續室內練習。若有機會在戶外進行訓練，請在公路上練習自己的衝刺技巧。

　　在**基礎二期**也會加入肌耐力訓練，可根據心跳率或輸出功率進行均速練習（詳細內容請見第四章）。

　　基礎三期則會開始逐步加入強度更高的訓練，如強度略高於乳酸閾值的爬坡練習（圖7.4d）。**基礎二期**時，以坐姿爬坡的方式，練出了更強的髖部伸展力量，補足了重量訓練的不足。你現在應該尋找難度較高的長坡，但大部分仍以坐姿爬坡。

　　基礎三期的每週訓練量是賽季中最高的，其中公路有氧耐力訓練，約占總訓練時間的一半。到了這個階段，最長的練習長度，應該與賽季中距離最長的比賽相當，或至少2小時（取兩者之中較長者）。這種長時間消耗體力的練習，團騎仍是最好的選擇。團騎的夥伴中，或許有些人已經準備好面對更高強度的訓練，

速度技巧

肌耐力

力量

耐力

圖 7.4c

基礎二期

力量

速度技巧

肌耐力

耐力

圖 7.4d

基礎三期

在這樣的情況下，練騎速度可能會偏快。偶爾配合市區號誌限制，在衝刺時猛力加速是無所謂，但不要把訓練變成比賽。要做到這點並不容易，因為這時會有很強的競速壓力。一定要有耐心、沈住氣，下個階段才需要火力全開。你現在的訓練目標是，在低費力的狀態下騎到最快。賽季進展到後期，你會很開心自己當時沒把力氣耗盡。

肌耐力訓練會增加，但重量訓練則維持不變，只需維持前期獲得的肌力。經過幾星期的訓練，你已準備好進入乳酸閾值的強度區間。

速度技巧訓練到目前為止，多半是形式衝刺（Form sprints），現在則應該改到路上進行。

進展期

想要在賽季中達到兩次以上的巔峰，會包含兩個以上完整的**進展期**。由圖 7.3 可知，**進展一期**需要維持相當高的訓練量，雖然不及前八週中的三週。這代表當第一個**競賽期**結束後回到**進展一期**時，你可能需要重新建立自己的耐力、力量、和速度技巧。

進展期的特色是開始納入無氧耐力訓練。如同力量、爬坡和肌耐力訓練，進行這項訓練時要非常小心謹慎，以免受傷。

在這段時期可能會有許多繞圈賽與公路賽可參加。但不要把這些比賽看得太重要，這些比賽可以用來替代無氧耐力訓練。除此之外，無氧耐力練習還可能包括間歇和快速團騎。

進展一期期間，耐力訓練會減少，但仍是訓練的重點（圖 7.4e）。賽季進行到這個時候，耐力練騎不需要像**基礎期**那樣的頻繁。在這個時期，與其參與大型團騎，還不如找一到兩個隊友，一起進行長距離慢騎來得有用。團騎比較適合用來訓練肌耐力和無氧耐力。在這個時期非常容易會有過度訓練的現象，因此一定要小心留意自己疲勞的程度。舉例來說，如果你發現自己在參與團騎時，騎得筋疲力盡，就不要再勉強自己跟團隊裡的人競速，你可以採尾隨的方式，依照自己的體力自由騎乘，或者脫隊獨自完成剩下的練騎。你要想清楚，練騎的目的不是為了在朋友面前炫燿自己有多厲害，把力氣留到比賽吧。

重訓室的力量訓練可以取消，或減少到一週一次，同時重訓課程的持續時間也要相對縮短。進重訓室的目的是維持肌力，請不要再嘗試鍛練更強的肌力。力量較弱的運動員，應該把接下來的訓練重點放在爬坡訓練上。訓練的方式，可以選擇在坡道上進行肌耐力或無氧耐力間歇。更進一步的建議練習項目請參見附錄 C。

爆發力

力量

無氧耐力

肌耐力

耐力

圖 7.4e

進展一期

　　無氧耐力練習可以找一兩個能力與你相近的車手一起進行。肌耐力訓練則最好獨自進行，一方面可以訓練你在計時賽所需的專注力，另一方面能讓你的訓練強度保持在狹小的乳酸閾值區間。

　　這時爆發力訓練可以開始取代速度技巧訓練。爆發力訓練也可以結合其他練習，例如無氧耐力課程的練習。如果你決定這麼做，可以在練習一開始、雙腿仍有力時，先做爆發力訓練的部分。在**進展一期**時，將爆發力訓練安排在練習的末段，是非常常見的錯誤，請把練習末段的時間，留給無氧耐力或肌耐力訓練。進入**進展二期**，則可開始將爆發力訓練移到練習的末段進行，模擬比賽後段衝刺的要求。

　　進展二期可以在增強訓練強度的同時，稍微減少訓練量。請注意圖 7.3，訓練強度會連三週增加，這就像**基礎期**時增加訓練量一樣。到這個階段，應該要經歷更大程度的疲勞，但你必須要非常注意自己的無氧強度。若不確定自己是否該做某項練習，就應該明智地將它停止或縮短。不確定就足以構成停止練習的理由，只要有任何的不確定，就請你立刻停止練習。

　　進展二期的訓練重點是，訓練強度要比前幾週更強。無氧耐力和肌耐力課程會變得更長，間歇休息時段也會縮短。這時的肌耐力訓練，應該包含持續時間長且費力的騎乘，就像計時賽一樣。

　　如果仍在進行重訓，仍舊以一週進行一次的方式維持肌力。力量非限制因子的車手，可以在這個時期停止重量訓練。不過我還是建議年長和女性車手繼續重量訓練，但決定權仍然在你手上。爆發力訓練可以按照**進展一期**的方式進行。

力量

爆發力

無氧耐力

肌耐力

耐力

圖 7.4f

進展二期

專欄 7.1

在體能、疲勞和狀態中求取平衡

在一系列的訓練課程中，身體必須維持三方面的平衡 —— 疲勞、體能、和狀態。疲勞是衡量過去這段時間，身體承受了多重的訓練負荷。經歷高強度和長時間的練習後，體能和疲勞會同時增加 —— 經歷了艱苦的訓練後，一方面會感到疲勞，但同時也會覺得自己體能有所提升，但體能上升的速度會比疲勞慢得多。若在三天內進行三次艱苦的練習，你會感

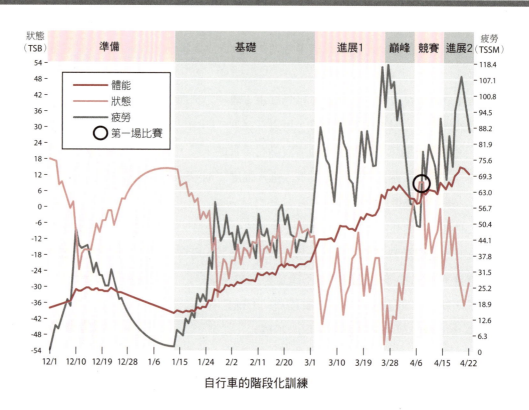

自行車的階段化訓練

到非常疲勞，但會覺得體能只有一點點提升。因此最好是隔幾週測量一次體能，而疲勞則最好是隔幾天測量一次。

　　狀態則與是否獲得充分的休息有關。你的狀態可能非常好（如果你已獲得充分的休息，使得疲勞程度較低），但體能卻偏低（如果你讓自己休息太多）。準備比賽的秘訣在於減底疲勞的同時，維持體能（或允許體能稍微的下降），並要讓狀態提升。那麼你要如何達到如此理想的平衡？你可以看看範例運動員的運動表現圖中，體能、疲勞與狀態的變動情形。只要密切注意運動員的疲勞的程度，就能很容易得出，不同時期對運動員的體能要求。進入進展期後，會愈來愈強調肌耐力和無氧耐力訓練，訓練強度會因此隨之增加，進而使得疲勞逐漸上升，在**巔峰期**競賽強度的練習時，疲勞會達到最高點。因此，狀態會隨著疲勞增加而下降。但在運動員第一場比賽前的恢復週和減量後，狀態會因疲勞減少而上升。

　　從圖中可以看到，在過去五個月的訓練課程中，運動員的整體體能穩定地上升，證明了運動員進行的訓練是有效的。

巔峰期

巔峰期這段時間要做的是鞏固競賽體能。這個時期，自我訓練的運動員非常容易出差錯。**巔峰期**應該要降低訓練量及提高訓練強度，但運動員通常不明白這一點。練習與練習之間的休息時間非常重要，有了充分的休息，才能確保練習的品質，也才能進一步提升自己的極限。在這個時期，你也可以參加一些 B 級或 C 級比賽作為練習，為即將到來的 A 級比賽暖身。

調整巔峰的時間約為 2–3 週，也就是由時間短、接近競賽強度的練習組成。這些練習會模擬實戰情形，每 72–96 小時做一次。如果近期沒有賽事可取代練習，請參見附錄 C 的「競賽強度練習」，教你如何組織這些練習。

如果你想參加的比賽距離比較長、如果你的體能水準特別高、如果你特別容易受傷、或是你的年紀較大，**巔峰期**也應該更長。隨著**巔峰期**的進展，每次練習時間應該要逐漸縮短。為了能有更多休息時間，每週練習總量也會快速減少。練習強度是維持體能的關鍵，強度應在比賽最大強度，「至少」要在功率區間 3 區，或中等吃力。

在模擬比賽中間，安排 2–3 天較輕鬆的練習，可以消除疲勞和提升狀態。隨著調整巔峰的耐力進展，每次的無氧耐力練習也要逐漸縮短。好的**巔峰期**需要在強度與休息間求取平衡，才能在適當的時間點為比賽做好準備（圖 7.4g）。在專欄 7.1 中，你可以參照範例運動員的運動表現圖，看看它是如何在真實世界中運作。為了能在比賽日時發揮自己最大的潛能，最好能在比賽前幾天看到疲勞大幅下降，但狀態卻能穩定地提升，體能只有些微的下降。

運動員有時會因為**巔峰期**減量，而質疑自己的訓練量是否不足。如果規劃賽季計畫的方式正確，你也一直遵循這個計畫，到時你自然會做好準備。就算你覺得自己沒準備好，現在做什麼也於事無補。

階段化訓練的目的，是讓運動員在最重要的比賽時達到巔峰，但這些比賽很少會全部安排在連續的週末，中間常會有幾個星期的間隔。因此運動員通常需要一個以上的巔峰。在我執教的經驗中，當運動員在賽季中安排兩次巔峰時，比賽日會有最佳表現。我相信這也適用在你身上。第八章會使用同樣的步驟幫助你規劃出兩次巔峰的賽季計畫。

● 力量

● 爆發力

● 耐力

● 無氧耐力

● 肌耐力

圖 7.4g

巔峰期

競賽期

這是你期待以久的，也是整個賽季中最有趣的時刻。現在你所要做的事就是比賽，努力發揮你的強項與好好休息。比賽會提供適當的壓力，使你的系統維持最適程度的運作，這時你的無氧體能應該在最佳水準。在沒有比賽可參加的那幾週，與競賽費力程度相等的團騎是最好的訓練方式。

在**競賽期**中，休息非常重要，但仍需要做些高強度的練習來維持體能（圖7.4h）。這時期練習的時間不用長，取而代之，是要在一週中進行三或四次的練習。這幾次的練習當中，以預計的比賽強度，或至少功率區間3區的強度，完成幾個90秒、次休3分鐘的間歇。在比賽的前五天，做五次；前四天，做四次，以此類推完成這週的訓練。

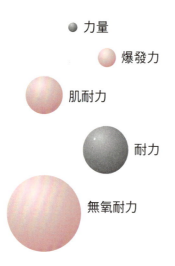

圖 **7.4h**

競賽期

力量

爆發力

肌耐力

耐力

無氧耐力

比賽前兩天應該是競賽週中最輕鬆的日子。通常最好能放一天假，但高訓練量的運動員可以進行一次短距離、較輕鬆的練騎。比賽前一天應可以安排一個短的訓練課程，其中包括幾個接近競賽強度的練習，譬如：30分鐘到60分鐘的練騎，過程中包括數個時間短，但費力程度等於或略高於競賽強度的練習。

到目前為此，你一直都在努力改善自己的限制因子。現在則是強化自己強項的時機，使其更上一層樓。如果肌耐力是其中一個強項，則在週中進行一次計時練習；如果你是一個衝刺好手，則努力練習衝刺；如果爬坡是你的強項，就多練習爬坡，盡可能讓自己的強項更強。

過渡期

過渡期是**競賽期**過後休息與恢復的時間。在賽季中最後一場比賽結束後，一定要有一段休息時間作為過渡。在賽季初期，第一次**巔峰期**過後也可以穿插一段**過渡期**，避免在之後的日子裡卷怠。賽季初期的**過渡期**或許會很短暫，可能只有5–7天，但賽季末的**過渡期**則約有4週左右的休息。

過渡期沒有什麼嚴格的限制（圖7.4i）。我唯一的忠告是：只要是低強度及低訓練量，這

圖 **7.4i**

過渡期

速度技巧

耐力

段期間你可以做任何想做的訓練。交叉訓練非常適合這個時期。利用這段時間好好充電。暫時不要騎車會有更好的效果，因為你會更有動力參加之後的訓練與賽事。在這段休息時間，除了能讓身體自行修復一些輕微的肌肉損傷，也能適度減輕心理壓力。

階段化訓練的變形

本書所提供的所有建議，都是以線性式階段化訓練模型為基礎（請見圖 7.3）。雖然它是最容易理解的訓練計畫，也是耐力運動員組織與規劃賽季時，最普遍使用的方法，但它並不是唯一的階段化訓練模型，在耐力運動的訓練中，還有很多種常用的模型。

線性式階段化訓練計畫

線性式階段化訓練模型，被認為是最「典型」的階段化訓練計畫，也是我使用的訓練計畫。賽季初期強調訓練量，因此練習的時間會比較長，頻率會比較高，但強度則會偏低。以這種方式開始賽季，能創造高水準的有氧耐力，同時也能透過低強度的壓力，建立抵抗受傷的能力。進入**進展期**後，會一邊增加訓練強度，一邊降低長時間訓練課程的頻率，以降低訓練量。隨著目標賽事愈來愈近，這麼做能加強肌耐力、無氧耐力和爆發力等進階能力（請見第六章）。

波動式階段化訓練

圖 7.5 是波動式階段化訓練模型的其中一種訓練方式。基本上，隨著賽季進展，訓練量和強度會輪流地增加與降低。透過這種方式，短期訓練能有更多的變化。其中一種變化方式是，每週輪流訓練數種能力。譬如：做完一天耐力訓練，再做幾天無氧耐力訓練，無氧耐力結束後再做幾天力量訓練，訓練中間會穿插幾天恢復期。下週再輪流訓練肌耐力、速度技巧和爆發力。

　　由於波動式模型的訓練方式較多樣化，在賽季後期一般性體能充分建立後，我會採取這種訓練方式。用在**基礎期**初期時的肌力訓練，也會有很好的效果。作法是在一週或單一訓練課程中，將**生理適應階段**、**最大肌力過渡階段**和**最大肌力階段**交替進行。

　　這種訓練方式若以為期一年的模式進行，對耐力運動員是否有效仍是未知數，因此，我並不建議公路自行車手採用這種訓練方式。舉重選手使用波動式模型則比線性模型，能更有效地改善肌力表現。但研究人員仍不清楚，這樣的訓練對細胞層級產生了什麼樣的影響，也無法明確指出，是哪些生理上的原因使訓練發生效果。

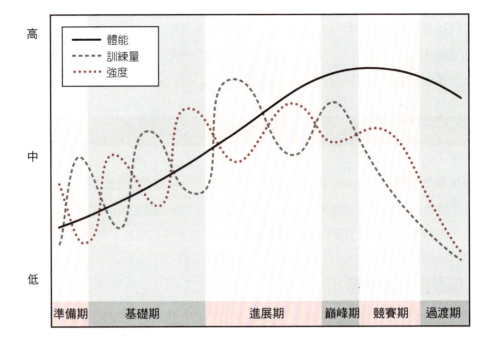

圖 7.5

波動式階段化訓
練計畫

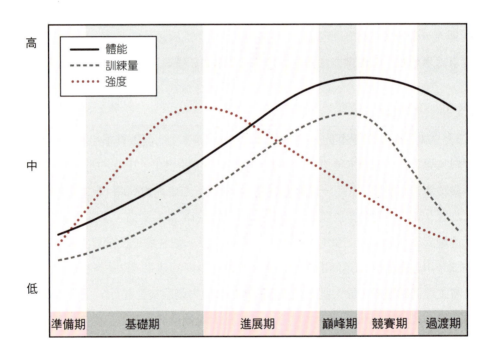

圖 7.6

反線性階段化訓
練計畫

反線性階段化訓練

圖 7.6 是圖 7.3 典型階段化訓練模型的相反。在反線性階段化訓練計畫中，訓練強度在**基礎期**
就會非常高，訓練量則是在**進展期**時才會大幅增加。若選手的目標賽事是百公里賽、二百公
里賽這類長距離、速度穩定的比賽，這種模型最適合這類選手。在賽季初期，以高強度搭配

低訓練量，能提高攝氧能力；之後再以低強度搭配長時間的練習，則能訓練有氧耐力。準備長距離賽事時，這種訓練方式能訓練出非常良好的體能，但用在距離較短的賽事，效果則不是很明顯。

你應該要選擇自己瞭解、並能投入其中的階段化訓練平台。一般而言，線性式階段化訓練計畫是最易懂、也是最易於實行的方式。世界各地的運動員，無論其體能水準為何，大多也是採用此種訓練模型。其他模型則只有極少數的研究支持，因此也沒有訓練指導原則。嘗試開創及遵循這種計畫，必須花非常多的時間反覆試驗，最後很可能會產生表現參差不齊的問題。使用線性式階段化訓練計畫，你會知道自己遵循的是一個經充分研究，並證實有效的計畫。

年度訓練計畫

我以前做太多訓練了，訓練時數太多了。在職業生涯第一年裡，我
每週訓練35小時，實在練得太兇了

——東尼‧朗敏格（TONY ROMINGER），

前職業車手，1995年環義大賽冠軍

現在是時候開始規劃年度訓練計畫了！賽季最後一個**競賽期**結束之後，下個賽季**準備期**開始之前的這段時間，是一年之中最理想的規劃時間點。如果你是在賽季開始後才購買這本書，你還是可以為今年剩下的時間作計畫。亡羊補牢，猶未晚矣。

　　規劃年度訓練計畫有六個簡單的步驟，在你迫不及待想騎上車之前，我會先帶著你做一次，幫助你走向更好的賽季。這項工作會需要寫些東西，請準備一枝筆，由於之後可能會需要修改，因此請記得使用鉛筆。附錄 B 是空白的年度訓練計畫表，在開始規劃前先影印一份。如果你偏好使用電腦，你可以在 www.TrainingBible.com 的網站中找到年度訓練計畫的電子檔，及其他自我指導的工具。

　　遵循系統化的方法擬定訓練計畫的風險，在於你可能會太專注於每個步驟和數據，反而忽略現實的情況。規劃的目的不單只是寫一份計畫，而是要讓自己在比賽時能表現得更好。在成功的賽季結束後，你就會明白書面計畫有多麼重要。

　　擬定和遵循年度訓練計畫，有點像登山。在啟程之前，最好先知道這座山的頂峰在哪裡，又該如何攀上頂峰。如果知道自己沿途可能會碰到哪些問題，就可以事前先做準備，這樣也會很有幫助。爬山時，也可以偶而停下來看看頂峰、確認自己的進展。沿途中，你可能會根據意外的情況，如天候不佳或未預期的障礙等，而決定更改路線。攻上頂峰後，你會非常興奮，但回顧整個過程時，你就會想起自己沿途克服了哪些挑戰，及預先擬定的計畫如何指引你走向正確的方向。

在閱讀本章的過程中，一定要時時提醒自己，寫下年度訓練計畫的目的，不是為了要向人炫耀，或單純只是覺得應該要有組織，而是要為訓練建立一份實用的、動態的訓練準則。你可以定期參考自己的計畫，並按實際的進展情況做決定。這份計畫會幫你瞄準目標，並確保你不會盲目地參賽。訓練計畫應該是動態的，你才能依照新的情況隨時予以修正。

年度訓練計畫

現在是開始規劃的時候了！當你完成本章列出的六個步驟，你將會：

1. 為緊接而來的賽季定義出自己的目標。

2. 建立訓練目標，訓練目標會協助你達成賽季目標。

3. 設定年度訓練時數。

4. 設定比賽的優先順序

5. 將賽季劃分為數個時期

6. 分配每週訓練時數

在第九章，你將根據競賽能力分配每週的練習項目，計畫才算完成。聽起來好像有很多事情要做，也的確是如此，但我介紹的這套系統可以讓整個過程變得容易一些。

附錄 B 是初步的年度訓練計畫表。請注意這張計畫表的幾個部分。該頁的左上方是「年度訓練時數」、「賽季目標」和「訓練目標」的空格。左邊欄位列出的是一年的週次，你應該將每週一的日期填上。舉例來說，如果下個賽季的第一週是 11 月 3 日到 11 月 9 日，則在第一週填上「11/3」，之後以同樣的方式，將剩下週數的日期填上。「週次」欄的右邊，依序是「競賽」、「級別」、「時期」、每週的訓練「時數」。表格右上方列出各項競賽能力，其下方的小格子是用來標示所要做的練習類別。第九章會更進一步解釋最後這個部分。

第一步：決定賽季目標

先從目的地開始規劃的步驟：這個賽季你想要達成哪些競賽目標？可能是升到更高等級的賽事、在地區性公路賽中擠進前五名、或是完成多站賽。研究顯示，明確地定義目標，能提升達成目標的能力。一個成功的登山者，一定會不斷地意識到下個山峰。如果你不知道自己的目標為何，到了賽季末，你將發現自己一事無成。

不要把目標、願望、夢想混為一談。我指導的運動員，有時會夢想自己的願望能成真，我也會鼓勵他們追求自己的夢想。作夢是好事，沒有夢想代表對未來沒有想像，也不會有任何努力的誘因。夢想也可能成真，但願望或夢想不是一季就能達成的。如果這個夢想能在本

賽季達成，那麼無論這個夢想有多大，它就不再是個夢想 —— 只能算是目標。此外，當你為了達成夢想而定出一份計畫，夢想就會變成目標。因此，我們在為賽季擬定計畫時，只會針對目標。

　　讓我們做個實際的樂觀主義者。如果上個賽季，你連跟上俱樂部的騎乘速度都有困難，那麼贏得多站賽冠軍對你來說就只是願望，而不是目標。你也許會說：「如果目標不設高一點，我永遠也不會有任何成就。」沒錯，但把願望當成目標的問題，在於你的心裡清楚知道，自己無法在這個賽季達成這個目標，所以對訓練投入的程度不會太高。目標若有挑戰性，會把你推向極限，你可能會需要冒點險，但你可以想像自己，再過幾個月後可以達成這個目標。你不妨問問自己：「如果一切進行順利，是否能想像自己成功地達成這個目標？」如果可以，它就是好目標。但若你根本無法想像，就只是在浪費時間。那就只不過是另一個夢想。

　　設定目標時必須遵守下列四個原則：

1. 目標必須是可度量的。你怎麼知道自己正朝著目標邁進？靠著計算手上的錢，企業家便能得知自己是否達成預設的財務目標。有度量的方法，你才能掌握進展情況。描述目標時不要只說：「表現得更好」，你可以說：「我會在58分鐘內完成40公里的計時測驗」。

2. 目標必須是自己能掌控的事。成功人士不會以他人的能力來設定目標。「如果瓊斯錯過了攻擊的時機，我就能贏得某某比賽」，這樣的目標不需要你的努力投入爭取。「在博爾德公路賽，做出致勝的攻擊」，這種目標才能讓人充滿幹勁。

3. 目標必須能激發出自己的潛力。目標太容易或太困難都等於沒有目標。對於三級賽事的車手而言，贏得今年的全國職業錦標賽雖然是遠大的夢想，但遠超過你的能力所及。「完成俱樂部12.8公里的計時賽」則算不上挑戰。然而，晉升至二級賽事或許能激發你的潛力，可以算是很實際的目標（譯註：美國自行車賽分級由高到低區分別為1到5級，再加上最高的Pro級）。

4. 無論目標為何，請以正面的方式描述它。無論閱讀這個段落時在做什麼，不要想不會發生的事。你懂我在說什麼嗎？你的目標是讓自己專注於想實現的事，而不是想避免的事。有些人的目標是「在帕德克維爾繞圈賽不能輸」，猜猜結果如何？沒錯 —— 他們輸了，因為他們不知道要如何達成這個目標，知道「不要做什麼」一點幫助也沒有。

　　目標必須要是比賽結果導向。舉例來說，不要把「爬坡爬得更好」定為目標，它只是一個短期的訓練目標。反之，你應該要設定，努力以更短的時間完成艾文斯山公路賽，之類的目標。這裡有一些範例，都是以比賽結果為導向的目標，希望能幫你訂立自己的目標：

- 在地區性的三級公路賽事中得到前十名的成績。
- 在八月的40公里計時賽中，成績突破一小時的紀錄。
- 在三場A級繞圈賽中，有兩場能得到前五名的成績。
- 晉升至二級賽事
- 在地區性三級賽事中，能將B.A.R.的積分擠進排名前五。
- 在全國公路賽（年長組）中得到前三名。
- 在三級賽事麥克·尼爾德斯多站賽中能排名在前25。

建立一個比賽結果導向的目標後，或許還有一兩個目標對你也很重要，決定這兩個目標時，請像決定第一個時一樣地深思熟慮。為避免接下來幾個月變得太複雜，目標請不要超過三項。請將這三項目標，寫在年度訓練計畫表的最上方。

第二步：建立訓練目標

在第五章中，你應該已經知道自己的強項和弱點。那時你填了自行車手自我評量表（專欄5.4），請回頭看看這張表格，喚醒自己的記憶：自己的強項與弱點分別為何？哪項弱點同時也是自己的限制因子？

我曾在第六章中解釋了限制因子的概念。限制因子是比賽特定的弱點，它們會影響你在某些比賽的表現。在第六章中也曾說明過，各類比賽分別要求哪些能力。先看看感興趣的比賽有哪些，再對照比賽要求的能力與自己的弱點，就能得知自己的限制因子為何。舉例來說，山地賽需要良好的力量與爬坡能力。若這兩項有任何一項是你的弱點，就是你在A級山地賽中的限制因子。如果你想在山地賽中得到好成績，就必項改善這兩項弱點。

看看你的第一個賽季目標。你有任何弱點（指自行車手評量表中，低於3分的項目），是這個目標的限制因子嗎？如果有，你就必須透過訓練改善這些弱點。在「訓練目標」的欄位中，填上你的限制因子。在未來的賽季中，你必須努力改善這項比賽特定弱點，第九章會教你怎麼做。現在的困難之處在於，如何知道自己的限制因子是否已改善 —— 也就是指，如何衡量自己進展的程度。

有幾種方法可以測量你達成目標的進度。可以在賽季中，定期針對自己的賽季目標與訓練目標進行測驗，比賽與練習也可以當作很好的進度指標。表8.1提供一些訓練目標範例，表中列出明確的賽季目標，與該目標可能會產生的限制因子（此為假設），及為了克服限制因子而擬定的訓練目標。你應以同樣的方式，寫下達成賽季目標需要哪些訓練目標，如此，你就能知道自己的進度了。請注意，每項訓練目標都有一定的時限。為了達到目標，你必須在賽季中的特定期限之內，完成訓練目標。太晚達到的話，設定訓練目標就變得毫無意義了。

表 8.1

建立訓練目標

目標	克服限制因子的訓練目標
在地區性的三級公路賽事中，得到前十名的成績。	1. 改善肌耐力：6月份時，在57分鐘之內完成一場40公里的計時賽。 2. 改善爬坡能力：基礎一期結束前，蹲舉能達到144公斤。
在八月的40公里計時賽中，成績突破一小時的紀錄。	1. 改善專注力：7月31日前，在均速練習及比賽中能更專注（主觀感受）。 2. 改善肌耐力：基礎三期結束時，提高乳酸閾值功率至330瓦。
在三場A級繞圈賽中，有兩場能得到前五名的成績。	1. 改善速度耐力：基礎三期結束時，增加天賦能力分析問卷中，速度項目的評分。 2. 改善衝刺：基礎三期結束時，將功率測驗的平均瓦數增加至700。
晉升至二級賽事	1. 改善爬坡：基礎三期結束時將功率－體重指數增加10%。 2. 改善訓練的持續性：在進展期完成所有特訓（BT）練習。
在地區性三級賽事中，能將B.A.R.的積分擠進排名前五	1. 改善速度：2月12日前，維持坐姿達到每分鐘140轉的迴轉速（不要彈跳）。 2. 改善速度耐力：第一個基礎二期結束前的乳酸閾值測驗中，心跳率維持在165以上，持續4分鐘。
在全國公路賽（年長組）中得到前三名	1. 改善衝刺：基礎三期結束前的最大功率測驗中，功率達到950瓦。 2. 改善爬坡：5月31日前，能在28分鐘以內爬上里斯特峽谷。
在三級賽事麥克‧尼爾德斯多站賽中，能排名前25。	1. 改善肌耐力：在比賽前十週內爬六次波爾德峽谷 2. 改善計時測驗的成績：4月15日前將12.8公里的計時測驗降到19分12秒

當你完成年度訓練計畫時，大概會列出三至五項訓練目標。這些是短期標準，你可以用來檢驗賽季目標的進展情形。

第三步：設定年度訓練時數

接下來的賽季中要訓練多少小時 —— 包括騎車、重量訓練及交叉訓練所花費的時間 —— 某程度上決定了你將承受多少的訓練壓力。這是一種平衡的藝術：年度訓練量太高，可能會造成過度訓練；訓練量太低，又會喪失耐力。設定年度訓練時數，是訓練中最重要的決定。如果非得在這部分出差錯，寧願設定的時數太少也不要太多。

在討論如何得出確切的數字前，我想要說明訓練為什麼以時間，而不是以距離表示。訓練若以距離表示，等於鼓勵你接連數週重覆同一條路線，也會讓你比較今天與上週所花的時間，這樣的思考方式只會適得其反。若以時間為訓練的表示方式，只要你能在規定的時間內

完成，你可自由選擇自己想騎的路線。路線的多樣化，再加上不必再擔心每次練騎的平均速度，練騎會變得更有趣。

如果過去沒有記錄訓練時數的習慣，要如何決定年度訓練時數？大部分的自行車手，都有記錄騎乘里程數的習慣，如果你也有相關的記錄，把所有數據，除以你推測的平均時速（時速每小時28.8公里是相當合理的估計值）。如果你做了交叉訓練和重量訓練，可以試著估計在過去的一年中，自己在這些訓練上花了多少時間。將所有估計值加總，就可以大約估算出自己的年度訓練時數。

回顧過去三年，你應該可以很容易地看出訓練量的趨勢。若能看得出來，那麼你在訓練量較高的年度中，比賽成績是變好還是變差？當然，肯定有其他的因素影響你當時的表現，不過這也許能幫助你決定未來一年的訓練量。

就算沒有年度訓練里程數或時數等相關記錄，你還是能試著估算一下，這個估計值可以給你一個出發點。你可以找一張紙，寫下每週典型的訓練概況 —— 不是最高也不是最低的訓練量。將每日訓練時數乘以50就能得到一個粗略估計的年度訓練時數。

表8.2以賽事級別為基準，提供一個粗略的參考值。這個值是各級別的自行車手，一年中典型的訓練時數。這張表所建議的時數，不見得是必要的訓練量。我認識許多比賽經驗超過十年的車手，他們的訓練時數都低於這裡建議的時數，但比賽成績仍非常出色。訓練量主要是在培養耐力，若已透過多年的騎車經驗建立了良好的耐力後，就可以把重心轉往訓練強度上。

與其野心勃勃地訂一個訓練量，之後得靠硬撐才能完成訓練，不如稍微縮限訓練時數反而會更有效果。如果你有工作、親人、家庭瑣事及其他責任，請實際一點 —— 不要妄想能和職業選手有一樣的訓練量。對職業運動員來說，訓練就是他們的工作。

表 8.2

各級別的年度
建議訓練時數

賽事級別	年度訓練時數
職業	800–1,200
I–II	700–1,000
III	500–700
IV	350–500
V	200–350

注意：青少年通常落在第五級

然而，如果你過去一直沒什麼競爭力，訓練量遠低於自己級別的建議訓練量，你或許該考慮調整自己的訓練量，增加到該級別建議訓練時數的低標（只要增加不超過15%）。此外，每年年度訓練量的增加幅度，應該維持在5%到15%這個範圍內。

如果有任何因素，使得訓練時間受限，而你又無法改變時，請你誠實面對，否則計畫就只會帶來挫折。在這種情況下，請依照可用的時間來決定年度訓練時數。請在年度訓練計畫的上方，寫下自己的年度訓練時數。之後你要利用這個數字來分配每週訓練時數。

第四步：設定比賽的優先順序

在這個步驟中，請準備一份清單，上面列出你打算參加哪些比賽。如果賽程表尚未公布，可以利用去年的賽程表，推測今年的比賽會在哪幾天舉行。每年的比賽幾乎都在同樣的週末舉行。

在年度訓練計畫表中，將所有想參加的比賽，填入對應日期的「競賽」欄位。記住，表上的日期指的是當週的星期一。這是一份所有可能參加比賽的列表，你可以晚一點再決定要不要參加，但現在先假設你會參加所有的比賽。

下一步就是依照下列的標準，將比賽按照優先順序分成三級──A級、B級、C級。如果你所屬的車隊有良好的組織，領隊對賽季中各比賽的優先順序，可能也會有些想法，在做任何安排之前，最好跟他商量一下。

A 級比賽

挑出對你來說今年最重要的三、四場比賽（不要超過四場）。多站賽算一場；若兩場A級比賽在同一週末舉行也算成一場。A級比賽不一定是吸引最多媒體、或獎金最高的比賽，它有可能是某市的公路賽。如果你住在某市，它可能就是你的年度大賽。

A級比賽是計畫表上，最重要的日子，所有的訓練規劃，都是圍繞著這些比賽而做的。訓練的目的，就是為了A級比賽強化體能，並在比賽當日達到巔峰。

這些比賽最好接連在2–3週內舉行，不然就是乾脆分開一點，最好相隔8週以上。譬如，有兩場落在五月的三週之中，另外兩場則落在八月裡。或者，兩場落在五月，一場在七月，一場在九月。這麼安排的用意，是因為你需要幾週的準備時間，才能在這幾場重要比賽達到巔峰。在A級賽事之間的空檔，你還是可以參加比賽，只是不需要調整到巔峰狀態。你必須要明白一件事，每次減量和調整巔峰的過程中，都會喪失一些基礎體能。但如果A級比賽太過頻繁，比賽之間沒有空下足夠的時間重新建立基礎體能，則會影響你的比賽表現。這也是A級比賽要限制在三場或四場，並讓這幾場比賽相隔很遠的原因。一般而言，一年最重要的一場比賽，最好在賽季末段舉行，因為那時你的體能很可能正處於最高峰。

如果你的A級賽事並未如描述般，巧妙地分開或連在一起，也不需要擔心。賽季優先順序並不是由行事曆決定，而是取決於你的賽季目標。然而，計畫表中的比賽，若未合理的隔開或連在一起，會讓計畫的擬定和巔峰的調整變得更加困難。但這仍是有辦法解決的。將所有A級比賽的「級別」欄位中，填入「A」。請務必記住，不要超過三場到四場。

B 級比賽

這些比賽的重要性不及 A 級比賽，但你仍想在這些比賽當中有好的表現。你可以在這些比賽之前，休息幾天做準備，但不須為它調整巔峰。B 級比賽可以多達 12 場。和 A 級比賽一樣，多站賽算一場，同一週末舉辦的兩場比賽也算一場。在這些比賽的「級別」欄位上填入「B」。

C 級比賽

你現在已經有最多 16 週的時間，分配在 A 級和 B 級比賽上。這已是賽季大部分的時間。其他的比賽全部列為 C 級比賽。C 級比賽可以累積經驗、當成艱苦的練習、作為進度測驗、單純好玩或是為了 A 級比賽暖身。你可以把這些比賽當成訓練，不需要調整巔峰，只需要在比賽前稍事休息即可。這些比賽重要性較低，許多人常是在賽前最後一刻，才決定放棄這些比賽。如果你的心不在比賽上，最好把比賽日拿來訓練或休息。

要小心 C 級比賽。由於你可能累了，或缺乏想好好表現的動機，因此在這些比賽中，反而非常容易摔車或過度訓練。許多人參加這些比賽是隨興、沒有明確目的，但安排每場比賽都應該要有個目的，因此在參加 C 級比賽前，要先確定你想從中得到什麼。比賽的經驗愈豐富，參加的 C 級賽事應該愈少。相反地，青少年和四、五級賽事的自行車手，應該要多參加這類的比賽以累積經驗。

將比賽列為 C 級，不代表你在比賽中不會盡全力。只是代表你把它當作練習，並且比賽時，可能處於略為疲勞的狀態。只要這場比賽符合你的目的，就還是要盡全力比賽。然而，如果比賽未名列前茅，也不要灰心喪志，因為你並不處於巔峰狀態，而這也是計畫中的一部分 —— 因為這場比賽在年度訓練計畫中，只是場 C 級比賽。你正為了 A 級比賽儲備戰力、邁向巔峰。

第五步：將訓練年度劃分成各個時期

即然你已知道一年中，哪些時間需要處於最佳狀態（也就是 A 級賽事的期間），接下來就可以開始把一年分成各個時期。各訓練時期的說明請見第七章。為了喚醒你的記憶，表 8.3 將各個訓練時期做了簡單的彙整。

在計畫表上找出第一個 A 級比賽，在「時期」欄寫上「**競賽期**」。第一個**競賽期**從這週起算，最長可以延續 3 週，其中包括連續的 A 級比賽。接著在計畫表上，從「**競賽期**」開始往前倒推 2 週，在該欄位寫上「**巔峰期**」。然後從**巔峰期**再往前算 3 週（年長車手）或 4 週，寫上「**進展二期**」。按照表 8.4 上的週數依序寫上**進展一期**（3–4 週）、**基礎三期**（3–4 週）、**基礎二期**（3–4 週）、**基礎一期**（3–4 週）、**準備期**（3–4 週）。如此年度訓練計畫的第一部分就完成了。

找到第二場 A 級比賽後，和之前的步驟一樣，寫下「**競賽期**」。再往回倒推 2 週並寫下「**巔峰期**」。之後往回倒推算 3 或 4 週寫下「**進展二期**」，再往回倒推 3 或 4 週就是**進展一期**。

基礎期則不一定要重覆，除非有下列三種情況：(1) 第一個巔峰的**競賽期**是 2 週或 3 週；(2) 覺得自己的基礎能力不足，特別是缺乏耐力與力量；(3) 在第一次**競賽期**後安排了一段**過渡期**（順道一提，這是個很好的做法）。

表 8.3

階段化訓練彙整

時期	持續週數	訓練重點
準備期	3–4 週	一般性適應：重量訓練、交叉訓練、自行車技術練習。
基礎期	8–12 週	建立肌力、速度與耐力。開始加入肌耐力和爬坡訓練。
進展期	6–10 週	增強肌耐力、無氧耐力與爆發力。
巔峰期	1–2 週	以減量訓練和賽前調整來鞏固競賽體能。
競賽期	1–3 週	比賽、增進強項、恢復。
過渡期	1–6 週	休息與恢復。

兩次**競賽期**之間，**進展期**與**巔峰期**約需要 8–10 週，但實際的週數很可能不夠長。因此，一旦第二個**競賽期**確定了之後，可能必須變更各訓練期的長度，你才能在改善體能之餘，還有時間能安排休息週。請記住，現在劃分週數的目的，是為了確保 A 級賽事來臨時能做好準備。只有你能決定各時期該應該如何劃分，因為只有你自己才知道賽季中各時期的體能狀況。為了達到第二個巔峰，可能會需要按照你的體能來調整計畫。再次強調，賽季初期規劃的年度訓練計畫，只是為了引導你展開訓練。當進展到不同的訓練階段時，請做好隨情況變更計畫的心理準備。

為了讓身體能有充分的時間恢復，避免在賽季後期倦怠，在第一次**競賽期**結束後，安排 5–7 天**過渡期**是很好的方法。到了賽季後期，你就會發覺這幾天的休息絕對值得，因為你對訓練會變得更有熱情，體能狀況也會變得更好。在賽季最後一個**競賽期**後，請記得安排一段更長的**過渡期**。

如果你對上述步驟覺得難以理解，或許可以先跳到第十一章，在這個章節中，可以透過不同的案例，瞭解年度訓練計畫是如何成形的。

第六步：分配每週時數

整個賽季中，訓練量會以波浪的模式增減變化。如圖 7.3 所示。這種增減模式的目的，一方面是確保耐力的維持，另一方面是在不會過度壓迫身體系統的前提下，容許強度增加。在這個步驟中，將參考表 8.4 的方式，分配每週訓練時數。

既然你已推算出自己的年度訓練時數，並將一年劃分成各個時期，就可以開始分配每週時數。從表 8.4 中找到你的年度訓練時數。該欄位的下方即為每週時數，而該時數是以半小時為單位增減，表格左邊是所有的訓練時期與週次。對應時期、週次與年度時數，就能得出每週時數，並將其填入年度訓練計畫表中對應的「時數」欄。如果你已年過四十，或在賽季中

表 8.4

每週訓練時數

時期	週次	年度訓練時數								
		200	250	300	350	400	450	500	550	600
準備期	All	3.5	4.0	5.0	6.0	7.0	7.5	8.5	9.0	10.0
基礎一期	1	4.0	5.0	6.0	7.0	8.0	9.0	10.0	11.0	12.0
	2	5.0	6.0	7.0	8.5	9.5	10.5	12.0	13.0	14.5
	3	5.5	6.5	8.0	9.5	10.5	12.0	13.5	14.5	16.0
	4	3.0	3.5	4.0	5.0	5.5	6.5	7.0	8.0	8.5
基礎二期	1	4.0	5.5	6.5	7.5	8.5	9.5	10.5	12.5	12.5
	2	5.0	6.5	7.5	9.0	10.0	11.5	12.5	14.0	15.0
	3	5.5	7.0	8.5	10.0	11.0	12.5	14.0	15.5	17.0
	4	3.0	3.5	4.5	5.0	5.5	6.5	7.0	8.0	8.5
基礎三期	1	4.5	5.5	7.0	8.0	9.0	10.0	11.0	12.5	13.5
	2	5.0	6.5	8.0	9.5	10.5	12.0	13.5	14.5	16.0
	3	6.0	7.5	9.0	10.5	11.5	13.0	15.0	16.5	18.0
	4	3.0	3.5	4.5	5.0	5.5	6.5	7.0	8.0	8.5
進展一期	1	5.0	6.5	8.0	9.0	10.0	11.5	12.5	14.0	15.5
	2	5.0	6.5	8.0	9.0	10.0	11.5	12.5	14.0	15.5
	3	5.0	6.5	8.0	9.0	10.0	11.5	12.5	14.0	15.5
	4	3.0	3.5	4.5	5.0	5.5	6.5	7.0	8.0	8.5
進展二期	1	5.0	6.0	7.0	8.5	9.5	10.5	12.0	13.0	14.5
	2	5.0	6.0	7.0	8.5	9.5	10.5	12.0	13.0	14.5
	3	5.0	6.0	7.0	8.5	9.5	10.5	12.0	13.0	14.5
	4	3.0	3.5	4.5	5.0	5.5	6.5	7.0	8.0	8.5
巔峰期	1	4.0	5.5	6.5	7.5	8.5	9.5	10.5	11.5	13.0
	2	3.5	4.0	5.0	6.0	6.5	7.5	8.5	9.5	10.0
競賽期	All	3.0	3.5	4.5	5.0	5.5	6.5	7.0	8.0	8.5
過渡期	All	3.0	3.5	4.5	5.0	5.5	6.5	7.0	8.0	8.5

安排數個以三週為單位的訓練期，請略過各訓練期的第三週。在十四章針對年長者的訓練會有更詳細的說明。

除了練習的內容外，你現在已完成年度訓練計畫，下一章則會針對這個部分做說明。

年度訓練時數											
650	700	750	800	850	900	950	1,000	1,050	1,100	1,150	1,200
11.0	12.0	12.5	13.5	14.5	15.0	16.0	17.0	17.5	18.5	19.5	20.0
12.5	14.0	14.5	15.5	16.5	17.5	18.5	19.5	20.5	21.5	22.5	23.5
15.5	16.5	18.0	19.0	20.0	21.5	22.5	24.0	25.0	26.0	27.5	28.5
17.5	18.5	20.0	21.5	22.5	24.0	25.5	26.5	28.0	29.5	30.5	32.0
9.0	10.0	10.5	11.5	12.0	12.5	13.5	14.0	14.5	15.5	16.0	17.0
13.0	14.5	16.0	17.0	18.0	19.0	20.0	21.0	22.0	23.0	24.0	25.0
16.5	17.5	19.0	20.0	21.5	22.5	24.0	25.0	26.6	27.5	29.0	30.0
18.0	19.5	21.0	22.5	24.0	25.0	26.5	28.0	29.5	31.0	32.0	33.5
9.0	10.0	10.5	11.5	12.0	12.5	13.5	14.0	15.0	15.5	16.0	17.0
14.5	15.5	17.0	18.0	19.0	20.0	21.0	22.5	23.5	25.0	25.5	27.0
17.0	18.5	20.0	21.5	23.0	24.0	25.0	26.5	28.0	29.5	30.5	32.0
19.0	20.5	22.0	23.5	25.0	26.5	28.0	29.5	31.0	32.5	33.5	35.0
9.0	10.0	10.5	11.5	12.0	12.5	13.5	14.0	15.0	15.5	16.0	17.0
16.0	17.5	19.0	20.5	21.5	22.5	24.0	25.0	26.5	28.0	29.0	30.0
16.0	17.5	19.0	20.5	21.5	22.5	24.0	25.0	26.5	28.0	29.0	30.0
16.0	17.5	19.0	20.5	21.5	22.5	24.0	25.0	26.5	28.0	29.0	30.0
9.0	10.0	10.5	11.5	12.0	12.5	13.5	14.0	15.0	15.5	16.0	17.0
15.5	16.5	18.0	19.0	20.5	21.5	22.5	24.0	25.0	26.5	27.0	28.5
15.5	16.5	18.0	19.0	20.5	21.5	22.5	24.0	25.0	26.5	27.0	28.5
15.5	16.5	18.0	19.0	20.5	21.5	22.5	24.0	25.0	26.5	27.0	28.5
9.0	10.0	10.5	11.5	12.0	12.5	13.5	14.0	15.0	15.5	16.0	17.0
13.5	14.5	16.0	17.0	18.0	19.0	20.0	21.0	22.0	23.5	24.0	25.0
11.0	11.5	12.5	13.5	14.5	15.0	16.0	17.0	17.5	18.5	19.0	20.0
9.0	10.0	10.5	11.5	12.0	12.5	13.5	14.0	15.0	15.5	16.0	17.0
9.0	10.0	10.5	11.5	12.0	12.5	13.5	14.0	15.0	15.5	16.0	17.0

變更年度訓練計畫

一旦規劃好年度訓練計畫，有兩個錯誤必須避免。第一個比較常見 —— 對擬訂好的計畫視而不見，完全按照過去的訓練方式。一旦你投入時間擬定了一套穩固的計畫，而這個計畫又能幫助你創造出空前的佳績，我希望你能重視這份計畫，否則會浪費非常多規劃與練習的時間。第二個錯誤則相反 —— 過分關注訓練計畫，並且當現實情況發生變化時，仍不願變更計畫。我並非指在預定休息時間，仍想參與團騎這類的情形，而是知道自己進展不順，或是碰到意料之外的因素開始錯過練習時，卻仍不願意變更計畫。實際點，在這種情況下，請按照需求變更計畫。

訓練進展不順

當訓練進展不如預期時，一定要在計畫中進行策略性的變更。透過測驗並將其結果與第二步驟中設定的訓練目標相比較，就能得知自己是否有進步。測驗有可能是實地測驗、在診所進行的測驗、或是一場C級比賽。圖8.1顯示如何處理測驗結果。基本上，就是將測驗結果與訓練目標相比，看看自己是否如預期進展，還是尚未到達標準。如果進展得順利，就可以繼續按計畫訓練。如果不滿意目前的進展，就必須重新評估計畫的可行性，並決定要更動哪些部分。

問題可能出在哪裡呢？有可能是**基礎期**的訓練時間不足，使得部分基礎能力不足。這是運動員常犯的錯誤 —— 他們常等不及，想快點進入**進展期**，進行更艱苦的訓練，因此常會自行將**基礎期**縮短。解決問題的方法很簡單，只要回到**基礎三期**進行數週訓練，加強肌耐力、力量和速度技巧即可。如果你自行縮短**基礎期**，耐力不佳很可能是問題所在。

或者，問題也有可能出在你的訓練目標，甚至是賽季目標上，也許你在設立這些目標時太不切實際，設定的太高。這種情形，在剛開始投入自行車競賽的選手身上最常見。如果你的問題也是期望過高，在計畫付諸實行，並透過測驗檢視進度後，你大概就會清楚地知道。這時應該好好想想如何修改你的賽季目標和訓練目標。

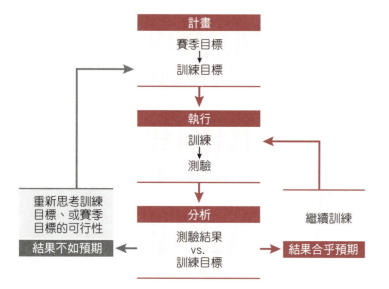

圖 8.1

計畫、執行與
分析模型

做錯訓練項目是進展情形不佳的另一個常見原因。你可能花了太多時間在自己的強項上，但對於需要加強的限制因子，卻只是嘴上說說。如同第六章所說，訓練大部分的重點，必須是特定比賽類型的弱點（限制因子）—— 也就是會影響比賽成績的弱點。自我指導的運動員傾向花大量時間，訓練自己擅長的項目，他們在這些項目所花的時間，遠超過改善自己的弱點。要知道只有訓練自己的限制因子，你才能取得更好的成績。

太常參加團騎可能也是原因之一。如果你常跟團隊一起訓練，你可能並未專注在真正需要專注的練習課程上。的確有些時候，訓練夥伴對訓練非常有幫助，但團體練習常是有害的，特別在**基礎期**時。團體練習會受訓練夥伴的技巧或經驗影響，你有可能會因此過度訓練或訓練不足。找一個和你能力相當的夥伴，在開始之前先決定練習內容。沒有組織的團體練習，常會變成「比賽」，這在**進展期**也許會有幫助，但必須是在適度的前提下。如果你的訓練目標與團隊中的自行車手一致，那麼就去吧，好好利用團體練習的好處。

錯過訓練

這在每位自行車手身上，都有可能發生。你的訓練進展得非常順利，你一直持續訓練，也感覺得到自己體能有改善。突然因為工作，害你必須錯過 1–2 天的訓練；或是得了冬季流感，身體為了對抗病毒而讓訓練停了四天；也可能是膝蓋發炎，醫生囑咐你這兩週都不要騎車；亦或是覺得自己太累，無法進行訓練，需要多一天的休息。若上述情況發生，你該怎麼辦？是該試著把錯過的練習，硬擠入之後的練習之間？還是應該當作沒事發生，按原訂計畫繼續訓練？停止練習對比賽的準備會產生什麼影響？接下來就是教你如何處理這樣的困境。

練習中斷不超過三日

若停止訓練的時間只有短短數天，可以按照原訂計畫繼續訓練，不需要做任何調整。這時最糟的處理方式，就是試著把錯過的練習補回來。這麼做不只會讓疲勞累積，使得訓練品質不佳，甚至可能會因為過度操練的傷害（Overuse injury）、生病或早期過度訓練，增加體能崩潰的潛在可能。

練習中斷四到七日

如果練習中斷不只是兩三天，就必須針對部分訓練內容重新安排。最多需調整到兩週的練習，但你將無法在繼續預定訓練的同時，補回錯過的練習。你必須有所選擇，最重要、最需要保留的是改善限制因子的練習。重新安排你的計畫，讓你能完成大部分重要性較高的練習項目，雖然可能意味著，你必須跳過一些維持肌力的練習項目。重新安排練習時，務必要安排幾天較輕鬆的日子，就像平日訓練時一樣。請不要試著以更少的天數做完更艱難的訓練。

練習中斷一至二週

如果你錯過一至二週的訓練，應該退回一個中循環，並將計畫中預定的訓練內容整部分移除，而不是試著把錯過的練習併入現存的計畫中。舉例來說，假設你錯過**進展二期**中兩週的訓練內容，當準備好再次回到正常的訓練時，直接回到**進展一期**，挑選適當的練習項目，並進行為期兩週的訓練。調整計畫的方式是，將原先安排好的訓練行程刪減兩週，其中一種做法是將**進展二期**從四週縮短為三週，並跳過第一次的**巔峰期**。

中斷訓練超過二週

錯過一大段時間，如兩週以上，則需要重新回到**基礎期**，因為耐力、力量、與速度技巧之中，可能有一項以上的基本能力，無法達到**基礎期**結束時該有的標準。如果中斷訓練時就是在**基**

礎期，則退回 1 個中循環。假如你在**基礎三期**時，因某種原因錯過三週的訓練，請你退回**基礎二期**。如果發生的時間點在**進展二期**，則回到**基礎三期**，然後再從新的起點繼續進行訓練。為了配合這樣的改變，你需要大幅度地修改年度訓練計畫，刪除**進展二期**的部分訓練內容，和盡可能將**巔峰期**從兩週縮短為一週。

無論上述情況是哪一種，比賽當日的體能一定會比原先期望的差。但你不能逼迫自己做額外的練習，因為身體能承受的壓力有一定的限度。你不能強迫自己的身體在訓練較少的情況下，還能維持一樣的體能。這也是我們一直強調，要避免採取高風險訓練方式的原因。如果你受傷，為了休養，訓練就必須被迫中止，你也會因此錯過必要的訓練時數。無論如何，請記住，錯過訓練不代表澈底失敗，它只是一個需要你去處理的情況。只要調整你的計畫，繼續訓練即可。

恢復絕不妥協

持之以恆是運動訓練成功的關鍵。如果訓練無法持續，導致頻繁的體能崩潰或精神上的倦怠，你將永遠無法達到高水準的競賽體能。為了維持訓練的持續性，每週必須要提供足夠的恢復天數。這幾天中，要有訓練量非常低的一天：每週訓練不到 10 小時的運動員，就表示這一天要休息；每週訓練不到 15 小時的人，表示要以 1 小時的重量訓練取代練騎；每週訓練 20 小時的運動員，表示應在訓練量較輕的當天進行 2 小時的輕鬆騎。週間的其他恢復練習應該以低強度的方式進行 —— 約在心跳率區間第一區或第二區。

　　恢復日與高壓力訓練日的安排方式有兩種。對新手或恢復較慢的自行車手，把辛苦的日子與輕鬆訓練的日子交替安排，通常效果最好，如同下面的例子：

星期一　休息

星期二　長程或高強度騎乘

星期三　短程、強度非常低的騎乘

星期四　長程或高強度騎乘

星期五　短程、強度非常低的騎乘

星期六　長程、高強度騎乘

星期日　長程、低強度騎乘

　　經驗豐富或是恢復較快的自行車手，連續幾天的高強度練習，再搭配訓練量較輕的恢復日，效果最好。

　　星期一　休息或輕度訓練
　　星期二　長程或高強度騎乘
　　星期三　長程或高強度騎乘
　　星期四　長程或高強度騎乘
　　星期五　短程、強度非常低的騎乘
　　星期六　長程、高強度騎乘
　　星期日　長程、低強度騎乘

　　有許多人不重視恢復日。我常看到自我指導的運動員，在錯過練習，或對訓練的進展感到挫折之後，加重恢復日的訓練量。這麼做就大錯特錯了。這麼做除了會讓你更疲勞外，還會降底艱苦訓練日的練習品質。正確的解決方法，是讓該艱苦訓練的日子更艱苦，該輕鬆訓練的日子更輕鬆。使訓練更艱苦包括加長訓練的時間、加重訓練強度或增加高強度的訓練量，比如做更多次的間歇。無論使用哪種方式，都不要為了增進體能，犧牲恢復時間，這麼做是行不通的。

安排練習

那種每週騎*30*小時的新鮮感，早就消失殆盡了

——史帝夫・拉森（STEVE LARSEN），前職業自行車選手

到目前為止，如果本書有教會你任何事，我希望你學到的是：訓練應該要有目的，並且要確切地符合你獨特的需求。隨興的訓練只在一開始有效，若想要達到高水準的競賽體能，仔細地規劃練習內容仍是有必要的。在所有的訓練課程開始之前，無論是最輕鬆還是最艱苦的訓練，你必須要答得出一個簡單的問題：這個練習的目的是什麼？

如果你訓練是為了要有高水準的表現，每個練習的目的應該為下列三者之一：改善能力、維持能力、或是動態恢復（Active recovery）。如何將其融入每週的訓練，最終將決定你的比賽表現。前幾章說明的是如何規劃年度訓練計畫。本章則著重在每週的訓練內容。

年度計畫的練習分類

現在你應該已經很熟悉這套訓練系統 —— 根據每個人的強項與弱點，規劃訓練內容。每日的練習內容將視你的限制因子而定，因此如果還不知道自己的限制因子為何，請回頭參考第五章與第六章。知道自己該在哪些方面下工夫，能讓你的計畫更有目的性，也更確切地符合你的需求。

年度訓練計畫約52週，你不需要現在就將所有的練習安排好。除了維持耐力的相關練習外，你只需要先確定特訓（Breakthrough, BT）練習。這些練習提供身體壓力，開啟前述的適應過程。穿插在特訓間的動態恢復練習，則不需要現在安排。但你很快就會將這些練習，排

進你的每週訓練計畫中。

　　你應該根據年度訓練計畫表中（請見附錄 B），表格上方列出的各項能力決定練習內容。請注意！除了前面提到的六項競賽能力外，還有兩種練習：「肌力階段」和「測驗」。在開始規劃的步驟之前，先複習一下計畫中各項練習欄位。

肌力

這欄是用來安排重訓練習。在自行車訓練中，自行車手常會忽略重量訓練，尤其是限制因子為力量的自行車手。在我過去的經驗中，從一些實際測量的結果顯示，重訓對踩踏力量不足的選手成效非常顯著，比任何訓練都來得有效。經過一個冬季的重訓後，選手對於春天騎車時能如此有力，都感到非常驚訝。

　　不同肌力階段的詳細說明，請見第十二章，現在你只需要一點點資訊，再以鉛筆填上各階段的縮寫，就能完成表格中的「肌力」欄。接下來會教你如何定出，不同重量訓練階段的持續時間。如果不明白，可以先跳到第十一章，參考已完成的年度訓練計畫範例。

準備期：生理適應階段（AA）和最大肌力過渡階段（MT）

在年度訓練計畫表中，**準備期**前兩週的「肌力」的欄位填上「AA」。這個階段的重量訓練，能讓身體為緊接而來的壓力做好準備。此階段都是反覆次數高、重量負荷較低的訓練。**準備期**的最後一週，是為期一週或兩週的最大肌力過渡階段。顧名思義，最大肌力過渡階段是一段過渡時期，讓你的身體能為負荷更重的下個階段做好準備。

基礎一期：最大肌力階段（MS）

在**基礎一期**各週的欄位寫上「MS」。這段期間的訓練負荷較重，但反覆次數較少。如果你是年長車手，**基礎一期**只有三週，為了能完整安排四週的 MS，請將 MS 延長到**基礎二期**的第一週。

所有其他時期：肌力維持階段（SM）

賽季其他剩餘時間，基礎肌力可透過時間短、負荷大的練習來維持。二十幾歲的自行車手，如果本身有良好的力量，可以略過**進展一期**之後的所有重量訓練。但女性或年過四十的自行車手，**肌力維持階段**的重訓，最好能持續整個賽季。不過在 A 級賽事進行當週，請不要安排任何重量訓練。

耐力

公路賽主要是一項耐力運動。公路選手能夠在長途騎乘時，延遲疲勞發生，而這項能力是公路選手和場地選手最大的分別。因此在年度計畫表中，你會常選到「耐力」這欄。賽季中幾乎每個星期，你都會以某種形式進行耐力訓練，因為一旦失去耐力，就得投入非常多的時間才能完全回復。這並不表示，你的耐力在賽季中完全不會有任何的波動。在較長的**競賽期**結束之後，你的耐力很可能會變差，因此必須要回到**基礎期**重建耐力，才能達到另一次的巔峰。

力量

「力量」與「肌力」不同，「力量」這一欄是指，意圖改善肌肉動力的自行車練習；「肌力」欄則是指，常在重訓室進行的非自行車練習。如果你是住在地形起伏較大的區域，可以利用爬坡進行自行車力量訓練。本書最後的附錄C中，我會提到山坡的坡度等級。這裡提供一個指南，幫助你選擇適合的山坡進行特定的練習。

- *坡度2%–4%*：平緩坡。如果坐在車裡，你甚至感覺不到車子正行駛在坡道上。這樣的山坡，即使用大齒盤也能輕鬆地爬上去。這種山坡常被形容為「平緩起伏的山丘」。
- *坡度4%–6%*：緩坡。這種山坡會在比賽中吸引你的注意，但很少成為比賽的決定因素。你可以用大齒盤騎，但之後可能會需要轉成小齒盤。
- *坡度6%–8%*：陡坡。這種坡通常是在美國州際公路或聯邦公路上，所能找到最陡的坡。當這種坡道特別長時，通常會決定最終哪位選手能得到冠軍。爬這種坡通常會使用小齒盤。
- *坡度8%–10%*：非常陡坡。這種坡常是比賽決定因素。這種坡度只有用小齒盤才爬得上去。在這個坡度上進行的練習，對車手的各項能力都是種挑戰。
- *坡度在10%以上*：極陡坡。通常在較偏遠的地區或山區比較看得到這種坡。在人口較多的地區，這種坡通常很短。所有人爬這種坡時，都是使用小齒盤。有些自行車手甚至無法爬上這種坡，這種坡會讓你爬到想求饒。

　　如果你是住在地形較平坦的區域，譬如：堪薩市平原或佛羅里達平坦的海岸地形，別太絕望。爬坡的真正好處在於坡道提供較大的阻力，採坐姿搭配重齒比，在逆風的環境下騎乘，或使用好的室內訓練台都能達到同樣的效果。高架橋相當於坡度4%的短坡。立體停車場則很適合用來模擬爬坡 —— 只是要記得先取得管理員同意，並選擇非尖峰時段進行訓練。

速度技巧

不要把速度技巧和有氧耐力搞混了。進行速度技巧訓練時，並不會做間歇，也不會在團騎時拼命加速。這個欄位的練習目的是改善活動能力 —— 快速流暢地轉動曲柄時，能更有效果及有效率地操控自行車。**基礎期**時的速度技巧練習，多是在訓練台或滾筒上，以技術練習的形式進行。這類練習，通常以輕齒比搭配高迴轉速來加強踩踏機制，進而使踩踏變得更流暢與靈活。公路上的速度技巧訓練，包括形式衝刺（Form sprints）訓練、高迴轉速踩踏訓練、及衝刺所需的操控技巧訓練。

肌耐力

肌耐力是指，長時間以相對較重齒比騎乘的能力，如同計時賽中使用到的能力。從各方面來看，這種能力是公路競賽的核心。肌耐力是公路競賽中最需要的一種體能，因此無論其是否為你的限制因子，都必須要在整個訓練年度中加強它。所有傳奇性的冠軍公路自行車手，譬如：艾迪‧莫克斯（Eddy Merckx）、伯納‧因諾特（Bernard Hinault）、葛瑞格‧萊蒙德（Greg LeMond）、康妮‧卡本特（Connie Carpenter）、米蓋爾‧因杜蘭（Miguel Induráin）、珍寧‧朗戈（Jeannie Longo）等，都有很強的肌耐力。你必須從**基礎一期**開始，就要開始訓練它，並以各種形式，持續訓練到**競賽期**結束。

無氧耐力

無氧耐力指的是身體在非常疲累的情況下，仍能持續努力踩踏的能力。無氧耐力是長矩離衝刺及爬短坡必備的能力。如果無氧耐力是你的限制因子（幾乎是所有運動員的限制因子），請從**基礎一期**開始安排無氧耐力練習。無氧耐力訓練對改善攝氧能力（$\dot{V}O_2max$）有很好的效果。

爆發力

對爆發力是限制因子的自行車手來說，這些練習是繞圈賽成敗的關鍵。繞圈賽的選手，須具備過彎後迅速加速的能力，和集團衝刺競爭的能力。爆發力練習依賴的是速度與力量，因此必須先加強這些基礎能力。在**進展期**及**巔峰期**可以開始加入爆發力訓練。

測驗

在**基礎期**及**進展期**的過程中，約每4–6週進行一次進度測驗。這點非常重要，因為要瞭解自己能力進展的情況，才能針對訓練內容做適當的調整。

不同時期的每週訓練計畫

接下來的部分，能幫助你完成年度計畫表中的每週練習計畫。恢復休息週是整個訓練計畫中最重要、卻也是最常被忽略的部分，因此讓我先從恢復休息週開始說明。

如果你完全搞不懂年度訓練計畫表要怎麼填，請見第十一章的範例（譯註：下列標記「×」的項目，代表納入該項練習）。

恢復週

你已在年度計畫中，把**基礎期**和**進展期**裡的第四週（四十歲以上的車手則是第三週）保留下來作為恢復及休息週，以解除前三週累積的疲勞。如果沒有做這樣規律的疲勞釋放，體能無法長期進步。在你的計畫中，已經減少了這幾週的練習時數；現在我們則是要為這幾週安排特定的練習項目。（恢復週的更多相關細節，請見第十八章）

請在每個恢復休息週的「耐力」、「速度技巧」和「測驗」欄位中打上「×」。除了再安排一次重訓課程外，這就是恢復休息週全部的訓練內容。這麼安排有三種用意：一、讓身體從累積的壓力中恢復；二、該週結束時能感受到充分的休息；三、在這段時間能維持住耐力（在該週後半段進行一次長距離練騎）、速度技巧和力量。在獲得充分休息後，便可檢視自己的進度。可能要花上 3–5 天，才會覺得充分恢復，完全恢復後便可開始進行測驗。**進展期**時可以在週末安排一場 B 級或 C 級的比賽代替測驗。

在附錄 C 的練習項目中（在「測驗」的下方），我會說明在恢復週要做哪些測驗。

現在你已準備好，安排訓練年度中其他週的練習內容。之後，在安排具體的練習內容時，可以參考附錄 C 的「練習項目」。

準備期

在**準備期**每週的「耐力」和「速度技巧」兩欄中打上「×」。這個期間的耐力訓練，著重在加強心臟、血管、肺臟等的耐力特性。交叉訓練如：跑步、游泳、健行、越野滑雪等都能達到期望的結果，還能限制你每週在室內訓練台上的次數。要小心室內練騎的訓練量，因為它可能會造成精神與情緒上的倦怠。

基礎一期

同樣地，在**基礎一期**每週的「耐力」和「速度技巧」兩欄打上「×」。在這個階段，耐力訓練會逐漸轉變為更多的自行車訓練與較少的交叉訓練。至於要做何種耐力訓練，天氣通常是決定因

素。當路況或天氣無法配合時，這個階段騎登山車是很好的替代方案。在**基礎期**的過程中，當無法上路練騎時，一個好的室內訓練台，尤其是 CompuTrainer，也會是非常好的訓練方式。

基礎二期

在**基礎二期**各週的「耐力」、「力量」、「速度技巧」、和「肌耐力」欄位打上「×」。正如你在附錄 C 的建議練習項目所見，在這個階段的力量與肌耐力練習，應維持中等的心跳率與輸出功率。這時的耐力訓練主要應在公路上進行，很少安排交叉訓練。你也會做一些力量訓練，可以在略有起伏的道路，以坐姿爬坡的方式進行耐力練騎。這也可以作為耐力訓練的一部分。

基礎三期

在**基礎三期**各週的「耐力」、「力量」、「速度技巧」、和「肌耐力」欄中打上「×」。在這段期間訓練量會達到最大值。強度也會隨著更多的爬坡訓練，與更費力的肌耐力訓練而略為增加。

進展一期

在**進展一期**各週安排「耐力」和「肌耐力」練習。此外，在自己最大的限制因子欄位上打上「×」。如果仍不確定自己的限制因子為何，則選擇「力量」。如果你沒有選擇「爆發力」或「無氧耐力」，也在「速度技巧」欄位上打上「×」。無氧耐力或爆發力練習，可以用繞圈賽替代；力量或肌耐力課程，也可以用公路賽或計時賽替代。在這段期間進行的季初賽事，最好是 C 級比賽。年度訓練計畫表中，所有的**進展一期**都是以同樣的方式安排。

進展二期

在**進展二期**各週的「耐力」和「肌耐力」欄位打上「×」。之後再從自己的限制因子中，選兩項作記號。如果不確定要針對哪項限制因子訓練，或只有一項限制因子，則在「力量」和「無氧耐力」欄位作記號。速度技巧可透過無氧耐力，或爆發力訓練維持。如果在這段期間有安排 B 級或 C 級比賽，可以用比賽代替練習。爆發力或無氧耐力練習，可以用繞圈賽替代。你也可以視地形狀況，以公路賽或計時賽，代替力量或肌耐力練習。B 級比賽舉辦的當週，安排一項改善限制因子的練習就好。記住，C 級比賽只是訓練的一部分。年度訓練表中，所有**進展二期**都是以同樣的方式安排。

巔峰期

在**巔峰期**各週的「肌耐力」欄位打「×」，此外，也在你的第二個限制因子欄位上作記號。如果不確定自己的第二限制因子為何，則選擇「無氧耐力」。你可以使用和**進展期**相同的標準，以比賽代替訓練。**巔峰期**的C級比賽，非常適合作為A級比賽來臨前的暖身，因為這些比賽能讓你再次回到比賽的狀態。如果這段期間沒有任何賽事，但有辛苦的俱樂部練騎可參加，可以將其算作一堂無氧耐力課程。在**巔峰期**，每72到96小時都應該要有一次競賽強度的練習，練習內容可以參考附錄C。如果訓練年度有超過一次以上的**巔峰期**，則以同樣的方式安排。

競賽期

在**競賽期**各週，要做的事只有比賽和與競賽強度相近的團騎。如果沒有團騎或比賽可參加，則以無氧耐力練習取代。此外，請在「速度技巧」，與耐力以外最強的強項上作記號。如果你不確定自己的強項，則選「肌耐力」欄。所有的**競賽期**都應該以同樣的方式作記號。

過渡期

在「耐力」欄作記號，但請記住，這段期間，通常不需特別安排練習計畫。我所謂「通常」的前提是，你要保持活動，特別是除了自行車之外的運動。這些活動甚至可以是團隊遊戲，如足球、棒球、排球、曲棍球等。這些運動需要一些耐力，也會促進快速移動的能力。不要只是坐在電視機前吃吃喝喝，但也不要太認真。

每週訓練行程

即然你已排定年度訓練計畫，將52週分成各個時期，現在唯一的問題就是決定每週訓練行程 —— 也就是每一天要做哪些練習，及這些練習需要持續多久的時間。這可不是件小事。你可能有最好的計畫，但如果你在安排練習內容時，沒有容許恢復與適應的時間，那麼有再好的計畫也是枉然。困難之處在於如何將長時間與短時間的練習，融合在一起。

第十五章提供了週訓練日誌的記錄方式，利用這個方式可以記錄每日安排的練習項目和練習成效。現在，讓我們想想該如何決定每日訓練行程。

記住一件事，圖9.1（144–145頁）中列出來的練習項目都只是「建議」的練習項目。這並不是唯一的安排方式，還有許多可能性。安排練習內容時，一天只要選擇一個練習項目就可以了 —— 而不是把所有的練習項目都做一次。至於該選哪項則取決於你的限制因子而定（如第六章所述）。

安排模式

圖 9.1 提供一種可行的安排模式，教你如何為不同訓練階段的每一週，調配每日的訓練量與強度，其中也包含了恢復週及競賽週。圖中的持續時間和強度分為高、中、低和恢復四種。程度指標很明顯地是因人而異，同一個練習項目，有的人覺得訓練量或強度是「高」，另一個人可能會覺得是「低」，因此程度指標只對你自己有意義。此外，**基礎一期**中的高強度和高訓練量，到了**進展一期**，可能會因為你的體能改善，而變成中強度。恢復日可以視你的經驗水準，選擇動態恢復（自行車練習）或靜態恢復（完全休息）。

　　請注意，在**基礎期**中，一週進行四次訓練，訓練量應為高或中，但強度應為中或低。唯一的例外是**基礎三期**，在這個階段，會有一天高強度的訓練。此外也要注意到，**進展期**的訓練量減少，但強度會增加。**進展二期**中則沒有中等的練習 —— 強度與訓練量不是高，就是低。由於這段時間高強度的訓練太多，這麼安排的用意，是為了有足夠的時間恢復。**進展二期**每週會有一次練習，同時結合高強度和高訓練量，這是進入賽季以來的第一次。這時期的訓練，很有比賽的味道。注意，「高訓練量」和「高強度」是以你計劃參加的 A 級賽事為準。繞圈賽的平均強度，要比公路賽來得高，但公路賽的持續時間，一般而言，則比繞圈賽來得長。高訓練量指的是兩小時以上的練習。

　　圖 9.1 最後兩個「比賽」的部分指的是該週有 A 級和 B 級比賽時，訓練量與強度的建議安排方式。當然，由於 A 級比賽通常會緊接在**巔峰期**或**競賽期**的某一週之後，因此休息時間已安排至計畫表中。但 B 級比賽週就不見得需要這麼多休息了。

　　每日建議訓練項目的縮寫，是由國字與數字組合而成，請見附錄 C 的「訓練項目」。每週訓練行程的建議項目之中，並沒有包含重量訓練，因為每位自行車手的重訓頻率皆不盡相同，有的人一週做三次，有人做兩次，例如，年長選手的重訓，可能會持續一整年，但也有些人只要進入**競賽期**，就會停止重量訓練。如果要以其他練習來取代重訓，最好採用「耐」類練習。安排重訓時，最好安排在長時間練習或特訓的後一天。特訓課程的壓力較重，挑戰性也較大，因此你應該盡量避免在特訓前一日進行重訓。如果兩者一定要在同一天做，重訓請最後再做。

每日時數

你已在年度訓練計畫的「時數」欄，標示了賽季中的每週訓練量。剩下的就是要將一週的總時數，分配到當週的每一天。表 9.1（146–147 頁）提供了建議的分配明細。在最左手邊的欄位，找出你為第一週安排的總時數，找到之後，由這行向右看，你會看到一週的總時數被拆解為七個每日時數。舉例來說，先在「每週時數」欄找到 12:00，同一行向右看你會看到七個

每日訓練時數，在這個例子中是：3:00、2:30、2:00、2:00、1:30、1:00、無。這代表這週中最長的練習時間是 3 小時。每日時數可以分成一天兩個練習，特別是**基礎期**訓練量很高的時候。事實上，一日兩次練習有很多好處，譬如：可以提升每次練習的品質（原因請見下個部分「練習應一次做完還是分成兩次？」）。

分配每週訓練時數時，請利用表 9.1 及圖 9.1 來為每日分配高、中、低的訓練量。

一次練習或兩次練習？

與一次完成三小時的練騎相比，一日兩次 90 分鐘的練習是否有一樣好的效果？這個問題的答案視練習的目的而定。如果訓練的目的是為了改善速度技巧、力量、肌耐力、爆發力或無氧耐力，答案則為肯定。事實上，上述所有情況，分成一日兩次練騎，遠比一次長途騎乘有更好的效果，因為把練習分成兩次等於在兩次練騎的中間，安排了一段休息時間。

然而，若你的目的是加強長程賽事所需的耐力，那麼一日兩次練習則沒什麼效果。在這個情況下，一次長時間練習，會比兩次短時間練習效果更好。為什麼？原因是若想透過耐力練習獲得任何生理效益，你要施壓的對象不只是有氧系統（主要是心臟、肺臟和血液），還包括肌肉及神經系統。此外還需要改善身體的能量製造系統、荷爾蒙製造統和酵素製造系統，才能提升有氧體能。

舉例來說，試想在進行中等強度運動時，身體是如何從脂肪和碳水化合物製造能量的。當每個練習開始時，身體大量仰賴儲存在身體中的碳水化合物來提供能源。當練習的時間增加，身體會穩定地從燃燒碳水化合物轉變為燃燒脂肪。有氧運動的其中一項好處是，使身體能盡快開始燃燒脂肪，進而改善耐力。當你把三小時分成兩次完成，而不是一次做完，意謂著當日使用脂肪當能量來源的時間會更少，因此能量製造系統產生的效益就變得比較低。

單一長時間的練習，對能量製造系統及前述的耐力機能相關系統，能提供更有效的刺激。除此之外，完成長時間的練習也能帶來更優質的心理效益。

練習時機

圖 9.1 建議了每日該做的練習項目，但是這樣的模式可能並不適合你，因為你有自己的工作、生活方式、可用的設備與訓練團隊。那麼你該如何安排自己的訓練課程？可以將上述所有因素納入考量，按照自己的情況設計出專屬的每週訓練計畫，一個你可以周而復始做完整個賽季、並且當情況有變化時，只需做些微調整的訓練行程。接下來會教你如何做到。

日	練習選項	持續時間/強度
週一	休息,耐1	
週二	耐2	
週三	速1	
週四	耐2	
週五	休息,耐1	
週六	耐2	
週日	耐2	
準備期		恢復　低　中　高

日	練習選項	持續時間/強度
週一	休息,耐1	
週二	耐2	
週三	耐2	
週四	耐2	
週五	速1,速2	
週六	耐2	
週日	耐2	
基礎一期		恢復　低　中　高

日	練習選項	持續時間/強度
週一	休息,耐1,速4	
週二	耐2	
週三	耐2	
週四	速1,速2,速3,速5	
週五	耐1	
週六	測1	
週日	耐2	
基礎恢復週		恢復　低　中　高

日	練習選項	持續時間/強度
週一	休息,耐1,速4	
週二	肌耐2,肌耐3,力2,力3	
週三	耐1,耐2	
週四	爆1,速6,無氧1,無氧2,無氧3	
週五	速3,速5	
週六	繞圈,肌耐4,無氧1	
週日	耐1,耐2	
進展一期		恢復　低　中　高

日	練習選項	持續時間/強度
週一	休息,耐1	
週二	耐2	
週三	力3,無氧2,爆1,肌耐2,無氧3,爆2,肌耐3 無氧4,爆3,肌耐5,無氧5,速6,肌耐6,無氧6	
週四	耐1,耐2	
週五	耐2,速5	
週六	耐2	
週日	繞圈,肌耐4,肌耐7,無氧1,無氧2	
巔峰期		恢復　低　中　高

日	練習選項	持續時間/強度
週一	休息,耐1	
週二	力3,肌耐2,肌耐3,無氧2,無氧3	
週三	耐1,耐2	
週四	速6,爆1,爆3	
週五	耐1,耐2,速5	
週六	速6,爆1	
週日	競賽,肌耐7,無氧1	競賽
週日進行的競賽(A或B級)		恢復　低　中　高

圖 9.1

每週訓練安排模式

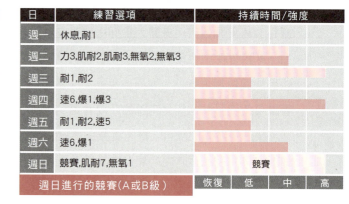

持續時間
強度
練習選項以縮寫表示
（選擇一項即可）

日	練習選項	持續時間/強度
週一	休息,耐1	
週二	耐3,肌耐1	
週三	耐2	
週四	速1,速2	
週五	力1	
週六	耐2	
週日	耐2	
基礎二期		恢復　低　中　高

日	練習選項	持續時間/強度
週一	休息,耐1,速4	
週二	肌耐1,肌耐2	
週三	耐2	
週四	耐3,速1,速3,速5	
週五	耐2	
週六	力1,力2	
週日	耐2	
基礎三期		恢復　低　中　高

日	練習選項	持續時間/強度
週一	休息,耐1,速4	
週二	肌耐2,肌耐3,肌耐4,肌耐5,肌耐6,力3	
週三	耐1,耐2	
週四	速6,無氧5,無氧1,無氧6,無氧2,爆1,無氧3,爆2,無氧4,爆3	
週五	速3,速5	
週六	恢復休息,肌耐7,無氧1	
週日	耐1,耐2	
進展二期		恢復　低　中　高

日	練習選項	持續時間/強度
週一	休息,耐1,速4	
週二	耐2	
週三	耐2	
週四	速1,速2,速3,速5	
週五	耐1	
週六	測2	
週日	耐1,耐2	
進展恢復週		恢復　低　中　高

日	練習選項	持續時間/強度
週一	休息,耐1	
週二	耐2	
週三	速1,爆1,爆3	
週四	耐1,耐2,速5	
週五	速6,爆1	
週六	競賽,肌耐7,無氧1	競賽
週日	耐1,耐2	
週六進行的競賽(A或B級)		恢復　低　中　高

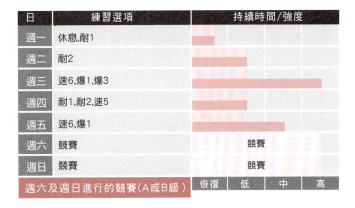

日	練習選項	持續時間/強度
週一	休息,耐1	
週二	耐2	
週三	速6,爆1,爆3	
週四	耐1,耐2,速5	
週五	速6,爆1	
週六	競賽	競賽
週日	競賽	競賽
週六及週日進行的競賽(A或B級)		恢復　低　中　高

表 9.1

每日訓練時數

每週訓練時數	長距離練騎	每日練騎（可分為一日兩次練騎）					
3:00	1:30	0:45	0:45	無	無	無	無
3:30	1:30	1:00	1:00	無	無	無	無
4:00	1:30	1:00	1:00	0:30	無	無	無
4:30	1:45	1:00	1:00	0:45	無	無	無
5:00	2:00	1:00	1:00	1:00	無	無	無
5:30	2:00	1:30	1:00	1:00	無	無	無
6:00	2:00	1:30	1:00	1:00	1:00	無	無
6:30	2:00	1:30	1:00	1:00	1:00	無	無
7:00	2:00	1:30	1:30	1:00	1:00	無	無
7:30	2:30	1:30	1:30	1:00	1:00	無	無
8:00	2:30	1:30	1:30	1:30	1:00	無	無
8:30	2:30	2:00	1:30	1:30	1:00	無	無
9:00	3:00	2:00	1:30	1:30	1:00	無	無
9:30	3:00	2:00	1:30	1:30	1:00	0:30	無
10:00	3:00	2:00	1:30	1:30	1:00	1:00	無
10:30	3:00	2:00	2:00	1:30	1:00	1:00	無
11:00	3:00	2:00	2:00	1:30	1:30	1:00	無
11:30	3:00	2:30	2:00	1:30	1:30	1:00	無
12:00	3:00	2:30	2:00	2:00	1:30	1:00	無
12:30	3:30	2:30	2:00	2:00	1:30	1:00	無
13:00	3:30	3:00	2:00	2:00	1:30	1:00	無
13:30	3:30	3:00	2:30	2:00	1:30	1:00	無
14:00	4:00	3:00	2:30	2:00	1:30	1:00	無
14:30	4:00	3:00	2:30	2:30	1:30	1:00	無
15:00	4:00	3:00	3:00	2:30	1:30	1:00	無
15:30	4:00	3:00	3:00	2:30	2:00	1:00	無
16:00	4:00	3:30	3:00	2:30	2:00	1:00	無
16:30	4:00	3:30	3:00	3:00	2:00	1:00	無
17:00	4:00	3:30	3:00	3:00	2:00	1:30	無
17:30	4:00	4:00	3:00	3:00	2:00	1:30	無
18:00	4:00	4:00	3:00	3:00	2:30	1:30	無
18:30	4:30	4:00	3:00	3:00	2:30	1:30	無
19:00	4:30	4:30	3:00	3:00	2:30	1:30	無

重點練習

這些是每週固定的練習，你只有很少、甚至完全沒有掌控權。舉例來說，如果車隊或俱樂部的練騎在週三和週六，你就必須將其排入每週訓練行程的週三和週六。或者，如果你有重訓、工作或俱樂部練騎要做，使得你只能在週一和週五進行重點練習，那你的重點練習就要排在

每週訓練時數	長距離練騎	每日練騎 （可分為一日兩次練騎）					
19:30	4:30	4:30	3:30	3:00	2:30	1:30	無
20:00	4:30	4:30	3:30	3:00	2:30	2:00	無
20:30	4:30	4:30	3:30	3:30	2:30	2:00	無
21:00	5:00	4:30	3:30	3:30	2:30	2:00	無
21:30	5:00	4:30	4:00	3:30	2:30	2:00	無
22:00	5:00	4:30	4:00	3:30	3:00	2:00	無
22:30	5:00	4:30	4:00	3:30	3:00	2:30	無
23:00	5:00	5:00	4:00	3:30	3:00	2:30	無
23:30	5:30	5:00	4:00	3:30	3:00	2:30	無
24:00	5:30	5:00	4:30	3:30	3:00	2:30	無
24:30	5:30	5:00	4:30	4:00	3:00	2:30	無
25:00	5:30	5:00	4:30	4:00	3:00	3:00	無
25:30	5:30	5:30	4:30	4:00	3:00	3:00	無
26:00	6:00	5:30	4:30	4:00	3:00	3:00	無
26:30	6:00	5:30	5:00	4:00	3:00	3:00	無
27:00	6:00	6:00	5:00	4:00	3:00	3:00	無
27:30	6:00	6:00	5:00	4:00	3:30	3:00	無
28:00	6:00	6:00	5:00	4:00	3:30	3:30	無
28:30	6:00	6:00	5:00	4:30	3:30	3:30	無
29:00	6:00	6:00	5:30	4:30	3:30	3:30	無
29:30	6:00	6:00	6:00	4:30	3:30	3:30	無
30:00	6:00	6:00	6:00	4:30	4:00	3:30	無
30:30	6:00	6:00	6:00	5:00	4:00	3:30	無
31:00	6:00	6:00	6:00	5:00	4:00	4:00	無
31:30	6:00	6:00	6:00	5:00	4:30	4:00	無
32:00	6:00	6:00	6:00	5:30	4:30	4:00	無
32:30	6:00	6:00	6:00	5:30	4:30	4:30	無
33:00	6:00	6:00	6:00	5:30	5:00	4:30	無
33:30	6:00	6:00	6:00	6:00	5:00	4:30	無
34:00	6:00	6:00	6:00	6:00	5:30	4:30	無
34:30	6:00	6:00	6:00	6:00	5:30	5:00	無
35:00	6:00	6:00	6:00	6:00	6:00	5:00	無

這兩天。你也可以把距離最長的練騎，當成重點練習，因為大部分的上班族或學生，一定會在週末進行這樣的練習。

設計專屬每週訓練行程的第一步，就是先製作一個七日的每週訓練日程表，並把重點練習填入適當的日子。由於可能會發生其他變化，因此請記得使用鉛筆。

彈性練習

剩下的練習，你可以自行安排在非重點練習的日子做。如果你的訓練量很大，每週的練習次數超過六次，那麼要安排彈性練習非常容易。但如果你一週只進行三或四次的練騎，如何隔開這些練習就變得非常重要。

例如：如果你每週進行三次練騎，你不會想把三次的練騎連續排在週六、週日、週一，使得接下來的四天一次練騎也沒有。這麼多天沒騎車，每週訓練獲得的體能會因此消失殆盡。相反的，在練騎之間安排 2–3 天的休息日，譬如：你可以安排騎車的日子是週日、週二和週五這三天。一旦確定哪幾天最適合這些彈性練習，將他們填上你的每週訓練日程表。

每日練習的順序

重點練習的時間，你或許只有很少、甚至完全沒有掌控權。但在安排彈性練習時，必須考量一個重要前提：必須安排足夠的恢復時間，讓艱苦的練習夠艱苦。規劃每週訓練行程時，最好先安排如間歇、快速團騎、爬坡等高強度的訓練課程，你在進行這些課程時，雙腿才會處於精力最充沛的狀態，而不會因為前一天練習使得雙腿處於疲勞的狀態。

舉例來說，在**基礎一期**，肌力是最重要的訓練項目。應該優先安排與肌力相關的練習，確保在進行這些課程時，雙腿處於精力最充沛的狀態；也就是說，在重量訓練課程的前一天，最好以慢速騎乘為主。但在之後的訓練期，自行車訓練的重要性絕對優於重訓。請按照自己的每週訓練日程表調整練習。

練習與練習之間

如果你在同一天內做兩個以上的練習，一般而言，最好能在這幾個練習之間，預留休息與恢復的時間。如果在開始下個訓練課程前，能多少恢復部分的體力，訓練會有更好的成效。練習與練習之間，應該適度補充能量，並最好盡可能有坐下來休息的時間。

或許需要做幾次嘗試才會成功，一旦你瞭解了上列各項因素，就能打造自己專屬的每週訓練計畫。這個計畫能充分利用你的可支配時間，並能按照你的生活方式，創造出最佳的競賽體能。

多站賽的訓練

關於比賽，有太多無法言喻的感受，這些感覺是只屬於自己，只有
自己才能瞭解。

——亞歷克西・葛瑞沃（ALEXI GREWAL）

1984年奧運公路賽金牌得主

對認真的自行車手而言，多站賽通常是一年中最重要的比賽。若賽季中大部分的比賽，都是一小時或90公里左右的繞圈賽，則很少有選手能做好準備，參加連續五天或更多天的比賽。這五天的賽事包含計時賽、90分鐘繞圈賽、120公里繞圈賽、160公里山地公路賽。多站賽匯集了當地最好的車手、高額的獎金及大量群眾。不難看出為什麼多站賽通常是賽季的高潮，公路賽選手也紛紛將其視為最終衡量標準。

為了方便訓練，我們將多站賽分成兩大類 —— 四站以下的短天期多站賽，與五站以上的長天期多站賽。常在週末連續進行兩場比賽的選手，參加短天期多站賽，不需要特別做準備。然而，長天期多站賽則完全不同。它需要異常驚人的耐力、肌耐力、及爬坡所需的力量，還需結合快速的恢復能力，才能為下站賽事做好準備。而這也清楚說明，為什麼長程多站賽會有如此高的淘汰率。只有體能最好的選手才能堅持下去。

想要在長天期多站賽有好的表現，需要針對比賽進行6–8週的訓練，才能做好準備，應付這種比賽特有的壓力。除了巔峰體能外，多站賽還需要縝密的恢復計畫。當然，你必須在每週持續有賽事進行的情況下，做好上述所有的準備。

備戰多站賽時，請不要掉以輕心，這一點非常重要。高訓練量、高強度及較短的恢復時間所產生的壓力，會嚴重威脅運動員的健康、體能、工作表現及家庭關係，也很可能會造成過度訓練。進行多站賽訓練時請務必小心。

衝擊期

長天期多站賽的訓練方式，類似在數週內進行數個短天期多站賽，藉由這種方式，逐漸建立比賽所需的體能。為了讓身體系統超負荷，高水準的練習，會逐漸地變得愈來愈密集。如此安排的代價除了會延遲身體恢復，更會增加你的訓練壓力。這個過程有時會被稱做「衝擊」—— 雖然聽起來有點嚇人，但它說明了身體適應這類訓練負荷時，體內發生的變化。

在衝擊式訓練之後，安排一段恢復期，體能增加會比一般訓練更明顯，這就是所謂的「加強超補償現象」（Supercompensation）。

有兩項重要的研究，證實衝擊期造就了加強超補償現象。1992年，七個荷蘭自行車手，進行了兩週的衝擊訓練，過程中除了將每週訓練量由12.5小時增加至17.5小時外，還提高了高強度訓練佔總訓練時數的百分比，從24%提高到63%。這項訓練產生的立即效果，就是他們所有可測量的體能都下滑。但在兩週較輕鬆的訓練作為恢復後，他們的爆發力提升了6%、計時測驗平均提升了4%、最高速時的血液乳酸鹽含量，也比衝擊訓練前要來得少。兩週艱苦的訓練看起來效果還不錯。

美國達拉斯也有類似的研究，該研究安排幾位跑者進行為期兩週的衝擊訓練，得出與荷蘭研究結果相似的肯定結果。這個研究同樣也發現，跑者的攝氧能力有提升；再者，攝氧能力的提升，也是在衝擊訓練結束後兩週才實現。其他研究亦指出，高壓衝擊與恢復所帶來的加強超補償現象，能提高血液總量、改善脂肪代謝能力，提升促使肌肉增長的荷爾蒙分泌量。

但進行衝擊訓練時要很小心。以這種訓練方式增強體能，非常容易造成過度訓練。如果開始出現過度訓練的典型徵兆，如：靜止心跳率突然發生很大的變化，或是覺得情緒低落，請立即降低訓練強度。高強度訓練會比低強度訓練，更容易加重或導致過度訓練。

訓練計畫

為多站賽擬定訓練計畫，是一件很複雜的工作 —— 幾乎和規劃整個賽季的訓練計畫一樣複雜。就像你在組織年度訓練計畫一樣，關鍵在於怎麼做才能在鎖定的多站賽事中，達到自己的目標，以及如何才能讓自己的強項和限制因子，符合比賽的要求。一般而言，耐力、肌耐力以及爬坡所需的力量，是長天期多站賽的關鍵限制因子。速度技巧、爆發力和無氧耐力則扮演較次要的角色，視繞圈賽的多寡與相對重要性而定，但這三項很少對總排名產生顯著的影響。然而，若你的目標，是贏得繞圈賽站的勝利，可以在多站賽的計畫與準備過程中，加重無氧耐力的訓練量。否則，耐力、肌耐力和力量的訓練量，將會是成功與否的主要決定因素。

　　準備 A 級多站賽時，先找出各分站的相關訊息，包括比賽的順序、比賽各站的間隔時間、地形和天氣預報 —— 尤其是溫度、濕度、風向。然後在備戰期間，試著盡可能模擬比賽的條件進行訓練。

　　若我們的訓練重點是改善上述的限制因子。讓我們來看看，多站賽前八週的訓練計畫會是什麼樣子。這份建議計畫有一個假設前提 —— 選手的基礎體能已妥善建立。如果沒錯的話，這表示你至少已做了六週的基礎訓練：騎了足夠的里程數、做了足夠的爬坡訓練、踩踏技術練習及重量訓練。

第 1–2 週　進展一期
第 3 週　　恢復週
第 4–5 週　進展二期
第 6 週　　恢復週
第 7 週　　巔峰期
第 8 週　　比賽

　　請注意！高水準練習會集中在高強度及高訓練量的兩個**進展期**，**進展期**結束之後，會緊接著一週恢復。**進展一期**的訓練負荷（訓練量和強度），不如**進展二期**來得大，因此只有一週的恢復期。在**進展二期**則有一週的恢復期，再加上一週低訓練量的**巔峰期**，讓體能有足夠的時間上升。

　　這類型的訓練會以三週循環的模式，取代典型的四週循環的模式，幫助身體系統處理更多累積的壓力，及更頻繁的恢復需求。如果你對於自己是否做好特訓的準備有任何疑慮，請不要開始特訓。寧願有些訓練不足，但心理與生理能維持良好的狀態，也不要做足訓練，但心理與生理都精疲力竭。和往常一樣，當有任何疑慮，則降低訓練強度。

　　另外，請注意圖 10.1，圖中強度最高的練習，都密集地排在**進展二期**，而不是**進展一期**。這正是衝擊訓練的基本原則 —— 在短時間內不斷增加高強度的訓練，之後讓身體完全休息恢復。

　　在**進展期**期間，一定要在每次激烈的練習後，使用一些小技巧幫助身體恢復。這些技巧包括按摩、伸展、補充能量、補充大量的水分以及更多的休息。對自行車手而言，恢復還包括減少雙腿的使用，並盡可能地將雙腿抬高。（各種恢復方式的討論請參見第十八章）。找出對自己最有效的方法，並在各站比賽之間，使用它來幫助身體恢復。一旦體能建立後，快速恢復就成為贏得多站賽的關鍵。

　　多站賽結束之後，你仍沈浸在成就的喜悅當中，花 1–2 週的時間，讓自己過渡回正常的

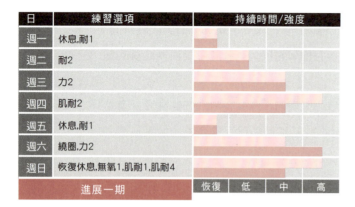

日	練習選項	持續時間/強度			
週一	休息,耐1				
週二	耐2				
週三	力2				
週四	肌耐2				
週五	休息,耐1				
週六	繞圈,力2				
週日	恢復休息,無氧1,肌耐1,肌耐4				
進展一期		恢復	低	中	高

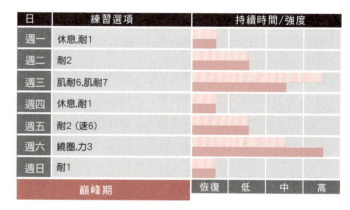

日	練習選項	持續時間/強度			
週一	休息,耐1				
週二	耐1				
週三	耐2				
週四	力2				
週五	肌耐5,肌耐6				
週六	繞圈,力3				
週日	恢復休息,無氧1,肌耐6,肌耐7				
進展二期		恢復	低	中	高

日	練習選項	持續時間/強度			
週一	休息,耐1				
週二	耐1				
週三	耐2				
週四	速5,速6				
週五	休息,耐1				
週六	繞圈,計時檢定				
週日	耐2				
進展期恢復週		恢復	低	中	高

日	練習選項	持續時間/強度			
週一	休息,耐1				
週二	耐2				
週三	肌耐6,肌耐7				
週四	休息,耐1				
週五	耐2（速6）				
週六	繞圈,力3				
週日	耐1				
巔峰期		恢復	低	中	高

圖 10.1

多站賽的每週
訓練模式

持續時間
強度
練習選項以縮寫表示
（選擇一項即可）

訓練狀態。你的身體才剛經歷非常大的衝擊，需要一些時間，讓身體完全恢復到正常狀態。一如既往，一定要讓自己有一段時間的**過渡期**，**過渡期**是系統化訓練後的短暫休息，讓身心有時間恢復、休息及重新恢復精力。

如果不減輕訓練，身體釋放壓力的速度無法跟上，最終很可能會導致過度訓練或倦怠。必須謹慎看待多站賽。

如果你在投入多站賽時有很好的耐力，可能會發現自己回到日常訓練後，體能變得比之前還好。這是加強超補償效應發生了效果。但如果你是在耐力不佳的狀態下完成多站賽的所有賽程，可能需要超過兩週的時間才能完全恢復，你可能還會覺得，自己的體能好像有些下滑，而這就是所謂的過度訓練。當有過度訓練的可能性時，就不要再試圖參加多站賽，直到你覺得自己完全準備好為止。

比賽計畫

和所有比賽一樣，想在多站賽中表現出水準並得到好成績，很大程度上取決於是否有一套有效的戰術。戰術其實指的就是各站的比賽計畫，該計畫涵蓋各項可控制變數。舉例來說，比賽時的天氣與競爭對手的體能水準，是你無法控制的變數，但你仍然可以針對各種天氣情況，或是你要處在集團中的哪個位置來擬定對策。如果你參加的是管理良好的車隊，你在各站比賽中扮演的角色應已明確定義。很遺憾的，並不是每支車隊都有良好的組織。

任何計畫，即便是個粗略的計畫，都比沒有計畫來得好。一般而言，單站的距離愈長，計畫就會愈複雜。短距離繞圈賽或計時賽的計畫，通常只會有幾個項目，但長距離公路賽，則會有許多可能的戰術，幫助車隊或個人達成目標。

寫下來的計畫通常是最有效的，我偏好讓運動員在比賽前一週完成計畫。如果你有教練，讓教練看看你的計畫。如果沒有，則與其他隊友討論，確認計畫是否合理可行，並看看是否有哪些重要事項被忽略了。請見專欄10.1，「比賽計畫範例」。

比賽計畫通常在開始準備多站賽的前12週成形。比賽前一週時，你的腦中應該非常清楚自己在各個單站賽事，能達到哪些目標。首先，從你在 A 級比賽想達成的賽季目標開始，這個目標是否仍舊可行？訓練過程是否如預期？如果答案為肯定，擬定這份計畫應該會非常容易。如果答案為否定，則想想看你自己的能力比預期高或低，然後再針對修改後的目標擬定計畫。

當然，比賽的目標可以不只一個，這些目標中有些重要性較高，有些則較次之。次要目標並沒有任何的限制。譬如，你的次要目標，可能是幫助隊友贏得單站的勝利，在一定的時間內完成計時賽，或只是單純地建立更好的體能水準，以提升之後幾週的比賽表現。

把自己當作是自行車競賽的學生。當你以觀眾的身份觀看比賽或電視轉播，注意看看場上發生了什麼事，注意各隊行使了哪些戰術。自行車競賽就像是在車輪上下棋，瞭解對手想做什麼，除了能幫助你進行防衛，同時也能讓自己有更好的攻擊機會。有一本很好的書能幫助你成為一個善用戰術的自行車手，這本書是湯瑪斯・佩瑞恩（Thomas Prehn）的《自行車競賽戰術》（*Racing Tactics for Cyclists*，VeloPress 2003）。

戰術非常重要，因為公路賽往往是由 2–4 分鐘的插曲，造成選手間的差距，進而決定比賽結果。這些插曲最常在爬坡、側風和引導衝線時發生。如果你加強自己的無氧耐力，等於是讓自己的身體為這些關鍵時刻做好準備；然而，靈活運用各種戰術，讓自己騎在正確的位置，則是完全不同的觀念。體能可以很容易地透過單獨訓練來建立，只要按照第六章的指導原則，與附錄 C 的範例練習就能做到；但要熟悉爬坡、風向轉變和衝刺時的位置，則需要參與團隊練騎才做得到。這也是為什麼要與其他人一起進行訓練。

運動員：約翰

比賽：胡席維爾公路賽第二站

比賽日：7 月 18 日

開始時間：上午 10 點

組別：35 歲以上

路線：一圈 12.8 公里，繞行五圈，有段 0.8 公里的爬坡，坡度約為 6%–8%，之後會有一段蜿蜒的下坡。終點前後會有段 2.4 公里的爬坡。大體而言，路線略有起伏，包含四個彎道，並沒有太多擋風牆。這條路線有利於我的強項。

天氣預測：比賽開始時天氣炎熱，氣溫約攝氏 26–30 度。應該不會下雨。按照過去的經驗，這裡的風很大。

賽前餐：和平常一樣，這樣最適合我。

比賽的營養補給：只有補充運動飲料。

暖身：比賽一開始時的速度會非常快，因此一定要讓自己做好準備。暖身會包括 20 分鐘固定式訓練台，穩定地提升自己的功率與心跳率，接下來在起點附近的短坡做三到五個起身衝刺。

去年是如何結束這場比賽：在一開始時，有好幾個人試了幾次逃脫，但都沒有成功，直到湯姆和洛夫在剩一圈多爬坡時，逃脫成功。他們合作得很好。在我們開始組織追擊前，比爾單飛出去。之後我們拉回差距，幾乎在終點線前追上比爾。我的衝刺是第二名，僅次於湯姆。

預期的競爭情形：去年前四強中的三人包括：湯姆 —— 他是去年的冠軍，他的車隊不如去年來得強，我預計他會在比賽前段就會試著逃脫，或許是在爬坡時；比爾 —— 全國錦標賽計時賽冠軍，通常會在比賽後段試著單飛，他沒有車隊支援；洛夫 —— 整天都會藏在集團中，期待衝刺對決，他會利用所屬車隊，追回逃脫集團，幫助他一舉衝向終點。剩下就沒有很強的對手，我認為其他車隊不會太積極。

戰術：羅傑、吉姆和我會維持在主集團前方。我們會注意湯姆、比爾和洛夫的行動。在比賽初期時，羅傑和吉姆會協同其他車隊追回逃脫集團。我的任務則是只要湯姆、比爾或洛夫有任何動作，我就會跟上，並且盡量減少比賽中的負擔，保留一些體力在最後的衝刺。我預計這些行動會發生在第四圈或第五圈的山坡上，或過第二個彎道後，也就是當我們可能碰上側風不穩定時。當靠近這幾個地方時，我會騎在集團的左前方。

　　大部分參加團體練習的自行車手，除了「參加艱苦的練習」外沒有任何目的。然而如果你能花點時間，想想自己需要擅長哪些戰術，才能表現得更好，團體練騎會變得更有助益。有幾個自行車手在位置上常犯的錯誤，舉例來說，接近爬坡段時，被困在路的右手邊；進入到側風路段沒卡好位置，最後掉到集團後段；或是在接近終點衝刺時，跑到最前面。在這種情況下，參加團騎是改善自己戰術技巧的絕佳機會。

　　當然，多站賽的組成不是只有公路賽，儘管公路賽在爭取總成績排名（General Classification，GC）時非常重要。繞圈賽很少對總成績產生影響，和主集團一起抵達終點線，通常總成績排名不會有變化。然而，計時賽則又完全不同，在許多多站賽中，特別是公路賽路線為平地時，計時賽往往會決定最終總成績排名。在最後八週，每週至少進行一次計時測驗及肌耐力練習（範例請見附錄C），將會對多站賽準備及最後排名有神奇的效果。

案例研究

> 就算我連續兩年都以同樣的方式訓練，也不會得到相同的結果，因為中間的變數實在太多了。
>
> ——米蓋爾・因杜蘭（MIGUEL INDURÁIN），五屆環法冠軍

現在你應該已清楚瞭解，沒有一個訓練計畫能一體適用於所有的運動員。不只是因為個別的能力與限制因子不同，每個人的目標、可支配時間、比賽行程、經驗也都不盡相同。當你為某位運動員擬定年度訓練計畫時，必須將這些變數全都納入考量，因此規劃出的訓練計畫都是獨一無二的，而這份計畫表也無法直接拿給其他自行車手使用，因為訓練計畫必須要符合每個人獨特的需求。你現在規劃的年度訓練計畫，是為你量身訂做，也只適用於你身上。

雖然規劃訓練計畫看起來很簡單，但它其實遠比表面複雜多了。如我之前所說，訓練不只是一門科學，也是一門藝術。我們到目前為止，討論的都是科學，而你的訓練計畫也是以科學原則為基礎訂立的。因此，這個計畫絕對會符合你的需求。然而，當你編寫計畫的經驗愈來愈豐富，會發現有些時候放寬或打破部分規則，反而能使計畫更符合你的需求。這一章會提供幾個這樣的案例。接下來是四個不同車手的訓練計畫，這些計畫都是按照前幾章的步驟為他們量身訂作的，但由於每位車手身處的環境不同，因此必須依據環境條件適度放寬規則。

案例一：單一巔峰的賽季

概述

湯姆，今年39歲，是一家電器行的銷售經理。他一週工作六天，平均每週工作超過50小時。目前已婚，育有兩女，分別為八歲和十歲。湯姆今年將邁入第三個賽季。由於他非常不適應繞

圈賽中的高速過彎，因此參加的比賽大多為年長組公路賽。在開始參賽的前二年，他的目標僅止於公路賽完賽，但上賽季末，也許是因為耐力的提升，他開始看到自己的成績有所進展。

耐力是湯姆最大的限制因子，主因是他過去兩年錯過太多次練習。湯姆的公司承諾，這個賽季可以減少他的工作時數，因此他會更努力維持規律的訓練。只要能規律的訓練，湯姆的耐力一定能得到改善。

心理素質分析問卷指出，缺乏自信是湯姆的另一項限制因子。雖然他為自己即將參加的三場大賽設定了目標，但當談到這些目標時，他顯得非常沒有自信。體能測驗顯示，湯姆的確有能力達成這些目標，而這也給了他一些自信。我要求湯姆閱讀一些能幫助運動員提升心理素質的書，並要他將書中學到的技巧運用到練騎與比賽中。八月份時，他將再做一次心理素質分析問卷。

體能測驗結果顯示，他的最大輸出功率很高，但他的乳酸閾值輸出功率則相對較低。肌耐力不足是他的限制因子，同時也是他在公路賽中主要的弱點。

計畫

湯姆居住在薩斯克其萬省的雷吉納市，當地的氣候使得冬季訓練變得非常困難。從十月到隔年二月這段期間，他偏好以越野滑雪取代室內訓練台的方式進行訓練。他將會參加一些滑雪比賽，這些比賽大多數在冬末（雷吉納市的冬末會一直延續到隔年三月）。冬季也是湯姆工作最忙碌的時期，所以他也沒有太多時間可用於訓練。因此我在他的年度訓練計畫中，規劃了一個較長的**準備期**。

我鼓勵湯姆在冬季的**準備期**中盡可能找時間訓練，一週的訓練時間最好能超過六小時。由於訓練會以滑雪的方式進行，因此我建議他，一週至少要上兩次訓練台，做速度技巧練習。

由於雷吉納市的公路賽賽季相當短暫，而湯姆的 A 級比賽也全部擠在賽季末，因此他只需要一個**巔峰期**。請注意第 33 週和第 35 週，這兩週的訓練時數會增加，也會開始加入耐力練習。這並不是典型的**競賽期**安排方式。這麼安排的用意是為了幫助湯姆維持他的耐力，因為耐力很容易隨著比賽而變差。這麼安排能幫助他為第 36 週的百哩賽做好準備。到時他的無氧耐力，可維持在適合 80 公里公路賽的水準，但參加 160 公里賽事仍然不足，因此在進行百哩賽時，應該把速度放慢些。

運動員姓名：湯姆　　年度訓練時數：350　　**範例年度訓練計畫表**
（單一巔峰期的賽季）

賽季目標：
1. 年長組全國自行車公路賽進入前50名
2. 年長組全省自行車公路賽進入前25名
3. 坦伯勒經典多站賽，年長組總成績排名前15

訓練目標：
1. 改善耐力：至少完成訓練計畫中90%的練習
2. 改善自信心：8月4日以前，完成所有的比賽
3. 3月3日以前，讀完關於提升心理素質的書籍，並善用學到的技巧
4. 改善自信心：在8月4日的心理素質分析評量得到高分
5. 改善肌耐力：在5月25日之前，提升乳酸閾值測驗時的輸出功率

週次	週一	競賽	級別	時期	時數	內容	重訓	耐力	力量	速度技巧	肌耐力	無氧耐力	爆發力	測驗
01	1/6			準備期	6:00	越野滑雪	AA	X		X				
02	1/13							X		X				
03	1/20							X		X				
04	1/27							X		X				
05	2/3							X		X				
06	2/10						▼	X		X				
07	2/17						MS	X		X				
08	2/24			▼	▼	▼		X		X				
09	3/3			基礎一期	7:00			X		X				
10	3/10				8:30			X		X				
11	3/17				9:30			X		X				
12	3/24			▼	5:00	*AT測驗	▼	X		X				*
13	3/31			基礎二期	7:30		SM	X	X	X	X			
14	4/7				9:00			X		X				
15	4/14				10:00			X		X				
16	4/21	雷吉納公路賽	C	▼	5:00	*競賽 **AT測驗		X		X	*			**
17	4/28			基礎三期	8:00			X	X	X				
18	5/5				9:30			X	X	X				
19	5/12				10:30			X	X	X				
20	5/19	薩斯卡通公路賽	C	▼	5:00	*競賽 **LT測驗		X	X	X	*			**
21	5/26			進展一期	9:00			X	X	X				
22	6/2							X	X	X				
23	6/9	雷吉納公路賽	C	▼		*競賽		X	X	X	*			
24	6/16				5:00	*計時測驗		X	X					*
25	6/23	橫越薩斯卡通賽	B	進展二期	8:30	*競賽		X	X		*	X		
26	6/30	艾爾伯王子多站賽	B			*競賽		X			*	*		
27	7/7			▼				X	X		X	X		
28	7/14				5:00	*計時測驗		X	X					*
29	7/21	加拿大盃公路賽	C	巔峰期	7:30	*競賽					*	*		
30	7/28			▼	6:00		▼				X	X		
31	8/4	坦伯勒經典多站賽	A	競賽期	5:00	*競賽					*	*		
32	8/11	全省公路賽	A	▼		*競賽					*	X		
33	8/18				7:00		SM	X	X			X		
34	8/25	全國公路賽	A		5:00	*競賽			X			*		
35	9/1				6:00		SM	X	X			X		
36	9/8	哈維斯特百哩賽	B	▼	▼	*競賽	▼		X		*			
37	9/15			過渡期										
38	9/22													
39	9/29													
40	10/6													
41	10/13			準備期	6:00	越野滑雪		X		X				
42	10/20							X		X				
43	10/27							X		X				
44	11/3							X		X				
45	11/10							X		X				
46	11/17							X		X				
47	11/24							X		X				
48	12/1							X		X				
49	12/8							X		X				
50	12/15							X		X				
51	12/22							X		X				
52	12/29			▼	▼	▼		X		X				

譯註：表中 LT 測驗（乳酸閾值測驗）詳見71頁；AT 測驗（有氧閾值測驗）詳見53頁

範例週

有氧耐力及漸增的肌耐力訓練是湯姆**基礎期**的訓練重點。他同時也必須加強自己的過彎技巧，因此**基礎期**的訓練也會包含許多技巧培養課程。表 11.1 是湯姆的年度訓練計畫中，第 19 週及第 22 週的訓練日程表。我選這兩週的原因有兩個。一方面，這兩週示範了**基礎三期**到**進展一期**，訓練會有什麼樣的變化。請注意，從**基礎三期**（表格上方）到**進展一期**（表格下方），練習強度是逐漸增加的。另一方面，由於湯姆季初的比賽及重要的體能測驗將在不久後展開，因此這兩週會呈現湯姆高訓練量週的部分訓練內容。

表 11.1

湯姆的第19週
與第22週

	日	訓練課程 （詳細內容請見附錄C）	持續時間 （時：分）
第19週 （基礎三期）	週一	重訓：肌力維持階段 (SM)	1:00
	週二	肌耐力：均速 (肌耐1)	1:30
	週三	速度技巧：過彎 (速3)	1:00
	週四	耐力／力量／速度技巧：固定齒比 (耐3)	1:30
	週五	耐力：恢復 (耐1) or 休息	1:00
	週六	耐力：有氧耐力 (耐2)	2:30
	週日	耐力：恢復 (耐1)	2:00
第22週 （進展一期）	週一	重訓：肌力維持階段 (SM)	1:00
	週二	肌耐力：爬坡巡航間歇 (肌耐3)	1:00
	週三	速度技巧：過彎 (速3)	1:00
	週四	力量：長坡 (力2)	1:30
	週五	休息	0:00
	週六	肌耐力：爬坡巡航間歇 (肌耐3)	2:00
	週日	耐力：有氧耐力 (耐2)	2:30

案例二：大量的可支配時間與多項限制因子

概述

麗莎，今年 27 歲，是一位有四年參賽經驗的二級車手。她有一份全職的工作，在亞歷桑那州鳳凰城的一家航空公司擔任工程師，一週工作 45 小時，週末不用上班。她跟室友住在一起，沒有什麼家庭或社區義務，因此練騎時間沒什麼限制。她過去的訓練是採自由的方式進行，也就是隨心所欲地進行訓練，因此她的許多項基本能力都很弱。

　麗莎有良好的爆發力，主要歸因於她能以很高的迴轉速驅動曲柄。她一直是非常好的衝刺型車手，力量、爬坡和肌耐力則是她的限制因子。和上述三項限制因子比起來，耐力算是比較好的，但仍需要改善。

計畫

像麗莎這樣的年紀，訓練時間又沒什麼限制的人，一年的訓練時間應該能達到500小時。然而，過去兩年，麗莎卻常因為感冒或咽喉發炎而中斷訓練。常生病的原因，可能是艱苦的訓練做太多，卻又沒有充分的休息，因此我們必須要確保她有充足的休息時間。同時，我們也要檢視她的飲食習慣，看看這是否是她常生病的原因。不停生病很可能與微量營養素（維生素和礦物質這類維持身體正常運作所需的物質）攝取不足有關。運動員若吃太多澱粉類的食物，而蔬菜之類的高營養密度食物又攝取太少，就會非常容易生病。

根據記錄，麗莎去年的訓練時數約為400小時，因此，她今年將從同樣水準的訓練量開始。等她學會並適應結構化訓練方式後（包含頻繁地休息與恢復），應該就能避免這類問題的發生。**基礎二期**結束時，我們會評估她是否能承受目前的訓練負荷，如果評估結果是肯定的話，則可增加她的訓練量。

麗莎的訓練計畫中有兩個**競賽期**，第一個在六月，五週內有兩場A級比賽；第二個則在九月，包含連續兩週的A級比賽（請見162頁的年度訓練計畫）。第一個**競賽期**後會安排一小段的**過渡期**，讓她能有時間恢復，進而在賽季後段能達到更高的巔峰體能。**過渡期**可能就只是五天不騎車，以她的年紀，這樣的安排就已足夠。由於從**過渡期**結束到第二個**競賽期**開始，只有短短七週的時間，因此我們必須把**進展二期**縮短一週。當然，縮短的不會是恢復休息週。由於她需要更多時間培養基礎能力，因此**進展一期**會完整保留。如果測驗結果顯示她的耐力和力量未達預期的程度，我們甚至會讓她回到**基礎三期**繼續訓練。

進展期這七週的時間，一定有些比賽是麗莎在擬定訓練計畫時沒有注意到的，她可以把這些比賽用來取代部分練習。若恢復休息週以外的各週中，有B級比賽可參加，可以將訓練量減少20%，如此麗莎就可以在恢復到不錯的狀態下參加這些比賽。

最後一個**競賽期**有五週的時間，結束時有一場C級比賽。這場比賽在第40週，也是賽季最後一場比賽。由於賽季只剩下三週，實在沒必要在第37週之後再建立更高的體能水準。因此，除了賽前兩週會安排更多耐力訓練外，麗莎可以把40週的C級比賽當作A級比賽來準備。

範例週

表11.2是麗莎第32週與第33週的訓練內容，她在這兩週都安排了比賽。第32週有一場C級繞圈賽，這場比賽時間很短只有45分鐘，但加上暖身與緩和運動，她當天大概需要騎90分鐘。由於該場比賽只是C級比賽，充其量只能算是一次艱苦的練習，不需要特別為這場比賽調整**進展二期**的訓練行程。請注意，這並不表示麗莎在這場比賽不會盡力，抱持著不盡全力的想法參加比賽是非常錯誤的觀念。然而，麗莎也明白，在賽前沒有充分休息的情況下，自

運動員姓名：麗莎　　年度訓練時數：400

範例年度訓練計畫表（大量可支配時間及多項限制因子）

賽季目標：
1. 全州計時賽，打破1:04的紀錄
2. 拉沃爾塔多站賽，進入前20名
3. 全州公路賽，進入前15名

訓練目標：
1. 改善爬坡：5月25日以前，在32分鐘內爬上S山
2. 改善肌耐力：5月11日以前，完成40分鐘穩定狀態極限練習
3. 改善耐力：5月16日以前，至少五週的訓練量在10小時以上
4. 改善肌力：2月16日以前，各項重訓的最大負重至少增加15%

週次	週一	競賽	級別	時期	時數	內容	重訓	耐力	力量	速度技巧	肌耐力	無氧耐力	爆發力	測驗
01	1/6			基礎一期	10:30		MS	X		X				
02	1/13				5:30	*AT測驗	▼	X		X				*
03	1/20			基礎二期	8:30		SM	X	X	X	X			
04	1/27				10:00			X	X	X	X			
05	2/3				11:00			X	X	X	X			
06	2/10			▼	5:30	*最大攝氧量測驗		X		X				*
07	2/17			基礎三期	9:00			X	X	X	X			
08	2/24				10:30			X	X	X	X			
09	3/3				11:30			X	X	X	X			
10	3/10			▼	5:30	*AT測驗		X		X				*
11	3/17			進展一期	10:00			X	X	X	X			
12	3/24	亞若翰公路賽	C			*競賽		X	X	X	*			
13	3/31			▼				X	X	X	X			
14	4/7			▼	5:30	*計時測驗		X		X				*
15	4/14	康格絲–亞內爾公路賽	C	進展二期	9:30	*競賽		X	X		*	X		
16	4/21							X	X		X	X		
17	4/28	噴泉山公路賽	C	▼				X	X		*	X		
18	5/5	嘉年華公路賽	C	▼	5:30			X		X	*			
19	5/12			巔峰期	7:30				X	X	X	X		
20	5/19				6:00		▼		X	X	X	X		
21	5/26	拉沃爾塔多站賽	A	競賽期	5:30	*競賽			X	*	*			
22	6/2	桑德路計時賽	B	進展二期	9:30	*競賽	SM	X	X		*			
23	6/9	攀上星空計時賽	B	▼		*競賽		X	X		*			
24	6/16	大峽谷全州公路賽	B	巔峰期	6:00	*競賽	▼		X	X	*			
25	6/23	伍帕特基自行車賽	A	競賽期	5:30	*競賽			X	*	X			
26	6/30			過渡期										
27	7/7	高地公路賽	C	進展一期	10:00	*競賽	SM	X	X	X	*			
28	7/14							X	X	X	X			
29	7/21			▼				X	X	X	X			
30	7/28			▼	5:30	*計時測驗		X		X				*
31	8/4			進展二期	9:30			X	X		X	X		
32	8/11	獵鷹場地繞圈賽	C			*競賽		X	X		X	*		
33	8/18	此路不通計時賽	B	▼	5:30	*競賽		X			X	*		
34	8/25			巔峰期	7:30				X	X		X		
35	9/1				6:00		▼		X		X			
36	9/8	全州計時賽	A	競賽期	5:30	*競賽			X	*	X			
37	9/15	全州公路賽	A	▼		*競賽			X	*	X			
38	9/22				7:30		SM	X		X	X			
39	9/29				6:00			X		X	X			
40	10/6	格拉翰山地公路賽	C	▼	5:30	*競賽			X	*	X			
41	10/13			過渡期										
42	10/20						SM							
43	10/27													
44	11/3													
45	11/10													
46	11/17			▼			▼							
47	11/24			準備期	7:00		AA	X		X				
48	12/1							X		X				
49	12/8							X		X				
50	12/15			▼	▼	*AT測驗		X		X				
51	12/22			基礎一期	8:00		MS	X		X				
52	12/29			▼	9:30			X		X				

己當天的表現很可能會低於正常水準。

　　接下來的週日，麗莎有一場B級比賽，是場30公里的計時賽。雖然麗莎並不擅長計時賽，但這場比賽剛好排在恢復週的最後一天，到時麗莎應已充分休息並做好準備迎接艱苦的訓練，因此她可能會得到不錯的成績。請注意，在麗莎的年度訓練計畫中，這週的訓練時數是五個半小時，但她卻安排了六個半小時。不要被年度訓練計畫中的訓練時數制約，這些數字只是提供一個概括性的參考。第33週如果只訓練五個半小時，就得另外安排一天的休息時間，但這麼做反而會造成體能下降。由於這週的前半部，訓練強度低於正常強度，也已縮短了訓練時數，因此麗莎應該能恢復得不錯，並能為週末的比賽做好準備。

表 11.2

麗莎的第32週與第
33週

日	訓練課程 （詳細內容請見附錄C）	持續時間 （時：分）
第32週 **（進展二期）**　週一	重訓：肌力維持階段 (SM)	1:00
週二	肌耐力及力量：爬坡巡航間歇 (肌耐3)	1:30
週三	耐力：有氧耐力 (耐2)，在計時自行車上進行	1:00
週四	力量：緩坡 (力1)	1:00
週五	耐力：恢復 (耐1) or 休息	1:00
週六	競賽：獵鷹場地繞圈賽 (C級)	1:30
週日	耐力：恢復 (耐1)	2:30
第33週 **（進展二期）**　週一	重訓：肌力維持階段 (SM)，腿部負重不要太重	1:00
週二	速度技巧：衝刺 (速6)	1:00
週三	耐力：有氧耐力 (耐2)，在計時自行車上進行	1:00
週四	速度技巧：形式衝刺 (速5)	1:00
週五	休息	0:00
週六	耐力：有氧耐力 (耐2)，在計時自行車上進行 包含幾個競賽費力程度的90秒間歇	1:00
週日	競賽：此路不通計時賽 (B級)	1:30

案例三：三個競賽巔峰

概述

山姆，37歲的牙醫，居住在田納西州的強森市。已婚，與前妻育有兩子，這兩個孩子有時會和他及現任妻子一起渡過週末。當兩個孩子來訪時，為了能陪伴他們，山姆會刪減訓練時間或比賽行程。

　　山姆是三級賽事的車手，已有四年三級賽事和年長組賽事的參賽經驗。山姆參加的比賽大多是繞圈賽。他非常努力地參加比賽及從事訓練，只要能抽得出時間，他就會盡量找時間做練習。他會利用午休、上班前與下班後的時間進行訓練，很少錯過練習。

　　最大輸出功率與速度技巧是山姆的強項，這也使他成為非常優秀的繞圈賽選手。但他的耐力、爬坡與肌耐力，則限制了他在公路賽及計時賽的表現。山姆有贏得地區性年長者繞圈賽的條件，但他必須克服自己的限制因子，才能達到下列目標：(1) 在強森市多站賽進入前 5 名；(2) 在格林維爾公路賽進入前 20 名。

計畫

山姆的賽季非常長，比賽從三月初開始，一直到十月中。他的 A 級比賽分得非常開，一場在五月底，兩場在七月，十月中還有一場。有鑑於此，我為山姆規劃了三個**競賽期**（其中一個**競賽期**包含七月舉行的兩場 A 級比賽）。湯姆的第一個競賽巔峰會在五月底，但在考量他加強肌耐力的需求後，我決定讓他將這個巔峰維持到第 21 週的地區性計時賽。在計時賽多放些心力，對加強肌耐力會有幫助。山姆的年度訓練計畫請見 165 頁。

　　第二次**競賽期**之後會有一週的**過渡期**。這個**過渡期**會安排在賽季較晚期。如果山姆在完成格林維爾公路賽後，對訓練失去熱情，可以將這個**過渡期**延長三至五天。距離下一場 A 級比賽還有十週的時間，在這個時候安插一段休息時間應該不會有什麼問題。

　　第二個**競賽期**的第 29 週與第 30 週，山姆有兩場公路賽 —— 其中一場是 A 級比賽，而耐力又是他的限制因子之一，因此會在第 27 週和第 28 週時，加入耐力練習。若 27 週與 28 週的繞圈賽都是在星期六舉行，他會連續兩個星期日進行長距離練騎。如果這兩場比賽是安排在星期日，也會在這兩場比賽結束之後進行耐力練騎。他也為了這兩週的長距離練騎，特別把練習時數加長。

　　賽季中最後一個**巔峰期**（十月初）之前，會有四週的**進展二期**，因為最後幾場賽事，是一連串的繞圈賽，因此他會想在比賽來臨前加強自己的無氧耐力。到時，山姆將建立穩固的耐力與肌耐力。

　　在這個漫長的賽季結束後，山姆可能會需要一個較長的**過渡期**。可以從十月開始，如此就能有長達六週的**過渡期**。

範例週

競賽週的訓練行程該如何安排？這兩週是非常好的範例。表 11.3 的上半部是山姆賽季中的第一場比賽。正好是他年度訓練計畫中，訓練量最高的一週（**基礎三期**，第 8 週）。以山姆的工作量來看，一週做 15 小時的訓練對他將是非常大的挑戰。這週的星期三預定要完成兩個練騎。因為二月的早晨天色較暗，所以第一個可能會在上班前抽出點時間，在室內訓練台上進行。另一個練騎則考量到太陽較早下山，因此必須在下班後立即從辦公室出發，趕在天黑之

運動員姓名：山姆　　　　　年度訓練時數：500　　　　**範例年度訓練計畫表**
（三個競賽巔峰）

賽季目標：
1. 贏得地區性年長者繞圈賽
2. 在強森市多站賽中排名前5名
3. 在格林維爾公路賽中排名前20名

訓練目標：
1. 改善爬坡所需的肌力：1月12日以前，蹲舉負重增加20%
2. 改善肌耐力：在57分鐘以內完成地區性計時賽(40公里)
3. 改善耐力：以500小時的年度訓練計畫進行訓練

週次	週一	競賽	級別	時期	時數	內容	重訓	耐力	力量	速度技巧	肌耐力	無氧耐力	爆發力	測驗
01	1/6			基礎一期	7:00	*AT,蹲舉測驗	MS	X		X			*	
02	1/13			基礎二期	10:30		SM	X	X	X	X			
03	1/20				12:30			X	X	X	X			
04	1/27				14:00			X	X	X	X			
05	2/3			▼	7:00	*AT測驗		X		X				*
06	2/10			基礎三期	11:00			X	X	X	X			
07	2/17				13:30			X	X	X	X			
08	2/24	科羅斯維爾公路賽	C		15:00	*競賽		X	X	X	*			
09	3/3			▼	7:00	*計時測驗		X		X				*
10	3/10			進展一期	12:30	一週一次重訓		X	X		X	X	X	
11	3/17	安德森繞圈賽	C	↓		*競賽		X	X			*		
12	3/24							X	X		X	X	*	
13	3/31	科貝爾繞圈賽	B	▼	7:00	*競賽		X		X		*		
14	4/7			進展二期	12:00			X	X		X			
15	4/14	拉庫恩山公路賽	C	↓		*競賽		X	*		*	X		
16	4/21	雅典繞圈賽	C			*競賽		X	X		*	X		
17	4/28			▼	7:00	*計時測驗		X		X				*
18	5/5	麥克明維爾繞圈賽	B	巔峰期	10:30	*競賽		X			X	*	X	
19	5/12	杜蒙德繞圈賽	C	▼	8:30	*競賽				X	*	X		
20	5/19	強森市多站賽	A	競賽期	7:00	*競賽	▼			X	*	*		
21	5/26	全州計時賽	B	▼	7:00	*競賽	SM			X	*	X		
22	6/2	羅恩公路賽	C	進展一期	12:30	*競賽		X	X		*			
23	6/9	科羅斯維爾繞圈賽	B		10:00	*競賽		X	X		*			
24	6/16			▼	7:00	*計時測驗		X				X		*
25	6/23	查理斯頓繞圈賽	C	巔峰期	10:30	*競賽		X		X	*			
26	6/30	莫菲斯堡繞圈賽	B	▼	8:30	*競賽		X		X	*			
27	7/7	全州繞圈賽	A	競賽期	8:00	*競賽		X		X	*			
28	7/14	加弟尼繞圈賽	B	巔峰期	10:30	*競賽		X		X	*			
29	7/21	艾許維爾公路賽	B	▼	8:30	*競賽	▼	X		X	*			
30	7/28	格林維爾公路賽	A	競賽期	8:00	*競賽				X	*	X		
31	8/4			過渡期										
32	8/11			基礎三期	11:00		SM	X	X	X	X			
33	8/18				13:30			X	X	X	X			
34	8/25			▼	7:00	*計時測驗		X		X				*
35	9/1			進展二期	12:30			X	X		X	X		
36	9/8	卡羅萊納盃	B		10:00	*競賽		X	X		X	X		
37	9/15			▼				X	X		X	X		
38	9/22	A到Z公路賽	B	▼	7:00	*競賽		X	X		*			
39	9/29	艾波達許自行車賽賽	C	巔峰期	10:30	*競賽		X			*	X	X	
40	10/6			▼	8:30		▼				X	X	X	
41	10/13	米其林經典繞圈賽	A	競賽期	7:00	*競賽				X	X	*		
42	10/20			過渡期										
43	10/27				7:00									
44	11/3													
45	11/10													
46	11/17													
47	11/24			▼	▼									
48	12/1			準備期	8:30		AA	X		X				
49	12/8							X		X				
50	12/15							X		X				
51	12/22			▼	▼			X		X		▼		
52	12/29			基礎一期	10:00		MS	X		X				

譯註：表中蹲舉測驗詳見 192 頁

前做完。星期六的 C 級比賽之後，山姆會騎一小時作為緩和運動。星期日的長距離練騎結束後，山姆也將完成這週的訓練內容，而這也是近幾年來訓練量最高的一週。為了這週的訓練，他已準備了好幾個月，等到這週結束時，他的耐力應該是有史以來的新高。在經過一週的恢復後，他應該準備好迎接訓練量較低，但訓練強度較高的**進展期**。

當然，山姆為高訓練量週所做的一切安排，只要碰上他的小孩造訪，訓練就必須被迫停止。如同大多數的車手，想創造一個完美的訓練計畫，一定會碰上許多複雜的障礙，你必須要保持計畫的彈性才能克服這些障礙。

表 11.3 的下半部則是山姆賽季中訓練量較低的一週。該週的最後一天，也就是星期日當天有一場 A 級比賽。這週的訓練重點在於維持無氧耐力，而維持的方法則是在攝氧能力輸出功率下（CP6）進行間歇。請注意，為避免過度疲勞，這週的間歇數量會比較少，並且在每個間歇結束後也會有相對較長的休息時間。星期五若休息一天，可以確保山姆週末時能處於精力充沛的狀態。比賽前兩天（而不是前一天）最好能休息一天，或做些輕鬆的練騎。比賽前一天若完全休息，車手在比賽當天常會抱怨自己的體能像洩了氣的皮球。在星期六做一些高強度訓練可以避免類似情況。

表 11.3

山姆的第8週與
第30週

	日	訓練課程 （詳細內容請見附錄C）	持續時間 （時：分）
第8週 **（基礎三期）**	週一	重訓：肌力維持階段 (SM)	1:00
	週二	耐力：有氧耐力 (耐2)	1:30
	週三	上午一耐力：有氧耐力 (耐2) 下午一力量：長坡 (力2)	1:00 1:30
	週四	耐力：恢復 (耐1)	1:30
	週五	速度技巧：形式衝刺 (速5)	1:30
	週六	競賽：科羅斯維爾公路賽 (C級)，在比賽後進行 1小時練騎 (耐1)	3:30
	週日	耐力：有氧耐力 (耐2)	3:30
第30週 **（競賽期）**	週一	休息	0:00
	週二	無氧耐力：5×90 秒 @ CP6 (次休：3分鐘) 或有氧練騎 (耐2)	2:00
	週三	無氧耐力：4×90 秒 @ CP6 (次休：3分鐘) 或有氧練騎 (耐2)	1:30
	週四	無氧耐力：3×90 秒 @ CP6 (次休：3分鐘) 或恢復騎 (耐1)	1:00
	週五	休息	0:00
	週六	爆發力：起身衝刺，一組5個 (爆1)	1:00
	週日	競賽：格林維爾公路賽 (A級)	2:30

案例四：以夏天為主的訓練計畫

概述

藍迪，25歲的大學生，居住在科羅拉多州的科林斯堡。他從14歲就開始參加比賽，目前是國家代表隊一級賽事的車手，曾多次代表國家參與國內及國際上許多受到矚目的賽事。他在科羅拉多州立大學主修集水區管理，課業負擔很重。上課與讀書佔據了平日大部分的時間，使得藍迪可用於騎車的時間非常有限。但到了週末，他則有非常多的時間可用於訓練。而在這個夏天藍迪會開始實習，實習期間可能會稍微壓縮平日練騎的時間。

耐力、力量、肌耐力、爆發力及爬坡能力是藍迪最大的強項。有這麼多的強項，也難怪只要藍迪參賽，他總是會被視為有力的獎牌爭奪者。他認為自己的限制因子是無氧耐力，但這是根據冬季初期體能測驗做出的結論。在冬季那幾個月，幾乎所有人都有無氧耐力不佳的問題，因此這個結論可能要打上個問號。藍迪的短距離衝刺能力非常強，但長距離衝刺則較弱。

計畫

藍迪一年能做上1,000小時的訓練，然而受限於課業，他的訓練量只能限制在800小時。但考量藍迪過去十一年已建立相當深厚的體能基礎，況且他的年紀尚輕，肌耐力又是他的強項，因此這點限制應該不成問題。藍迪的訓練計畫中，以力量為主的階段可望在三月底告終，但在賽季剩下來的時間，他仍需以肌力訓練維持此階段的訓練成果。藍迪的年度訓練計畫請見168頁。

藍迪的第一場A級比賽，是在四月底舉行的畢斯比多站賽。這五天的賽程會吸引許多很強的車隊參加。藍迪會以博爾德繞圈系列賽，結合其他三月與四月初的比賽進行訓練，不斷增加訓練強度，以期在畢斯比多站能達到巔峰體能。以他的實力絕對能進入總成績排名前十。

畢斯比多站賽結束之後，藍迪會再回到**進展一期**，準備第23週的科羅拉多全州公路錦標賽。這場比賽是緊接著在畢斯比多站賽之後，所以到時他的狀態會應該非常好。

第39週是為期三天的科羅拉多自行車多站賽。該如何將競賽體能維持到季末的這場比賽，是藍迪這個賽季最大的挑戰。雖然這個時間點仍在進行基礎訓練似乎有點奇怪，但考量他最後兩場A級比賽之間相隔達十四週，因此最好還是在七月時，重新回到**基礎三期**建立基礎體能。這段期間的比賽全是C級比賽，藍迪可以選擇以賽代訓的方式進行訓練，也可選擇放棄其中幾場比賽。

科羅拉多自行車多站賽的前三週沒有安排任何賽事，藍迪必須盡可能地利用為數不多的團騎，及競賽強度的練習讓體能達到高峰。

運動員姓名：藍迪　　　　　年度訓練時數：800

範例年度訓練計畫表（以夏天為主的訓練計畫）

賽季目標：
1. 在畢斯比多站賽中總成績排名(GC)進前10名
2. 在全州公路錦標賽中排名前3名
3. 科羅拉多自行車多站賽中，總成績排名(GC)前3名

訓練目標：
1. 改善衝刺：在4月20日與9月14日進行的功率測驗中，將平均輸出功率提升至800瓦
2. 改善無氧耐力：在4月20日與9月14日進行的乳酸閾值測驗，無氧騎行達5分鐘
3. 改善無氧耐力：在6月8日進行的無氧耐力間歇中，30分鐘的平均時速達到48公里

週次	週一	競賽	級別	時期	時數	內容	重訓	耐力	力量	速度技巧	肌耐力	無氧耐力	爆發力	測驗
01	1/6			基礎二期	17:00		MS	X		X	X			
02	1/13				20:00		SM	X	X	X	X			
03	1/20				23:00		\|	X	X	X	X			
04	1/27			▼	11:30	*AT測驗		X		X				*
05	2/3			基礎三期	18:00			X	X	X	X			
06	2/10				21:30			X	X	X	X			
07	2/17				23:30			X	X	X	X			
08	2/24			▼	11:30	*LT,爆發力測驗		X		X				*
09	3/3	博爾德繞園系列賽	C	進展一期	20:30	*競賽		X	X		X	*	X	
10	3/10	博爾德繞園系列賽	C	▼		*競賽		X	X		X	*	X	
11	3/17			▼	11:30	*計時測驗		X		X				*
12	3/24	博爾德繞園系列賽	C	進展二期	20:30	*競賽		X	X		X	*	X	
13	3/31	博爾德繞公路賽	B	\|	16:30	*競賽		X	X		*	X	X	
14	4/7			▼	11:30	*計時測驗		X		X				*
15	4/14			巔峰期	13:30	*計時,LT,爆發力測驗	▼	X			X	X		*
16	4/21	畢斯比多站賽	A	競賽期	11:30	*競賽		*	*		*	*	X	
17	4/28			進展一期	20:30		SM	X	X		X	X	X	
18	5/5	桑德斯特繞園賽	C			*競賽		X	X		*	*	X	
19	5/12	沛布羅繞園賽	C	▼		*競賽		X	X		X	*	X	
20	5/19			▼	11:30			X		X				
21	5/26	鐵馬公路賽	B	巔峰期	17:00	*競賽		X	X		*	X	X	
22	6/2	子午線繞園賽	C		13:30	*競賽			X		X	X	X	
23	6/9	全州公路錦標賽	A	競賽期	11:30	*競賽					*	X	X	
24	6/16			巔峰期	13:30			X	X		X	X	X	
25	6/23	艾文斯山公路賽	A	競賽期	11:30	*競賽			*		*	X	X	
26	6/30			過渡期										
27	7/7	雙峰公路賽	C	基礎三期	18:00	*競賽			X	*	X	*		
28	7/14	大樞紐公路賽/繞園賽	C		21:30	*競賽			X	*	X	*		
29	7/21				23:30			X	X	X	X			
30	7/28	胡梅爾繞園賽	C	▼	11:30	*競賽			X		X		*	
31	8/4	礦工繞園賽	C	進展一期	20:30	*競賽		X	X		X	*	X	
32	8/11	黑森林公路賽	B		16:30	*競賽		X	X		*	X	X	
33	8/18			▼	11:30	*計時測驗		X		X				*
34	8/25			進展二期	19:00			X	X		X	X	X	
35	9/1	鹿溪公路賽(HC級)	C			*競賽		X	*		*	X	X	
36	9/8			▼	11:30	*計時,LT,爆發力測驗		X		X				*
37	9/15			巔峰期	17:00			X	X		X	X	X	
38	9/22				13:30			X			X	X	X	
39	9/29	科羅拉多自行車多站賽	A	競賽期	11:30	*競賽		*	*		*	*	X	
40	10/6			過渡期										
41	10/13													
42	10/20													
43	10/27			▼			▼							
44	11/3			準備期	13:30		AA	X		X				
45	11/10							X		X				
46	11/17							X		X				
47	11/24							X		X				
48	12/1							X		X				
49	12/8			▼			▼	X		X				
50	12/15			基礎一期	15:30		MS	X		X				
51	12/22				19:00			X		X				
52	12/29			▼	21:30		▼	X		X				

譯註：表中爆發力測驗詳見91頁

　　由於藍迪自從三月之後就沒再做過任何肌力訓練，因此會在四週的**過渡期**後，也就是第44週開始進行六週重訓（**生理適應階段**，AA）。在這六週的**準備期**中，只要天氣許可，藍迪可以改用登山車、跑步或越野滑雪等方式進行訓練。

範例週

在第21週，也就是表11.4的上半部，藍迪會開始為科羅拉多州公路錦標賽（A級比賽）調整巔峰。這週因為開始減量的關係，訓練時數只有17小時，這對他來說是相當溫和的訓練量。接下來的那週（第22週），訓練量會降至略高於13小時，全州公路賽當週（第23週）則降至約11小時。這三週的規劃重點在於將高強度訓練適當地間隔開來。請注意，藍迪第21週只有兩天的訓練是比較辛苦的 —— 星期三與星期日。星期日是一場B級比賽，因此比賽前三天的訓練量相對會比較輕鬆。星期三的團騎約90分鐘，由於這個地區的好手在夏季初期都會參與這次的練騎，為了使這個練騎更能模擬全州公路賽的狀況，他在團騎前會先做些爬坡反覆。做完這個練習後，他會感到相當疲勞，因此接下來的三天中，有二天必須要做短距離的恢復騎。

　　星期日公路賽的路線是山路，因此將會需要大量的爬坡。這場比賽也是點對點的比賽，因此藍迪必須在比賽結束後把車騎回起點，這更會使他的爬坡量大增。這能幫他為全州公路賽二週後的艾文斯山爬山賽做好準備。

　　第28週（表11.4的下半部）則開始進入第二個為期四週的**基礎期**。這也是藍迪為了兩場A級比賽進行八週減量後，首度開始增加訓練量來重建耐力。這週結束時會有兩場比賽，但這兩場比賽都是C級比賽，所以他並不會因此減量。在每週進行四次、每次超過三小時的練騎後，能大幅提升他的有氧耐力。請注意，星期三的團騎，只需騎在集團中。在經過八週的高強度練習，藍迪已毋需再鍛練爆發力或無氧耐力。訓練計畫反而轉向增加耐力訓練，而此時強度也必須相應下降，才能避免在賽季後段受傷或倦怠。

　　連續三週增加訓練量後，藍迪應已建立足夠的有氧耐力。如此他就能為賽季中最後一場A級比賽，再次將訓練重點放回強度上。但如果他的有氧耐力仍不足夠，他就必須在第31週做更多的**基礎期**訓練，持續鍛練耐力，直到達到最佳水準為止。請見第四章的「將心跳率和功率相互參照」的段落，來判斷是否達到最佳水準。

日	訓練課程 （詳細內容請見附錄C）	持續時間 （時：分）
第21週 **(巔峰期)** 週一	重訓：肌力維持階段 (SM)	1:00
週二	耐力：有氧耐力 (耐2)	2:30
週三	無氧耐力：在團騎 (無氧1) 前，進行爬坡間歇 (無氧4)	3:30
週四	耐力：恢復 (耐1)	2:00
週五	耐力：有氧耐力 (耐2) 在此練騎中做4–6個爬坡衝刺 (爆2)	2:00
週六	耐力：恢復 (耐1)	2:00
週日	競賽：鐵馬公路賽 (B級) 比賽後進行長距離緩和騎乘	4:00
第28週 **(基礎三期)** 週一	重訓：肌力維持階段 (SM)，腿部負重不要太重	1:00
週二	耐力：有氧耐力 (耐2)	3:30
週三	肌耐力：團騎 (無氧1) 騎在集團中。長距離暖身與緩和騎乘	4:00
週四	耐力：恢復 (耐1)	2:30
週五	速度技巧：形式衝刺 (速5)	2:00
週六	競賽：大樞紐繞圈賽 (C級) 長距離暖身與緩和騎乘	3:30
週日	競賽：大樞紐公路賽 (C級)；長距離緩和騎乘	5:00

案例五：初次使用功率計進行訓練

概述

瑪琳，今年39歲。過去五年，她在自己的分齡組中一直是非常有競爭力的選手。瑪琳32歲開始參加自行車賽，很快就培養出良好的體能，讓她在亞歷桑納州的各項賽事中成為有力的獎牌爭奪者。這個賽季她升了一個分齡組，她想透過年長者全國錦標賽（這是她第一次參加）測試自己在這個分齡組的實力。她將會把重點放在自己的強項 —— 計時賽。因此她必須要提升自己的各項體能，特別是力量與肌耐力。

　　她是一位物理治療師，一週有三天必須工作十小時，分別是星期一、星期三、星期五，因此這三天的練習時間非常有限。但星期二與星期四，她只需要上半天班，週末也不需要工作，她大部分的訓練可以安排在這幾天進行。

計畫

瑪琳在今年賽季一開始買了支功率計，目前正在學習如何使用它。她購買功率計後做的第一件事，是做三十分鐘的臨界功率測驗（CP30）來建立自己的功率區間。練習時做三十分鐘的

計時測驗，得出的結果約等於六十分鐘的臨界功率（CP60）。她也可以參加一場約四十公里的計時賽來建立CP60，但她取得功率計的時間是十一月，當時並沒有類似的比賽可參加。由於你比賽時通常會比訓練時更盡力騎，因此六十分鐘的比賽，通常比實地測驗更適合用來建立功率區間。

瑪琳由CP30測驗推測出來的CP60是210瓦，建立的強度區間如表11.5。

三十分鐘的單獨練習測驗

若沒有六十分鐘的比賽可參加，練習時以三十分鐘的計時測驗替代是不錯的選擇，因為兩者能產生相似的輸出功率。想想看，假設同樣騎二十公里，你覺得自己是單獨練習時會騎得比較快？還是與百位選手競賽時會騎得比較快？當然是後者，因為比賽能讓你更有衝勁。實際上，二十公里的練騎速度，約等同於四十公里比賽的速度。因為騎乘距離相同的情況下，比賽的速度會比練習的速度快5%。因此在練習時做三十分鐘的計時測驗，能相當準確地預測你在六十分鐘比賽時的輸出功率及速度。

1區	2區	3區	4區	5區	6區	7區
恢復	有氧耐力	均速	乳酸閾值	攝氧能力	無氧能力	爆發力
<118	118–158	159–189	190–220	221–252	253–315	>315

注意：參考第四章的步驟建立功率區間。

表 11.5

瑪琳的功率區間
（單位：瓦）

瑪琳賽季的第一個目標是贏得全州計時錦標賽（她的年度訓練計畫表請見第172頁）。為了達到這個目標，她必須將自己的CP60從210瓦至少提升到220瓦。她目前的體重是57公斤，CP60是210瓦，這表示她每公斤體重的輸出功率是3.7瓦。以全州計時賽的標準來看，她已相當有競爭力。而在4月20日前增加10瓦（根據她年度訓練計畫表上的訓練目標）也是非常合理的數字。基本上，她CP60每公斤的輸出功率只需要達到4瓦，就能達到她第二個賽季目標 —— 爭奪全國錦標賽前十名。這表示她必須在八個月內，將自己CP60的輸出功率提升10%。這雖然不容易，但以她的狀況來看，這絕對是可行的。

瑪琳一開始的訓練重點是在重訓室建立更強的力量。她打算努力把自己蹲舉的負重從63公斤提升至72公斤（約是她體重的1.3倍）—— 也就是在一月中前提升14%。以時間來看，這個數字相當合理。之後就該將訓練重心轉移至發展騎乘所需的力量。訓練方式是先做間歇（使用重齒比），之後再做爬坡反覆，練習開始時的輸出功率在區間3，最後會達到區間4。

她的第三個目標是在年長者全國錦標賽中與集團一起抵達終點，而無氧耐力是她最大的限制因子。雖然這個目標不如前兩場計時賽來得有挑戰性，但公路賽需要非常高水準的無氧

運動員姓名：瑪琳　　　　　年度訓練時數：800　　　　**範例年度訓練計畫表**
（初次使用功率計進行訓練）

賽季目標：
1. 贏得亞歷桑納州全州計時賽（65分鐘內騎完40公里）
2. 在全國計時賽中排名前10（63分鐘內騎完40公里）
3. 在年長者全國公路賽中，與集團一起抵達終點

訓練目標：
1. 在7月20日前改善公路賽的策略能力
2. 1月27日與6月15日的蹲舉，負重需達到體重的1.3倍
3. 在4月20日將CP60提升至220瓦
4. 在7月6日將CP60提升至230瓦
5. 在7月6日將CP60提升至255瓦

週次	週一	競賽	級別	時期	時數	內容	重訓	耐力	力量	速度技巧	肌耐力	無氧耐力	爆發力	測驗
01	11/5			過渡期										
02	11/12			準備期	12:00		AA	X		X				
03	11/19			▼	12:00		▼	X		X				
04	11/26			▼	12:00	*最大攝氧量測驗	MT	X		X				*
05	12/3			基礎一期	14:00		▼	X	X	X				
06	12/10				16:50		MS	X	X	X				
07	12/17				18:50			X	X	X				
08	12/24			▼	10:00			X		X				
09	12/31			基礎二期	14:50			X	X	X	X			
10	1/7				17:50		▼	X	X	X	X			
11	1/14				19:50		SM	X	X	X	X			
12	1/21	佛羅倫斯20km計時賽	C	▼	10:00	*競賽		X		X	*			
13	1/28			基礎三期	15:50			X	X	X			X	
14	2/4	巴特利湖自行車賽HC	C		18:50	*競賽		X	*	X	*		X	
15	2/11	麥多維爾公路賽	C		20:50	*競賽		X	X	*	*	X		
16	2/18	佛羅倫斯20km計時賽	C		10:00	*競賽, **VO₂測驗		X		X	*		X	**
17	2/25			進展一期	17:50			X	X		X	X	X	
18	3/3	餓狗繞圈賽	C		17:50	*競賽		X	X		X	*	*	
19	3/10	杜馬卡可利公路賽	B		14:50	*競賽		X	X		X	*	*	
20	3/17			▼	10:00	*CP6-30實地測驗		X	X		X			*
21	3/24			進展二期	16:50			X			X	X	X	
22	3/31	蘇必略公路賽	B		13:50	*競賽		X			X	*	X	
23	4/7				16:50			X			X	X	X	
24	4/14			▼	10:00	*CP6-30實地測驗		X	X				X	*
25	4/21			巔峰期	14:50			X			X	X	X	
26	4/28			▼	11:50		▼	X			X	X	X	
27	5/5	亞歷桑納全州計時賽40km	A	競賽期	10:00	*競賽			X	*				
28	5/12			進展一期	17:50	*VO₂測驗(評估基礎期)	MT	X		X	X	X	X	*
29	5/19	吐桑繞圈賽	C		17:50		▼	X		X	X	X		
30	5/26	吐桑20km計時賽	B	▼	14:50		MS	X		X	X	X		
31	6/2			▼	10:00	*CP6-30實地測驗		X		X			X	*
32	6/9	吐桑繞圈賽	C	進展二期	16:50	*競賽	▼	X			X	*	*	
33	6/16	吐桑20km計時賽	B		13:50	*競賽	SM	X			*	X	X	
34	6/23				16:50			X			X	X	X	
35	6/30	吐桑公路賽	B	▼	10:00	*CP6-30實地測驗			X			*	X	*
36	7/7	吐桑20km計時賽	B	巔峰期	13:50			X			X	X	X	
37	7/14				11:50		▼	X			X	X	X	
38	7/21	年長者全國錦標賽	A	競賽期	10:00	*競賽		*		X	*	*	*	
39	7/28			過渡期										
40	8/4													
41	8/11	伊格維爾百哩賽	C			*百哩賽		*	*					
42	8/18													
43	8/25	銅三角百哩賽	C	▼		*百哩賽		*	*					

譯註：表中VO₂測驗詳見28頁

耐力。為了能精力充沛地騎完這場比賽，她想將自己的CP6從每公斤4.5瓦（255瓦）提升至每公斤4.8瓦（275瓦）。CP6是很好的攝氧能力指標，在區間5進行訓練能改善攝氧能力（見表11.5）。**進展期**開始後，她每週會分配一至兩天的時間在區間5進行訓練，以提升自己的CP6。

賽季中，我們會不斷地測瑪琳的CP6與CP30，並透過測驗結果來判斷她的進展情形。**基礎期**與**進展期**開始時，她也會在實驗室中進行測驗，判斷自己的攝氧能力（$\dot{V}O_2max$，最大攝氧量）、踩踏經濟性及代謝效率。實驗室的技師會向她說明並讓她瞭解這些數據與訓練的關聯。

表11.6是瑪琳賽季中第一個**進展期**。此時她應已建立良好的體能基礎。這表示她的有氧耐力、力量與速度技巧的進展情況良好，而她的肌耐力應該也正如預期進展。這一週（第17週），她將開始專注於提升自己的肌耐力，須提升到足以在四十公里計時賽中刷新個人記錄的水準。星期二的間歇練習會以模擬計時測驗的方式進行，只不過地點是在山坡上，這麼做除了能增強她的力量，還能同時提升她的肌耐力與肌肉爆發力。基本上，這些訓練的目的，就是為了改善她驅動重齒比的能力。說到底，計時賽比的就是誰能以最重齒比踩出最高速度——換而言之，也就是比誰的動力最強。她在**進展期**將不斷重覆進行這個練習。這個練習將在CP30的輸出功率下進行，課程進行幾週後，這個數字應該會隨之調高。因此這個賽季的目標功率應每隔幾週就調整一次。

星期天的長距離練騎將在山路上以公路車進行。她爬坡時會維持坐姿，目的是維持耐力與提升髖部伸展的動力。為了能更進一步地為計時賽做好準備，星期五的恢復騎會以計時車配合低風阻姿勢騎乘。當大賽的準備時間所剩無幾時，一週只騎一次計時車並不夠。一週額外增加一天騎計時車，除了能幫她調整姿勢，還能讓她騎得更自在。

第17週中，週四與週六的練習，能幫助瑪琳建立無氧耐力與衝刺爆發力。週六團騎時，會先將年長者全國公路錦標賽欲使用的策略與戰術在腦中演練一次。這趟練騎的目的不只是鍛練體能，也是為大腦做準備。接下來幾週，瑪琳會根據團騎中的效果，一步步地擬定出全國公路錦標賽採用的策略。

表11.6的下半部是瑪琳年度訓練計畫的第20週，這週名為「休息測驗週」。瑪琳從過去的經驗得知，在一連串的艱苦訓練之後，必須連續休息四天身體才能完全恢復。也就是到週五，她才能恢復活力並開始訓練。週五她會先暖身，之後再進行六分鐘的計時測驗。星期六則會在暖身後做三十分鐘的計時測驗。不要急著在同一天中完成這兩項測驗，大多數運動員會因疲勞或缺乏動力，進而影響同一天第二項測驗的成績。星期天她則會像平常一樣，選擇山路進行長距離練騎，不過這週練騎的距離會略為縮短。

表 11.6

瑪琳的第17週
與第20週

日	訓練課程 （詳細內容請見附錄C）	持續時間 （時：分）
第17週 **（進展一期）** 週一	重訓：肌力維持階段 (SM)	1:00
週二	肌耐力：爬坡巡航間歇 (肌耐3) 5×6 分＋20分的穩定狀態極限 (肌耐6)，都在計時車上以低風阻姿勢騎乘	3:00
週三	耐力：恢復 (耐1)	1:30
週四	無氧耐力＋爆發力：起身衝刺 (爆1)＋無氧耐力間歇 (無氧2)，5×3分鐘＋爬坡衝刺 (爆2)	3:00
週五	耐力：恢復 (耐1) 在計時車上以低風阻姿勢騎乘	1:30
週六	無氧耐力：團騎 (無1)，重點放在擬定全國公路錦標賽中使用的策略與戰術	3:30
週日	耐力＋ 力量：在緩坡上進行長距離練騎 (力1)，以坐姿爬坡以建立 / 維持力量	4:00
第20週 **（進展一期）** 週一	重訓：肌力維持階段 (SM)	1:00
週二	耐力：恢復 (耐1)	1:00
週三	耐力：恢復 (耐1)，根據自己的感覺自行選擇是否要練騎	1:00
週四	耐力：有氧耐力 (耐2)	1:00
週五	測驗：騎公路車在平地進行6分鐘的計時測驗，以建立CP6	1:30
週六	測驗：騎公路車在平地進行30分鐘的計時測驗，以建立CP30	2:00
週日	耐力＋力量：在緩坡上進行長距離練騎 (力1)，採坐姿爬坡以建立 / 維持力量	2:30

案例六：高齡運動員

概述

洛夫，今年56歲，是一名成功的企業家。洛夫大部分的時間都花在工作上，他一週工作約50小時。妻子對其從事訓練及參與比賽，一直抱持著鼓勵及支持的態度。家中除妻子外，他還有兩個離家就讀大學的女兒。洛夫之前同時從事鐵人三項與自行車運動，並在這兩項運動賽事中都得到不錯的成績。但由於跑步造成的傷病不斷困擾著他，因此這個賽季他決定專注於自行車訓練，看看自己能達到什麼樣的成績。洛夫的自行車競賽能力，很可能會因專注於自行車訓練而大幅提升。

計畫

讓我們仔細看看洛夫的年度訓練計畫（176頁）。洛夫的工作相當忙碌，所以在決定年度訓練時數時，除了要參考他前兩個賽季的訓練情形，還必須考量他有多少時間可用來從事訓練。

正常情況下，我會建議年長運動員一年訓練不要超過 500 小時。從表 8.4 可知，若一年訓練 500 小時，一週最高的訓練量是 15 小時。這週（表 9.1）對洛夫會是相當大的挑戰。洛夫知道自己可能沒辦法把每日排定的時數做完，但他情願在訓練量最高的一週，錯過幾個小時的訓練，也比降低總年度訓練時數來得好。根據表 8.4，若賽季訓練量為 500 小時，各週訓練量大多在 10 到 13 小時，這樣的週訓練量也可以符合他忙碌的生活型態。

讓我們來檢視他的賽季目標。把目標定在「得到某項比賽的前三名」通常會是很糟的目標訂定方式，因為影響比賽的變數有很多，而運動員不可能完全掌握這些變數。然而，若你知道競爭對手有哪些，並能掌握他們的準備情形則不在此限。洛夫的 A 級比賽有兩場，分別是威斯康辛州與明尼蘇達州的全州公路錦標賽。而這兩場比賽洛夫已有多次的參賽經驗，也知道爭奪獎牌的都是哪些人，因此他非常清楚自己在這場比賽可能會碰到什麼狀況。此外，洛夫這個賽季除了這兩項比賽外，也沒有其他的目標，使得本賽季的訓練變得單純許多。這兩項目標，無疑是判斷洛夫這個賽季成功與否的關鍵指標。

洛夫的訓練目標分成二類：一類與功率有關，另一類則與策略相關。與功率相關的目標，能夠展現功率計如何簡化規劃與訓練的過程。訓練若有功率計輔助，就不需要再猜來猜去。此外，有了功率計後，你也能測量自己每日的進展作為客觀的評量標準。只要使用得當，功率計將會是自行車以外最重要的訓練設備。

洛夫認定自己的 CP60 與 CP6 的輸出功率（功率相關內容請見第四章）是這個賽季成功的關鍵。CP60 與肌耐力有密切的關係，CP6 則是無氧耐力練習時的強度範圍（見附錄 C）。而高 CP6 是在影響賽事結果的插曲中成功的關鍵。這些插曲包括嘗試攻擊、追擊前方的逃脫集團、以高強度爬短坡、當集團受側風影響仍能堅持下去等等。

洛夫上賽季末的 CP60 與 CP6 的輸出功率分別是 230 瓦與 276 瓦。他的體重是 72 公斤，因此 CP60 的每公斤的輸出功率是 3.2 瓦，CP6 則是每公斤 3.8 瓦。為了能在自己年齡組的公路賽中更有競爭力，這兩項數值必須要更高。尤其是在比賽中沒有車隊支援的情況下，他大概至少要增加到每公斤 3.6 瓦（260 瓦）和每公斤 4.2 瓦（300 瓦）。洛夫查閱了許多同齡男性車手的資料。他想根據這些優秀選手的資料，找出自己最佳的功率體重比。洛夫若能以訓練計畫中的期限為目標，訓練會更明確、更有重點。

洛夫最好能夠準備一套競賽策略，並在比賽中持續遵守這套策略。競賽策略是他過去最大的限制因子，一般而言，競賽策略愈簡單愈好。既然洛夫沒有車隊支援，他所要做的只有降低風阻，盡量把對抗風阻的工作留給別人做。洛夫會在**進展期**的快速團騎、或其他 B 級與 C 級的賽事中，演練這個基本的策略。從這個策略也會衍生出一些戰術。

身為 56 歲的運動員，洛夫必須比年輕選手更注意自己恢復的時間是否充足。他的階段化

運動員姓名：洛夫　　　　　　年度訓練時數：500　　　　**範例年度訓練計畫表**
（高齡運動員）

賽季目標：
1.威斯康辛全州公路錦標賽前三名
2.明尼蘇達全州公路錦標賽前三名

訓練目標：
1. 4月27日前將CP60提升到每公斤3.6瓦以上
2. 5月18日前將CP6提升到每公斤4.2瓦以上
3. 8月10日前重建CP60與CP6至上述標準
4. 6月1日建立並改善競賽策略
5. 8月17日建立並改善競賽策略

週次	週一	競賽	級別	時期	時數	內容	重訓	耐力	力量	速度技巧	肌耐力	無氧耐力	爆發力	測驗
01	12/3			準備期	8:50		AA	X		X				
02	12/10				8:50			X		X				
03	12/17			▼	8:50	*CP6 及 CP30	▼	X		X				*
04	12/24			基礎一期	10:00		MT	X	X	X				
05	12/31				12:00		▼	X	X	X				
06	1/7			▼	7:00		MS	X		X				X
07	1/14			基礎二期	10:50			X	X	X	X			
08	1/21				12:50			X	X	X	X			
09	1/28			▼	7:00	*CP30	▼	X		X				*
10	2/4			基礎三期	11:00		SM	X	X	X	X			
11	2/11				13:50			X	X	X	X			
12	2/18				7:00			X		X				X
13	2/25				13:50			X	X	X	X			
14	3/3				15:00			X	X	X	X			
15	3/10			▼	7:00	*CP6 及 CP30		X		X				*
16	3/17			進展一期	12:50			X			X	X	X	
17	3/24				12:50			X			X	X	X	
18	3/31			▼	7:00			X		X			X	X
19	4/7			進展二期	12:00			X			X	X	X	
20	4/14	杜藍德公路賽	B		10:00	*競賽		X			*	*	X	
21	4/21	伍德斯紀念公路賽	C		7:00	*競賽, **CP30		X		X	*	*	X	**
22	4/28				12:00			X			X	X	X	
23	5/5				12:00			X			X	X	X	
24	5/12	丹澤公路賽	C	▼	7:00	*競賽, **CP6		X		X	*	*	X	**
25	5/19			巔峰期	10:50			X			X	X	X	
26	5/26	薩賽克斯繞圈賽	C	▼	8:50	*競賽	▼	X			X	*	*	
27	6/2	威州公路錦標賽	A	競賽期	7:00	*競賽				X	*		X	
28	6/9	威州繞圈錦標賽	C	過渡期	9:00	3天過渡期接基礎三期	MT	X	X	*	*	*		
29	6/16			基礎三期	15:00	14天基礎三期		X	X	X	X			
30	6/23	布里斯草原40km計時賽	B	▼	7:00	*競賽, CP60	▼	X	X	X	*			*
31	6/30	帕爾米拉公路賽	B	進展二期	10:00	*競賽	SM	X			*	*	X	
32	7/7				12:00			X			X	X	X	
33	7/14				7:00	*CP30		X		X			X	*
34	7/21				12:00			X			X		X	X
35	7/28	消防隊80km計時賽	B		10:00	*競賽		X			*	X	X	
36	8/4			▼	7:00	*CP6 及 CP30		X		X			X	*
37	8/11	後輪公路賽	B	巔峰期	10:50	*競賽	▼	X			*	*	X	
38	8/18	明州全州公路賽	A	競賽期	7:00	*競賽				X	*	*	X	
39	8/25			非結構化訓練										
40	9/1	10 x 100 自行車賽	C											
41	9/8	切卡肥胎64km計時賽	B											
42	9/15			過渡期										
43	9/22													
44	9/29													
45	10/6			▼										

訓練計畫也反應了這點。請注意，他的中循環只有三週，而不是常見的四週。這麼安排的用意，是讓他在每兩週的訓練後能有一週的休息時間。更頻繁的休息能提升整體的訓練素質。他也會更小心地監控自己的感受，一有任何過度訓練的徵兆，他就會停止訓練。

肌力訓練對高齡運動員極為重要，因為他們肌肉流失的速度會比年輕運動員更快。為了對抗肌肉流失，洛夫的重訓會持續一整年，進入到**肌力維持階段**（SM）的例行訓練後則一週做一次。

飲食可能是造成高齡運動員肌肉流失的原因之一。老化會提高人體的酸度，為了阻止酸度改變，身體的回應方式是將氮從肌肉中排出，肌肉也就因此流失。洛夫會加強三餐中蔬菜水果的攝取，平衡身體的酸度。更多相關細節請見第十四章。

在威斯康辛州全州公路錦標賽（27週）前，洛夫只安排了極少場次的比賽。因此，他將大幅度仰賴**進展期**的團騎來準備比賽。但在這場比賽之後，洛夫則安排了過多的B級比賽。由於參加這些比賽前都必須休息三到五天，因此過多的比賽，可能會導致體能些許流失的狀況。其中影響最大的，是距離第二場A級比賽只有三週的消防隊80公里團體計時賽（第35週）。至於在明尼蘇達州公路錦標賽前一週的B級比賽，則因洛夫本來就必須減量來調整巔峰，因此對這場公路錦標賽不會有任何影響。

在八月下旬的明尼蘇達州公路錦標賽之後，洛夫已完成所有的A級比賽，但他仍有兩場比賽要參加。這段時間並沒有安排任何結構化的訓練，洛夫可以自由地嘗試不同的訓練方式，比如說，強度較強但訓練量較少的區塊式階段化訓練（Block Periodization），或參加更多團騎，看看團騎對他的體能會產生什麼影響。透過這種方式，洛夫可能會找到更適合他的訓練方式。

洛夫這個賽季最重要的任務是將自己的CP60與CP6值提升至新高。從十二月的訓練開始之後，幾乎整個賽季的訓練都必須指向這兩個目標。表11.7中的第8週是洛夫的**基礎期**，正是為**進展期**建立基礎的時候。因此對洛夫而言，這段時間專注於基礎練習非常重要。打好基礎，才有足夠的體能應付肌耐力、無氧耐力和衝刺爆發力的訓練。

從第八週的訓練行程，可以看到洛夫如何混合重訓與自行車訓練。自行車手必須有足夠的肌力踩得動重齒比，才可能持續產生高輸出功率。所需的力量可透過**最大肌力階段**（MS）的重訓來建立，尤其是如蹲舉、腿部推舉及負重登階等髖部伸展動作。請注意！洛夫會和前七週一樣，一週進行兩次重訓。

威斯康辛州的冬季天候嚴寒、日照短且下雪結冰不斷，迫使洛夫平日的騎乘訓練幾乎都得在室內或訓練台上進行。為了防止室內訓練時間太長導致倦怠，訓練持續的時間最好別超過90分鐘。雖然有些自行車手可以輕易地應付超過90分鐘的訓練，但也有些車手覺得90分

鐘太長。

　　洛夫這週安排的練習是**基礎二期**典型的訓練內容。若賽季後期回頭看這些騎乘練習，會覺得它們相對較簡單。但對現在的洛夫而言，這些練騎非常具有挑戰性，尤其對雙腿是很大的挑戰，這是因為**基礎二期**的訓練，強調的就是高負重訓練。等到肌力訓練進入**肌力維持階段**（SM）後（第十週），騎乘訓練課程將會變得更有挑戰性。**基礎三期**開始後，力量與肌耐力練習的強度也會變得更高。但洛夫不需要擔心，**基礎二期**的重訓與騎乘訓練能幫助他為下階段的訓練做好準備。

　　表 11.7 下半部是第 28 週的訓練行程。這部分非常有趣，這週是洛夫賽季第一場 A 級比賽結束後的第一週。這時的洛夫非常需要休息，因此這週的前三天將不會安排騎乘訓練，讓他在回到艱苦的訓練之前能充分地休息。在這三天中，洛夫會評估自己的體能水準，看看自己是否需要重建耐力、力量或速度技巧。他考量的因素有許多種，比如說，上週六多站賽後幾站的賽事進行時身體的承受情況、爬坡是否有力、在計時賽表現得如何、自己的踩踏是否流暢等。若他不留意自己的踩踏是否流暢，他的迴轉速可能會退步。當我們在規劃洛夫的年度訓練計畫時，我們假設他在這段時間必須重新回到**基礎期**，因此我們在第 28 週納入肌耐力、力量與耐力訓練。對年長運動員來說，三天的**過渡期**可能有點太短。但洛夫這時的體能狀況非常好，而他也會密切監控自己的疲勞程度並視情況停止訓練。賽季到了這個時候，停個三天不騎車，大部分的運動員（包括年長運動員）都會非常渴望回到訓練。

表 11.7

洛夫的第8週與第28週

	日	訓練課程 （詳細內容請見附錄C）	持續時間 （時：分）
第8週 (基礎二期)	週一	重訓：最大肌力階段 (MS)	1:00
	週二	速度技巧：快轉 (速1)	1:30
	週三	肌耐力：均速 (肌耐1)	1:30
	週四	重訓：最大肌力階段 (MS)	1:00
	週五	耐力：恢復 (耐1)	1:30
	週六	力量：緩坡 (力1)	2:30
	週日	耐力：選一條略有起伏的路線進行有氧練騎 (耐2)	3:30
第28週 (過渡期)	週一	重訓：最大肌力過渡階段 (MT)	1:00
	週二	休息	0:00
	週三	休息	0:00
	週四	肌耐力：騎計時車進行巡航間歇 (肌耐2)	2:00
	週五	力量：長坡 (力2)	2:00
	週六	耐力：恢復 (耐1)	1:00
	週日	競賽：全州繞圈賽 (C級)＋耐力：有氧耐力 (耐2)	3:00

　　雖然洛夫的年度訓練計畫在第28週後看似只有一週的基礎訓練，但實際上，他將有14天的時間，分別進行耐力、力量、速度技巧與肌耐力訓練。他會在第28週的星期四回到**基礎期**，並將**基礎期**的訓練一直持續到第30週的星期三。第30週的星期四到星期六則為休息日，為當週六的B級計時賽做準備。

　　請注意，在計時賽結束後的星期一，洛夫的重訓會回到**最大肌力過渡階段**（MT，詳情請見第十二章）。這樣的課程，他只會做三次（每星期一次，總共三週），而且不像賽季初那麼強。賽季到了這個時候，訓練重點應放在騎乘訓練上。如果距離下個A級比賽還有十二週以上的話，他還可以回到**最大肌力階段**（MS），把負重增加、反覆次數減少；但在距離下個重要賽事只剩這麼短的時間的情況下，沒有多餘的時間能夠等痠痛的肌肉充分恢復，也不能減少的練騎時間。

每個案例研究中，都有一些部分違反第八、九、十章提到的訓練指導原則。現實生活中的比賽、工作、假期或其他活動，不太可能這麼剛好地配合你的年度訓練計畫。若稍微放寬規則，將有助於你設計出一個符合自己需求的訓練計畫，請勇於放手去做。

訓練的其他層面

歷史上的觀點
為騎乘做好準備

作者：威利·哈尼曼（Willie Honeman）

摘自《美國自行車手雜誌》（*American Bicyclist Magazine*），1945年6月

每日睡八到九小時，並試著維持晚上幾點就寢，早上就幾點起床的習慣。除了晚上有比賽時可能必須破例外，平日請盡量遵照這樣的模式作息。

至於食物與飲食，可能需要花上相當長的篇幅才能交待清楚。但這裡有一個很好的準則：你想吃什麼，就吃什麼，但要確保吃下肚的，必須是新鮮且品質優良的食物。攝取大量煮熟的綠色蔬菜，並避免吃太多澱粉類的食物，如白麵包、馬鈴薯、派皮或酥皮類食物等…。

賽前餐與比賽開始的時間，至少相隔三小時以上。如果你的胃口不錯（應該會不錯），一塊好的牛排，最好是三分熟（環境允許的情況下），再加上菠菜（或萵苣）、吐司、黑棗（或其他的水果），及一杯微糖黑咖啡，就是不錯的賽前餐。如果賽前的時間有限，二顆半熟的水煮蛋、吐司、水果，搭配黑咖啡也是不錯的選擇。牛排可改以羊排替代。賽前餐別吃太飽，寧願離開餐桌時沒吃飽，也不要吃過多，吃太多會影響消化。

每天早上應該做點運動，多鍛練手臂、胸部，並避免腹部累積過多脂肪，可以使用小啞鈴或滑輪來輔助。做運動時請選擇通風良好的環境，並於做動作時配合深呼吸。

肌力

職業高爾夫選手會在練習場做擊球練習；游泳選手會以划手板做划水練習；其他運動項目的選手，也會藉由不同的方式來強化自己的肌肉記憶，改善競賽表現。但大多數的自行車手卻只是不停地練騎。

——邁可・柯林（MIKE KOLIN）

自行車教練

決定誰能率先通過終點線的因素有很多，而運動員結締組織（肌肉與肌腱）的狀況是其中非常重要的一項。

人體有超過660條肌肉，約占總體重的35%到40%。肌肉的肌力與柔軟度對運動員的競賽表現影響甚鉅。若增強肌肉釋出力量的同時，能維持廣闊的活動範圍，不但能提高速度還能降低受傷的風險。如果車手的肌力不足、肌肉不平衡或柔軟度不足，他們將永遠無法發揮自己的潛力，因為肌肉若有上述的問題，不只無法產生足夠的動力來支應爬坡及操控自行車的需求，甚至還可能進一步造成肌肉拉傷和扭傷。所幸同樣的道理反之亦然：當你為了能騎得更好而建立足夠的肌力與良好的柔軟度，除了能降低受傷的可能性，還能大幅提升各方面的競賽表現。

在我執教的經驗中，每位成功的運動員都會在賽季中安排重訓。尤其是力量為限制因子的運動員，肌力訓練對改善他們表現的效果特別顯著。我們都知道，肌力是計時賽、爬坡與衝刺的主要決定因素。誰能在踏板上運用最大的力量，誰就能在比賽中佔上風。

曾經有段時間，耐力運動員就像躲避瘟疫一樣，對肌力訓練避之唯恐不及。而時至今日，仍有許多人因為各種理由排斥肌力訓練。許多車手非常害怕重訓，他們擔心自己會因肌力訓練而變成大塊頭，但這種可能性其實非常地低。雖然的確有些人，比較容易長肌肉，但大多數的自行車手都不具備練成肌肉怪物的體質，尤其是以耐力為主的訓練方案，這種可能性就更低了。此外，即便體重真的因重訓而增加了一、兩公斤，增加的動力完全可以抵消體重增

加所帶來的影響。對大部分的車手來說，重訓通常不會造成明顯的體重改變。雖然仍有運動員抱怨自己冬季時體重因重訓而有些微的增加，然而問題通常不在重訓上，而是車手冬天騎車頻率雖然降低，但仍像賽季中吃得一樣多，在這樣的情況下，脂肪累積量自然會增加。但無論如何，你的自行車生涯並不會因為增加幾公斤的體重就這樣毀掉。到了春天後，隨著騎乘里程數的增加，增加的體重很快就會消耗掉了。

肌力訓練的好處

研究證實，肌力訓練的確能提升騎車時的耐力水準，但攝氧能力（$\dot{V}O_2max$，最大攝氧量）卻並未隨之提升。會產生如此矛盾的現象，可能是因為負責耐力的慢縮肌隨著重訓而變強、變得更能承受負荷，進而減少快縮肌的使用。由於快縮肌比較容易疲勞，快縮肌對總出力的貢獻降低，耐力自然也就隨之提升。

在馬里蘭大學進行的一項研究發現，重訓不只能改善肌力，還能提高你的乳酸閾值。由於乳酸閾值是自行車競賽的主要決定因素，無論哪種訓練，只要能提高你的乳酸閾值，對比賽都會有幫助。成績進步的原因，很可能是運動員在踩動自行車時，使用更多的慢縮肌，較少使用快縮肌。由於快縮肌會產生大量的乳酸，減少快縮肌的使用，意味著特定輸出功率下，血液中乳酸鹽的生成會減少，也就表示乳酸閾值提升。

重訓還能提升每次踩踏時傳遞到踏板上的總力量。你可能還記得第四章曾提過，迴轉速固定的情況下，隨著力量的增加，功率也會增加。輸出功率增加通常意味著更快的騎乘速度。

其他的研究也證實，在嘗試了幾週加強腿部肌力的訓練方案後，受測者都覺得自己能騎得比平常更久，才會感到精疲力竭 —— 也就是在同樣的強度下，他們能比以前騎得更遠。依據強度不同，他們耐力改善的幅度，一般約從10%到33%不等。然而，有一點必須要事先聲明，這些實驗中，大多數受測者都不是經驗豐富的車手。他們頂多是受過一點訓練，有些甚至有缺乏訓練的大學生。我們能從中得出一個結論，重量訓練能提升新手的耐力，但對較有經驗的車手則不見得有效。

在訓練計畫中加入肌力訓練，不只能提升耐力與騎乘速度，還能保護身體免於受傷。肌肉與肌腱的連接處是肌肉中最脆弱的地方，大部分的肌肉撕裂傷都是發生在這個位置。肌力訓練能增強這些肌肉與肌腱連接處的負荷能力，當輸出功率突然變換時（例如突然加速或衝刺），能降低肌肉拉傷的風險。

肌力訓練還能改善肌肉失衡的問題。失衡有可能是整體失衡，如上半身沒有肌力，下半身太強壯；也可能是一個關節運動中作用肌和拮抗肌之間的相對失衡（如關節肌群間的失

衡）。再次強調，增強肌力能減少受傷的可能性。

　　無論是哪一種改善機制，肌力訓練很可能讓你成為一名更好的車手。即使你的踩踏力量只有提升幾個百分比，想想看你的競賽表現會因此提升多少。在訓練方案中安排肌力訓練，不只能讓你騎得更快，在長程公路賽接近尾聲時，你也會覺得自己比以前更有力，還能降低賽季因傷錯過訓練的可能性 —— 受傷療癒非常花時間，有時車手甚至會被迫犧牲掉整個賽季。

準備開始

想以重訓的方式改善自己競賽表現的自行車手，會面臨到兩大難題。第一，肌力訓練方案種類繁多，有多少位運動員、多少位教練、多少種重訓方式、多少本自行車書籍，就有多少種訓練方案，一般車手根本不知道該從何做起。

　　第二個難題則是時間。許多重訓方案，指定完成的動作數量超過十二個，這麼多動作實在太不切實際。在工作、家庭及生活瑣事的牽絆下，大部分的車手，不可能撥出大量的時間上健身房。這裡介紹的訓練方案，是經過適當濃縮，可適用於「一般」生活忙碌的運動員。就算你能擠出更多的時間上健身房，對於比賽表現的提升也會非常有限。

　　在美國，肌力訓練受到健美運動很大的影響。但自行車手進行肌力訓練時，若採用健美先生做的阻力運動，不但無法增加耐力，反而可能會適得其反。健美先生規劃訓練時，考量的是如何能練出最大量的肌肉，並在雕塑身材時保持肌肉的勻稱，他們並不在乎肌肉的功能。耐力運動員的目標則完全不同，但許多人常因為找不到更好的方法，便以他們在健身房中學到的訓練方式，也就是健美先生的訓練方式，進行肌力訓練。

　　自行車手進行肌力訓練的目的只有一個：能長時間將力量傳到踏板上。為了能更有效地達成這項目的，自行車手必須改善肌群的同步性與徵召模式 —— 而不是他們的大小和形狀。這表示阻力運動訓練的不只是肌肉，還有控制肌肉的中樞神經系統。

　　這些年來，我根據學生的意見與他們的訓練成果，不斷地改進這套訓練方案。然而，這套方案的基本原則並沒有改變。因此不管你遵循的方案為何，無論有幾組動作、幾個反覆或負荷為多少，一定要符合下列原則：

　　1. 專注在主要肌群。主要肌群是騎車時負擔大部分工作的大塊肌肉群。其中包括股四頭肌、腿後肌群和臀肌。發達的三角肌看起來的確是賞心悅目，但除了舉起自行車外實在沒什麼用，況且比賽時需要舉車的機會並不多。

　　2. 預防肌肉不平衡。肌肉必須和諧作用以產生動作，自行車手常見的運動傷害中，有些就是肇因於肌肉不平衡。舉例來說，若股外側肌（大腿外側的股四頭肌）過度發達，而股內

側肌（膝蓋上方靠內側的肌肉）卻不夠發達，就可能造成膝蓋受傷。

3. **盡可能採行多關節運動。**肱二頭肌屈曲是單一關節動作，因為只動到肘關節。這種獨立肌肉動作，是健美先生常做的動作。而蹲舉這種自行車訓練的基本動作，則會使用到三個關節 —— 髖關節、膝關節和踝關節。另外，這個動作很像是在模擬實際騎車時的動態動作模式，由於這個動作能同時使用到多種肌肉，因此也能減少上健身房的時間。

4. **盡可能模仿騎車時的位置和動作。**在重訓中擺放手腳的位置時，請回想你在騎車時手腳的位置，並試著維持同樣的位置。例如，做腿部推舉時，兩腳張開的寬度應保持如自行車踏板之間的距離。你騎車時兩腳間的距離，寬度應不會超過45公分，雙腳腳尖也不會呈45度外八。再舉一個例子，坐姿划船時，雙手的位置，要和你騎車握住把手時相同。

5. **務必要鍛鍊到核心肌群 —— 腹部和下背部。**手臂和腿部的力量必須通過身體的核心肌群，如果核心肌群肌力不足，力量就會消散。當爬坡和衝刺時，強而有力的核心肌群，會將拉把手產生的力量有效地傳遞到踏板上。換而言之，腹部和背部肌力不足，爬坡和衝刺就會軟弱無力。本章詳細介紹了兩個動作，坐姿划船與仰臥起坐加扭腰，都能加強腹部和下背部的肌力。如果想知道更多相關的訓練動作，可以參考《自行車手的重訓手冊》（*Weight Training for Cyclists*，VeloPress 2008），由肯‧道爾（Ken Doyle）和艾瑞克‧舒密茲（Eric Schmitz）合著。

6. **隨著賽季腳步逐漸逼近，肌力訓練要變得更有特定性，也要減少肌力訓練花費的時間。**冬季是力量培養最關鍵的時期，你必須在這段時間內完成**最大肌力階段**的訓練。你這時培養出的肌力，之後會轉換為公路競賽中可用的肌力形式 —— 爆發力和肌耐力。轉換的過程最好在自行車上進行，而這段時間你也必須持續進重訓室維持最大肌力。如果你閱讀過本書較早期的版本，你會發現，利用重訓改善競賽表現這個部分，我做了相當大幅度的更動。

7. **動作項目不要太多。**為了改善騎車時的某個特定動作，應把重點放在每節組數和反覆次數，而不是增加動作項目的數量。過了一開始的**生理適應階段**之後，可以逐漸把動作項目減少。這麼做的用意，是希望盡量減少花在重訓室的時間，但仍能達到提升競賽表現的效果。

8. **肌力訓練就是在為賽季中各時期的騎乘訓練作準備。**因此重訓動作必須在相關的騎乘訓練之前做。例如，**最大肌力階段**應在爬坡訓練開始前幾週進行。遵循這項原則，就等於是幫你的肌肉與肌腱做好準備，以適應未來自行車訓練的負荷，到時進行如爬坡反覆之類壓力較大的練習時，你會表現地更好，並且較不容易受傷。

下列肌力訓練方案是依據上述原則訂立，且專為公路自行車手設計的。如果你一直以來，都是以健美運動的方式進行肌力訓練，對這種輕量、高反覆次數、動作較少的訓練方式，你有時可能會感到些許的罪惡感，也可能會質疑這種訓練方式是否真的有效。然而，照這個方

案進行下去，你一定會看到自己的成績有所進展。你在鏡子前的樣子可能不會有什麼不同，但健美先生畢竟不是你追求的目標。

肌力訓練階段

肌力訓練有三個階段，透過這三個階段，自行車手能循序漸進地做好準備，迎接年度最重要的賽事。

準備期：生理適應階段和最大肌力過渡階段

生理適應階段（Anatomical Adaptation，AA）是肌力訓練的初始階段，通常始於秋末或初冬，其目的是讓肌肉和肌腱做好準備，以承受負荷更重的下兩個階段 —— **最大肌力過渡階段**和**最大肌力階段**。由於這個階段的目的是增強全身性的肌力，所以這個階段的動作數量是年度各階段中最高的。在這個階段，自行車訓練的時間也相對較少，因此會有更多時間可用於重訓上。

　　機械式重訓雖然有其便利性，但在這個時期，你仍應該盡可能地使用開放式重訓器材，因為這類器材可徵召更多的肌肉，特別是維持姿態與平衡的小肌肉。此外，若運動員覺得需要在這時期進行更多有氧訓練，可以採取「循環訓練」（Circuit training）的方式，為這個階段添加有氧元素。循環訓練指的是，接連在不同機器上完成各項動作，並在一節練習中重覆好幾個這樣的循環。

　　最大肌力過渡階段（Maximum Transition，MT），指的是**生理適應階段**（低負荷高反覆次數）與**最大肌力階段**（高負荷低反覆次數）的過渡期。這個階段只需將這幾個練習的負重逐次略增，就準備好可以開始進入**最大肌力階段**了。增加負重時一定要保守一點，**最大肌力階段**尤其是如此，以避免受傷。

　　在**生理適應階段**與**最大肌力過渡階段**，運動員可以在每四到五節訓練課程後，增加5%的負重。詳情請見專欄 12.1 和 12.2。

基礎一期：最大肌力階段

隨著每組動作的阻力逐漸增加、反覆次數逐漸減少，你的肌力也將會變得愈來愈強。在這個階段，必須要教導中樞神經如何輕易地徵召大量的肌肉纖維。如果你才剛開始接觸重訓，在第一年先略過這個階段，把**基礎一期**與後續各訓練期的重點放在**最大肌力過渡階段**。**最大肌力階段**（Maximum Strength，MS）是重訓中最危險的階段，很容易受傷，甚至可能造

專欄 12.1

生理適應階段
（AA）

本階段總節數	8–12	**AA**
每週節數	2–3	
負重 (% 1RM)	40–60	
每節組數	2–5	
每組反覆次數	20–30	
舉升速度	慢	
休息時間（分鐘）	1–1.5	

動作
（依完成的順序排列）：

1. 髖部伸展（蹲舉、腿部推舉或負重登階）
2. 滑輪下拉
3. 髖部伸展（選擇與 #1 不同的動作）
4. 臥推或伏地挺身
5. 坐姿划船
6. 個人弱點訓練（腿部屈曲、膝蓋伸展或舉踵）
7. 站姿划船
8. 仰臥起坐加扭腰

專欄 12.2

最大肌力過渡
階段（MT）

本階段總節數	3–5	**MT**
每週節數	2–3	
負重	選擇能反覆10–15次的負荷*	
每節組數	3–4	
每組反覆次數	10–15*	
舉升速度	慢到中等，強調動作姿態	
休息時間（分鐘）	1.5–3*	

*下列各項中，只有粗體字能按照此原則，其他動作仍是依照「生理適應階段」的原則

動作
（依完成的順序排列）：

1. **髖部伸展（蹲舉、腿部推舉或負重登階）**
2. 坐姿划船
3. **仰臥起坐加扭腰**
4. **上半身選擇動作（臥推或滑輪下拉）**
5. **個人弱點訓練（腿部屈曲、膝蓋伸展或舉踵）**
6. 站姿划船

專欄 12.3

最大肌力階段
（MS）

		MS
本階段總節數	8–12	
每週節數	2–3	
負重 (% 1RM)	以體重指標為目標*	
每節組數	2–6	
每組反覆次數	3–6+*	
舉升速度	慢到中等	
休息時間（分鐘）	2–4	

*下列各項中，只有粗體字能按照此原則，其他動作仍是依照「生理適應階段」的原則

動作

（依完成的順序排列）：

1. **髖部伸展（蹲舉、腿部推舉或負重登階）**
2. 坐姿划船
3. **仰臥起坐加扭腰**
4. **上半身選擇動作（臥推或滑輪下拉）**
5. **個人弱點訓練（腿部屈曲、膝蓋伸展或舉踵）**
6. 站姿划船

根據體重決定負重目標

目標是在最大肌力階段結束前，能以這樣的負重將每組動作反覆六次，並完成三組。如果目標提早達到，則在剩餘的期間，可以用同樣的負重但增加反覆次數的方式進行。

蹲舉	1.3–1.7 × 體重
腿部推舉	2.5–2.9 × 體重
負重登階	0.7–0.9 × 體重
坐姿划船	0.5–0.8 × 體重
站姿划船	0.4–0.7 × 體重

成嚴重的運動傷害。因此這個階段請特別小心，尤其是進行蹲舉之類的開放式重訓動作時，更要留意。如果對於是否要做蹲舉有任何疑慮，比如說，你的背部、膝蓋或關節可能有傷，請不要勉強，改以其他的動作替代（腿部推舉或負重登階）。在這個階段請不要冒險逞強，本階段開始時或每節練習的第一回合，負重的選擇要保守一點。之後你可以隨著進展逐漸增加負重。

　　負重在這個階段是逐漸增加的，直到達到某個目標水準為止（以你的體重為參考指標，

相關數據請見專欄12.3下半部）。一般而言，女性的目標是設在表列目標範圍的下限，而男性則是設在上限。第一次進行**最大肌力階段**訓練的新手，也請你將目標設在下限。相關訓練細節請見專欄12.3。

有些運動員會想超出表上建議的範圍，將**最大肌力階段**延長。請千萬別這麼做。本階段的訓練內容，若持續進行數週，很可能會造成肌肉不平衡，尤其是大腿的部分，可能會造成髖部或膝蓋受傷。

剩餘的時期：肌力維持階段

謹慎地以有限度的高強度重訓，維持比賽所需的肌力。若你一進入**基礎二期**，就停止所有的阻力訓練，肌力和體能可能會隨著賽季的進行逐漸流失，除非你能在自行車爬坡訓練中，加入大量肌力訓練。但就算有爬坡訓練，可能也不足以維持核心肌力。肌力維持對女性和年過四十的車手特別重要，因為他們必須比一般人花上更多時間，才能建立足夠的肌肉量。而一旦他們停止練習後，肌力也比一般人消失的更快。

在**肌力維持階段**（Strength Maintenance，SM），髖部伸展動作（蹲舉、登階或腿部推舉）可做可不做。如果你發現，髖部伸展動作對比賽有幫助，則可繼續做下去；如果這些腿部訓練只會讓你更累，則應將其刪除。此時持續鍛鍊核心肌群，並針對個人弱點加強，即可維持你的肌力需求。專欄12.4是這個階段的訓練細節。

為了能在適當時間達到巔峰體能，請在Ａ級比賽的前7天，停止所有的肌力訓練。

賽季階段化肌力訓練計畫

肌力訓練的負重，必須與自行車訓練相互配合，這二種訓練模式才會互補。如果二者無法配合得很好，你可能會常常感到疲倦，並覺得自己的自行車訓練沒有進展。各肌力訓練階段與賽季中各訓練期的搭配方式請見表12.1。

表 12.1

肌力訓練的階段化訓練計畫

期間	肌力階段
準備期	AA–MT
基礎一期	MS
基礎二期	SM
基礎三期	SM
進展一期	SM
進展二期	SM
巔峰期	SM
競賽期	無

倘若你在一個賽季中，有兩個或兩個以上的**競賽期**，我建議你，再次進入**基礎期**時，先回到**最大肌力階段**。經過四至六節訓練課程後，就可以再回到**肌力維持階段**。

如果你的階段化訓練計畫只有一個**競賽期**，請每十六週回到**最大肌力階段**，做四到六節訓練課程。並於進行期間將自行車練習的強度降低，

本階段總節數	不限
每週節數	1
負重 (% 1RM)	60, 最後一組80*
每節組數	2–3*
每組反覆次數	6–12*
舉升速度	中度*
休息時間（分鐘）	1–2*

SM

*下列各項中，只有粗體字能按照此原則，其他動作仍是依照「生理適應階段」的原則

動作

（依完成的順序排列）

1. **髖部伸展（蹲舉、腿部推舉或負重登階）**
2. 坐姿划船
3. **仰臥起坐加扭腰**
4. **上半身選擇動作（臥推或滑輪下拉）**
5. **個人弱點訓練（腿部屈曲、膝蓋伸展或舉踵）**
6. 站姿划船

尤其是肌力訓練課程結束的隔天。基本上，你等於是每十六週安插一段迷你**基礎期**，這段期間會比較重視肌力訓練，同時也會降低自行車訓練的強度。在練騎的過程中，請把練習的重點放在持續時間。否則，自行車訓練的效果可能會因額外附加的重訓階段而打折扣。

決定負重

負重的選擇大概是各肌力訓練階段中最關鍵的層面。雖然我在本章提出的建議，是請你根據最大單次負重（1RM）的百分比來決定負重，但這不見得是最好的負重決定方式。因為這麼大的負重不只會增加受傷的機率（特別是背部受傷的機率），也可能會因為長時間的痠痛，迫使訓練得暫停兩三天。

　　另一個決定負重的方式，是先估計出一個負重值，之後隨著各階段進展再做調整。估計負重時，請先想想自己能承受多大的負重，才能完成目標的反覆次數，而你的負重值就比這個重量再輕一點，之後再謹慎地增加。

　　1RM也能以估算的方式得出，方法是多做幾次反覆直到無力舉起為止。先做一到兩組暖身動作，再選擇一個你能做至少4次、但無法超過10次的負重。你可能需要測試個幾組，估算才會比較準確。如果你要做測試，每次嘗試後至少要休息五分鐘。計算你的最大單次負重，只要將你舉的重量，除以反覆次數對應的係數（見表12.2）即可。另外，也可以參考附錄A的最大負重表，再根據自己舉的重量與次數，決定自己的最大單次負重。

　　在**最大肌力階段**進行期間，使用開放式重訓器材可能會比機械式有更好的效果。但如果你使用的是開放式重訓器材，在**最大肌力過渡階段**就要開始使用。再次強調，無論你使用的是槓鈴還是啞鈴，請務必小心，尤其當動作的速度較快時。

表 12.2

估算最大單次
負重（1RM）

反覆次數	係數
4	.90
5	.875
6	.85
7	.825
8	.80
9	.775
10	.75

其他原則

在執行肌力訓練方案時，你需要考量下列因素。

經驗程度

如果這是你頭兩年接觸肌力訓練，訓練重點必須放在建立有效率的動作模式，並同時加強結締組織的支撐性，而不要把重點放在高負重上。有經驗的運動員則可做更多高負重的訓練，以培養最大肌力。

一週訓練天數

專欄12.1–12.4已列出各重訓階段建議的一週訓練天數。你再按照自己處於賽季中的哪個訓練階段調整天數。若是處於**基礎三期**、**進展一期**和**進展二期**，就將一週肌力訓練的天數減一天；若是處於**巔峰期**及**競賽期**，則只需做建議天數的下限即可。在A級比賽的前一週，則不需做任何肌力訓練。

暖身與緩和

每次肌力練習前做十分鐘的簡易有氧暖身活動。這些活動可以是跑步機、划船機、登階機、或騎健身車。重訓課程後，在健身車上以低阻力每分鐘九十轉的迴轉速，踩十到二十分鐘，讓你的腳趾能夠放鬆。在肌力練習結束後，不要立刻跑步，這麼做會提高受傷的風險。

循序漸進

當你進展到新的肌力訓練階段，增加負重時要特別小心。這點在**生理適應階段**剛開始時非常重要，因為這個階段通常是在休息一段時間後，重新開始投入重訓的時期。而在**最大肌力階段**開始時，也就是要開始進行高負重訓練時，這點也同樣的重要。如果負重增加得宜，就能把痠痛情況減到最低，該週的練習，只需針對痠痛的情況做些微的調整，甚至不需調整；但若負重增加不當，可能會痠痛好幾天，迫使你必須刪減其他類型的訓練內容。

動作順序

專欄 12.1–12.4 列出的動作是按照完成的先後順序排列。這樣安排除了能確保訓練順利進行，身體也有充分的時間恢復。在**生理適應階段**，你可能想採取循環訓練的方式，為這個階段添加有氧元素。做法是將所有動作都做一組之後，再開始進行第二組的練習，過程中必須快速地在各個重訓機之間穿梭，中間只有很短的休息時間。例如，在**生理適應階段**，先做一組蹲舉，接著再做一組坐姿划船。但在其他各肌力訓練階段，請先把每個動作的所有組數做完，再做下個動作，你必須遵照專欄中的建議，在每組動作間安排休息時間。這種傳統的進行方式叫做「水平式進展」（Horizontal Progression）。

　　最大肌力階段進行期間，在某些情況下，你可以將兩個動作融合成一個「大組合」── 一個動作做完一組後換做另一個動作一組，如此交替完成。由於大組合能減少等待某個神經肌群恢復的時間，因此你更能善加利用健身房的時間。但每組動作結束後，仍需做伸展動作（各組動作之後的伸展動作，請見本章後段）。

休息時段

請注意，在專欄 12.1–12.4 中每組練習之間都有明確的休息時間。為了替下一組練習做好準備，你的身體會將乳酸鹽移除並重新儲備能量，因此你的肌肉燃燒感會慢慢消退，心跳率會下降，呼吸也會回到靜息的狀態。如果你想從肌力訓練中獲得任何益處，一定要重視休息時段，尤其是負重增加時更是如此。由於各階段的訓練性質不同，有些階段需要比較長的休息時段。在休息時段中，請和緩伸展並放鬆剛才使用到的肌肉。第十三章會以圖解說明各種肌力訓練動作搭配的伸展動作。

恢復休息週

配合你的年度訓練計畫表所安排的**恢復休息週**，每三到四週做一次訓練減量。減少當週肌力訓練的節數，或減少每節練習的組數，並維持與前週相同的負重。

波動式階段化的肌力訓練

上述的階段化肌力訓練模型稱作「線性」模型，這個名詞曾在第七章做過詳細的說明。在同一章節中，也曾提到過另一種模型，也就是「日波動式」階段化訓練計畫。經科學研究證實，這種模型對於發展肌力特別有幫助。因此，在進行肌力訓練時，你可能會發現此種模型會比線性模型帶來更好的效果。

日波動式訓練計畫非常簡單。原先的進行方式，是在六週中，接連進行MT和MS的訓練。但波動式模型的進行方式，則是改成將這兩個階段的訓練合併於一節練習中，意即在每節練習的每個動作中，同時進行MT與MS階段。舉例來說，如果你打算做三組動作，第一組選擇你只能舉15次的負重；第二組選擇你能舉10次的負重；第三組則選擇你能舉5次的負重。

除了負重、反覆次數及組數外，日波動式訓練計畫的指導原則與**最大肌力階段**差不多。專欄12.5是**日波動式肌力階段**的實行細節。如果在這六週當中，是採用日波動式訓練模型，每組動作的負重應該要持續增加，代表你變得愈來愈強壯。當然，**基礎一期和基礎二期**初期時，自行車練習的重點是強度較低的有氧耐力訓練，因此肌力訓練的負重以這種方式增加應該不成問題。**生理適應階段**與**肌力維持階段**則維持不變。

專欄 12.5

日波動式肌力
階段

本階段總節數	8–12
每週節數	2–3
負重 (% 1RM)	以體重指標為目標*
每節組數	2–6
每組反覆次數	3–6+
舉升速度	慢到中等
休息時間（分鐘）*	2–4*

*下列各項中，只有粗體字能按照此原則，其他動作仍是依照「生理適應階段」的原則

動作

（依完成的順序排列）：

1. **髖部伸展（蹲舉、腿部推舉或登階）**
2. 坐姿划船
3. **仰臥起坐加扭腰**
4. **上半身選擇動作（臥推或滑輪下拉）**
5. **個人弱點訓練（腿部屈曲、膝蓋伸展或舉踵）**
6. 站姿划船

肌力訓練的動作

髖部伸展─蹲舉

股四頭肌、臀肌、腿後肌群

蹲舉能加強將力量傳達到踏板的能力。對新手來說，蹲舉是所有項目中最危險的動作，必須非常小心地保護背部與膝蓋。有一點得注意，在**最大肌力階段**（MS）要配戴舉重腰帶。

1. 雙腳張開如踏板寬，兩腳掌中心距離約25公分，腳尖向前。
2. 把頭抬高，背打直。
3. 蹲低，直到大腿上方與地板接近（但還不到）平行的程度 ── 相當於踩至上死點時的膝蓋彎曲度。
4. 膝蓋朝前，過程中保持在腳掌正上方。
5. 回到起始位置。

伸展：鶴立與三角站

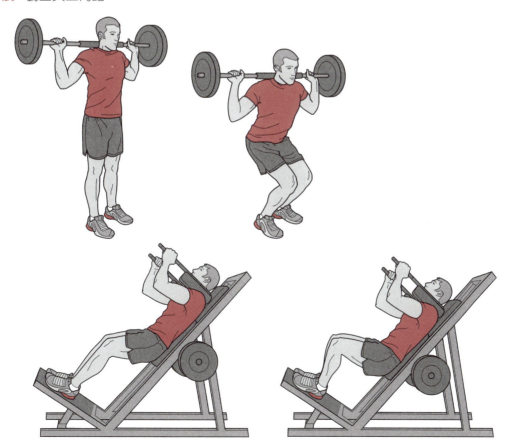

圖 12.1a

蹲舉

圖 12.1b

使用機器進行蹲舉

髖部伸展─負重登階

股四頭肌、臀肌、腿後肌群

負重登階能加強將力量傳達到踏板的能力。登階與踩踏的動作過程相仿，但它做起來比蹲舉與腿部推舉更花時間，因為兩腿練習是分開進行的。做動作前必須注意台階是否穩固，並確保頭頂上方無障礙物。台階高度約為你自行車曲柄的兩倍，大約35公分。台階愈高，膝蓋承受的壓力愈大，受傷的機率也就愈高。

1. 肩上舉著槓鈴或手上拿著啞鈴，使用啞鈴時要戴上腕帶。
2. 將左腳放在穩固的台階上，腳尖朝前。
3. 背打直，頭抬高。步上台階讓右腳輕觸台階，立刻再回到起始位置。
4. 左腿反覆次數做完後，再回到右腿。

伸展：鶴立與三角站

圖 12.2

負重登階（使用槓鈴和啞鈴）

髖部伸展：腿部推舉

股四頭肌、臀肌、腿後肌群

腿部推舉能加強將力量傳達到踏板的能力。一般而言，這或許是最安全、也是最省時的髖部伸展動作。但要小心不要做推蹬平板至頂的動作，當平板回落時，可能會導致膝蓋軟骨損傷，特別是因為膝蓋為了要穩住平板而突然鎖死。

1. 將腳放在平板的中間，雙腳打開，腳掌中心間距約25公分。雙腳平行，不要外八，雙

腳在平板的位置愈高，則用到愈多的臀肌與腿後肌群。

2. 推舉平板，直到雙腿幾乎伸直，但膝蓋不要鎖死。

3. 將平板放下，直到膝蓋與胸部相距約 20 公分，就不要再低了，再低只是向膝蓋施加不必要的壓力。

4. 動作時，膝蓋與腳掌維持一直線。

5. 回到起始位置。

伸展： 鶴立與三角站

圖 12.3

腿部推舉

坐姿划船

上、下背部、下闊背肌、肱二頭肌

這個動作是模擬坐姿爬坡時拉手把的動作，能強化核心肌群與下背部。

1. 握住握把，雙臂完全伸直，兩手間距與握住自行車手把的間距相同。

2. 將握把拉向腹部，兩肘要貼近身體。

3. 盡量減少腰部的動作，使用背肌來穩定姿勢。

4. 回到起始位置。

伸展： 下拉、下蹲。

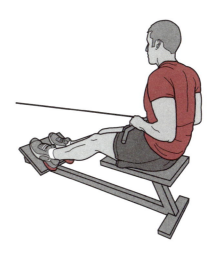

圖 12.4

坐姿划船

臥推

胸大肌、肱三頭肌

臥推、滑輪下拉和站姿划船目的是強化肌肉，增加肩膀在碰撞時的支撐力。在**最大肌力階段**，如果使用的是開放式重訓器材，為了安全起見，必須要有人在旁監看。

1. 握住握把，雙手位在兩肩的上方，雙手間距與握住車把時同寬。

2. 將握把放低至胸前，雙肘靠近身體。

3. 保持臀部緊貼長椅，回到起始位置。

伸展：下拉

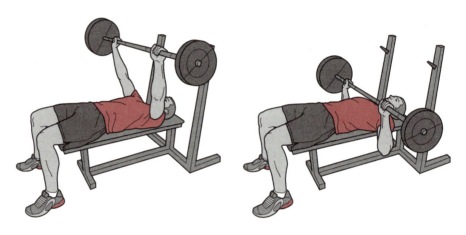

圖 12.5

臥推

伏地挺身

胸大肌、肱三頭肌

伏地挺身與臥推有同樣效果。伏地挺身的優點是不需要任何設備，隨時隨地都能做。

1. 雙手位置比肩膀略寬。

2. 把背打直，頭抬高。

3. 身體保持挺直，下壓至胸部離地約10公分。若肌力尚未發展完成，可以跪姿完成動作。

4. 回到起始位置。

伸展：扭轉

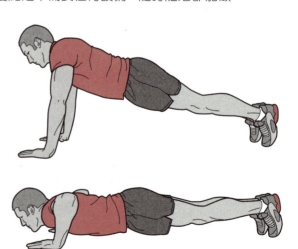

圖 12.6

伏地挺身

舉踵

腓腸肌

圖 12.7

舉踵

這是「個人弱點」方面的肌力訓練動作。小腿和阿基里斯腱曾受過傷的運動員，舉踵可以減少這兩個部位受傷的可能性。但一開始時，仍需非常小心，建議使用較輕的負重，因為這個動作一開始時，同樣可能造成小腿和阿基里斯腱受傷。做動作時請把速度放慢。如果小腿是你的弱點，請不要嘗試測自己的最大單次負重。

1. 雙腳以姆指球為重心，站在約 2 至 2.5 公分高的台階上，腳跟貼住地板。
2. 雙腳平行打開，約與於車上踩踏時同寬。
3. 膝伸直，踮起腳尖。
4. 回到起始位置。

伸展：推牆

膝蓋伸展

股內側肌

圖 12.8

膝蓋伸展

運動員若受膝傷所苦，這個動作能加強股內外側肌的平衡，使受傷的情況得到控制。

1. 先將膝蓋完全伸長，腳尖略為外八。
2. 將軟墊放下約 20 公分——不要完全放下。這麼做可能會增加膝關節內側的壓力，導致髕骨下側痠痛。
3. 回到起始位置。

伸展：鶴立

腿部屈曲

腿後肌群

腿後肌群受傷可能是股四頭肌與腿後肌群不平衡造成的。透過強化腿後肌群，能改善與股四頭肌之間的肌力比例。腿部屈曲可在俯式或立式器材上進行。

1. 後腿勾起直到膝蓋呈直角。
2. 回到起始位置。

伸展：三角站

圖 12.9

腿部屈曲

仰臥起坐加扭腰

腹直肌、腹外斜肌

這個動作能強化核心肌群，讓上半身力量能順利傳遞到下半身。

1. 坐在斜板上，膝蓋彎曲呈直角，腳踝穩定地抵住軟墊。
2. 雙臂在胸前交叉，也可抱一塊鐵餅。
3. 上半身往後躺至與地板呈 45 度角。
4. 回到起始位置並扭腰。每一次反覆，當軀幹左右扭動時，讓目光順著軀幹的移動，交替向右肩或左肩看，加深扭動的幅度。

伸展：背向後弓、並伸展手臂及雙腿。

圖 12.10

仰臥起坐加扭腰

滑輪下拉

闊背肌、肱二頭肌

滑輪下拉與臥推有相同的作用，能使肩膀更穩定。

1. 抓住握把，使手臂完全伸展，兩手間距與握住車把同寬。
2. 將握把拉到胸部上緣（不是向後頸拉）。
3. 盡量減少腰部動作並避免以前後搖晃的方式拉動負重，使用背部肌肉來穩定姿勢。
4. 回到起始位置。

伸展：下拉

圖 12.11

滑輪下拉

站姿划船

三角肌、斜方肌、肱二頭肌

站姿划船能使肩膀更穩定，及強化提起前輪跳越障礙的能力。

1. 站在下滑輪機前（也可使用槓鈴和啞鈴），在大腿高度握住握把，兩手間距與握住車把同寬。
2. 將握把拉向胸前。
3. 回到起始位置

伸展：雙手舉高放置身後，抓住如杆子之類固定住的物體，手的位置愈高愈好，讓身體放鬆向下垂懸。

圖 12.12

站姿划船

複合式訓練

增強式運動（Plyometrics，譯註：強調的是伸長與收縮肌群交互循環，進行此項練習時應著重在連續交替的動作）是建立肌肉爆發力最有效的方法之一。它是一種包含爆發力運動（如跳箱）的動作。若能將增強式運動納入每週的訓練計畫中，訓練會更有效果；但問題是增強式運動非常耗時，大部分的人無法負擔這麼耗時的訓練方式。若你已開始重訓與練騎，想要在每週的訓練計畫中，再加一、兩個動作，幾乎是不可能的任務。唯一解決的辦法，是將增強式訓練併入重訓課程，也就是所謂的「複合式訓練」（Complex training）。

複合式訓練不只能節省時間，還能加強增強式運動的效果。這是因為重訓能刺激神經系統，活化更多肌肉纖維參與接下來幾分鐘的動作，而大量活化的細胞參與增強式運動，意味著能產生更高的動力。在一節練習中融合兩種訓練法能大幅改善爆發力。這也表示在任何特定的輸出功率下，體能的耗損也會更低。

我發現了一種複合式動作，對改善爆發力非常有效。這個動作結合了髖部伸展、增強式運動及自行車衝刺。接下來會說明這個動作該怎麼做。

組合動作

1. **肌力維持階段**中，挑一組你最喜歡的髖部伸展動作（蹲舉、腿部推舉或負重登階）來做。完成上述動作後，緊接著開始做跳箱動作。

圖 12.13

跳箱

2. 做20次跳箱。站在地板上，面向一個堅固穩定的箱子。為了能以蹲姿跳至箱上，箱子最好高一點。起跳並以雙腳落於箱上，之後再從箱子上走下來。做這一連串動作時，步調不要太快，下箱時可以多花點時間。恢復是建立肌肉爆發力的關鍵，如果做不到20次，表示你恢復得不夠。

3. 做完最後一次跳箱後，立刻騎上固定式健身車做立姿衝刺。衝刺時，以高阻力配合每分鐘60至70的迴轉速，盡全力騎30秒，一個立姿衝刺是30秒，共做5次。立姿衝刺做完後，則坐下來，輕鬆地騎60秒，作為恢復。情況允許的情況下，請以公路自行車搭配室內訓練台來取代固定式健身車。

4. 交替進行髖部伸展、跳箱、和自行車衝刺這三個動作，共做三組。複合式訓練課程，最好於**基礎二期**進行，在這四到六週中，約做8到12節。

伸展

一切並未變得更輕鬆，只是讓你騎得更快。

——葛瑞格‧萊蒙德（GREG LEMOND）

三屆環法冠軍

就生理上而言，自行車運動並不是完美的運動（再次強調，世上沒有運動是完美無缺的）。騎車時重覆性的動作，會造成某些肌肉緊繃。踩踏時，腿部肌肉通常只有小範圍的活動，很少經歷完整的活動範圍 —— 也就是腿部肌肉常在未達到完全伸展和屈曲前就停止了，使得腿部肌肉容易失去彈性。當維持相似的姿勢騎乘數小時後，背部、頸部、手臂及肩膀的肌肉會開始緊繃，進而影響你的競賽表現。

位於大腿後方的腿後肌群，就是肌肉緊繃限制競賽表現最好的例子。在騎車造成的肌肉緊繃中，腿後肌群緊繃對競賽表現有最大的殺傷力。緊繃的腿後肌群不只會限制下踩的動作，也會妨礙腿部伸直。在腿無法伸直的情況下，腿部產生的力量自然會減弱。自行車手常會為了緩和後腿的緊繃感而把座墊調低。座墊調得太低，又會進一步地減少力量產生，使得輸出功率降低。

腿後肌群緊繃也會導致下背部緊繃。有些車手在長距離騎乘時常會因下背部緊繃而心神不寧。他們擔心自己的肌肉會鎖死，最後只好被迫放棄艱苦的練習或比賽。下背緊繃可能會導致下背部疼痛。解除腿後肌群緊繃的方法，不是把座墊調低，或任憑背痛擺佈，而是在訓練計畫中，加入規律地伸展動作以避免肌肉緊繃的發生。

伸展的好處

一個持續且有效的伸展方案，可以避免或至少緩和這類的問題。預防總是比治療來得舒服、省時又省錢。

　　某份以檀香山馬拉松（Honolulu Marathon）的 1,543 位選手為樣本的研究發現，與不做伸展的選手相比，練習後做伸展運動的選手受傷情況較少。請注意！我說的是在練習「之後」做伸展，同一份研究證實，在練習前做伸展的選手受傷比例更高。

　　練習後做伸展對恢復似乎也有幫助，因為它能增進肌肉細胞攝取胺基酸，進而促進肌肉細胞內蛋白質的合成（想要全面且快速的恢復，這點非常的重要），及維持肌肉細胞的完整性。

　　練習後的伸展只需要 15 分鐘。你可以在喝恢復飲料，或與訓練夥伴聊天時進行。由於這時練騎才剛結束，你的肌肉既熱又柔軟，最適合用來改善柔軟度。

　　另一個適合做伸展的重要時機是肌力練習時。重訓時強力地收縮肌肉，對抗阻力會使肌肉極度緊繃。如同前一章提到的，在每組肌力訓練動作結束後，你應該要在重訓室，針對不同的肌力訓練動作做不同的肌肉伸展動作。如果做法正確，你在健身房中做伸展的時間，應該會比重訓的時間更長。

　　一天偶爾伸展一下，對長期的競賽表現與柔軟度也會有幫助。雖然這只是日常觀察的結果，尚未經研究證實。但當你坐在桌前辦公或閱讀時，可以和緩地伸展主肌肉群，如腿後肌群和小腿。看電視、排隊、起床前、和朋友聊天時，都可以伸展一下，改善自己的柔軟度。過一陣子它就會融入你的生活中，你甚至連想都不用想自然而然就會做起來，到時你的柔軟度將會達到巔峰。

伸展模式

過去四十年來，共流行過四種伸展模式。

彈震式伸展

在我大學時代（六〇年代），彈震式伸展（Ballistic）非常普及。來回震動的動作被認為是最好的肌肉延伸法。但後來我們發現這種方法也會有反效果 —— 肌肉會抵抗延伸，甚至可能會因為過度彈震而受傷，現今這種方式已沒有人使用。

靜態伸展

七〇年代，加州人包柏‧安德森（Bob Anderson）發展出一種不同的伸展法。八〇年代，他出了一本書，名為《伸展聖經》（*Stretching*，中文版由天下文化出版）。安德森的方式是使用動作很小、甚至沒有動作的靜態伸展。他教導大家，只要將肌肉伸展到有一點不舒服的程度，然後將這個姿勢固定數秒鐘即可。時至今日，靜態伸展仍是最普遍的伸展方式。

本體感覺神經肌肉誘導術

靜態伸展法同時期還有另一種伸展法，但這種方法當時並未獲得太多關注，也沒什麼人支持，直到九〇年代情況才有所轉變。許多大學回溯七〇年代的研究，發現它的效果比靜態伸展法多 10% 到 15%。這種方法叫「本體感覺神經肌肉誘導術」（Proprioceptive Neuromuscular Facilitation），簡稱 PNF，這幾年來開始受到大家矚目。

PNF 有很多種變化方式，有些相當複雜。這裡是較簡單易行的版本，步驟如下：

1. 靜態伸展肌肉 8 秒。
2. 收縮相同部位的肌肉 8 秒。（若是肌力訓練的伸展動作，則略過收縮的步驟，改以靜態伸展 15 秒取代。）
3. 再次靜態伸展肌肉 8 秒。
4. 持續交替收縮與伸展直到做滿四至八次靜態伸展，並一律以靜態伸展作結束。

你應該會發現，每次反覆之後，接下來的靜態伸展可以更進一步，因為肌肉似乎鬆開來了。採用 PNF 時，每個伸展動作的時間需比靜態伸展略長，一個動作約需一到兩分鐘。

動態局部伸展

動態局部伸展法（Active Isolated）是健身領域最近出現的新方法。它採用簡短、器材輔助的伸展模式，反覆數次。做這些伸展動作時通常是躺著，因此你想要伸展的肌肉沒有承受任何重量，也沒有從事任何活動。下列是典型的步驟：

1. 當你的伸展動作移動到定位時，收縮相反的肌肉群。
2. 用手、繩子或毛巾輔助伸展。
3. 伸展到輕微緊繃的位置。
4. 動作維持兩秒鐘後放鬆。
5. 回到起始位置並放鬆兩秒鐘。
6. 每個伸展動作做一到兩回合，每回合反覆八到十二次。

瑜珈

瑜珈已有上千年的歷史，但直到七〇年代，西方的運動員才開始將瑜珈運用到訓練中。在跑步選手率先將瑜珈納入訓練後，瑜珈逐漸成為各項運動選手加強肌力及柔軟度時的選擇。瑜珈除了能擴大肌肉活動的範圍，還能強化核心肌力和平衡感，而這兩項是許多車手，甚至是大多數車手缺乏的。初學瑜珈最好的方式是去上瑜珈課。瑜珈中心、健身俱樂部、YMCA、各城市的康樂中心都有提供瑜珈課程。瑜珈的種類繁多，對運動員的效果也不盡相同。欲瞭解更多訊息，可以參考薩奇·朗特里（Sage Rountree）的著作——《運動員的瑜珈指南》（*Athlete's Guide to Yoga*，VeloPress 2008）。

強力瑜珈

強力瑜珈（Power Yoga）也有人稱它為阿斯坦加瑜珈（Ashtanga Yoga）、動態瑜珈（Vinyasa Yoga）或流水瑜珈（Flow Yoga）。強力瑜珈通常是運動員的優先選項，它是透過一系列快速移動的姿勢提高心跳率。這些姿勢的重點在於改善肌力、平衡感及柔軟度，但可能要花上幾堂課的時間，才能完全掌握這些姿勢。學習姿勢時，可以找一位老師來修正及引導你做出正確的姿勢。

節奏瑜珈

節奏瑜珈（Hatha Yoga）非常受到瑜珈初學者的青睞。這種瑜珈相當易學，也是非常好的舒壓方式。與強力瑜珈相比，節奏瑜珈的速度較慢，動作也更為流暢。節奏瑜珈的重點不是加強肌力，而是呼吸、放鬆和冥想。這種課程非常適合用來當作瑜珈的入門課程，在休息恢復日及艱苦的練習後，這門課程也是個不錯的選擇。

高溫瑜珈

高溫瑜珈（Bikram Yoga）有時被稱為「熱」（Hot Yoga）瑜珈。它是在高溫潮溼的房間中進行，房間的溫度可以高達攝氏41.5度。高溫潮溼是為了讓肌肉更熱、更柔軟，以避免受傷。一般也認為，高溫會讓身體大量出汗，藉此達到排毒的效果。雖然近年來很流行高溫瑜珈，但由於其三溫暖式的環境可能會造成身體脫水，因此我並不建議運動員選擇高溫瑜珈。

自行車伸展運動

適合自行車手的伸展動作有很多，這裡介紹的只是其中一小部分。你可能會從中找到幾個比較適合自己的動作。每天訓練和每次練騎時，你都應該要專注於這些動作。你也應該要將其中一些動作，與健身房的肌力訓練相互結合。下面會告訴你該如何結合（第十二章也有相關說明）。我建議每次練習結束後，可以按照這裡提到的順序做一次。做這些伸展動作時，你可以扶著自行車保持平衡。

鶴立

股四頭肌

適用於重訓中的髖部伸展及坐姿膝蓋伸展的動作。

1. 扶住自行車或牆壁保持平衡，用右手從背後抓住你的左腳。
2. 以手和緩地將腳拉高、拉離臀部的方式做靜態伸展。
3. 抬頭站直 —— 不要彎腰。
4. 若要收縮肌肉，以腿將手向外推，一開始不要太用力。
5. 換另一條腿並重覆上述動作。

圖 13.1

鶴立

三角站

腿後肌群

適用於重訓中的髖部伸展和腿部屈曲的動作。

1. 扶著自行車或牆，腰部向前彎。
2. 單腿向前伸展，腿離自行車約 45 公分遠。
3. 另一條腿則在前腿的正後方。兩

圖 13.2

三角站

腿距離愈開，伸展程度愈大。

4. 重心放在前腿，將上半身向地板壓。你會感覺到前腿的腿後肌群伸展開了。

5. 若要收縮前腿肌肉，將前腳貼著地板，彷彿要將前腿向後拉一樣，但不要移動。

6. 換另一條腿並重覆上述動作。

下拉

闊背肌、斜方肌、胸大肌、肱三頭肌

這個動作適用重訓室中的坐姿滑輪下拉、臥推及坐姿划船。

1. 扶著自行車或欄杆保持平衡，重量放在雙臂。

2. 讓頭在伸展出去的雙臂中深深下沈，伸展闊背肌。

3. 若要收縮肌肉，請把手臂往下拉。

圖 13.3

下拉

下蹲

下背、比目魚肌、股四頭肌、臀大肌

適用於重訓中的背部伸展動作。

1. 扶住你的自行車或欄杆保持平衡，蹲下，腳跟要平貼地面。（脫掉車鞋會比較容易做得到）

2. 臀部下沉到接近腳跟處，同時身體向前擺動。維持這個姿勢30秒。（這個姿勢沒有收縮動作）

圖 13.4

下蹲

推牆

比目魚肌

適用於重訓中的舉踵動作。

1. 雙手頂住牆壁身體向前傾，欲伸展的腿向後伸，另一腿往前支撐大部分的體重。
2. 後腳跟貼地，腳尖向前。
3. 髖部愈往前移動，小腿伸展的程度就愈大。
4. 若要收縮小腿肌肉，頂著牆往前推彷彿你要用腳把牆推開一樣。
5. 換另一條腿並重覆上述動作。

圖 13.5

推牆

扭轉

胸大肌

適用於重訓中的伏地挺身動作

1. 背對牆，抓住一個與肩同高的固定物體。
2. 視線朝手臂伸展的相反方向看去，同時扭轉身體。

圖 13.6

扭轉

獨特的需求

我的年齡是42歲，但身體是20歲。

——肯特‧波士狄克（KENT BOSTICK），

在42歲與46歲時成為美國奧運代表選手。

如果訓練有一套公式該有多好！有時候，我倒希望真是如此。我每天都會接到許多運動員的提問，問我訓練中的各種細節。他們通常會告訴我他們的年齡、從事這項運動有多少年、參賽項目，之後就會開始描述他們碰到的問題，並問我該怎麼做。我想大部分的運動員相信，我知道某個神秘的地方，在那裡可以找到大量的訓練相關資訊，所以我總是能輕易地回答這類問題。就像那些經驗老道的汽車技工，在被問及老舊的雪佛蘭汽車為什麼耗油時的反應一樣，不假思索就能答得出來，但事情並沒有這麼簡單。

但另一方面，我也暗自慶幸，還好我們沒有這種一體適用的訓練公式。每個人從事訓練時，才能保有其獨特的樂趣。如同我在本書中不斷強調的，訓練不只是一門科學，同時也是一門藝術。而獨特的個人經驗與科學研究相互融合所創造出的比賽表現，即為這門藝術的「形式」。雖然科學能夠藉由假設某種生理條件與某種動作結合，而預測出可能會產生什麼結果，但想要藉此精準推算某人採取某種訓練方案會有什麼樣的結果，科學還差得遠了。歸根究底，每位運動員都是獨特的個體，必須經過多次的實驗，才能找到最有效、最適合自己的訓練方式，而這也是訓練的樂趣所在。

本章大部分的內容，都是根據我多年來執教的經驗得出的結論，而不僅只是科學的研究報告。1971年至今，我教過各式各樣的運動員，男女老少、各種經驗及各種程度的都有。每位運動員的訓練內容，我都會做一些調整，沒有人的訓練方案是完全相同的。有些調整幅度較小，有些調整幅度則較大。本章彙整了女性、年長者、青少年及新手進行訓練時，分別要注意哪些重點。

女性

回顧二十世紀，在女性能參與的各項運動中，只有少數運動項目能接近男性運動員的水準。當時，女性是受到「保護」的。這段時間中最普遍、也最「女性」的運動項目，包含網球、高爾夫、體操和花式溜冰。約二十世紀中期，女性開始挑戰加諸在她們身上的限制，尤其是耐力運動。但直到二十世紀末，女性爭取參與各項耐力運動才獲得長足的進展。

在田徑運動場上，這樣的改變非常明顯。以1928年阿姆斯特丹的奧林匹克運動會為例，當時女性獲准參賽的項目中，最長的比賽是800公尺短跑。當年有三位女性跑者打破世界紀錄，但她們跑完時的狀況，只能以「慘不忍睹」來形容，嚇得主辦單位宣佈往後取消該項競賽。當時許多官方人員，甚至是科學家，紛紛表示「女性就是無法跑那麼遠」。直到1964年的東京奧運，才又恢復了女性800公尺的短跑項目。

自行車界的兩性平權運動，也經歷許多起伏，但一般而言，其多半反應了社會的態度。十九世紀末是女性從事自行車運動的「黃金時期」。當社會一面倒地限制與保護所謂「弱勢性別」的同時，自行車運動卻允許女性和男性一起集團出發。多年以後，這種接近平等的態度才產生轉變，認為女性不應該參與自行車競賽。一直到二十世紀末，這樣的觀點才又被推翻。

幾年前，某位心思縝密的職業女性車手考慮請我當她的教練，她在面談時問了我一個問題：女性與男性在訓練上有什麼不同？我的答案非常簡單：「沒有」。這個答案或許太簡單，而事實上，女性在訓練時，的確有些不同於男性的作法，能改善她們比賽時的表現。

兩性的確有一些明顯的外觀差異，這點沒什麼好避諱。女性的髖部較寬、上身較短但腿較長、重心較低，這些都會影響女性自行車裝備的選擇。事實上，除了外觀條件，兩性之間還有其他的差異。許多研究證實，菁英選手中，女性的攝氧能力略低於男性。目前為止，記錄到的最大攝氧量，男性是94 ml/kg/min；女性則是77 ml/kg/min（兩位皆為北歐式滑雪選手）。另外，與男性車手相比，女性車手體脂肪比例較高，也因為女性肌肉量較少，使其產生的絕對力量也比較小。世界級的運動競賽，包括舉重、衝刺及自行車這類的耐力性運動中，因兩性差異而造成的成績差異約為10%左右。

現實的競賽世界中，運動程度相似的男女運動員，他們的相同處比相異處更多。女性能承受與男性相同的訓練量。她們對訓練的反應基本上也與男性差不多。除了絕對的負荷量外，兩性在訓練上並沒有什麼不一樣，但的確有些提升競賽成績的機會，是女性獨有的。下面提出的這五點若善加利用，或許能成為她們競爭的優勢。

訓練量與訓量品質

女性能與男性承受完全相同的訓練量，但有必要嗎？女子組與男子組的比賽有一些不同之處。第一，在公路賽中，女子組賽事的距離通常不如男子組，有時甚至不到男子組的一半。雖沒有明確的數據支持我這樣的想法，但或許是因為這項因素，女子組的比賽通常在接近終點時，似乎比較容易形成大集團衝刺的局面。不過在比賽初期時如果某位車手，或更好的情況下，有數位車手，能有足夠力氣在主集團中發動攻勢並成功逃脫，一路領先到終點的可能性比男子組更高。

　　說了這麼多，目的是想告訴你，女性公路選手應更重視訓練的「質」，而不是「量」。這並不表示以長距離、穩定的練騎建立基礎的有氧耐力不重要，它非常重要。但女子組的比賽通常距離較短，速度也較快，因此，女性車手應比男性車手更重視肌耐力、爆發力和無氧耐力的發展。女性車手若能把訓練重點，從訓練量轉移到這幾項能力上，就更有可能提升比賽的表現。

肌力

女性的全身肌力一般約為男性的三分之二，但這樣的差異並非各部位皆同。女性通常腿力較強，但腹部及手臂的肌力則相對較弱，這項差異也點出了女性最佳的契機。透過增強腹部及手臂的肌力，女性賽車手能比自己的競爭對手，更有效地提升爬坡和衝刺的能力。想以站姿強而有力地騎車，需要足夠的肌力穩定上半身，以對抗雙腿踩踏時造成的扭力。如果你有的是麵條般的手臂與手風琴般的腹肌，踩踏再有力也沒用。

　　女性車手可藉由上半身的肌力訓練，包括會運用到手臂所有關節及腹背肌肉的推、拉動作，改善相關的弱點。由於女性的骨盆比較寬大，因此腹部肌力也需要加強。盡可能採取手臂結合腹部和背部的多關節動作，而非各自獨立的動作。第十二章提到的坐姿划船，就是對騎車很有幫助的多關節動作。這個動作同時鍛鍊到了手臂和背部，與騎車爬坡差不多。臥推則有助於肌肉平衡。

　　我通常會建議女性車手，重訓最好能持續一整年。但進入夏季比賽較多的月份後，可將次數減至一週一次。若不維持重訓，女性運動員在冬季重訓時獲得的體能，很快就會喪失了。

心理

社會上普遍不看好女性在運動方面的表現，使得女子組賽事的媒體能見度、獎金額度及群眾支持度都非常不理想。而家務繁忙也使女性訓練的時間受限。在環境如此不佳的情況下，仍能在運動界成功的女性，必然有非常堅強的毅力與犧牲奉獻的精神。

儘管存在許多社會文化障礙，我發現女性看待輸贏的態度比男性更健康。女性通常會力求達到自己的目標，比較不會在意輸給其他車手，因此輸掉比賽對她們情感上的衝擊較小，從失敗中復原的速度也比較快。而當男人談到輸掉本來應該贏的比賽時，彷彿這是他們「男子氣概」的污點。

然而另一方面，女性卻比男性承受更大、更沈重的心理負擔。當女性運動員表現不佳時，通常會怪自己能力不足。畢竟，社會一直不斷灌輸女生：運動是給男孩子玩的，女孩就是不擅長運動。但當男性比賽成績不理想時，他們傾向覺得自己付出的努力不夠 —— 從來不會懷疑自己的能力不足。

想要在運動競賽中獲勝，自信心和體能同樣重要。無論你多有才華，若你不相信自己做得到，你就無法有最佳表現。我指導過的一位女性車手印證了這樣的說法，她總是認為自己無法達到更高的目標，也常覺得自己不如比賽中的其他車手。她認為自己失敗的原因是因為自身能力不足，但缺乏自信心才是她最大的限制因子。

我建議她在每晚熄燈後睡覺前，利用躺在床上這幾分鐘的時間，回顧及重溫當天最成功的經驗，無論是多小的成功都可以。比如是做完一次艱苦的練習後，覺得自己變強壯；某次爬坡騎得很好；或是某個間歇感覺特別好。她可以在腦中回憶這些經驗，帶著對自己能力的滿足感入眠。

我還要她「假裝」自己是集團中最好的車手。並要她多觀察隊裡最好的車手，看看她們騎車時的模樣、與別人對話的方式以及平日的行為舉止。進而模仿她們騎車時的自豪與自信，與別人對話時直視對方的眼睛，並「假裝」自己是集團中最優秀的女人。當身體展現出「我很有自信」時，大腦做出的回應真的很令人驚奇。

我知道她腦中一直有個聲音，不斷地告訴她自己有多沒用，我們三不五時都會聽到這個聲音。我告訴她，只要腦中響起這個不斷貶低自己的聲音，就應該立刻回想最近、最成功的輕驗，重新控制住自己的意識。我不斷提醒她，不要讓這個聲音控制自己的意識。

那一年她取得前所未有的好成績。她贏得全國錦標賽，並在世界錦標賽得到第十五名。雖然很難明確判斷出，到底是哪項因素讓她有如此顯著的進步，但我相信從日常練騎中尋找成功的經驗、假裝自己是頂尖車手、控制自己的意識這三種方式發揮了某種程度的效果。

飲食

女性通常比男性更容易儲存脂肪，使得女性運動員常因怕胖而限制卡路里的攝取量，尤其是高脂肪和高蛋白食物的攝取量。但研究顯示，耐力運動員需要比大多數的民眾更高的蛋白質攝取量。女性車手若採取低蛋白飲食，不只會使攝氧能力下降，還會造成疲勞和貧血的現象。

　　女性車手每日需要超過 3,000 大卡的熱量，但許多女性車手每日攝取的熱量卻不到 2,000 大卡。按照典型的美國日常飲食計算，每 1,000 大卡的熱量中，平均的鐵質含量約為 5 毫克，意即女性運動員每日鐵質的攝取量只有 10 毫克，但她們需要 15 毫克的鐵才足夠。更糟的是，許多女性運動員喜歡吃素，她們的鐵質吸收量則又更低，而運動與經期又會進一步造成鐵質流失。在進行數週訓練課程後，女性車手可能會有缺鐵，甚至是貧血現象。《跑步研究彙報》（*Running Research News*）的發行人歐文‧安德森博士（**Dr. Owen Anderson**）指出，估計 30% 的女性運動員有缺鐵現象。其中一份研究甚至指出，高中女生跑步受傷的案例增加與缺鐵有關。

　　解決問題的方法很簡單，只要攝取更多熱量，或多吃紅肉即可。但如果你不吃肉，可以多吃鐵質含量高的食物，再搭配柳橙汁或維生素 C 以利鐵質的吸收。另外，也可以將菠菜等鐵質含量高的食物，以鐵製平底煎鍋加酸蕃茄醬烹煮過後再吃（譯註：把富含鐵質的食物和味道偏酸的食物一起煮，能提升十倍的鐵質吸收量）。向健康顧問諮詢是否要使用含鐵的營養補充品，也是不錯的辦法。不過，在沒有健康顧問許可的情況下，請不要擅自使用含鐵的營養補充品。或者你也可以選擇少吃會防礙鐵質吸收的食物，如茶、麥麩、制酸劑、鈣、磷酸三鈣（食品添加劑）等。女性，其實所有車手都一樣，應該在冬季年度健檢時做血液檢測，測量自己身體的鐵質含量。缺鐵的症狀包括耐力變差、長期疲勞、運動時的心跳率過高、動力變低、不斷受傷和不停生病等。這些症狀與過度訓練非常相似，因此運動員可能會以為自己是過度訓練，便將訓練減量，但當症狀改善後，只要回到原來的訓練量，症狀立刻就復發。

　　想要有巔峰體能，膳食脂肪也是不可或缺的要素。身體若缺乏必要脂肪會很容易感到疲倦，並且會因免疫系統減弱而容易生病。如果你時常生病、受傷、感到疲倦，就無法發揮出最佳水準。每日飲食應從良好的食物來源攝取脂肪，例如堅果類、堅果果醬、酪梨、芥花籽油和橄欖油等。並應避免不飽合脂肪酸與反式脂肪酸（存在於含人工氫化脂肪的食物中），如點心和加工包裝的料理食物。更多與運動員飲食相關的內容請見第十六章。

避孕藥與競賽表現間的關聯

伊利諾大學的一項研究指出，女性服用避孕藥，有助於自行車之類的耐力運動。在長距離、低強度的慢跑中，女性若服用口服避孕藥，體內生長激素會增加。她們的醣類消耗會顯著減少，但脂肪消耗則顯著增加。這顯示口服避孕藥能增加女性的脂肪燃燒能力、幫助她們更快地進入狀況，並有可能增加她們比賽時的耐力。目前還沒有其他研究證實這項發現，因此採用此方法要格外小心、謹慎。

　　如果你沒有使用口服避孕藥，在開始使用前，請諮詢你的健康顧問。別只為了比賽成績而貿然吃藥。

年長運動員

數年前，我曾在美國運動醫學學會（American College of Sports Medicine）的研討會中發表演說。研討會的主題就是年長運動員 —— 指年過四十的運動員。在我上台前的兩小時，我聽到醫生一個接著一個不約而同的說到，體能會隨著老化而下降的普遍現象。

聽著聽著我開始覺得，只要我們上了年紀就應該放棄運動。最後終於輪到我發言，我告訴觀眾，剛才他們聽到內容，有半數都不是真的。過了四十歲後體能下降，心理因素其實大過生理因素。我們都認為變慢是理所當然的。

我提醒觀眾，愛默恩・柯格蘭（Eamonn Coghlan）就是41歲，他是第一位超過四十歲，但卻能在四分鐘之內跑完1.6公里的跑者。他並沒有讓統計數字來決定自己的體能。戴夫・史考特（Dave Scott）也是40歲。他當年計畫重回鐵人賽時，他的目的不只是完賽，而是贏得勝利（最終獲得第二名）。我也提到41歲的達拉・托雷斯（Dara Torres）的驚人表現。她在2008年北京奧運打敗年齡不及她一半的選手。戴夫・文斯（Dave Wiens）則是在43歲時，打敗佛洛伊德・藍迪斯（Floyd Landis）贏得利得維爾百哩賽，隔年又接著打敗藍斯・阿姆斯壯（Lance Armstrong）。馬拉松選手狄恩・卡奈滋（Dean Karnazes）則是在44歲時，完成連續五十天跑五十場馬拉松的壯舉。還有肯特・波士狄克（Kent Bostick）。他在1996年以42歲的高齡擊敗28歲的麥克・麥卡錫（Mike McCarthy），取得美國奧運自行車代表隊選手資格，兩人在4,000公尺場地追逐賽的成績相差近一秒。（波士狄克在2000年，再次取得奧運的選手資格，當時他46歲）。

這些「高齡」運動員只是冰山的一角。運動界還有數以百計的年長運動員，他們現在的成績與生涯最佳成績，只有幾秒或幾公分的差距。過去二十年，美國自行車協會（USA Cycling, USAC）四十歲以上的會員人數有驚人的成長。從1984至1993年，年齡超過四十歲的會員增加了75%。1996年，USAC中年齡超過四十歲的會員，已佔總人數的20%。才短短二十年的時間，自行車運動不再專屬於年輕人，而是男女老少都能從事的運動。

年齡與能力間的關聯

不可否認，競賽能力會隨著年齡的增長而下降。公路賽中，分齡組的個人計時賽（ITT）記錄能證實這一點。從四十公里ITT記錄發現，35歲後的記錄，平均每年慢20秒 —— 約減慢0.6%。在二十公里ITT記錄則發現，20至65歲之間，平均每年慢12秒 —— 也就是每十年的人生就要衰退個7%。

競賽能力小幅度下降，肇因於三項基本能力（耐力、力量和速度技巧）持續下降。雖然以

訓練有素的運動員為研究對象的「縱向研究」非常稀少，但這些能力的降幅似乎與ITT記錄顯示相近 —— 每十年的降幅約6%。但與一般民眾（25歲之後，每十年的降幅為10%）相比，這個數字要低得多。

從三〇年代開始，科學家就開始研究老化與生理機能間的關係。從研究中得到一個不可避免的結論：老化就代表機能的衰退。攝氧能力（$\dot{V}O_2max$，最大攝氧量）下降就是很明顯的例子。你或許還記得第四章曾提到，攝氧能力指的是身體在最大負荷下，用來產生能量所需消耗的氧氣量。攝氧能力愈高，在自行車競賽或其他有氧運動中，取得好成績的潛力就愈大。研究顯示，約從二十歲之後，一般民眾的攝氧能力就開始下降，部分原因源於最大心跳率的降低。最大心跳率愈低，輸送到肌肉的氧氣量就愈少，攝氧能力也就因此降低。從這項研究中也發現，最大心跳率每十年約下降六至十下。

類似的結論也出現在針對肺部系統、神經系統、肌肉系統、溫度調節系統、免疫系統與有氧系統做的老化研究中：在生命中的第三個與第四個十年（20至39歲）間的某個時候，各系統機能會開始衰退，每十年降幅最多會達到百分之十。進入二十歲的後半段，原本很正常的體脂肪增加，因為慣於久坐的生活型態而加劇，也使衰退變得更嚴重。再次強調，這只是一般民眾的情況，並不適用於自行車選手或精力充沛的人。

柔軟度也會隨著年齡增加而愈來愈差。部分原因是上了年紀之後，可供身體儲存的體液減少。而老化的免疫系統也無法像過去一樣地運作 —— 可以多攝取富含抗氧化劑之類的微量元素以對抗老化。另外，高溫也是個問題。當年紀愈大，處在高溫乾燥的環境中，比較不容易流汗，但泌尿系統卻會變得更有效率，使得排尿量增加。更糟的是，口渴的機制又不像年輕時這麼敏感。上述情況意味著，血液量下降，過熱和脫水的可能性大增。

老化的迷失

帶著些許懷疑的態度看待各項研究報告並不是什麼壞事。大部分的老化研究是根據「橫向研究」的分析結果。舉例來說，找一群三十歲的人及與另一群的四十歲的人作為研究樣本，在測驗取得體能參數後，兩樣本的差異就視為正常衰退。

另一種是「縱向研究」，這種研究方法指的是長期追蹤一群人，定期測試並觀察他們的變化。這種方法有很多優點，但時間太長，研究的難度與成本也就相應增加，因此運動員相關的「縱向研究」並不多見。

老化研究還有另一個問題：究竟該以誰為研究對象。許多研究的對象並非一般群眾，而是運動員，這些研究把對象定義為「受過訓練的運動員」。這個模糊的定義一般是根據訓練量作為衡量標準，例如：從事某項運動多少年或每週訓練多少小時等，每份研究的定義都不同。

某研究中「受過訓練的耐力運動員」，可能是另一個研究裡定義的「新手」。由於訓練強度很難量化，因此相關研究很少以訓練強度定義研究對象。但強度卻又是維持競賽體能的關鍵，因此這點成為一個非常關鍵的議題。

少數已完成的縱向研究顯示，若能維持一定的強度持續進行訓練，攝氧能力與其他受測體能項目的衰退速度，每十年僅為百分之二。與慣於久坐、甚至是以低強度運動維持健康的人相比，這個衰退速度只有他們的三分之一到五分之一。

「一般」的衰退速度，指的是每十年體能衰退百分之六到十。與其說是老化使得人的生理機能自然衰退，不如說是不願意接受訓練及受限於生活型態造成的結果。老化的影響約只占其中的四分之一，不願多動、放任身體衰退才是真正的元兇。

戰勝老化

雖然超過一定年紀後，體能隨著年齡增長而有一定程度的衰退是不可避免的，但許多自行車手發現，只要願意維持年輕時的訓練強度和訓練量，可以大幅降低衰退速度。事實上，部分頂尖的年長車手現在比年輕時練得更勤。許多科學研究顯示，將目前的攝氧能力（攝氧能力是很好的體能指標）好好維持到五十歲絕對是有可能的。

激烈的訓練能使心臟系統、神經系統、肌肉系統、肺臟系統、及體內其他系統持續運作並發揮最大的潛能。如果你從未做過高強度的運動，你的體能會比正常情況下，下降的更快，甚至危及健康。雖然運動員平均體能下降的幅度會隨著老化遞增，但也不代表你的體能一定會下滑。許多年紀較長的運動員，靠著多年更大量、更有技巧的訓練，增進自己的體能。以下的訓練指導原則能幫助四十歲以上的運動員，將體能維持在高檔。

訓練的提示

你有多少意願和能力，挑戰甚至超越自己年輕時的訓練量？

這裡有一些建議，可以提供給年紀漸長卻仍想提升比賽速度的人。

- 做足一年的肌力訓練。雖然年輕或天生較有肌肉的運動員，即使在冬末停止肌力訓練，還能在賽季維持一定的肌肉量，但年長車手的肌力訓練應做足一年。你愈強壯，就有愈多的力氣能運用在踏板上。而肌力愈強，各種輸出功率下的費力程度就愈低。

- 平均一週至少訓練七至十小時並持續一整年，這表示一年的訓練時數至少有 350 到 500 小時。

- **基礎期**的訓練請做足十二週，切忌自行縮短**基礎期**。你必須要在訓練強度增加之前，先將你的耐力、力量及速度技巧練到最佳，並且確定自己能熟練地以高迴轉速踩踏。

- 一旦基礎體能建立，就不需要像年輕車手般如此強調耐力訓練。因為年紀較長的運動員歷經多年的訓練，已有一定程度的耐力，應該要將訓練重點專注於爆發力、無氧耐力和肌耐力的訓練。這代表要多做起身衝刺、衝刺、間歇和計時測驗，而非長時間的練習。而最長的騎乘時間則應與你最長的比賽時間一致。

- 在建立基礎體能後，練習與練習之間必須要安排比以前更長的休息時間。很少年長車手能在一週內完成二到三次的高素質訓練而長久不產生後遺症。許多年長車手發現，一星期從事兩次特訓，就能保持不錯的比賽狀態。舉例來說，在**進展期**中，可在週三以肌耐力練習搭配無氧耐力練習，或是肌耐力練習搭配爆發力練習，記得要先做速度較快的練習。休息個兩、三天之後，再於週末進行一場高強度的團騎或暖身賽。每週至少有一天不要騎車。如果你發現身體狀態很難恢復，稍微修改你的訓練模式，將三週訓練搭配一週休息的模式，改為兩週訓練搭配一週休息（見表格 8.4）。將各訓練期的第一週刪除後，你可能會發現，若只做兩週較艱苦的訓練，在開始下一期的訓練前，你只需五天左右的恢復期。所以你可以考慮做十六天艱苦的訓練搭配五天的休息恢復週的模式，有時也許你會覺得在季中採取 15：6 的模式會有更好的效果。你需要花點時間試著找出適合自己的方式。

- 夏天時，一週要有一到兩次的訓練，選在高溫炎熱的天氣下進行，一旦覺得能適應後，再納入更高強度的訓練，但要特別小心注意水分的攝取。在騎乘的過程中，無論你想不想喝，每小時至少要喝 480 毫升的運動飲料。就算你不覺得渴，一整天都要持續小口啜飲，補充水分。

- 每次練習後要做伸展運動，同日稍晚再做一次。要試著讓身體比以前更柔軟。只要用心，一定可以做到。

- 進行公路賽時，從開始就要讓自己維持在集團的前三分之一。與高齡組的比賽不同，年長組車手彼此之間的能力與經驗有相當大的落差，距離很容易就拉開了。

飲食，老化與肌肉

如同大力水手卜派卡通中的經典橋段，吃菠菜可以讓你更強壯，更有肌肉，特別是在年過五十之後。讓我來告訴你為什麼。

隨著年紀增長，肌肉量會逐漸流失。雖然重訓和激烈的有氧運動可以減緩肌肉量流失，但仍無可避免。一般顯示，即便是運動員，到六十歲時肌肉量也無法與四十歲時相比。

有一個研究解釋了這個現象。氮是肌肉蛋白質的必須組成要素，隨著身體老化，腎功能產生變化，使得體內氮的排出速度高於攝取速度。最終會使血液呈酸性。基本上，當我們年

過五十時，我們的肌肉就開始隨著排出的尿而流失。

此外，當氮為淨流出時，新的肌肉就無法形成。血液呈現酸性也同樣能解釋為什麼老化會使鈣質流失，導致許多人 —— 特別是年邁的女人，罹患骨質疏鬆症。

要減少、甚至避免這種情況發生的秘訣在於降低血液中的酸度，並增加鹼度。研究證實，每日補充碳酸氫鉀，持續至少十八天，就可以藉由平衡身體中的氮增加血液的鹼度。雖然化學用品店可以買到便宜的碳酸氫鉀，但它目前仍是醫師處方用藥，目前也沒有研究能説明長期服用對健康是否會造成影響。不過有證據顯示，服用碳酸氫鉀會導致心電圖讀數不規則。

也有較天然的方法可以達到同樣的效果。透過飲食，多吃些水果蔬菜也可以增加血液的鹼度。脂肪和油脂對血液的影響是中性，也就是説它們不會改變血液的酸鹼值。而其他的食物如穀類、肉類、堅果類、豆類、乳製品、魚類、和蛋都會使血液偏酸，如果你常吃這些食物，而少吃青菜和水果，可以預見的是，隨著年紀增長，你的肌肉量和骨骼中的鈣質會逐漸流失。

瑞墨（T. Remer）和曼茲（F. Manz）在1995年做過一項研究，把食物按照其對血液酸鹼值的影響程度排名。他們發現研究的各種食物中，帕馬森起司最能有效增加血液酸度。意即多吃帕馬森起司，氮的流失量會最大，肌肉量的流失也最多。他們也發現，葡萄乾是所有食物中最能有效增加血液鹼度的，也就是能將氮與肌肉的流失量減到最低的食物。蔬菜中，菠菜則是最能有效使血液偏鹼的食物。明白我的意思嗎？卜派的選擇是正確的。

表14.1為瑞墨與曼茲的抽樣研究中，常見食物（一份為一百克）對血液酸鹼度影響的排名。正值代表會增加血液酸度，負值則表示會增加血液鹼度。若食物為正值且數字愈大，多吃這項食物，肌肉與骨質密度的流失量就愈多；食物為負值且數字愈大，多吃這項食物，則流失量就愈少。

年過六十的運動員

前面提到年長運動員所面臨到的問題，在年過六十的運動員身上都看得到，並且會更嚴重。四十幾歲的運動員，在訓練過程中還有犯錯的空間，他們的身體調適能力還能夠應付並彌補這些過錯，但六十歲以上的運動員必須更小心地避免犯錯。因此會對健康與體能造成影響的所有相關細節都必須要做好，這些細節包括：營養、休息與恢復、肌力訓練、訓練量、訓練強度、設備等。在這個年紀犯錯可能會導致關節永久性損傷、手術、骨折、或至少疲勞久久不散。

好消息是這個年紀的運動員，大部分都是睿智且有耐心的人。他們把自行車當作一種生活型態，而不是當作一項必須擊敗或征服的運動。他們比較有遠見，年輕運動員可以從他們身上學到許多東西。若科學家能找出一種方法，把資深年長選手的智慧放入一個25歲的身體，就可以創造出最偉大的運動員。

酸性食物 (+)（每 100 克）		鹼性食物 (−)（每 100 克）	
穀類		**水果**	
糙米	+12.5	葡萄乾	-21.0
燕麥片	+10.7	黑加侖子	-6.5
全麥麵包	+8.2	香蕉	-5.5
義大利麵	+6.5	杏仁	-4.8
玉米脆片	+6.0	奇異果	-4.1
白飯	+4.6	櫻桃	-3.6
黑麥麵包	+4.1	梨子	-2.9
白麵包	+3.7	鳳梨	-2.7
		桃子	-2.4
乳製品		蘋果	-2.2
帕馬森乳酪	+34.2	西瓜	-1.9
加工乳酪	+28.7		
全脂牛奶	+0.7	**蔬菜**	
		菠菜	-14.0
豆類		芹菜	-5.2
花生	+8.3	紅蘿蔔	-4.9
扁豆	+3.5	日本油菜	-4.8
豌豆	+1.2	白色花椰菜	-4.0
		馬鈴薯	-4.0
肉、魚、蛋		牛蒡	-3.6
鱒魚	+10.8	茄子	-3.4
火雞	+9.9	蕃茄	-3.1
牡蠣	+9.7	地瓜	-2.9
蛤蜊	+9.2	萵苣	-2.5
雞肉	+8.7	韭蔥	-1.8
蛋	+8.1	洋蔥	-1.5
豬肉	+7.9	蘑菇	-1.4
牛肉	+7.8	青椒	-1.4
鱈魚	+7.1	花椰菜	-1.2
蝦	+4.9	小黃瓜	-0.8

表 14.1

常見食物的酸性與鹼性

　　資深年長運動員和高齡運動員應該如何訓練？為了要能保持最佳狀態並能持續參加競賽，他們必須不斷挑戰身體系統，尤其是肌肉系統。這表示他們必須在訓練計畫中，定期安排肌力訓練、爬坡訓練、強度較高較費力的訓練內容等，但訓練之間的間隔要夠開，身體才有足夠的時間恢復。各項訓練中，肌力訓練特別重要。從中獲得的好處不只對騎車有幫助，對他們的一般生活也會有助益。針對九十多歲的人所做的研究發現，當他們與二十幾歲的人一起做類似的阻力訓練，他們肌力進展的速度與二十幾歲的人相差無幾。這個年紀的自行車

騎乘技巧應該已相當成熟，如果技巧尚不成熟，受傷的風險會更大。

營養方面，則必須多吃能增加血液鹼度的蔬果。我們的年紀愈大，體液會愈酸，最終會導致肌肉及骨骼流失。相關細節請見表 14.1。表中正值（＋）代表會使血液偏酸，負值（－）表示會使血液偏鹼，數字愈大代表增加血液酸度或鹼度的效果會愈明顯。

青少年

1982 年，我十二歲的兒子德克（Dirk）完成了他人生中第一場自行車賽。當時是九月，天氣非常寒冷，他穿著寬鬆的運動褲，臉上帶著燦爛的笑容，繞著街道騎了三圈。雖然德克的成績是倒數第一，但他愛上了這項運動。雖然第一次的成績不太理想，但德克接下來贏得了科羅拉多公路錦標賽少年組的冠軍，並進入美國國家隊。他在歐州有五年業餘賽的經驗，22 歲時轉為職業車手，並一直騎到三十多歲。

如何才能進步

德克是非常傑出的青少年運動員，我在他身上看到光明的前途。我很想親自指導他，但我明白這樣行不通，父親通常是最糟糕的教練。因此我聘請派特‧納許（Pat Nash）當德克的教練。派特是我們這個地區，專門指導青少年的教練。德克這麼年輕就能有如此好的表現，並能一直維持這樣的成績，都歸功於派特的細心栽培。我對德克能贏多少場比賽一點興趣也沒有，我曾向派特説過，我只希望德克到 25 歲時對騎車、比賽、改善自己的表現仍能抱持著熱情。一位好的教練能幫助他做到這一點。

如果你是青少年或是自行車運動的新手，找教練時，試著從自家附近的車隊著手，並在做決定前參加他們的練騎。如此，你和教練會更瞭解彼此，這位教練也才知道如何能幫助你成為一位好的車手。如果教練或車隊在意的是下場比賽的輸贏，而不是從長遠的角度培養團隊戰術、技巧與體能，則最好不要參加這個車隊。

參加青少年自行車營則是另一個讓你快速進步的方法。自行車營的教練通常不只一位，有時還會聘請菁英車手來擔任教練。在短短的幾天中，你會學到非常多訓練和比賽的相關知識。你可以翻到自行車雜誌背後的廣告或是上相關網站，找找看自家附近是否有自行車營在招生。如果只有收成人車手的營隊，可以打電話給主辦人，詢問如果有青少年想參加，他們在訓練上會做哪些調整。

自行車俱樂部除了能提供青少年所需的支援與專業知識，還是個能累積競賽經驗及認識同好的好地方。如果自家附近有自行車俱樂部，可以加入該俱樂部，並多與其他的成員一起

練騎。光是在經驗較豐富的運動員身邊，你就能學到非常多東西。如果俱樂部主辦的比賽中，沒有青少年組的比賽，可以建議俱樂部增辦這個類組的比賽。

還有一點要注意，你與父母大概已認知到騎車是非常花錢的運動。對於自己的車架、輪組和踏板是不是最新、最頂級，你不需要太在意。相反地，應該把注意力放在自己是否有良好的運動神經、是否獲得更多知識、技巧是否有變得更好這幾個層面上。當體型增長必須換車時，可以詢問其他的車手，是否有不能騎的車能賣你。同樣地，也可以看看是否有較年輕的車手，願意用你的舊車。無論你在雜誌上看到什麼樣的裝備，無論其他人說什麼，進步的關鍵在於體能、競賽知識與技巧，而不是配備。

訓練

很多時候，青少年車手會因對自行車太狂熱而訓練過頭，他們常會以超出身體能負荷的強度進行訓練。當學校今年的體育活動結束、自行車訓練開始時，一定要把眼光放遠。記住！你現在還不是個成熟的車手，還有非常大的進步空間。如果你希望有朝一日能夠完全發揮出自己的潛能，你需要的就是穩定的進步。專業自行車手進行訓練時，也不會一開始就做一堆高訓練量與高強度的練習。他們會以一次增加一點、逐年穩定成長的方式提高訓練負荷。下列幾點訓練建議，不但能確保青少年的健康，還能滿足他們穩定進步的需求。（如果你投入這項運動未滿三年，本章節中的「新手」這一節，對你也會非常有幫助）

在滿十七歲之後，你應該要按照第四章的方法，與教練一起規劃出一套年度訓練計畫。在此之前，你大部分的訓練內容，應該著重在力量、耐力、和速度技巧等基本能力的培養，偶爾再參加幾場比賽。剛開始成為自行車手的那幾年，最好也能兼練其他的運動項目（至少一項以上）。即使是頂尖的冠軍選手，如米蓋爾‧因杜蘭（Miguel Induráin）和藍斯‧阿姆斯壯（Lance Armstrong），也有從事其他運動項目。藍斯在開始自行車生涯前，是世界級的青少年鐵人三項選手。在十七歲以前，不要只專注於騎車 —— 這麼做對你的長期發展會更有幫助。

若你同時有參與其他的運動項目，在開始騎車的前兩年，各項運動的年度訓練總時數最好在200至350小時之間。當你滿十七歲後，如果你對目前的訓練游刃有餘，應該就可以提高訓練量了。但切記一定要循序漸進地增加，多做一點訓練效果不見得會更好，很多時候反而會適得其反。

每年參加比賽的次數應該要比前一年更多，等到你滿十八歲後，你參加比賽的頻率應該要與成人車手差不多。參加比賽時，你應該重視的是團隊戰術，而不是勝負。學習如何才能成功逃脫、如何合法地使用阻礙戰術、在逃脫集團中如何與其他成員合作保持優勢、如何引導隊友衝刺、如何衝刺等。團隊合作往往比各自單打獨鬥能有更好的成績，在這方面，自行

車其實與美式足球或籃球很相似。

當你開始接觸重訓時，無論年齡為何，第一年訓練都應該停留在**生理適應階段**（AA）。第一年的重訓，以機械式及開放式重訓的方式，將各個重訓動作的姿勢做到完美。第二年的肌力訓練，則可進展到**最大肌力階段**（MS）。第一次進行**最大肌力階段**的訓練時，負重不要超過最大單次負重（1RM）的80%。至於如何才能找出自己一次能舉起的最大重量，則不需要擔心。只要使用第十二章介紹的方法，預估自己在多大負重時能達到目標反覆次數即可。青少年車手一開始進行重訓時，最常見的運動傷害是發生在下背部。因此進行重訓時一定要小心，並記得配戴重訓腰帶。如果你第三年重訓時已滿十七歲，應該就可以進展到訓練量更大的重訓課程。

每個賽季開始之前，做一次完整的身體檢查，即便是職業車手也會做同樣的動作。如此你就能在賽季開始前取得一份健康証明書。如果你有教練，你的教練一定會想知道，你在健康方面是否有任何可能會對訓練造成影響的顧慮。

如果你要買自行車馬錶，找個能顯示迴轉速的馬錶。這是個可以幫助你改善雙腿踩踏速度的好器材。

要有耐心

記住，你是打算長期參與自行車競賽，不需要急於一時。這說起來容易，但有些時候，你會想加快訓練方案的進行速度而做更多訓練。原因可能是出在朋友比你練得更勤，或是看到自己的訓練成果後太興奮，想看到更大的進展。但在改變訓練計畫前，請先和教練談談。增加訓練量應該要非常小心謹慎，以避免過度訓練和受傷。

葛瑞格‧萊蒙德（Greg LeMond）在自己的作品《自行車全書》（*Complete Book of Bicycling*）中描述到，他在十五歲時，發現有個朋友練騎的里程是自己的兩倍，於是他也想多騎幾公里。幸好他當時夠理智，自己踩了煞車。隔年他的朋友放棄自行車，而萊蒙德則堅持下去，成為美國最偉大的自行車手之一。記住，一定要有耐心！

保持樂趣

時時記住你參賽的初衷。絕對不是為了錢或榮耀 —— 如果是，那還不如去打美式足球或籃球。你可能是為了自我挑戰，為了享有傑出的體能，但最重要的還是樂趣。要保持這樣的想法，勝不驕、敗不餒，並衷心地向擊敗你的選手道賀，不要替自己找藉口，要從錯誤中學習。

新手

無論你幾歲，只要認真從事自行車運動不到三年，都算是新手。無論你接受自行車競賽挑戰的理由為何，最重要的是要知道成功的要素為何，尤其是這項運動的核心要素。如同其他的運動，想要在自行車運動成功，無論成功的標準為何，比賽成績往往和你準備的充分與否成正比。訓練就是為了幫你做好準備，應付目標賽事的要求。例如，比賽的路線如果是山路，訓練就必須在山坡上進行；長途比賽需要的是強大的有氧耐力。事實上，無論你想參加的比賽類型為何，耐力是自行車運動中最重要的能力。如果你連完成比賽都做不到，其他也沒什麼好說了。

完賽訓練

如果逼問自行車手，大部分的車手會承認，他們喜歡訓練大過比賽。比賽只是綁在棍子上的胡蘿蔔，驅使他們下班回家後，立刻上路練習。沒有比賽，訓練就沒有必要性和迫切性。雖然比賽能指引出訓練的重點與方向，但訓練才是樂趣之所在。練習時你會忘記今日的煩惱與明日的憂慮，完全活在當下。騎車能將生活簡化至最基本的要素 —— 呼吸和運動。

訓練是你能和隊友或訓練夥伴一起聚會、分享共同樂趣的美好時光。團體訓練能讓訓練變得比較輕鬆，也能強化訓練動機。動機難免有消退的時候。即使是最頂尖的車手，也會發現自己的訓練欲望有高有低。但這並不代表脆弱，反而是身體自我防衛的機制，能確保身體得到該有的恢復。但若因興趣缺缺而錯過太多次練習，則會造成體能流失及比賽表現不佳。這時團體訓練非常有幫助。可以找找看是否有人的練騎方式，是你也覺得有趣的 —— 可以透過你居住地區的自行車俱樂部，或拜託附近自行車店的老闆幫你問問看 —— 找到後將其排入你的時間表，你就能定期參加練習。

對訓練太投入是新手常犯的錯誤。而自我強迫式的訓練方式，可能會適得其反，阻礙你達成目標。因為這種訓練方式常會導致受傷、倦怠和過度訓練。第二章曾探討過一個論點，說明訓練時最大極限應當就是「適度訓練」，至少表面看來是如此。在你的自行車生涯中，體能培養的早期階段最重要的就是採取保守的訓練方式，這時訓練過量或強度過高只會產生不良的後果。

那麼究竟多少的訓練量才是合適的呢？下面有幾個建議，可以作為你第一年訓練時的準則。

訓練量

是否有任何外在因素會限制你的訓練時間？舉例來說，若你實際地檢視你的上班時間和日常生活中的責任，可能會發現每天約只有一小時的時間能騎車，有時甚至更少，大概只有週末有比較多的時間可用來訓練。而冬天時日照時間較短及天氣較惡劣時，可用於訓練的時間會更少。

保守地估計你每週可用於訓練的時間，再將這個數字乘以50，你就能找出自己的年度訓練總時數。只有乘50是為了扣除兩週的時間，以防你會有生病、出遊或其他情況。你得出的數字是整體訓練時數，除了騎車之外，還包括重訓、越野滑雪與其他交叉訓練。以50小時為單位，把時數四捨五入。

接下來，翻到表8.4，找出符合你的年度訓練時數建議規劃方式。如果限制你參與訓練的主要變數是可支配時間，而非身體承受訓練與恢復的能力，你可能必須稍微增加輕度訓練的週數，或略為減少高訓練量的週數。記住，表8.4只是提供一個原則上的建議，而不是必須遵守的規定。

階段化訓練計畫

在參與自行車競賽的第一年，最好能維持在**基礎期**即可（如第七章所述）。也就是應把重點放在有氧耐力、力量、速度技巧和肌耐力。這些是自行車競賽體能中最重要、也是最基礎的能力。這些能力可能需要花上一年或更久的時間磨練。在基本能力尚未完全建立前，沒道理去培養爆發力和無氧耐力。

一週訓練行程

一週訓練行程的規劃方式有無數種可能性，必須視你的可支配時間、工作行程、騎車經驗、恢復能力、排定的團體訓練時間、重訓室的開放時間與許多個人生活型態因素而定。雖然一週訓練行程該如何安排沒有標準的公式，但大多數的新手會發現，一天做一種練習，每週休息一天，能夠產生不錯的效果。

重量訓練

如果你每週只有幾個小時能用在訓練上，實在很難將所有訓練內容都包含在內。這時重訓是你可以第一個考慮刪除的練習項目，如此你才有時間專注在自行車訓練上。在這個訓練階段，有氧體能才是你最迫切需要的能力。但若你有時間上健身房，而重訓也不會影響你的自行車訓練，那麼你可以進行重訓，但你的重訓只能停留在**生理適應階段（AA）**和**最大肌力過**

渡階段（MT）（請見第十二章）。重訓剛開始時，先使用較輕的負重，把注意力放在技巧上。你可能會對這麼小的負重，卻能有如此成效感到非常驚訝。到了第二年重訓，你就可以納入其他肌力發展階段。

技巧

對加入公路競賽第一年的新手而言，最大的挑戰之一就是培養及改進自行車騎乘技巧。和有經驗的車手一起騎，觀察他們的騎乘技巧，能幫助你磨練自己的技巧。請專業的適身調整師調整你的自行車，是建立技巧的第一步。一旦自行車與你的身體能完全契合，並符合你獨特的需求，學習踩踏與過彎技巧將會變得非常容易。

安全訓練

訓練有一定的危險性，有些危險甚至可能會危及你的生命安全。但只要做好防護措施，就能將風險減到最低，這些防護措施包括：

- 騎車一定要戴安全帽。
- 騎車時應盡量避開交通繁忙的路段。
- 練騎時，應選擇安全的車隊。有些車隊看到停止標誌時也不停車，老是騎在車陣中，常不遵守交通規則。請避免參加這樣的車隊。
- 不要冒險騎在陡峭的下坡路段。
- 上路前，先確認自行車是否安全。這些動作包括：檢查煞車、確認快拆是否鎖緊、檢視輪胎，看看輪胎是否有刮痕或過度磨損、並將所有鬆掉的螺栓鎖緊。

　　此外，如果你覺得身體不舒服，比如說胸痛、手臂或頸部呈放射性疼痛、心跳率不規則或異常升高、關節痠痛、背痛、不尋常的肌肉或肌腱不適、血尿等，請立刻聯絡你的醫生。如有上述症狀，請立即停止訓練。騎車時請將安全放第一位。

踩踏迴轉速

騎車的經濟性是取決於人與自行車的互動。這兩者契合的程度是選擇經濟迴轉速最重要的決定因素。例如，曲柄長度較短有利於高迴轉速；座墊高度較高，則會降低迴轉速。

　　迴轉速的選擇會決定比賽時的感受及騎乘效率。舉例來說，以低迴轉速騎乘時，壓力會在膝部和肌肉上，肌肉必須比高迴轉速騎乘時產生更大力量來應付；以高迴轉速騎乘時則會加重新陳代謝的負擔，因而使呼吸變得更重。這表示以高迴轉速騎乘能減輕肌肉疲勞的狀況，但會消耗更多的能量 —— 至少在你適應這個程度的運動前是如此。

透過觀察菁英車手可得知，常見的迴轉速範圍約在每分鐘90至100轉。最近許多研究也支持這個結論。從1913年開始，各項研究對最經濟轉速的看法差異很大，從每分鐘33轉到每分鐘100轉都有。然而，近期更為精密的研究指出，高迴轉速的經濟性似乎較佳，至少許多成功的車手都是這麼認為。

最終得出的最經濟轉速，是平地騎乘時每分鐘約90至100轉。如果你轉動曲柄的速度通常低於這個數字，你在第一年應把重點放在迴轉速技術練習，改善你的踩踏經濟性。爬坡時，努力讓迴轉速維持在每分鐘60轉左右。衝刺時則維持在每分鐘120轉左右。

過彎

過彎技術的好壞關乎你的人身安全與競賽表現，而自行車碰撞最常見的原因正是過彎技術不佳。若比賽路線中有大量的彎道，改善過彎技巧有助於維持你在主集團的位置。如圖14.1，操控自行車過彎的方式有三種——同傾、外傾與內傾。（譯註：原文是用 *Leaning*、*Countersteering* 以及 *Steering* 來表示過彎技巧，但內文解釋和字面意義並不完全相符，故以車手為基準，採同傾、外傾、和內傾來表示。）

同傾：若不考慮彎道的情況，同傾過彎通常是新手最常使用的過彎技巧。這種過彎法最適合彎道寬度與弧度較大、路面乾燥、清潔時使用。在美國或部分國家，汽車駕駛和自行車手是靠右行駛，當要左轉時，同傾過彎是最有效率的過彎方式；而若是靠左行駛的國家，同傾過彎法則為右轉時的首選。使用同傾過彎時，只要把重心放在外側踏板上，同時將自行車及身體向彎道傾斜。如果彎道寬度夠寬、弧度夠大，過彎時可持續踩踏。

外傾：新手很少使用這種過彎方式，但當彎道較窄時，如靠右行駛時向右轉，或靠左行駛向左轉，這種過彎法非常好用。外傾法比同傾過彎法更適合用於曲度較大的彎道。

這跟騎摩托車的逆操舵法（Countersteering）是同樣的技巧。當使用這種技巧轉進彎道時，一定要停止踩踏，因為採取外傾過彎時，車身傾斜程度會比同傾過彎更大。過彎時，內側踏板在上，身體重心則放在外側踏板上。接下來的動作，可能會讓人覺得有點違反常理：彎道內側的手臂打直，彎道外側的手肘則呈彎曲狀。你可能會覺得這個動作好像做反了，因為你現在打的方向是與平常轉彎的方向相反。事實上，你現在做的動作是讓自行車側傾。而這麼做會打破車輪轉動時的陀螺效應（譯註：陀螺效應指的是，車輪就像陀螺一樣，當其快速轉動時能幫助騎車的人保持平衡，轉速愈快效果會愈明顯，但當車輪快速轉動時，轉動把手的阻力也就變大，過彎也就愈不容易），讓你在身體保持直立的情況下，將自行車急劇地傾斜轉入彎道，你就能通過曲度很大的轉彎。使用外傾過彎時，時速必須維持在每小時24公里以上才能發揮效果。因此，要多練習才會習慣這樣的過彎方式。

同傾	外傾	內傾
大角度弧形過彎	急彎	潮溼路面或砂礫路面

圖 14.1

自行車過彎技巧

　　內傾：路面濕滑或有砂子、小石子時，應以內傾法過彎。無論是要右轉還是左轉，你都必須要把速度放慢。如果彎道半徑很窄，如在美國騎車往右轉時，必須暫停踩踏。這麼做是為了能讓你安全過彎，而不會摔車。正確的騎法為過彎時只有上半身向彎道傾斜，自行車則維持直立，並保持膝蓋向上管的位置靠攏 —— 也就是膝蓋不要指向彎道。

　　過彎時的其他考量：若路面若較濕滑，將胎壓降低25%。這麼做對整體的速度影響不大，但卻能增加輪胎過彎時的磨擦力。過彎時使用的輪胎也很重要。管胎（Tubular tires，或稱縫合胎 Sew-ups）由於其輪胎壁是圓型的，因此比輪胎壁為扁平的開口胎（Clinchers）更適合過彎。畫有噴漆標線的路面在沾濕後，會變得非常濕滑。騎在這樣的路面上，就像騎在冰上一般，因此過彎時一定要特別小心。路面上若有圓孔蓋也是一樣，沾濕的圓孔蓋也會變得更滑。路面若較濕滑，下坡過彎時也要特別小心。在過彎前，使用煞車減低速度，但在過彎時切勿使用煞車。

訓練日誌

優良訓練方案的精髓在於時間管理。

——康妮·卡本特（CONNIE CARPENTER）

1984年奧運公路自行車賽金牌得主

每位運動員對訓練的反應皆不相同。如果找兩位測驗成績相當的車手參與同一個訓練方案，每日進行相同的練習，最終，兩位車手的體能必然為一高一低。就算兩位車手的生活作息完全相同，也可能會發生一位車手獲得成功，但另外一位車手卻過度訓練的情況。因此，關鍵在於你所遵循的訓練方案必須是為自己量身訂作的。除此之外，隨著時間調整計畫也同樣重要。一旦訓練計畫確定並附諸實行後，你必須根據訓練方式有效與否進行調整，否則這個計畫只會限制你潛能的發揮。

如何根據自己獨特的需求決定最適合的訓練方式？測驗與比賽結果能幫你客觀地衡量自己的訓練成果，但它們無法解釋表現進步或退步的原因。還好，有另一種方法：記錄訓練日誌，透過訓練記錄通常能解答上述疑惑。因此，記錄訓練日誌是訓練之外最重要的任務之一，其重要性僅次於飲食與休息。

訓練日誌除了能提供更敏銳的分析，也能提升訓練的動力，進而幫助你成長。動力源於這些成功的記錄。只要達成某個訓練目標、進入更高層次的訓練，或在比賽中有好的表現，都可以將它記入訓練日誌中，這麼做能增加你的成就感。

但我要先提醒你：不要濫用訓練日誌。我認識一位運動員，他在週六下午才發現，自己離當週的訓練目標，還差幾公里練騎或幾分鐘的訓練，為了能達到這個「魔術」數字，他覺得自己非把不足的里程騎完不可。你的「垃圾」里程就是這麼產生的。如果你對這些數字過度投入，可能會產生一些問題。訓練日誌只是記錄重要私人訊息的日記，請不要把訓練日誌當作計分卡。

利用訓練日誌規劃訓練行程

訓練日誌是最適合用來記錄每週訓練行程的地方。第九章與第十章提供了指南，教你如何規劃每日的練習內容。圖9.1和10.1建議了一種可行的安排模式。而附錄D提供的空白訓練日誌，則是訓練計畫拼圖中的最後一塊，你可以用它來概述每日的練習情況，有了它，訓練計畫才算完整。圖15.1為訓練日誌範例，示範重要訊息該如何記載。

擬定訓練計畫與目標

你可以在每週進入尾聲時，規劃下週的訓練作息。先回顧前一週的狀況後，再參考年度訓練計畫表，草擬下週的練習時間與內容。使用第九章提到的練習縮寫與表9.1建議的練習持續時間，能讓規劃過程變得快速又簡便。一旦你熟練這種記錄方式後，規劃整週的訓練細節大約只需十分鐘。

　　你不一定要使用我提供的訓練日誌。許多運動員使用的是一般的空白筆記本，他們可以按自己的方式，盡可能地將所有想要的資訊記錄下來。這種記錄方式唯一的問題，就是回想及分析過程會變得非常耗時與費力。你可能必須在各頁不斷翻找，才能找到你需要的資料。標準化的表格能使這類工作變得容易得多。

　　你也可以透過網路追縱並監控你的訓練進展。線上訓練軟體可從這個網址：www.TrainingBible.com取得，該軟體也提供免費的訓練日誌，記錄你的練習狀況，並能將你的進展繪製成圖表。利用這個程式，你可以將練習時的數據資料，透過心率計或功率計等訓練設備上傳。

　　表15.1最上方的空格是用來填寫每週的訓練目標。為了能按部就班地達成訓練目標，你必須先把它填寫完成。訓練目標又與賽季目標息息相關，若能持續達成這些短期的週訓練目標，賽季目標自然水到渠成。

　　每週的訓練目標應著眼於當週的特訓（BT）練習與比賽目標。如果你是根據自己的強項與限制因子，妥善地安排每週的練習行程，當達到預期的結果時，同時也意味著你又朝自己的賽季目標邁進了一小步。舉例來說，如果你安排了無氧耐力間歇（練習縮寫代碼是「無氧2」），每次四分鐘共五組，強度約在5b區，那麼你的週訓練目標就是「20分鐘的無氧耐力間歇」。而當你完成這個目標，就在項目上打勾。定期審視各週的訓練目標，就能快速地掌握自己今年做了哪些練習。

該記錄哪些訊息

如果你從未寫過日誌，一開始，你可能會發現自己記錄下來的資訊非常的零散。訓練運動員時，我會要求他們在日誌中記下五種訊息。

- 晨起警訊
- 練習的基本記錄項目
- 各強度區間的運動時間
- 身體狀況註記
- 心理狀況註記

晨起警訊

每天早晨醒來時，你身體會「輕聲地」告訴你今天能承受的負荷，但問題是我們當中大多數的人拒絕聆聽這些訊息。訓練日誌能幫助我們聆聽自己身體的聲音 —— 如果你留意這幾項指標，它們會告訴你身體是否已準備就緒。這些指標包括睡眠品質、疲勞程度、壓力等級、肌肉痠痛程度及心跳率數據。前四項指標應以等級 1 至 7 來評分，1 是最好（例如：睡得很好），7 是最糟（例如：極大的心理壓力）。

當你一睜開眼仍躺在床上時，先測量一下自己的脈搏，再將其與恢復休息週早晨的平均每分鐘跳動次數相比，並將偏高（正數）還是偏低（負數）的次數記錄下來。如果你前四項指標，有任何一項是 5、6、7，或心跳率偏高偏低超過 5 下，就是身體有些不對勁的警訊。

經部分運動員証實，測量靜止心跳率還有一種更可靠的方法，是先按照前述的方式測量，並在站立 20 秒之後，再測一次。測量時最好使用心率計。這二者之間差距的變化情形可以作為判斷的指標。以實例說明，你會比較容易瞭解。

平躺的心跳率	46
站著的心跳率	72
兩者相減（差值）	26

將每日差值的變化情形記錄下來。例如，休息恢復週那幾天差值的平均是 26。但某天的差值變成 32，你就可以將變化情形 +6 記錄下來 —— 當日的警訊。這種方式或許比單純追縱平躺時的心跳率更適合你。艱苦訓練時，你也可以將兩種方式都試個三至四週，看看哪種方式最適合你。

若有兩項警訊的分數高於或等於 5，即表示你應該降低當日的訓練強度。若超過三項警

本週開始日期：*4/28* 　本週計劃訓練時數/里程數：*13:30*
384 公里

圖 15.1

訓練日誌範例

筆記欄

週一：肌耐 x3 組，精
力充沛。

週一			*4 /28 /*
☑1 睡眠	☑2 疲勞	☑2 壓力	☑1 疼痛

靜止心跳率 *64* 　　體重 *68.9*

練習1 *重訓：肌耐 x3 組*

天氣

路線

距離

預計時間 *1:00* 　　實際時間 *1:00*

各強度區間時間　1　　　　2

3　　　4　　　5

週二：7 am. 上訓練台，
很難持續下去。
1-3 區感覺精力充沛。
4 區很辛苦。
不錯的練習。

練習2

天氣

路線

距離

預計時間　　　　實際時間

各強度區間時間　1　　　　2

3　　　4　　　5

週二			*4 /29 /*
☑1 睡眠	☑1 疲勞	☑1 壓力	☑2 疼痛

靜止心跳率 *62* 　　體重 *68.9*

練習1 *肌耐2，4次 x6分（休息2分）*

天氣 *2.2°*

路線 *訓練台*

距離 *46.4 公里*

預計時間 *1:30* 　　實際時間 *1:30*

各強度區間時間　1 *0:25* 　2 *0:42*

3 *0:02* 　4 *0:18* 5 *0:03*

練習2 *耐1*

天氣 *11.1°*

路線 *訓練台*

距離 *11.2 公里*

預計時間 *0:30* 　　實際時間 *0:30*

各強度區間時間　1 *0:30* 　2 *0:42*

3 *0:02* 　4 *0:18* 5 *0:03*

筆記欄

週三：累了一天，工作
壓力大。跟比爾一起練
騎。
感覺不錯，很容易放鬆。

週四：只做3個間歇；
還沒完全從週二的練習
及工作壓力中恢復。
爆發力仍然很不錯。

週三			*4 /30 /*
☑3 睡眠	☑2 疲勞	☑3 壓力	☑1 疼痛

靜止心跳率 *67* 　　體重 *68.5*

練習1 *耐1*

天氣 *20°*

路線 *家裡附近路線*

距離 *73.6 公里*

預計時間 *3:00* 　　實際時間 *2:52*

各強度區間時間　1 *2:39* 　2 *0:13*

3　　　4　　　5

練習2

天氣

路線

距離

預計時間　　　　實際時間

各強度區間時間　1　　　　2

3　　　4　　　5

週四			*5 /1 /*
☑3 睡眠	☑5 疲勞	☑4 壓力	☑1 疼痛

靜止心跳率 *69* 　　體重 *68.9*

練習1 *無氧2：5次 x3分（次休3分）*

天氣 *16.7° 風大*

路線 *公路*

距離 *32 公里*

預計時間 *1:00* 　　實際時間 *1:09*

各強度區間時間　1 *0:18* 　2 *0:30*

3 *0:10* 　4 *0:04* 5 *0:08*

練習2 *耐1*

天氣 *13.3° 下雨*

路線 *訓練台*

距離 *9.6 公里*

預計時間 *0:30* 　　實際時間 *0:20*

各強度區間時間　1 *0:20* 　2

3　　　4　　　5

本週目標（完成後打勾）

- [V] 24分鐘的巡航間歇。
- [] 15分鐘的肌耐力間歇。
- [V] 盡力參加俱樂部的練騎。

週五　　　　　　　　5 / 2 /

| 2 睡眠 | 5 疲勞 | 5 壓力 | 5 疼痛 |

靜止心跳率 68　　　　　體重 68.5

練習1 休息

天氣

路線

距離

預計時間　　　　　實際時間

各強度區間時間　1　　　　2

3　　　　4　　　　5

練習2

天氣

路線

距離

預計時間　　　　　實際時間

各強度區間時間　1　　　　2

3　　　　4　　　　5

週六　　　　　　　　5 / 3 /

| 1 睡眠 | 3 疲勞 | 2 壓力 | 1 疼痛 |

靜止心跳率 64　　　　　體重 68.9

練習1 無氧1

天氣 23.9°

路線 北海岸

距離 92.8公里

預計時間 2:30　　　實際時間 2:40

各強度區間時間　1 0:22　2 0:36

3 0:35　4 0:42　5 0:25

練習2

天氣

路線

距離

預計時間　　　　　實際時間

各強度區間時間　1　　　　2

3　　　　4　　　　5

筆記欄

週五：感覺需要休息一天；休息時間安排得正是時候。

週六：俱樂部練騎來了一大群人，騎車時每個人都很拼。

週日　　　　　　　　5 / 4 /

| 2 睡眠 | 3 疲勞 | 1 壓力 | 3 疼痛 |

靜止心跳率 67　　　　　體重 68.8

練習1 耐2

天氣 25°

路線 往雙溪

距離 100.8公里

預計時間 3:30　　　實際時間 3:32

各強度區間時間　1 1:44　2 1:48

3　　　　4　　　　5

練習2

天氣

路線

距離

預計時間　　　　　實際時間

各強度區間時間　1　　　　2

3　　　　4　　　　5

本週總結

	一週加總	年度累計
練騎里程	366	4480
練騎時間	12:33	215:25
重訓時間	1:00	29:30
其　它		
加總	13:33	244:55

疼痛

股四頭肌痠痛，可能從週三練騎開始。

筆記欄

俱樂部練騎是今年第一次達到比賽強度的練習，很驚人！離目標還有一大段距離。壓力一點幫助也沒有。很滿意週二的間歇。

筆記欄

週日：天氣很適合長距離練騎，昨天練騎後股四頭肌痠到現在，明天要去按摩。

訊，代表身體在告訴你今天應該要停止訓練，你需要更多時間來恢復。晨起警訊是身體以輕聲的方式提醒你，若你不留意，最終會迫使身體改以大吼的方式告訴你，比如説，讓你感冒或筋疲力盡好幾天沒辦法訓練。若評定的等級低於4通常是好現象，表示你的身體已準備好接受更嚴苛的訓練。分數越低，當天的訓練負荷就能安排得更大。

　　澳洲昆士蘭大學的一項研究顯示，判斷是否過度訓練或倦怠時，這些指標是相對可靠的判斷方法。但它不見得適合每一個人，你可能會找到其他更適合你的方法。若真是如此，請以同樣的方式記錄下來。

　　每天早上如廁後、吃早餐前，測量並記錄自己的體重也能得知身體的狀況。短期的體重減輕代表體內水分不足。因此如果你的體重比前一天下降半公斤，第一件要做的事就是喝水補充水分。500毫升的水約等於半公斤。奧勒岡州的一項研究發現，午後體重減輕也是判斷過度訓練很好的指標，也是最易於測量的初步指標。（過度訓練的更多相關細節請見第十七章）。

練習的基本記錄項目

透過這些詳細的記錄，你能清楚記起數月前的某次練習。若訓練計畫有任何變動，請將變動情形詳細記載在「筆記欄」。記下距離、天氣、路線與其他變數，例如使用的裝備（如登山車或單速車）。

各強度區間的運動時間

訓練日誌中，每一日都有可記錄兩次練習的空間。第一個練習欄位可供記載練習時各強度區間的持續時間。記錄的資料可以是心跳率或功率數據，透過這份數據能確認訓練計畫與實際執行間的差距。幾週、甚至一年之後，你可以將自己在不同時間做的相同練習相互比較。

　　在預計時間的右邊填入實際的運動持續時間。這個數字應會與你預計的持續時間相同。以同樣的方式，將當天第二次練習的相關資料填入第二個練習欄位。但如果你只做了一次練習，則不需填寫。

身體狀況註記

觀察自己在練習時與比賽中的表現對評估進展非常重要。每次練習過後，記下各項數據，包括：平均心跳率、間歇的運動時段剛結束時的心跳率、測量到的最大心跳率與平均時速等。如果你有較精密的設備，還可以記下平均輸出功率、最大輸出功率、乳酸鹽濃度。隨後，你可以將上述中任何一項數據，甚至所有數據，與類似條件下做的練習相比較。此外，也可以記下身體疼痛的情況，無論多瑣碎的訊息都可以。足以毀掉整個賽季的傷病，通常都是從沒有

什麼大礙的不舒服開始。之後這些資料能幫助你追溯傷病是始於何時、為什麼、及如何發生。

為了能更清楚瞭解經期對訓練與比賽有什麼樣的影響，女性應該要記錄自己的經期。

至於比賽記錄，你可以在訓練日誌中記錄自己的暖身運動、關鍵行動、限制因子、強項、齒輪比、比賽結果、供未來參考的備註等。比賽訊息也可以記在附錄D的賽季結果頁面。（見圖15.2的範例）。當需要找贊助商或轉隊時，這份資料會派得上用場。如果你能將所有資料集中在同一處，整理個人賽事履歷這類的工作會變得容易得多。

圖 15.2

賽季競賽結果記錄表

| 賽季競賽結果 | | | | 年 | 2009 |
日期	競賽	距離	時間	名次 (參賽人數)	註記
4/25	霍斯圖斯	64公里 公路賽	1:58	第14名 (38)	寒冷；第三圈爬坡時跟不上集團；騎在第二集團。
5/2	杜蘭德	60.8公里 公路賽	1:32	第7名 (35)	集團衝刺；感覺很好；騎得不錯。
5/10	薩塞克斯	45分鐘 繞圈賽	0:45	第3名 (42)	很棒的比賽；覺得自己精力充沛；成功脫逃。
5/23	博爾德計時賽	16.3公里 計時賽	22:36	第8名 (15)	逆風強；352瓦；需改善低風阻姿勢。
6/7	全州公路錦標賽	89.6公里 公路賽	2:22	第3名 (45)	不錯的巔峰狀態；在第三圈時成功從七人集團脫逃；艱苦的比賽。

心理狀況註記

在大部分人的訓練日誌中，這部分的記錄通常都寫得不夠深入。訓練與競賽常被認為是僅止於體力上的活動，腦袋中在想什麼一點也不重要。但有時情緒卻是體能變化最合理的解釋。

記錄訓練日誌時，一定要記下你對練習或比賽難易程度的感受。這部分的記述不需太過科學，只要記下如「練習很辛苦」或「覺得很輕鬆」即可。透過這些簡短的註記，你能夠得知

自己練習時的許多感受。某次練習多麼有趣的註記也有同樣的效果。如果每次訓練的註記都是「無聊乏味」，就是很好的徵兆，表示可能會有倦怠的問題。如果日誌中常是「有趣的練習」之類的註記，同樣也能充分說明你的精神狀態。

完成第五章的心理素質分析問卷後，你應該已清楚知道自己哪些方面該加強。舉例來說，如果你缺乏自信，練習或比賽時應盡量尋找積極、有建設性的成就，並將其記入訓練日誌。例如，你達成的目標中，有哪些是突破自己的限制因子？今天最成功的事蹟為何？再次回味自己的成就，是增強自信的第一步。

日常生活中一些與自行車無關、不尋常的壓力，也應包括在心理狀況的註記中。拜訪親友、超時工作、生病、睡眠減少或人際互動的問題都可能會影響競賽表現。

一週摘要

一週結束時，寫一段簡短的摘要總結這週的進展，再將訓練時間加總。年底決定新賽季的訓練量時，這些資料會派得上用場。好好檢視自己這一週身體上的感受。雖然在提升體能的過程中，難免會覺得自己瀕臨過度訓練，但這種感覺若常出現並不是好現象。若訓練是以四週為一期，這種感覺通常會發生在第三週。如果你從未有瀕臨過度訓練的感覺，即表示你的訓練不夠努力。但認真訓練的自行車手很少發生訓練不夠努力的情形。

一週中若有任何痠痛的感覺，無論多輕微，都要記錄下來。若你一開始注意到這些微小的痠痛時都有註記下來，一旦這些疼痛發展成規律的模式，也較容易察覺。

總結這週的進展狀況、檢視自己的成果、還有哪些部分需要加強、對競賽或訓練有什麼樣的啟示、對未來訓練的一些想法、或是這週碰到的問題該如何解決之類的。舉例來說，你這週感冒了，但你也發現了一種對抗病魔的方法。

利用日誌進行分析

訓練分析

訓練或比賽未如預期時，可以回頭翻看訓練日誌，參考進展順利時的情況，或許能幫助你重回正軌。此外，也可以將最近的練習情況與一年前、甚至多年前的練習情況相對照，就能明確地判斷出自己的進展情況。當你想試著回到較早之前的巔峰狀態，可以看看當時的訓練模式，比如說：做了哪練習、晨起警訊的程度、壓力等級、特訓練習間的恢復時間是否恰當、使用哪些設備、訓練量、訓練夥伴、及其他可能的線索。假裝自己是一個偵探，找出問題出在哪。

這裡有個例子教你如何當個偵探，找出訓練的問題。曾有運動員請我檢視她的訓練日誌。

她一直很努力訓練，累積大量的里程數，這些里程的素質也很高，而她也非常專注於自己的目標。但當A級比賽來臨時，她的體能卻未達到巔峰，有時甚至連完賽都有困難。

我看了她的訓練日誌，發現了第一個問題：她常忽視身體發出的警訊。她每天都會如實地測量自己的心跳率，並忠實地記錄自己的睡眠時數與疲勞程度。但她練習時永遠都只是按照原先預訂計畫做，完全忽視晨起警訊。她是如此渴望成功，不讓任何事情阻擋她前進，就算是自己的身體也不例外。我告訴她1968年曾進行一項研究，當時的研究人員強迫一群老鼠每天游六小時，一週游六天。在游了161個小時後，老鼠的攝氧能力改善非常多。但在游了610個小時後，他們的有氧輸出功率反而比未訓練的老鼠（控制組）還低。我告訴她，她就像是過度訓練的老鼠。

我們也談到了大賽來臨前該如何調整巔峰及減量的問題。她在比賽那幾天顯然沒有充分地休息。她在參加A級比賽的那幾天，仍舊像進行C級比賽般地照常訓練。我們也討論到，如何在重要比賽的前幾天甚至是前幾週，減少訓練量，讓身體能吸收施加在身上的壓力，進而變得更強壯。

我再次與這位車手談話是在數週之後。這段時間她表現得很好，也對自己比賽的結果很滿意。如果她沒有記錄訓練日誌的習慣，我可能也沒辦法如此快速又明確地找出她表現平凡的原因

競賽分析

如果你想改善自己的競賽表現，就必須在每場比賽過後，好好評估自己的賽前準備及競賽策略。在緩和運動後，問問自己為什麼今天會有這樣的表現。在賽前準備或競賽策略方面，自己的強項與弱點分別為何？這次的比賽中，賽前餐、暖身、開賽、配速、爆發力、技巧、耐力、能量補給、心理素質等對比賽結果分別起了什麼樣的作用？你是否在賽前備好萬全的競賽策略，而在比賽中是否遵照策略進行？

這些問題的答案，都儲存在你的記憶及賽後與其他車手的對話中。愈晚回答這些問題，記憶就愈模糊。為了強化你的記憶，更為了建立供未來比賽參考的記錄，最好在比賽結束後，盡快將過程中發生的事記錄下來。競賽評量表格請見附錄D。你也可以參考圖15.3的範例。

如果比賽當日感覺特別好或特別糟，你應該要特別留意。檢視比賽前幾日，看看是什麼原因導致這樣的結果。有可能是某種練習模式、一個好的恢復期、壓力過大、或某種特別的飲食。如果你能找出這類的傾向，就等於進一步掌握哪些秘訣對自己有效？哪些沒有效甚至會有反效果？善用對你有效的秘訣，並將會產生反效果的因素減到最少，對調整巔峰及提升競賽表現都會非常有幫助。

圖 15.3

競賽評量表範例

競賽評量表

比賽名稱：*全州公路錦標賽*

日期與開賽時間：*六月七日上午 10：30*

地點：*明尼阿波里斯*

型態／距離：*全長 89.6 公里的公路賽*

主要競爭者：*洛夫、湯姆、羅伯*

天氣：*攝氏 25.6 度；微微的南風（終點前逆風）*

路況：*道路是新鋪設的。由於灑水器的緣故使得最後彎道的路面有些溼滑*

參賽目標：*上頒獎台*

競賽策略：*比賽一開始盡量避開風阻。每圈接近爬坡時騎在集團的左前方。爬坡時跟著洛夫、湯姆和羅伯*

賽前飲食：*上午八點：炒蛋、水果、果汁、咖啡；上午九點半：香蕉、咖啡*

熱身概述：*在訓練台上騎 20 分鐘，接著在公路上做幾個 20 秒的間歇（做到上起跑線為止）*

起跑線覺醒程度：　非常低　　低　　中等　　（高）　　非常高

成績：（名次、時間、單圈等）*第三名*

我做得很好的是：*依策略行事且策略奏效*

我需要改善的是：*衝刺時無法跟上羅伯，需要改善衝刺的爆發力*

賽後疼痛狀況：*一如往常地感到下背部有點緊，並持續了一整天；雙腿則沒什麼問題*

其他評論：*起步很快。比賽開始時有幾次攻擊，但都沒有威脅性，很快就被追回。第三次爬坡與洛夫、羅伯及其他三位車手一起逃脫成功。我們合作得很好，保持與主集團的差距。衝刺第三。功率 1023 瓦！*

軟體

現在市面上有非常多的電腦軟體能幫你分析功率計、心率計及 GPS 自行車記錄器設備上所下載的資料。購買這些設備時，製造商幾乎都會附贈自家開發的軟體。這些附贈的軟體有些很陽春，有些則相當精美。

　　問題在於這些附贈的軟體大部分是由設備製造商所開發。這些公司能生產出非常精良的硬體設備，但他們對軟體的瞭解卻非常有限。不幸的是，這些製造商對於訓練也不是很瞭解。零售市場的訓練分析軟體則不同，這些軟體是由軟體公司，聘請熟悉相關知識的運動員設計出來的，通常會優於隨硬體產品附贈的軟體。

　　其中最好的一套軟體分析工具名為 WKO+。你可以從這個網站（http://TrainingPeaks.com）取得。我承認自己有點私心，因為我對於這套軟體的開發有做出小小的貢獻。一直以

來，我也都是使用這套軟體來分析客戶的訓練與競賽表現。我之所以選擇WKO+，是因為對認真訓練的運動員而言，這套分析軟體的功能非常強，幾乎市面上所有的訓練設備都可以與它相容。無論你的心率計或功率計是由哪家製造商生產製造，只要該設備能使用傳輸線或無線傳輸將資料傳至電腦，都能使用WKO+進行分析。

　　無論你是使用哪種軟體，它必須能夠幫你回答一個非常關鍵的問題：你是否正朝著預定的目標邁進。這套軟體應該要能幫助你判斷自己是否有進步及究竟進步多少。如果你使用某個軟體後，仍無法輕易掌握自己的進展，那麼這套軟體一點用也沒有。確認你使用的軟體有提供下列功能：

- 統計每次練習時及整個賽季中，你在各心跳率與功率區間所花費的時間。
- 根據你的體能變化情形，提醒你變換心跳率區間。
- 提供簡易的方式，讓你比較類似的練習。
- 計算功率體重比的變化。
- 記錄相似練習之間的功率進展情形。
- 預測你的訓練壓力負荷量。
- 估算你能負擔的疲勞極限。
- 以圖表或公制系統，呈現你的體能進展情形。
- 提供方法讓你評估自己何時能為比賽做好準備。

　　即便有軟體能幫助你詮釋訓練數據，記錄訓練日誌仍然非常重要。如果本書提供的書面表格不適合你，還有許多電子表格可能更適合你。無論日誌的形式為何，訓練日誌能幫你把焦點對準所有細節，包括具體數據或主觀意見，進而看到整個訓練的輪廓。若使用得當，訓練日誌將會是極佳的計畫、激勵以及診斷的工具。它同時也是一部個人訓練及競賽成就的歷史記錄。當你想發展競爭優勢時，擁有一本詳盡的訓練日誌，與訓練、休息及營養同等重要。

能量

每當我看到自己纖細的身軀，都會感到很不好意思。

——艾迪·莫克斯（EDDY MERCKX）

本書討論的是訓練，而非飲食。但無可否認，平時養分的攝取與衰竭性運動（Exhaustive exercise，譯註：運動時強度以逐漸增加的方式進行，當強度無法維持時終止）之間有著非常複雜的關係。養分的攝取若正好符合身體需求，不但能減少脂肪的堆積、加快恢復速度、減少訓練因病終止的情形，還能提升整體的競賽表現能力。當你年紀愈大，飲食對體能的影響愈大。二十歲時飲食習慣不佳，你還有本錢擺脫其對你的影響。可是一旦步入五十歲，訓練中的每個小細節對你都至關重要，尤其是飲食。年齡可不是唯一會加重營養攝取重要性的變數。對長期鐵質存量偏低，或總在與體重奮戰的女性車手而言，正確的飲食也非常重要。喜歡吃垃圾食物或微量營養素攝取不足的運動員，最終將面臨健康情況不佳與長時間疲勞的窘境，而這最終也會導致恢復期過長及表現低落。訓練時，即便是正當飲食這類看似無害的小事，若發生在錯誤的時間點，都可能會造成恢復期延長或競賽表現不佳等問題。想在比賽中有好的成績，除了訓練與休息外，最重要的就是在適當的時間補充適當的食物。

　　那你該吃些什麼呢？假設你是動物園的管理員，而你的工作就是為園裡的動物選擇食物。不難想見，獅子吃以蛋白質為主的肉類能長得最強壯，而長頸鹿吃草則會最健康。你不會餵獅子吃草及樹葉，當然也不會餵長頸鹿吃肉。若你真的這麼做，牠們的健康情況必然會每況愈下。這個例子告訴我們，每種動物都有其最適合的食物。為什麼？因為這些動物，就是吃這些食物才會演化成今日的生命形態。自從獅子與長頸鹿出現在這個星球以來，牠們就是吃這些東西。身為動物園的管理員，你絕對不會想去改變它，最好的選擇就是接受它。

　　如果有一天動物園收到一隻外來的物種。世界上沒有任何一家動物園曾豢養過這種動物，因此沒有人知道這種動物都吃些什麼。這時你該怎麼辦？最直接了當的做法，就是去研究這種動物原生的自然環境，看看牠們都吃些什麼，之後再回到動物園以同樣的食物餵食。那些食物一定是最適合牠們的食物，這道理再簡單不過了。

　　那麼，最適合智人（也就是你和我）的食物是什麼？我會依據古生物學（也就是研究人類在農耕與文明開始之前的學問）來回答。為什麼我們要研究人類在農耕生活之前的飲食習慣？原因與時間及演化有關。

　　演化的過程非常緩慢，數百萬年的時間只會產生非常微小的改變。智人在這個星球生存的時間約五百萬年，而農耕生活則是約一萬年前才在中東展開。以乳製品為食更是在人類歷史的後期，也就是大約五千多年前才開始。以歷史的大框架來看，這些發展算是近期才發生的事。若將人類在這個星球五百萬年的時間以24小時來表示，人類以務農維生約發生在最後的2分52秒，開始以乳製品為食則約發生在最後的90秒。這樣的時間區段實在太短暫，以致於人類無法透過天擇或演化的方式完全適應農產品及乳製品。

　　人類在農耕生活之前都吃些什麼？哪些食物才是最適合人類的食物？古生物學家告訴我們：我們的祖先是以狩獵及採集維生，他們主食是蔬菜、水果及瘦肉（魚類、家禽以及一些野生或放養的野味）。此外，堅果、某些植物的種子、漿果和蜂蜜雖然占的比例很低，但也是人類數百萬年來賴以維生的食物。而最近一萬年才出現的食物，如：穀類、奶類及起司則並非最適合我們的食物。這是否意味著我們只能吃最適合人類吃的食物，其他食物都不應該吃？當然不是，這只表示我們的飲食若以蔬菜、水果及瘦肉為主，長的最強壯。你吃進食物的營養密度愈高，你的身體就會愈健康，運動能力也會愈好。科學實證結果顯示，這些食物是促進健康最好的素材。若你以其他食物取代這些食物，就像餵了不對的食物給那隻外來的生物一樣，你的健康與活力都會每況愈下，而你的體能也會因此受影響。

　　古生物學家也告訴我們，我們那些生活在遠古時代的祖先，從沒想過週而復始、日復一日地，把數小時的時間花在訓練上（其中許多是高強度的運動）。這在過去前所未聞，一直到近期才開始。演化的過程中，人類只為食物、住所和安全而行動。我們生來就懶惰，那些懶散的沙發馬鈴薯才是早期人類的後代，至少就人生哲學這個角度來看的確是如此。認真訓練的運動員才是異數。

　　身為運動員的我們與遠古的祖先有一些不同之處，因此我認為，我們在吃東西時在某種程度上必須要「打破規則」。我們的確需要一些農耕生活後才出現、一些能量密度高的食物。平日消耗太多的卡路里，所以我們必須不時地在飲食中補充一些穀類和澱粉類食物（非最適合人類的食物）。雖然這些食物對那些過重、健康情況不佳的沙發馬鈴薯不太好，但對艱苦

訓練後想快速重建肝醣儲存的運動員卻相當有幫助。這並未抵觸基本規則：運動員的飲食應該以最適合人類的食物為主。它只是指出，的確有一小段時間，這些非最適食物對恢復會很有助益。

　　本章主要講述運動員該如何在日常飲食中組合各項要素。如果你對「最適食物」這個概念有興趣，想知道更多的相關訊息，請見羅倫‧柯爾登（Loren Cordain）的著作《古人類飲食》（*The Paleo Diet*）。

以食物作為能量來源

人類遺傳密碼的變化其實非常微小，但飲食相關建議卻不斷推陳出新。二十世紀中葉，耐力運動員被建議應該要多吃蔬菜與肉類，少吃麵包、馬鈴薯等澱粉類食物。七〇年代的飲食潮流開始避開蛋白質，當時的營養專家建議運動員，應該增加飲食中碳水化合物的含量，尤其是澱粉類的含量。八〇年代則開始關注飲食中脂肪的含量，低脂和不含脂肪的飲食開始大行其道，並開始逐漸增加糖類的攝取。現在鐘擺似乎又擺到其他方向 —— 發現某些脂肪是有好處的，攝取太多碳水化合物反而是有害的。

　　每日飲食的重點，在於決定四種巨量營養素（Macronutrients）的相對攝取比例。這些營養素包括蛋白質、脂肪、碳水化合物和水。這四種營養素在飲食組合中占的比例，將會對訓練與比賽產生非常大的影響

蛋白質

蛋白質（Protein）這個字是從希臘文 Proteios 衍生而來的，意為「第一」或「最重要的」。這個解釋非常貼切，因為想維持巨量營養素的均衡，第一步就是攝取大量的蛋白質。

　　蛋白質在運動界中有一部興衰史，希臘和羅馬的運動員相信，想得到動物的肌力、速度和耐力只要吃牠們的肉就可以了，這也使得當時的獅子肉供不應求。十九世紀初，蛋白質被認為是運動時最主要的能量來源，因此當時運動員的肉類攝取量也相當驚人。到了二十世紀初，科學家開始認知到脂肪與碳水化合物才是運動主要的能量來源。六〇年代，運動員開始根據這項新知調整自己的飲食習慣。事實上，整個七〇與八〇年代，蛋白質在運動界中並未獲得太多的重視，直到二十世紀末，情況才又開始轉變，這個幾乎被遺忘的巨量營養素又再度成為研究的焦點。

　　蛋白質對健康及競賽表現有著關鍵性的影響。身體在修護肌肉損傷、維持免疫系統、製造荷爾蒙與酵素、更換紅血球細胞（負責運送氧至肌肉）的過程中，都會使用到蛋白質。此外，

在長時間或高強度的練習或比賽中，蛋白質能提供高達所需能量百分之十的熱量。它同時也會促進升糖素（Glucagon）的分泌。升糖素是一種能讓身體燃燒脂肪變得更有效率的荷爾蒙。

蛋白質對運動員非常重要，有時甚至可能會決定比賽的結果。位於內布拉斯加州奧馬哈的「國際運動營養中心」，曾針對奧運選手做過一項研究。研究人員在比較有得獎牌與沒得獎牌選手的飲食後，發現了一個結論：獲勝的選手比空手而歸的選手攝取更多的蛋白質。

運動表現與膳食性蛋白息息相關，原因在於身體所需的蛋白質無法單靠人體自行合成。況且，不像碳水化合物或脂肪，蛋白質無法儲存在體內以供日後使用。你攝取的蛋白質只能用於當下立即性的需求，多的部分會轉換成碳水化合物或脂肪的形式儲存。

膳食性蛋白是由二十種胺基酸組成，可用作人體替換損傷細胞時的材料。當人體有需要時，大部分的胺基酸能很快地被製造出來，但有九種胺基酸是身體無法製造的。為了讓與蛋白質有關的所有功能得以正常運作，這些「必須胺基酸」必須從飲食中取得。如果你的飲食中缺乏蛋白質，身體可能會為了滿足其他部位更迫切的需求，而分解肌肉組織，最終導致肌肉消減。1988年，一項針對7–11自行車隊的研究證實了這個說法。在當年環法自行車賽的三週賽程裡，自行車手的腿圍有縮小的情況。在研究了他們的飲食之後，醫生做出自行車手蛋白質不足的診斷。

與從事美式足球、棒球及籃球之類的爆發運動員相比，蛋白質對耐力運動員更是重要。一小時激烈的繞圈賽，會消耗將近三十克的蛋白質，這大約等同於九十克鮪魚罐頭的蛋白質含量。補充流失的蛋白質對於恢復與增進體能非常重要，耐力運動員若未及時補充蛋白質，會迫使身體去分解肌肉中的蛋白質以補充身體流失的部分。表16.1為常見食物的蛋白質含量。

不幸地，在營養學的範疇中，對於耐力運動員一日該攝取多少蛋白質，並沒有一個普遍認同的標準。美國的每日建議攝取量（U.S. RDA）是0.8公克蛋白質／每公斤體重，但這個攝取量對運動員來說實在太低了。肯特州立大學知名的蛋白質研究學者彼德・雷蒙（Peter Lemon），建議運動員每日應攝取1.2到1.4公克蛋白質／每公斤體重。在採取高負荷的重訓期間，如第十二章中提到的**最大肌力階段**（MS），雷蒙建議的每日攝取量更高，約為1.8公克蛋白質／每公斤。美國飲食學會建議的蛋白質攝取量上限則是每日2.0公克／每公斤體重。針對世界各地運動科學家的一項非正式調查中發現，他們給耐力運動員的建議範圍相當寬，為每天1.2到2.5公克／每公斤體重。將這個建議運用到一位68公斤的運動員身上，排除了美國的建議攝取量，可能的範圍是每天84到168公克的蛋白質。

蛋白質依形式可分為植物性蛋白與動物性蛋白。除非你每天密切注意自己的飲食，否則很難攝取足量的蛋白質（無論是何種形式的蛋白質）。想從蔬菜獲得127公克蛋白質，表示你必須吃17杯的菠菜、14杯的優格或21個貝果。同樣分量的蛋白質也可以從吃下450公克

的雞肉（或瘦肉）或510公克的鮪魚獲得。無論是哪一種形式的蛋白質，都必須吃下大量的食物才能攝取到一日所需的分量。但選擇動物性蛋白質有一個額外的好處：從中獲得的各種必須胺基酸會維持最適當的比例。而肉類也提供易於吸收的鐵、鋅、鈣和維生素B-12。此外，由於肉中的纖維較少，蛋白質也更容易吸收。

那麼，如果你從事大量的訓練，但又沒有攝取足夠的蛋白質，會有什麼樣的後果？偶爾幾天蛋白質攝取不足，對體能表現似乎沒什麼影響。但若你平時有從事高強度運動，長期缺乏蛋白質會對訓練與比賽成績產生重大影響。此外，雖然蛋白質在劇烈運動中只是次要的能量來源，但你仍然需要蛋白質來重建肌肉、製造調節基礎代謝率的荷爾蒙、以及對抗疾病。

在長時間高強度運動中，身體會轉向依賴儲存在體內的蛋白質來供應所需的能量，最終會導致肌肉流失。1992年有份研究報告，以十六個徒步旅行者為研究對象，他們在安第斯山脈每天走五小時，平均一天爬762公尺。這項研究結果顯示，在經過21天的行程後，這些人的肌肉量有大量流失的現象。這也說明了為什麼蛋白質攝取不足的耐力運動員，在經過數週嚴格的訓練後，看起來會如此憔悴消瘦。

飲食中若缺少肉類，缺鐵的機率會比較高，也會為健康帶來更大的風險。一項研究明確指出，跑者若缺鐵會比較容易受傷，體內鐵質含量最低的人，受傷比例是體質含量最高的人的兩倍。紅肉的瘦肉部分除了能提供蛋白質外，也含有易於吸收的鐵質。

你攝取的蛋白質是否足夠？其中一種判定的方法，就是評估身體與精神的狀況。下列指標若出現在你身上，就表示你有必要在飲食中增加更多的蛋白質：

- 常感冒或喉嚨痛

表16.1

常見的蛋白質來源

食物（每100克）	蛋白質（克）
動物性來源	
烤沙朗牛排	30
雞胸肉	30
瑞士乳酪（Swiss cheese）	29
豬腰內肉	26
漢堡	26
切達乳酪（Cheddar cheese）	24.5
鮪魚	23
黑線鱈（Haddock）	24
鹿肉	21
低脂鄉村乳酪（Cottage cheese）	12
全蛋	12
蛋白	10
脫脂牛奶	3
植物性來源	
乾杏仁果12個	27
花生	24
豆干	11
貝果	11
四季豆	9
黑麵包	8
玉米脆片	8
黃豆芽	7
烤豆子	5
豆漿	3
糙米飯	2.5
紅蕃茄	1

- 練習過後的恢復緩慢

- 脾氣暴躁

- 對訓練反應不佳（需要更長的時間才能達到良好體能）

- 手指甲生長速度緩慢及指甲易斷

- 頭髮稀疏或異常掉髮

- 慢性疲勞

- 注意力不集中

- 嗜吃甜食

- 臉色蒼白

- 月經中止

請注意，光靠這幾項指標，無法百分百斷定你是蛋白質攝取不足，因為這些症狀也有可能是其他原因引發的。如果你有任何疑慮，可以請合格的營養師或利用 DietBalancer 這類軟體來幫助你做判斷。另一個簡單判斷的方法，就是增加你的蛋白質攝取量，看看會有什麼影響。蛋白質不太可能會吃到過量，即便蛋白質占每日卡路里攝取量的30%（如某些飲食法建議），過量的蛋白質也不會有什麼害處，因為多餘的蛋白質會轉換成肝醣或脂肪儲存起來。目前也尚未有研究指出，健康的人採取高蛋白飲食會對健康構成任何威脅，只要每天多喝水把氮（蛋白質代謝的副產品）排出即可。

碳水化合物

碳水化合物對耐力運動非常重要。因其能以肝醣及葡萄糖的形式儲存在人體內，並能轉化成可用的能量，以支應運動時大量的需求。體內儲存的碳水化合物過低，運動員可能會有耐力不佳及比賽表現平庸的問題。

許多激進的運動員在認知到碳水化合物對能量製造的貢獻後，便開始大量攝取碳水化合物，同時也犧牲了蛋白質與脂肪的攝取。這樣的人一天的飲食，可能會是早餐吃玉米片、吐司加柳澄汁，十點多再吃一個貝果當作早午餐，中餐則是烤馬鈴薯配蔬菜，下午會吃點能量棒（Sport bars）或椒鹽脆餅當點心，晚餐則以義大利麵配麵包。這樣的飲食內容，除了會因吃太多小麥製品而使得澱粉質攝取量過高外，也可能會出現蛋白質和脂肪攝取量過低的問題。這份飲食規劃只要稍做調整即可改善。首先早餐可以改用蛋白蛋捲取代玉米片，再加點新鮮水果；午餐則可在馬鈴薯上加點鮪魚做配料。下午的點心可改以綜合堅果和乾果替代；晚餐則改吃魚跟蔬菜。

當你吃下一份高碳水化合物的正餐或零食後，胰臟會釋放胰島素來調節血液中的糖份。

胰島素停留在血液中的時間會長達兩小時，在這段時間它還會產生其他效果，像是防止身體利用儲存的脂肪、將碳水化合物及蛋白質轉化成體脂肪、以及將血液中的脂肪移動到儲存的位置。這或許能解釋為什麼某些運動員再怎麼努力訓練，吃得再怎麼「健康」，還是瘦不下來。

　　某些碳水化合物會很快的進入血液中，導致血糖快速升高及胰島素大量分泌，進而帶來上述的負面影響。這些很快消化的碳水化合物，有著很高的升糖指數（Glycemic index）──這是專為糖尿病患者發展出來的食物分級系統。升糖指數低的食物比較不會造成血糖急劇上升，也可以避免吃了高升糖碳水化合物後會更想吃甜食的情況。表16.2列出常見食物的升糖指數。

　　碳水化合物的料理方式以及與其他食物的搭配方式，都會影響升糖指數。高升糖指數的食物搭配脂肪類的食物後，升糖指數會因為消化速度變慢而下降，冰淇淋就是其中一例。冰淇淋雖然含有大量的糖份，但它的升糖指數卻只是中度。同樣地，一餐中若含有高度或中度升糖指數的碳水化合物時，可以搭配含纖維質的食物。這麼做能有效降低吃下這一餐對血糖及胰島素的影響，並能將碳水化合物轉化為長時間緩慢釋放的能量。

　　請注意，表16.2裡有許多中度及高度升糖指數的食物，都是我們一般認為很健康、可以大量攝取的食物。這些食物包括玉米片、麵包、米飯、義大利麵、馬鈴薯、薄脆餅乾、貝果、鬆餅、香蕉等澱粉類食物。難怪有那麼多的耐力運動員總是感到肌餓，並且很難減少多餘的脂肪。他們的血糖會例行性地偏高，導致胰島素定期性地大量傾瀉而出。高胰島素不只會讓人貪吃及發胖，同時也可能會引發一些健康上的問題，如高血壓、心臟病和糖尿病。

　　中度和高度升糖指數的食物，在運動員的飲食中扮演著不可或缺的角色。在長時間、高強度的訓練課程與比賽中，適時地補充儲存在肌肉和肝臟中的碳水化合物非常的重要。這也說明了為什麼運動時要喝運動飲料和吃能量膠（Sports gel）。艱苦的訓練課程結束後的三十分鐘內，升糖指數為中度及高度的食物與胰島素的分泌都是有助益的。這時可以喝一些市售的恢復飲料及吃一些澱粉類的食物，你也可以將高升糖指數的食物搭配蛋白質一起吃，研究顯示這麼做能有效加快恢復速度。若進行的是非常艱苦的訓練，加速恢復的時間能延長至與前次練習的持續時間相等。所以若你進行兩小時的高強度練習，在練習後的兩小時內，都可以使用蛋白質搭配高升糖指數的食物來加快恢復度。

　　然而，除了運動進行中或剛結束時能吃運動飲料、能量膠及含糖飲料外，平時應避免吃這類的食物。此外，中度及高度升糖指數食物的攝取量也要嚴格限制。

　　雖然一般普遍認為運動員需要攝取大量的碳水化合物，但並不是所有的科學文獻都支持這種飲食方式。高碳水化合物的飲食方式，可能會使身體過度仰賴肝醣作為運動時的能量來源，血液乳酸濃度也會因此隨之提高，並降低脂肪作為運動能量的利用率。

表 16.2

常見食物的升糖指數

高升糖指數（80% 以上）

白飯	烏龍麵	米粉	吐司	法國麵包
玉米脆片	鬆餅	蛋糕	烤馬鈴薯	麻糬
牛奶糖	巧克力零食	草莓醬	紅豆沙	糖蜜

中升糖指數（50–80%）

糙米	胚芽米	大麥	燕麥片	燕麥麩
甜玉米	麵條	稀飯	鬆糕（Muffins）	白麵包
貝果（Bagels）	全麥麵包	黑麥麵包	果麥脆片（Muesli）	全麥脆片
甘藷	芋頭	煮熟的馬鈴薯	山藥	南瓜
香蕉	芒果	西瓜	鳳梨	杏桃
馬鈴薯泥	玉米捲餅	太白粉	葡萄乾	柳橙汁
含糖飲料	玉米脆餅	爆米花	洋芋片	冰淇淋
黑麥脆餅	薄脆餅乾	布丁	PowerBar 能量條	甜甜圈

低升糖指數（30–50%）

黑麥	全麥麵	豆腐	萊豆（Lima beans）	黑豆
豌豆	花豆（Pinto beans）	毛豆	烤豆子	蕃茄
蘋果	葡萄	奇異果	梨子	柳橙
哈蜜瓜	蘋果汁	葡萄柚汁	蕃茄汁	水果優格

超低升糖指數（30% 以下）

黃豆	杏仁	腰果	花生	葡萄柚
草莓	櫻桃	木瓜	桃子	牛奶

脂肪

八〇年代，西方社會把膳食脂肪塑造成洪水猛獸，因此許多運動員到現在仍視各類脂肪為敵，並試圖將其從他們的飲食中完全排除。事實上，並非所有脂肪都是不好的，雖然某些類型的脂肪攝取量的確應該有所限制，像是在人工飼養的牛肉中發現的飽和脂肪酸（Saturated fats），以及存在於高度加工食物中的反式脂肪酸（Trans-fatty acids，一種人工脂肪，標籤上標示的是「氫化脂肪」，Hydrogenated），就是該減少、甚至該完全避免的脂肪。氫化脂肪（或稱反式脂肪）和飽和脂肪都會導致動脈阻塞。

別以為這些「不好的脂肪」能代表所有的脂肪。事實上，的確有所謂「好的脂肪」。多吃好的脂肪，能避免皮膚乾燥及頭髮乾枯無光澤、幫助女性維持正常的月經週期、預防感冒及傳染病等運動員常見的疾病。它也能幫助製造荷爾蒙（如睪丸素及雌激素），維持健康的神經細胞及腦細胞，同時還能幫助吸收維生素 A、D、E、K。脂肪是身體最有效的能量來源，蛋白質與碳水化合物每公克只能提供四大卡的熱量，而脂肪每公克卻能提供九大卡的熱量。如果你平時有刻意避免脂肪攝取，你會發現，多吃一些好的脂肪，能改善你的長期恢復能力，

讓你得以進行更高層次的訓練。

可靠的證據顯示，耐力運動員若能提高健康脂肪的攝取量，再適時的補充碳水化合物，對比賽（尤其是四小時以上的比賽）會非常有幫助。這與過去三十多年來，一些教練及營養專家不斷倡導的高碳水化合物飲食完全背道而馳。許多研究顯示，若飲食中膳食脂肪的比例較高，身體會優先使用脂肪當作能量；相反地，若碳水化合物的比例較高，身體則會更為依賴儲存在肌肉中有限的肝醣作為能量。理論上，無論運動員再怎麼瘦，體內儲存的脂肪量，在沒有補充的情況下，可以提供超過四十小時以上的能量，但若以體內的儲存的碳水化合物作為能量，則最多只能提供三小時能量。

紐約州立大學的一份研究，說明了脂肪對競賽表現的益處。研究人員要求實驗組的跑者一週吃高脂肪飲食（脂肪高於平時比例），一週吃高碳水化合物飲食。跑者第一週的飲食有38%的熱量來自於脂肪，50%來自於碳水化合物；第二週則改為73%的熱量來自碳水化合物，15%來自脂肪。每週結束時，研究人員會先對這些跑者進行攝氧能力測驗，之後在跑步機上跑到精疲力竭為止。他們的最大攝氧量（$\dot{V}O_2max$）在高脂肪飲食下，比高碳水化合物飲食提高了11%，而他們在高脂肪下跑到精疲力竭的時間也延長9%。然而，這項研究有一點令人相當困惑，這些跑者在開始進行耐力跑前，就耗盡了他們的肝醣儲存量。

1994年，醫學博士同時也是《跑步的學問》（*The Lore of Running*）一書的作者提姆・諾克（Tim Noakes）博士，在南非的開普頓大學與同事一起進行的一項研究中發現，自行車手在採取兩週70%高脂肪比例的飲食後，和兩週高碳水化合物比例的飲食相比較，在低強度的耐力有相當大幅度的改善。但在高強度的運動中，兩者的表現並無顯著的差異 —— 脂肪與碳水化合物的效果一樣好。

另一項研究顯示，若我們吃的是好的脂肪，我們對膳食脂肪最大的恐懼（心臟病與體重增加的問題）則不會發生。這些好的脂肪是指單元不飽和脂肪酸與omega-3多元不飽和脂肪酸。在我們石器時代祖先的日常飲食中，這些脂肪的含量相當豐富，它來自於杏仁、酪梨、榛果、夏威夷果、胡桃、腰果、橄欖製成的油或抹醬。其他來源包括冷水魚類像是鮪魚、鮭魚、鯖魚的魚油，野生或放牧的紅肉（指非養在飼育場以玉米為生的動物），也能提供大量的單元不飽和脂肪酸和omega-3脂肪酸。此外，芥花籽油也是不錯的脂肪來源。

脂肪攝取有幾個重要的原則：首先，挑選最瘦的部分（可能的話，盡可能選擇野生或放牧的牲畜）、把肉上所有看得見的油脂都切掉（包含魚類或家禽）、食用少量低脂或脫脂的乳製品、避免包裝食物中的反式脂肪酸、在飲食中規律地安排單元不飽和脂肪酸和omega-3脂肪酸，並將脂肪（主要是好的脂肪）的攝取量，維持在總熱量的20%到30%。這麼做不但對身體沒有害處，若你原先攝取的脂肪不足，還能改善你的訓練及競賽表現。

對認真訓練的多項運動員來說，尤其是女性，最常見的營養缺乏是鐵質攝取不足。不幸地，它也是最不容易被發現的問題。

1988 年，某大學一項針對女性高中越野跑步選手的研究發現，有 45% 的人鐵質存量偏低。同一項研究顯示，男性同樣有 17% 的人有鐵質存量偏低的問題。另一項針對女性大學運動員的研究也發現，有 31% 的人有缺鐵的問題。1983 年的一項研究中，女性跑者有高達 80% 的人，體內的鐵質存量低於正常標準。雖然這樣的說法仍有爭議，但一般認為，造成鐵質消耗的原因包括：大量的跑步（尤其是在堅硬的路面上）、無氧訓練過多、長期服用阿斯匹靈、到高海拔地區旅行、月經經血量過多、動物性食物攝取不足。而最容易缺鐵的運動員（按缺鐵風險依序排列）是跑者、女性、耐力運動員、素食者、重度嗜吃甜食者、節食者、排汗量較大者與最近剛捐血的人。

缺鐵的症狀包括耐力下降、慢性疲勞、運動時心跳率過高、爆發力下降、經常受傷、反覆生病以及易怒。由於這些症狀很多都與過度訓練相同，運動員可能會以為自己是過度訓練而減少運動量，等到情況好轉回到日常訓練後，又會發生同樣的症狀。缺鐵的早期階段，可能只是運動表現輕微下降，一旦強度與訓練量開始增加，就會造成大幅衰退，很多人常在不知不覺的狀況下陷入這種「血液疲勞」的狀況。

如果你有疑似缺鐵的情況，可以去請醫生幫你做一次血液檢測。即便你覺得自己沒有問題，還是可以做一次血液檢測，並將其當作健康基準供未來比較。為求保險起見，之後應一年做一次血液檢測。檢測項目包括血液鐵蛋白（Serum ferritin）、血紅素（Hemoglobin）、網狀紅血球（Reticulocytes）及血紅素結合蛋白（Haptoglobin）。血液檢測應選在訓練量與訓練強度較低的**過渡期**、**準備期**或**基礎期**時做會比較好。但若已出現缺鐵的症狀則不在此限，請立即前往醫療機構做進一步確認。

血液檢測前十五小時必須禁食，也不能做任何運動。健康顧問會為你詳細說明檢測結果，如果檢測報告顯示你有缺鐵的跡象，醫生可能會安排進一步的檢測，確認你的問題是否由缺鐵引起。在健康狀態下做一次血液檢測，作為健康基準其實非常有用。因為體內鐵質存量多少才算健康，每個人可能會有些微的差異。大多數人的正常值，以你的標準來看可能是偏低。若你的健康鐵質存量基準本來就比一般人高很多，突然落到一般人的「正常」的範圍，對你的健康與運動表現就可能會產生負面影響。

若血液檢測顯示體內鐵質存量異常偏低時，就必須增加飲食中鐵質的攝取量。你可能需要請一位合格的營養師，來分析你的飲食習慣，並建議適當的鐵質攝取量。女性與青少年每日的鐵質建議攝取量是十五毫克，男性是十毫克，耐力運動員可能需要更多。典型的

北美飲食每一千大卡中約含六毫克的鐵，因此女性運動員若將每日的熱量限制在兩千大卡，只要努力做運動數週，很容易會有鐵質存量偏低的情形。

　　膳食性鐵質有兩種形式 —— 血原鐵（Heme）及非血原鐵（Non-heme）。血原鐵存在於動物的肉中，植物性食物中含的則是非血原鐵。你吃下肚的鐵（無論來源為何）只有極少量會被身體吸收，血原鐵的吸收率是最高的，約15%，而非血原鐵最多只有5%被人體吸收。所以補充鐵質最有效的方法是吃肉，尤其是紅肉。或許是因為我們的祖先是以狩獵採集維生的雜食性動物，人類才會發展出從紅肉吸收鐵質的能力。植物性鐵質不易吸收，是因為植物中含有不利於人體吸收的植酸（Phytates），而植酸又會與鐵質之類的礦物質結合，阻礙人體吸收礦物質。植物性的鐵質來源包括：葡萄乾、綠葉蔬菜、棗子、水果乾、萊豆、烤豆子、花椰菜、烤馬鈴薯、黃豆及甘藍菜心。其他鐵質來源請見表16.3。

　　無論是植物或是動物來源的食物，如果將其與蛋黃、咖啡、茶、小麥或穀片混在一起吃，鐵質的吸收率就會降低，鈣和鋅也會降低人體吸收鐵的能力。每餐搭配水果一起吃，尤其是柑橘類水果，則能增加鐵質的吸收率。

　　除非有健康顧問的監督，否則不要擅自使用鐵質補充品。有些人很容易會因鐵質過量，而出現一種稱為血液沉著症（Hemochromatosis）的疾病。罹患這種疾病的人會在皮膚、關節及肝藏出現有毒沉澱物，其他症狀還包括疲勞和心神不寧。而這些症狀也和缺鐵及過度訓練的症狀相似。另外有一點要注意，服用鐵質補充品是造成兒童中毒的第二大原因（第一大原因是服用阿斯匹靈）。

食物 (100克)		鐵(毫克)	
血原鐵（最高到15%的吸收量）		非血原鐵（最高到5%的吸收量）	
罐頭蛤肉	27.90	桃子乾	4.06
燉牛肝	6.77	即食燕麥片	3.57
烤沙朗牛排	3.36	生菠菜	2.71
罐頭鮪魚	3.19	生蒸菜（Swiss chard）	2.26
烤漢堡肉	2.44	乾無花果	2.23
烤豬肩肉	1.60	熟扁豆	1.11
烤雞胸肉（去皮）	1.03	綠豌豆湯	0.78
烤豬腰內肉	0.81		
蛤蜊濃湯	0.77		
烤火雞胸肉（去皮）	0.46		

表 16.3

常見食物的鐵質含量

水

許多運動員因為水分攝取不足而長期處於瀕臨脫水的狀態。這樣的狀態下，恢復速度會變慢，生病的風險也會增加。對這類運動員而言，整天喝水是改善運動表現是最簡單、也是最有效的方法。由於市面上大部分的運動飲料與果汁的升糖指數都是高度到中度，若想在練習之間補充流質，水分還是最好的選擇。

脫水會造成血漿減少，使得血液變濃稠，進而加重運動時心臟與身體的負擔。就算只有輕微的脫水，也會對運動時的強度及持續能力產生負面影響。體重若因體液流失下降 2%，比賽時的速度會下降 4%。若是兩小時的比賽，速度會慢五分鐘。參加高強度的比賽時，你體內必須維持充足的水分才能堅持下去。

一個 68 公斤的成人每天會流失約兩公升的水。其中約有半數是透過尿液排出的，每小時約三十毫升。重度訓練量或溼熱的環境，很容易因大量出汗而使得水分流失量達到八公升。

以前的觀念認為人一天需要喝八到十二杯水。這樣的建議攝取量在當時廣為流傳。許多有健康意識的民眾，尤其是運動員，紛紛開始隨身攜帶水或運動飲料，並持續地小口啜飲來補充水分，這樣的行為在比賽開始前尤其明顯。但這樣做真的比較好？以近期的資料數據來看，結果似乎不是這麼一回事。我們體內的水分儲存量有一定的限制，一旦超過這個限制，多餘的水會移轉至膀胱以尿液的形式排出。超出的量若在合理範圍內，對健康不會構成任何威脅。然而，若養成不停喝水的習慣，一旦造成水分補充過量，可能會導致嚴重的後果。

飲水過度經證實會稀釋人體體內的電解質，尤其是鈉的儲存量。水分攝取量過高，除了會提高痙攣的可能性，還可能會引發低血鈉症（Hyponatremia），嚴重時甚至可能會致命。低血鈉症指的是身體因為鈉儲存量過低而停止運轉，一開始的症狀包括嘔吐、頭痛、肌肉痙攣、虛弱及意識不清，若持續惡化還可能引發癲癇或昏迷。

雖然比賽若未超過四小時，發生低血鈉症的機率非常低。但在未考量比賽距離的情況下，就在每場比賽開始前不停地喝水稀釋體內的電解質，實在不是一件好事。請多留意你的口渴機制。這些年來，我們不斷被教導口渴機制不可靠，別相信這些毫無科學根據的謠言。總之，尊重你身體的感覺，適時補充水分，就是這麼簡單。

飲食與恢復

一般認為，想要在自行車之類的耐力運動中展現出高水準的表現，碳水化合物扮演著不可或缺的角色。然而，補充碳水化合物的時機也非常重要。事實上，若攝取的時機正確，你甚至可以略為減少碳水化合物的分量，改以更多種高營養密度的食物取代，這些食物能加快你的

恢復速度並提升表現水準。

　　首先，你必須把練習當成每日的生活重心，每日進食的內容與時間都要視練習而定。要你接受這樣想法應該不難，許多認真的運動員早就以「訓練就是生活，並把生活中都每件事都當作訓練的細節」來看待這個世界。

　　每次練習都有五個適合進食的時段，我依據這五個時段將飲食分成下列五個階段。

第一階段──練習之前

這個階段的目的是儲存足夠的碳水化合物，讓你有力氣把練習做完。這個階段對習慣在清晨練騎的自行車手特別重要。為了能儲備充足的能量，請在比賽前兩小時吃200到400卡的食物，並且最好能以中度升糖指數且碳水化合物含量豐富的食物為主（見表16.2）。當然，很少車手會願意特別在清晨四點起個大早，只為了在六點練騎前兩小時吃早餐。若你將訓練課程安排在清晨，特別是要參加比賽或高強度練騎時，可以試著在練習前十分鐘，挑一瓶喜歡的運動飲料來喝，或以兩包能量膠配360毫升的水替代。這麼做效果雖然不及練習前兩小時吃一餐真正的早餐，但總比在能量儲備極低的狀況下上場來得好。

第二階段──練習過程中

若你已在第一階段儲存了充足的能量，在不到一小時的練習中，你只需要補充水分就可以了。但如果練習時間比較長，你還是需要在過程中補充碳水化合物，補充的內容以高升糖指數的流質飲品為主。你喜歡的運動飲料是最好的選擇，也可以選擇以能量膠配大量開水的方式，補充所需的能量。練習的時間愈長，碳水化合物的重要性愈高，需要的量也就愈大。你一小時需要補充約120到500卡的熱量，但實際的分量則視練習長度、強度、體型與經驗水準而定。流質飲品中最好有鈉的成分，特別當天氣比較炎熱或當你的體質較容易流汗時更是如此。研究報告對於運動飲料及能量膠的其他成分，如鉀、鎂和蛋白質並未特別強調。如果你想補充可以適量補充。如果你能更密切注意自己訓練時的狀況，並實驗各種不同的營養成分，你就能找到對自己最有效的碳水化合物補充法，以及不同練習時的需求量。

第三階段──練習剛結束時

第三、四階段是練習當日攝取碳水化合物最重要的時段。有些運動員認為這種階段式補充的方式，對他們沒什麼效果，這多半是因為他們在第三及第四階段，未攝取足夠的碳水化合物。

　　第三階段的目標是補充練習中消耗掉的碳水化合物。練習剛結束的三十分鐘，身體對碳水化合物的敏感程度會比平常多好幾百倍。與當天其他時段相比，在這段時間內補充碳水化

合物,身體能儲存更多的能量。你愈晚補充能量,儲存的量就愈少。這個階段的熱量攝取應為7到9卡/每公斤體重,補充的食物則以碳水化合物為主。

第四階段──長度與前次練習的持續時間相當

這個階段飲食內容仍是以碳水化合物為主(尤其是升糖指數為中度到高度的食物),再搭配一些蛋白質。而恢復的時間則與前次練習的持續時間相當。如果練習時間很長,其中一餐的吃飯時間可能會落在第四階段。這時可以選擇升糖指數為低度到中度的澱粉質來幫助恢復。

> ### 運動恢復飲料
>
> 你可以購買市售的能量補給飲料,但由於這些飲料的價格不低,所以你可也以按照下列的配方自己動手作。
>
> 1. 果汁　　480cc
> 2. 香蕉　　1根
> 3. 葡萄糖　3–5大匙,視你的體型而定(例如 Carbo-Pro 這類的複合碳水化合物可在 sportquestdirect.com 買得到)
> 4. 蛋白粉　2–3大匙(最好為純雞蛋蛋白粉或乳清蛋白粉)
> 5. 鹽　　　2–3小撮
>
> 　運動恢復飲料請於練習結束三十分鐘內飲用,這對恢復非常重要。這類飲料也應該是你在艱苦練習後的第一選擇。如果練習為低強度,而持續時間又不滿一小時,可以略過這個階段。

這些食物包括:義大利麵、麵包、貝果、玉米片、白米及穀類。最適合這個階段的食物應該是馬鈴薯、蕃薯、山藥、香蕉,因為這些食物有提升鹼度的效果,可以在練習後降低身體的酸度。葡萄乾則是非常適合第四階段的點心,你可以盡情的吃。

第五階段──下次練習之前

這個階段到來時,你多半在公司、學校、陪伴家人、割草或做其他閒暇時會做的事。雖然這段時間好像沒什麼特別,但實際上並非如此。這段時間內,你仍可以吃一些對長期恢復有幫助的食物。

　到了這個階段,許多運動員的飲食會變得比較草率。最常見的錯誤是繼續吃第三、四階

飲食與現實 La Dolce Vita

義大利人對維持良好生活品質有其獨特的訣竅。透過義大利經濟學家的幫助，我們能將「甜蜜生活」（譯注：La Dolce Vita，義大利著名導演費里尼的電影）運用到我們的飲食上。經濟學家帕雷托（Vilfredo Pareto）曾於1906年以他敏銳的洞察力發表一份觀察報告。他在報告中指出義大利百分之八十的土地掌握在百分之二十的人口手中。其他領域的專家學者很快就發現，帕雷托的「80–20原則」也能適用於自己的研究。

例如，企業百分之八十的生產力來自於百分之二十的員工；學童將百分之八十的時間花在百分之二十的朋友身上；投資人發現自己百分之八十的投資所得來自於百分之二十的股票。

我們也可以將帕雷托的原則運用到我們的飲食上。這個原則很簡單：你的日常飲食不需要百分百完美。第五階段涵蓋了我們日常生活中大多數的時間，在這麼長的時間裡，要求運動員完全遵守飲食計畫，其實有點過於嚴格。在這段時間內，最完美的飲食內容是新鮮水果、水煮蔬菜、精益蛋白。還好，「80–20原則」告訴我們可以偶爾吃一塊餅干、一片比薩、一片大蒜麵包、甚至是奶香味濃的羅馬式奶油白醬麵，只要這些食物的比例不要超過總熱量的百分之二十即可。也就是說，這種程度的小違逆完全在可接受的範圍內，只要能確定第五階段吃下去的食物中，有百分之八十是營養密度高的食物，你就會變得更健康、更精瘦、更強壯，也會騎得更快。帕雷托的原則是自行車手應該感謝義大利人的原因之一。

段那些營養價值低，但高糖與高澱粉的食物。練習後補充這些食物對恢復的確很有幫助，但其維生素及礦物質的含量則相對較低。這時你應該攝取一些營養密度高的食物，包含：蔬菜、水果、以及動物性來源（尤其是海鮮）的精益蛋白質（Lean protein，譯註：指的是脂肪含量較少的蛋白質來源，例如蛋、瘦肉、雞胸肉、乳製品、魚、豆類等）。或者，你也可以把堅果類、種子類與漿果類食物當點心吃。你在挑選第五階段的食物時，這些都是不錯的選擇。這些食物都有豐富的維生素、礦物質及其他健康及生長必備的微量元素。

避免食用加工處理過的包裝食物，就算包裝上標示「有益健康」也一樣，這些食物根本一點也不健康。其中有些甚至打著運動營養學家參與開發的旗幟為號召，但這些食物與天然的營養食物差遠了。第五階段請吃一些「真正的」食物。

如果你一天做兩次練習或參加兩站的比賽，第五階段可能會在當日較晚才開始。此外，若兩次練習的間隔較短，你也可以將第四階段改為第一階段，這些都不成問題。

就是這麼簡單。你現在可以簡易地將練習當日的飲食分為五個階段，確保你能充分的恢復並保持最理想的健康狀態。更多細節請參考我的另一本著作：《運動員的古式飲食》（*The Paleo Diet for Athletes*）。

階段化飲食

幫助運動員達到巔峰表現的最佳飲食，一定會因人而異，就如同每個人的最佳訓練計畫都不相同。我們就算全都吃一樣的食物、一樣的分量，也不會得到同樣的效果。你的祖先來自地球的何處，在過去這十幾萬年又是以什麼樣的食物賴以維生，就是你現在應該吃的食物。

所以重點在於你必須找到對自己最有效的食物組合。如果你從未做過類似的實驗，不要自動認定你已找到了。你可能會很驚訝，只不過改變訓練期的飲食內容就能有如此好的效果。不過我還要給你一個忠告：改變要循序漸進。過程中至少要容許三週的適應期，讓身體有時間適應新的飲食習慣後，你再依據訓練時的感覺與表現，決定這樣的改變是否有效。一般而言，顯著的飲食變化至少要花上兩週的時間才能看到效果。在這段適應的期間，你可能會覺得昏昏欲睡或訓練表現不佳。因此，改變飲食最理想的時期是賽季初的**過渡期**或**準備期**。同時你也要知道，隨著年紀增長，身體的化學作用也可能會改變，到時可能會需要進一步調整你的飲食內容。

也就是說，促進訓練、競賽和恢復的最佳飲食，不只是要攝取適量的蛋白質、碳水化合物和脂肪，還必須一整年持續針對巨量營養元素組合做適當的調整。也就是說，飲食也應該像訓練循環一樣有個階段化的計畫。蛋白質像是飲食計畫中的錨，全年大致都保持相對穩定

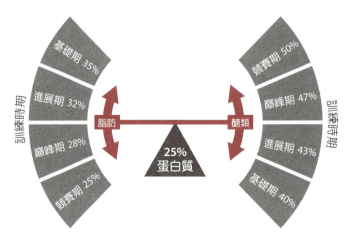

圖 16.1

階段化飲食
「蹺蹺板」

註：飲食比例僅供說明之用，實際比例因運動員而異

的攝取量，脂肪和碳水化合物則是會隨著訓練期的變化交替著上升及下降。圖16.1說明了階段化飲食的「蹺蹺板」效應。請注意，圖中使用的數字僅為範例，和適合你的飲食計畫可能會有相當大的出入。

體重管理

為了改善爬坡，自行車手都會對減重非常感興趣。毫無疑問地，體重輕意味著爬坡能爬得更快。體重多增加1公斤，爬坡時需要多增加4.5瓦才能爬上去。這個數字聽起來不多，但不妨試想若你能夠減掉4–5公斤的話，會有什麼效果？對大多數的車手來說，少掉4–5公斤等於爬坡速度能提升7%到10%。這種進步幅度需要流上許多汗以及數個月的艱苦訓練才能達到。

雖然多餘的體重一定會對爬坡造成阻礙，但這並不表示所有車手都應該減重。而且若你已接近自己的最適體型，還想試圖減重則不是件好事。關鍵點在於找出自己的最適體型。

將體重與身高比較，是個不錯的體重判斷方式。例如一個213公分的自行車手，就算有90公斤，應該還是算瘦的。與體重計顯示的數字相比，體重身高比是一個簡單又有效率的體格判斷方式。

將體重除以身高來確定你的體重身高比。一個好的男性爬坡手，其體重身高比通常會少於0.37公斤／公分，好的女性爬坡手一般則會低於0.34公斤／公分。男性的體重身高比若高於0.44公斤／公分、女性若高於0.41公斤／公分，最好選擇平地的比賽會較具競爭優勢 —— 特別是有風的時候。

如果你的體重身高比，超過爬坡手應有的標準，而你又想提升爬坡的速度，最適合運動員的減重法為何？不幸的是，這方面的研究非常少見。然而，有一群研究人員用了很有趣的方式來檢視這個問題。他們將節食與運動相比較，看看哪種方式能有效甩掉最多的體脂肪。

這項研究是以六位從事耐力訓練的人為研究對象，而這六人每天要減少一千卡的熱量。他們分兩組，一組熱量攝取維持不變但運動量增加，另一組則維持同樣的運動量但配合節食。「運動組」每天要增加一千卡的消耗量（約等於每天多騎56公里），一週之後平均瘦了0.75公斤；但「節食組」在這週則平均瘦2.14公斤。很明顯地，從體重計顯示的數字來看，限制食物熱量的攝取，比增加訓練負荷更有效。

請注意，我剛提到「體重計顯示的數字」。不幸的是在這個研究中，節食組肌肉量流失的百分比也高於運動組，這樣的減重方法對運動員是沒有幫助的。如果體重計顯示的數字下降，但負責產生力量的肌肉也跟著減少，這樣的權衡取捨方式並不是個好方法。

如何能在減少熱量的同時又能維持運動員的肌肉量？很遺憾，這個問題至今仍沒有答

案。但曾有研究人員，針對慣於久坐的婦女進行過類似的研究，這份研究的結果或許也能適用在運動員身上。

在1994年，義大利的研究人員針對25位女性進行研究。他們讓這些女性連續21天每天攝取800卡的熱量。其中10位的飲食內容為高蛋白質搭配低碳水化合物，另外15位則是以低蛋白質搭配高碳水化合物，兩組脂肪的攝取量都為總熱量的20%。最終，兩組體重減掉的體重數差不多，但高碳水化合物搭配低蛋白質的這組，也減掉更多的肌肉量。

所以若減少熱量的攝取，比增加運動量能達到更好的減重效果，飲食中蛋白質的含量似乎應該要維持在常態的水準。但這句話的假設前提是，你在改變飲食前的蛋白質攝取量必須為正常。許多運動員並非如此。若你的蛋白質攝取量偏低（通常指攝取量不到總熱量的20%），這樣的飲食內容，將會為你的訓練品質帶來負面的影響，你的肌肉量很可能會因此降低。

這也帶出了一個問題：賽季中最適合減重的時間為何？若我的學生有減重的需求，我們會試著在**基礎期**初期時達成目標。這對大多數的運動員是很大的挑戰，因為歲末會有相當多的節慶與假日，所以減少食物的攝取量會變得非常困難。但若等到**進展一期**才減重（第一場A級比賽前十一週），真的是為時已晚。到那個時候，我們就只能接受自己的體重，專注於更具挑戰性、接近競賽程度的訓練。

抗氧化劑補充品

一般而言，以真正的食物搭配少量的營養補充品來滿足營養需求，是個不錯的做法。科學家與營養補充品的設計者，無法像大自然一樣聰明，能夠決定哪些營養成分應納入食物中，哪些又是不需要的。真正的食物所提供的養分，已足夠維持良好的健康及體能的需求，而食物的吸收效率也比營養補充品來得好，但抗氧化劑不在此列。原因如下：

運動時，身體會在代謝食物與氧氣的過程中釋放出自由基，而自由基又會對健康的細胞造成損害。這就像金屬生鏽一樣，都是氧化作用造成的破壞。艱苦訓練會製造出大量的自由基，這些自由基不只會威脅你的健康，也會影響你練習後的恢復情形。

有一項研究，測量了不同族群因自由基破壞而產生的副產物生成量。這些族群分別為高度訓練的運動員、適度訓練的運動員與慣於久坐的人。研究人員發現，高度訓練的運動員細胞損壞的情況最嚴重，適度訓練的運動員最輕微，慣於久坐的人則介於兩者之中。看來若以自由基為主要的考量因素，少量的運動對身體是有益處的，但過度運動或不運動都會引發問題。

近年來有研究顯示，維生素C與維生素E能藉由與自由基結合來停止氧化過程，進而減少及避免對身體極度施壓造成細胞損壞與感冒。這類型的研究通常會使用高劑量的微量營養

素 —— 通常是每日建議攝取量的數百倍。然而，估計攝取量要考量的變數太多，如年齡、性別、飲食、體脂肪、體型及訓練負荷等，所以要明確地得出個別的需求量，是件非常困難的事。但根據這些研究，每日建議攝取量一般的分布範圍如下：

維生素E　　　　400–800 國際單位

維生素C　　　　300–1000 毫克

問題在於，即使你只想達到上述的建議攝取的低標，你仍必須每天吃完下列全部的食物：

蘆筍　　15 根

酪梨　　31 個

花椰菜　4 杯

桃子　　33 個

黑棗　　30 個

蕃茄汁　360 毫升

菠菜　　17 杯

麥芽　　1/4 杯

雖然我知道有些選手一天能吃下三千到四千卡的熱量，但沒有人能吃得了上述這麼多的食物。

若你想要有理想的體能及健康狀況，一定要從廣泛的食材中選擇有益健康的食物來吃。但很少人（包括運動員）能達到建議的標準。舉例來說，根據估計，只有不到10%的美國人能達到一天吃五份蔬菜水果的標準。

雖然認真的運動員的確比一般民眾吃得更多，但真正該吃的食物，他們卻常常吃不到足夠的分量。1989年有一項針對鐵人三項全國錦標賽、夏威夷超級鐵人大賽（Hawaii Ironman）、或阿拉巴馬雙程超級鐵人賽（Alabama, Double Ironman）的選手進行的研究。該項研究顯示，這些運動員都因為不尋常的飲食習慣而有熱量攝取不足的問題。研究也發現，由於嚴格的訓練時間表及吃飯時間有限，使得他們食物的選擇變得很貧乏。

運動員常依賴每天服用多種維生素補充所需的營養，但這些維生素無法提供大量維生素C及維生素E。高度訓練的運動員，可能會需要以維生素來補充飲食中不足的養分，尤其是維生素E。這些營養補充品最好能配合吃飯時間服用，一天服用兩次以求達到最佳效果。

服用水溶性維生素（如維生素C與維生素B群）的風險較低。但缺乏維生素K的人，服用高劑量的維生素E可能會引發一些問題。此外，若你有服用抗凝血藥劑或高劑量的止痛劑，服用維生素E時也應該要特別小心。在服用任何營養補充劑前，請先諮詢你的健康顧問，有些人就算只是服用水溶性維生素，也可能會發生問題。

運動增補劑

多年前，某大學的研究人員請一群菁英運動員回答一個問題：如果有一種藥可以保證你一定能得到下屆奧運的金牌，但你會在服用後的五年內死亡，你還願意吃嗎？令人驚訝的是，得到的幾乎都是肯定的答覆。

就是這種態度，驅使菁英運動員不斷嘗試合成類固醇、紅血球生成素（Erythropoietin, EPO）、安非他命，以及其他遭禁用的運動增補劑。這些人之中，有些運動員為了追求卓越的運動成績而付出生命的代價；也有些運動員，將錢浪費在只有心理安慰作用，卻沒有任何實質效果的產品上。而這些產品中，許多甚至禁不起科學的檢驗。

這世界上沒有所謂的「魔法」藥丸。沒有任何藥能保證你一定能得到奧運金牌，這些藥甚至無法保證，你在地區性繞圈賽能有平均以上的水準。然而，在正常飲食之外，的確有些產品是科學上普遍認為有效的。我之所以用「普遍」這個辭，是因為幾乎所有的科學研究，都會有矛盾的結果。此外，運動增補劑的效果也會因人而異，正如同訓練的個體化原則一樣。本章後段會提及部分產品。

首先讓我們先著眼於增補劑的評估方法。只要有產品宣稱能增進表現能力，你都應該先問五個問題：

1. *這項產品合法嗎？*許多產品雖然含有禁藥成分，但還是時常推銷給運動員。這樣的例子不在少數，有些菁英運動員因為盲目地相信這些產品，而導致喪失資格或更糟的結果。若你想確認其中某些特殊的成分，可以打電話到美國奧林匹克委員會的藥物諮詢專線：800–233–0393，或到下面這個網頁查詢禁藥清單：http://multimedia.olympic.org/pdf/en_ieport_542.pdf。

2. *服用這項產品符合道德嗎？*只有你能回答這個問題。有些人認為運動必須在最純粹、完全沒有人工輔助的狀態下進行。但如果我們真的去認真思考，到底什麼才算是運動增補劑？肝醣超補、維生素和礦物質補充品也算嗎？你會發現很難在其中找到明確的界限。

3. *這項產品安全嗎？*各種運動輔助藥物效用研究的時間，通常都只有短短數週，因為大多數受測者，並不想將自己的人生奉獻給科學。這麼短暫的觀察時間，也許無法發現長期使用可能會產生的副作用。再者，同時服用多種運動增補劑，或將其與一般藥物合併使用，也可能會產生一些不良副作用。此外，另一個更複雜的因素，是政府對營養補充品的安全標準，通常比食品來得寬鬆。總之，在服用任何補充品之前，最好先與你的醫生溝通，再根據你的健康情況與家族病史決定該如何服用。

4. *學術研究是否支持這項產品的效力？*某些產品可能只有單一研究為其功效背書，但是否

有大量的文獻支持這樣的結果？如果你想透過科學期刊查詢相關的研究，可以連到美國國家醫學圖書館的網站（PubMed Web: www.ncbi.nlm.nih.gov/PubMed/），輸入感興趣的藥物成分，再點選「搜尋」。該網站就會列出相關論文的名稱及摘要。你最好要有心理準備，找到的資料可能超過一千條。另一個更好的做法，就是找一個熟悉相關知識，並且值得信賴的教練、訓練員、合格的營養師或醫療專業人員，請教他們對這項產品的看法。

5. *這項產品對我的比賽會有幫助嗎？* 即使有學術研究的支持，該產品不見得適用於每個人或所有比賽，許多個體上的差異會影響該產品的效用。你的年齡、性別、健康狀況、藥物使用情形、從事這項運動有多少年等等不同的因素，都可能會使該項產品對你無法產生很好的效果。有些增補劑則對一百公尺短跑這類短距離的比賽有效，但對持續數小時的長矩離比賽則沒有什麼效果。

接下來會討論數個目前合法且普遍使用的運動增補劑。一般而言，這些運動增補劑是安全的，並對騎車有一定程度的幫助。但使用前請先諮詢你的健康顧問。此外，不要在重大比賽前或比賽中，倉促使用某種運動增補劑，一定要在練習時或C級比賽中先試用過。

支鏈胺基酸

練習若持續超過三小時，身體會轉而使用蛋白質當作能量來源。因此在耐力運動中，蛋白質約占能量供應的10%。有三種必須胺基酸占了肌肉蛋白質組成的三分之一，它們都必須從飲食中攝取，人體無法自行合成。這三種胺基酸分別為白胺酸（Leucine）、異白胺酸（Isoleucine）、纈胺酸（Valine），合在一起通常稱為支鏈胺基酸（Branched-Chain Amino Acids，BCAA）。

蛋白質不足的運動員（尤其是動物性蛋白質不足），可能會從使用BCAA獲得最大的助益。而素食者常有蛋白質攝取不足的問題，因此補充BCAA對他們可能會最有幫助。

BCAA膠囊在許多健康食品專賣店或藥房都可以買得到。為了避免日照，它的瓶身應該是褐色的。標籤上每種胺基酸前都應標示「L」，如「L-valine」指的就是纈胺酸，這可確保你買到的BCAA可被充分吸收。

科學研究對於運動員服用BCAA的效用仍未有定論。有些研究顯示在飲食中補充BCAA，可以提升長距離比賽中的耐力表現，特別是三小時以上的比賽。也有少數的研究指出，BCAA對於持續時間只有一小時的比賽也會有幫助。研究結果若認定服用BCAA能提升運動表現，其原因通常為下列四者之一：

- 高負荷與衰竭性的練習和比賽，很可能會削弱免疫系統進而導致生病。BCAA能在這類練習或比賽後幫助免疫系統維持正常的運作，並降低運動員因訓練造成體能崩潰的機

率，因此它有加速恢復的效果。

- 有些研究顯示，BCAA 能在衰竭性的多日耐力活動中，例如多站賽或衝擊訓練（見第十章），維持肌肉量、爆發力及耐力。

- BCAA 可以舒緩中樞神經系統的疲勞，因此能幫助運動員維持比賽後段的表現。這是近期才有的理論，目前運動科學委員會仍在調查階段。

- BCAA 可促進脂肪燃燒，以節省肝醣。

訓練過程中有四個時機使用 BCAA 會非常有幫助：分別是**最大肌力階段**（MS）、**進展期**與**巔峰期**、長時間高強度的比賽、進行高海拔高強度訓練時。補充 BCAA 時一定要遵守下列的指導原則：

- BCAA 的每日建議攝取量是 77.8 毫克／每公斤，但只能在上述四段時間服用。一位 68 公斤的自行車手，每日的攝取量約為 5,250 毫克或約合 5 公克；而 54 公斤的車手，每日的攝取量則是 4,200 毫克或約合 4 公克。

- **最大肌力階段**練習前、**進展期**或**巔峰期**的練習前、或 A 級比賽前的一到兩小時，服用每日劑量的二分之一，同一天就寢前吃完剩下的二分之一。

- 多站賽進行期間，服用量應為平日的兩倍。賽前吃三分之一、賽後小睡片刻前吃三分之一、及就寢前吃三分之一。

服用 BCAA 的其中一項潛在副作用，是造成胺基酸攝取失衡。以吃肉的方式攝取胺基酸，吃下的胺基酸會維持適當的比例；過度補充 BCAA 可能會破壞胺基酸間的平衡。有些科學家與營養學家擔心，這可能會對長期的健康造成影響。

中鏈脂肪酸

中鏈脂肪酸（Medium-Chain Triglycerides，MCT）是一種加工脂肪。這種脂肪的代謝方式與一般的脂肪不同，它比較不容易在體內堆積儲存，反而像碳水化合物一樣，能快速地被消化系統吸收。因此能夠快速供給能量，而它所能提供的熱量也是碳水化合物的兩倍之多。有些研究顯示，把中鏈脂肪酸與碳水化合物混合，再加入運動飲料，能幫助運動員增進比賽（兩小時以上的比賽）的耐力，以及維持比賽後段的速度

九○年代，南非開普敦大學曾做過一項研究。該研究讓六位經驗豐富的自行車手，以最大心跳率的 73% 連續騎兩個小時。並在這個平穩、低強度的練騎後，立刻盡全力完成 40 公里的計時測驗。同樣的練騎與計時測驗，他們在十天內做了三次，但每次進行時喝的飲料都不同。一次是正常的碳水化合物運動飲料；另一次是只含 MCT 的飲料；第三次是加入 MCT 的運動飲料。

　　飲料只含MCT的那次，計時測驗的平均成績是1小時12分08秒；喝正常碳水化合物運動飲料的那次，計時測驗的平均成績是1小時6分45秒；混有MCT運動飲料的那次，計時測驗的平均成績為1小時5分 —— 成績有顯著的進步。研究者相信MCT在前兩小時平穩的練騎中，能有效節省肝醣的使用，讓自行車手在後面強度較高的計時測驗中能更善加利用碳水化合物。

　　在三小時以上的比賽中，喝MCT加運動飲料的混合飲品，對比賽後段的運動表現可能會有助益。你也能為自己調製類似的飲料，只要將你最愛的運動飲料（約480毫升）與四大匙的MCT混合即可。在大多數的健康食品專賣店，也可以買到液態的MCT。到目前為止，這種服用方式並未發現任何的副作用。

肌酸

肌酸（Creatine）是最近新發現的運動增補劑，它在1993年才首次用於運動用途。從那時起，與肌酸有關的研究數量，便以穩定地速度持續增加，但許多問題至今仍沒有答案。

　　肌酸存在食用肉類和魚類中，但肝臟、腎臟與胰臟也能製造得出來。肌酸以磷酸肌酸（Creatine phosphate）的形式儲存在肌肉組織中。磷酸肌酸是一種能量來源，在最大費力程度的運動中能提供約十二秒的能量，而在強度略低於最大費力程度的運動中，則可提供數分鐘的能量。

　　人體自行合成的肌酸量不足以在耐力比賽中提升運動表現。但科學家發現，在比賽前幾天補充肌酸，能增進某些類型的運動表現。為了從飲食中攝取足夠的肌酸來提升運動表現，運動員每天必須吃下2.25公斤煮得很嫩的肉類或魚類。

　　幾年前，瑞典、英國、及愛沙尼亞的科學家以一群跑步選手為對象，研究補充肌酸的效果。他們讓這些跑步選手在4,000公尺的間歇練習中（盡全力完成四趟一千公尺的間歇）進行測驗，測得結果作為基準時間，並在補充肌酸之後再做一次同樣的測驗。補充肌酸過後，受測者4,000公尺的測驗時間平均進步了17秒，而控制組的受測者（服用安慰劑的受測者）則慢了一秒鐘。隨著練習的進展，補充肌酸的選手，也察覺相對優勢有增加的趨勢。也就是說，他比較不容易感到疲憊，而最終也能夠跑得更快。然而，有一點要注意。其他以游泳選手及自行車手為對象的研究卻發現，補充肌酸對於短時間反覆性的無氧運動，沒有提高運動表現的效果。

　　到目前為止，我們對於補充肌酸仍有許多未知的部分。但其最大的好處可能是將間歇練習、爬坡反覆練習、場地賽、以及短距離公路賽（如，繞圈賽）的效益放到最大。有些使用者相信肌酸能降低體脂肪，但這很可能是因為使用肌酸時，體重會因為體內的含水量變多而上升，脂肪量其實是一樣的。然而，某些體脂肪測驗的準確性，卻可能會因此受到影響。服用肌酸的過程中，運動員總體重增加的範圍會在0.9到2.3公斤之間。此外，肌酸並不會直接用

來建構肌肉組織，而是能提供更多的能量，如此，就能在練習中安排更多的爆發性訓練，來刺激肌肉纖維成長。

耐力運動員使用肌酸是否有效尚未有定論。然而，如果你還是決定要使用的話，最適合補充肌酸的時機，是在重訓的**最大肌力階段**，以及訓練強度較高的**進展期**。力量或爆發力不佳的運動員，在這些階段服用肌酸能獲益最多。**巔峰期**最好不要使用肌酸，因為服用肌酸後，體重會隨著身體含水量增加而上升，而增加的體重很難在重要比賽前減下來。服用肌酸的運動員中，仍有20%到30%的人，生理上並沒有發生任何顯著的變化。而吃素的運動員通常體內肌酸存量較低，因此服用肌酸的效果可能會比吃葷的運動員更好。

大多數的研究都在研究過程中使用大劑量的肌酸，例如：在四到七天的補充期，每天將二十到三十公克的肌酸分四到五次服用。然而，其中一項研究卻發現，每天只吃三克的低量肌酸，連續吃三十天，也能達到同樣的肌肉水準。在補充期之後，每天持續攝取服用兩公克肌酸，肌肉中的肌酸存量就可以持續維持在高檔，時間可長達四到五週。將肌酸溶解在葡萄汁或柳橙汁裡喝似乎能促進吸收。雖然這些研究都使用相當高的劑量，但並不是所有受測者，肌肉中的肌酸存量都有提高。

據參與研究的科學家表示，補充肌酸的風險是非常低的，因為肌酸會被動地從血液中過濾出，因此不會對腎臟產生額外的負擔。但是目前為止，最長期的研究也只有十週，因此長期使用是否會產生不良影響則不得而知。不過科學家能確定一點，短期使用後一旦停止服用，身體製造肌酸的能力就會重回未服用前的狀態。唯一經確認的副作用，是體重在補充階段會增加，但增加的體重很快就會消失。另一個較大的隱憂則是腎臟健檢時，尿液檢驗會呈錯誤的陽性反應。也有傳言指出，爆發力運動員若長期服用肌酸，會造成痙攣和抽筋的現象。但這樣的現象，很可能是因為肌肉中電解質濃度太低引起的。

肌酸可以在健康食品專賣店買得到。在補充階段，一天的花費約2–3美金。由於服用肌酸可能會造成腎臟與抽筋的問題，所以最好在服用前諮詢你的健康顧問。

咖啡因

咖啡因是最古老也是最普遍的運動增補劑。它能增加血液中的脂肪酸，因此能減少對肌肉中有限肝醣儲存量的依賴。此外，咖啡因還能刺激中樞神經系統，降低對疲勞的感受程度，進而增強肌肉收縮的能力。大多數的研究顯示，在比賽開始前四十五分鐘到一小時，攝取300到600毫克的咖啡因，對高強度或持續時間超過一小時的比賽會有幫助。

過去二十年來，針對咖啡因效用所做的研究多不勝數，但卻常常得出相互矛盾的結論。大多數的研究證實，咖啡因對耐力運動員有助益。不過，最近英國的一項研究卻發現，咖啡

因對馬拉松跑者沒有什麼幫助，但對 1,600 公尺的跑步選手則有顯著的助益。大多數的研究指出，咖啡因只對九十分鐘以上的比賽有幫助。但也有一些研究指出，它對 60 分鐘或 45 分鐘的比賽也有幫助。

有一項研究的作者指出，咖啡因會在肌肉中引起複雜的化學變化，產生刺激讓肌肉收縮能更有力、持續得更久。但大多數的研究卻認為，咖啡因在耐力運動中的功用，僅只是節省肌肉中肝醣的消耗量。其效力在喝完約一小時會達到高峰，並能持續長達三至五小時。

肝醣是一種儲存在肌肉中的能量來源。當肝醣儲存量偏低，車手會被迫把自行車的速度慢下來或停下來。無論是什麼樣的物質，只要它能像咖啡因一樣，幫助身體節省這種珍貴能量的消耗，就能延長自行車手高速騎乘的時間。一項針對自行車手所做的研究指出，測驗前一小時喝兩杯咖啡，可將精疲力竭的時間延後達 20%。

飲料 (180 毫升)	咖啡因 (毫克)
滴濾式／美式咖啡	180
即溶咖啡	165
過濾式／義式咖啡	149
沖泡茶	60
山果露 (Mountain Dew)	28
巧克力飲料	24
可口可樂	23
百事可樂	19

表 16.4

常見飲品的咖啡因含量

國際奧林匹克委員會（IOC）的法定上限，是一小時內不能超過六到八杯的咖啡（每杯 150 毫升），視運動員的體型而定。這個量看起來好像很多，但要喝到這個量絕對是有可能的。有趣的是最近有研究指出，若咖啡的攝取量超過法定上限，對競賽表現反而會有負面的效果。

大多數的研究發現，運動前一小時攝取 1.4 到 2.8 毫克／每公斤體重的咖啡因，對大多數從事耐力運動的選手都有助益。以一個 69.3 公斤的人來看，這樣的標準約等於二到三杯的咖啡量。大家也都心知肚明，許多運動員會在比賽前或比賽中，使用其他含高咖啡因的產品。

咖啡因聽起來，像是一個安全而又有效的增補劑，但你仍要注意可能伴隨而來的併發症。大部分的研究顯示，咖啡因對不運動的人，可能會有利尿劑的效果。然而，一份以運動員為對象的研究卻發現，使用咖啡因後進行運動，運動員的水分流失量只有些微增加。再者，不習慣咖啡因的人，使用咖啡因可能會有焦慮、顫抖、胃腸痙攣、腹瀉、胃部不適及噁心等副作用。這些都是選手在比賽前避之唯恐不及的狀況。除了上述問題外，咖啡因還會妨礙硫胺素（代謝碳水化合物所需的維生素）及幾種礦物質（例如鈣及鐵）的吸收。

如果你每天早上平均會喝一、兩杯咖啡，那麼你在比賽前使用咖啡因，應該不會有什麼副作用。不過，咖啡因對不喝咖啡的人似乎會有更好的效果。若你平時不喝咖啡，但想在比賽前嘗試，最好先在練習時試個幾次，看看咖啡因對你會有什麼影響。

美國政府對於營養補充品相關產業的管制並不嚴格，因此市售產品的純度可能會是一大疑慮。尤其若你購買的商品是出自無良製造商，則問題可能會更嚴重。最近一項調查，針對市面上大量廣告的膳食性營養補充品進行分析後發現，大部分的產品都含有無法辨認的雜質。有些產品甚至驗出禁藥成分，運動員若服用這些產品，可能會付出禁賽好幾個月的代價。購買營養補充品時，請選擇信譽良好的公司，並於服用任何營養補充品前，先確認產品是否含有禁藥成分。

此外，上述這些運動增補劑與其他運動增補劑、營養補充品、或許多運動員常使用鎮痛消炎的藥物，如布洛芬（Ibuprofen）或阿斯匹靈（Aspirin）等混用，不知道會產生什麼樣的交互作用。因此，服用任何營養補充品前，最好先諮詢健康顧問。若你目前有服用任何處方或非處方用藥，更應該如此。

使用運動增補劑時，有一點非常重要，就是要評估使用之後對運動表現的效益。實驗時請一次試一種，並將過程詳細記載於訓練日誌。同時使用多種藥物，不只會提高副作用發生的可能性，你也會無法判斷該藥物是否有效、或是否會產生反效果。此外，對於任何宣稱能提升運動表現的營養補充品，你都應該抱持著懷疑的態度。廣告主絕對有誇大產品效果的動機。表現好真的是因為這顆藥丸嗎？還是心理作用？看待這些廣告及各項研究時，請一定要保有自己的判斷力。若能花點時間，好好瞭解哪些產品對你有幫助，最終將引領你得到最好的比賽成績。

總之，運動表現的提升有99.9%來自訓練及飲食，營養補充品只提供了很小的幫助。若你的訓練與飲食狀況不理想，運動增補劑也無法解決你的問題。

問題

勤練騎。

——艾迪‧莫克斯（EDDY MERCKX）
被問及該如何進行訓練時的回應。

騎車會讓人上癮。沈迷於雙輪競技通常是好事，但有時卻會引發一些問題。

我們是如此渴望能在比賽中獲勝，但在過程中卻總是會遇到各種阻礙。人生有時似乎就是這麼不公平。但事實是否真是如此？問題到底出在哪裡？因為我們總是貪心地想在最短的時間內獲得最多的進步，但這麼做卻可能會導致過度訓練。不顧喉嚨痛堅持照常訓練，本來只要休息五天的病，最後因病情加重得休息十天；或是以為自己是超人，總是逼迫自己一再以重齒比爬坡，最後只落得在路旁摸著痠痛的膝蓋看別人比賽的下場。

除了極少數的例外，我們在訓練與競賽時遭遇的問題，幾乎都是自己一手造成的。由於求勝的欲望太過強烈，使我們聽不見身體發出的警訊。最後常導致過度訓練、倦怠、生病或受傷。本章就是在探討如何避免這些問題的發生，或者若是無法避免，遇到這樣的狀況又該如何處理。

風險與報酬

挑選練習內容其實與投資股票很像。投資股票時，聰明的投資人會考量每支股票的風險與報酬，市場上有績優股也有水餃股。績優股的風險非常低，但這類股票需要一點時間，股價才會緩慢、穩定地隨著時間成長；水餃股的發行公司，通常是規模較小或成立時間較短的企業，這類股票的價格比較不穩定，風險也較高。投資水餃股雖然很冒險，但其潛在的報酬也相當

豐厚。所以你在投資時，可以選擇較安全的績優股，也可以冒著失去一切的風險，選擇對的水餃股達到短時間致富的目標。

你做的每項練習都有一個類似風險／報酬的等式。有些練習的持續時間較短或強度較低，所以風險也比較低，但其所能獲得的體能也會相對偏低；有些練習的成本較高，需要投資較多時間及精力，但你的體能也會大幅度增加，尤其當你夠聰明，懂得適可而止以避免過度訓練。

為了達到更高的體能水準，你必須不斷對自己施壓，但同時身體又必須充分休息才能恢復到正常狀態。只有在這兩者之間維持微妙的平衡，才能為特訓練習找到適當的風險報酬比率。而這類高報酬練習的潛在風險，就是前述的過度訓練、倦怠、生病或受傷。訓練若遭遇挫折，訓練時間也就白白浪費掉了。因此過度積極的運動員，必須不斷地回頭進行低風險及低報酬率的基礎訓練，才能回復之前達到的體能水準。運動員若頻繁地經歷這樣的過程，可能會對高風險的訓練上癮。圖 17.1 是練習風險與報酬曲線。

練習的難度較低時，報酬將會是低度到適度，這個強度區間也是最安全的訓練方式。

練習的風險是由不同頻率、強度、持續時間與訓練模式組合而成，而這個風險會因人而異。一項練習對某一位車手來說是高風險，對另一位車手來說卻可能是低風險。因為每位車手的經驗、體能水準、是否容易受傷、過去訓練的適應情況、年齡 … 等因素都不盡相同。

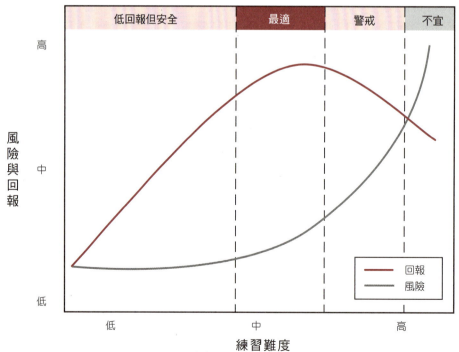

圖 17.1

風險／報酬曲線

註：練習的難度較低時，報酬將會是低度到適度，這個訓練區間也是最安全的訓練方式。

　　每位運動員都有最適合自己的練習頻率及持續時間。菁英車手若每日訓練六小時，連續進行數日，可能會變得更強健。但新手若嘗試這樣的練習，很快就會因體能崩潰而被迫停止練習好幾天，直到身體完全恢復為止。這就是我們常説的「欲速則不達」。找出對自己最有效的練習頻率與持續時間並堅持下去，這一點非常重要。

　　練習的強度也是一樣。許多高強度練習風險都很高，但其潛在的報酬也相對較高。這些練習包括間歇、艱苦的團體練騎、或連續多日的比賽。若你能健康完好地通過這些訓練的考驗，你的體能將會有大幅度的進展。但絕大多數的人，無法安然地通過這種訓練程度的考驗。

　　若訓練的頻率很高、強度很高或持續時間很長，在經過一段時間後，你必須安排大量的恢復時間來降低風險。頻繁地安排恢復時間非常重要，只有這麼做，你才能把這類訓練的風險控制在一定的範圍內。

　　訓練「模式」的風險是指訓練類型的風險，訓練「類型」包含騎車、重訓、交叉訓練（如跑步與游泳）。在這幾種訓練模式中，跑步的風險是最高的。因為跑步時的壓力是放在骨頭與軟組織上，有些運動員在經過大量的跑步訓練後，常會有受傷的情況。但若能以謹慎的方式進行跑步訓練，例如，多花點時間慢慢地伸展與跑步有關的骨頭與組織，你會發現跑步對一般性的有氧體能非常有幫助，尤其在賽季初期的時候。

　　重訓也有可能會變成高風險的訓練模式。若身體尚未做好準備，就冒然進行高負重訓練，會非常容易受傷。我在許多運動員身上看過類似的情況。他們在選擇重訓的負重時，常會變得過度積極勇於冒險，最後卻落得受傷的下場。

　　即便重訓都按照規則進行，某些動作的風險還是比其他動作來得高。使用開放式重訓器材做負重蹲舉，就是很好的例子。肩上負擔著很重的槓鈴對剛開始接觸重訓的新手、膝部或髖部曾受傷的車手、或椎間盤退化的年長運動員都是非常危險的。但若你能應付得來，蹲舉能帶來非常豐厚的報酬。腿部推舉、負重登階及箭步蹲（Lunges）則是風險較低的動作。這些動作鍛鍊的肌肉群與蹲舉差不多，但報酬會比較低。

　　增強式運動（見十二章）是一種用來建立爆發力的爆發性動作，也是高風險與高報酬的訓練方式。增強式訓練可分為向心收縮（Concentric-contraction）及離心收縮（Eccentric-contraction）兩種。離心收縮的訓練風險較高，但報酬也較高。離心收縮的動作包括，從高度較高的跳箱上往下跳、落地、再立刻跳到第二個高跳箱上。向心收縮的動作則沒有從箱上起跳及落地的動作，所以動作只有單純從地面跳至箱上，再從箱上走下來。雖然後者的潛在報酬較低，但它的風險也比較低。

　　本章的目的是幫助你理解一點：選擇練習內容時，你應該要先考量每項練習的報酬與風險。明智選擇適合你的訓練方式，盡量避開會讓你過於積極訓練的陷阱，經過持之以恆地訓

練，培養出一流體能的可能性將更高。如果一定要在訓練中犯錯，寧可選擇錯在風險較低的訓練方式。我保證長期下來，你的體能會愈來愈好。

過度訓練

過度訓練是指訓練與休息失衡而造成的運動能力下降。在現實世界的自行車運動中，這意味著表現不佳即為訓練出錯最好的指標。但當比賽表現不理想時，我們會怎麼做？猜對了 —— 我們會更努力訓練。不是增加練騎的里程數，就是做更多間歇，或兩者都來。當訓練進展不順利，會選擇增加休息時間的運動員少之又少。

當然，比賽表現不佳不見得是因為過度訓練，也可能是生活太累、太忙碌的結果。一週工作四十小時、照顧兩個孩子、維繫婚姻、付貸款、還必須承擔其他數不盡的責任，這些事情都會耗損相當多的精力，而訓練剛好又是這些事情中最容易控制的。你不可能因為比賽表現不佳，就打電話給老闆請假（想像一下對話內容會有多怪）；你也不可能叫孩子自己去參加童軍活動。生活還是得繼續下去，最聰明的選擇就是減少訓練時間，增加休息時間。

從圖17.2可以看到，若我們拒絕讓步，堅持做更多的訓練會產生什麼樣的結果。請注意，體能會隨著訓練負荷增加而上升，一直上升到個人上限為止。到達上限之後，不論增加多少訓練負荷，體能都會下降。這表示超過上限的訓練會導致體能流失。

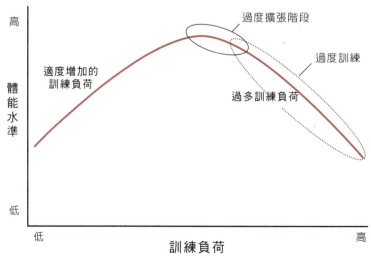

圖 17.2

過度訓練曲線

註：訓練負荷是除了訓練的頻率、強度及持續時間外，還包括了生活中的其他責任。

過度訓練是因為持續在三方面增加訓練負荷的結果：

1. 練習時間太長（持續時間過長）
2. 費力程度太高、太頻繁（強度過高）
3. 短時間內做太多練習（頻率過高）

　　在我的經驗中，訓練強度過高是競爭力強的車手最常過度訓練的原因。公路競賽大約需90%的有氧耐力，10%的無氧耐力。訓練也應該反應這個特點。在短短幾週的訓練中，過度強調無氧耐力肯定會造成過度訓練。這也是為什麼**進展期**的高強度訓練必須限制在六週，並搭配兩週恢復週的原因。

過度訓練的徵兆

身體回應過度訓練的方式是發出各種形式的警訊。這麼做的目的是讓你無法再增加訓練壓力，避免你因勞累而死。

　　如果你在**準備期**或**基礎期**已經做了血液檢測，你就有了一個可供日後進行比較的健康基準。賽季中的其他時期，如果你懷疑自己有過度訓練的情況，最好再做一次血液檢測。下列是過度訓練的幾個主要的血液指標，這些指標來自於1992年的一份研究報告，該研究是以中、長距離的跑步選手為研究對象。然而，有一點你必須明白，你是將自己最近的檢測結果

過度訓練的徵兆

雖然下列各項徵兆有可能是其他原因引發的，但它們亦有可能是過度訓練的徵兆。各項血液指標若與基準檢測相比有顯著偏低，表示你可能過度訓練。

行為上	生理上	血液指標
提不起勁	表現變差	白蛋白
嗜睡	體重改變	銨
注意力不集中	晨起心跳率改變	鐵蛋白
睡眠習慣改變	肌肉痠痛	游離脂肪酸
易怒	淋巴腺腫大	甘油
性慾減退	腹瀉	血紅素
手腳不靈活	受傷	鐵質
容易口渴	感染	低密度膽固醇
反應變慢	月經失調	白血球
想吃甜食	運動心跳率下降	鎂
	傷口不易癒合	三酸甘油脂
		極低密度膽固醇

與健康時的基準檢測結果相比較，而非與一般大眾的檢測標準相比較。

這些項目並不是「絕對」指標。其中有些情況，你在健康狀況良好且狀態極佳的運動員身上也看得到。處理過度訓練的問題時，沒有什麼是絕對的，你只是找到一個相對多數的證據來確認你的懷疑。

過度訓練的階段

過度訓練共分為三個階段。第一階段是「超負荷」（Overload）。這是正常訓練過程的一部分。訓練時為了讓身體適應更大的壓力，會將訓練負荷增加到超過你平常習慣的負荷。若訓練負荷夠大，並控制在一定的範圍內，就會產生第十章曾提到過的加強超補償（Supercompensation）。在這個階段通常會經歷短期的疲勞，但一般情況下，你的感覺應該會很好，可能也有不錯的比賽成績。在這個階段，也有蠻多人會覺得自己的身體無所不能，甚至覺得只要自己願意，任何事都能做得到。這樣的想法會導致訓練過度的第二個階段。

第二階段則是「過度擴張階段」（Overreaching），指的是持續以極高的負荷進行訓練，時間甚至長達兩週。一般而言，擅自將**進展期**中的高強度訓練期延長，是導致訓練過度擴張常見的原因。這是你在訓練過程中第一次明顯感受到體能下降，通常會發生在賽前練習中，這時強烈的訓練動機會敦促你在比賽開始前克服問題。這個階段的疲勞時間會比超負荷階段更長，但只要休息幾天，很快就會恢復了。問題在於，你可能會誤以為自己需要更艱苦的訓練，但這麼做只會適得其反地讓你走向第三個階段。

第三階段、同時也是最後一個階段 —— 過度訓練症狀全面顯現。這個階段的疲勞是慢性疲勞，它會如影隨形的跟著你。這樣的疲倦從一睜開眼就開始，工作時疲倦、上課時也疲倦，這樣的感覺會持續一整天，但就寢前又睡不著。你的腎上腺素已消耗殆盡。

我訓練運動員時會告訴他們，為了達到「巔峰體能」，一定要小心處理超負荷的過程及隨之而來的疲勞。當體能處於最適狀態時，你能抵抗或延後疲勞的發生，但抑制疲勞的時間仍有一定的限度。圖17.2說明了訓練負荷增加到什麼程度時體能會開始下降，甚至可能會讓你瀕臨過度訓練。訓練的概念是偶爾試探一下自己的極限，之後再退回正常的訓練負荷。「偶爾」的意思是約每四週一次。在連續三週增加訓練負荷後，你必須要讓身體有時間恢復與調適。有些運動員可能需要更頻繁地安排恢復期，尤其是年長運動員及新手，大概每兩週安排一次。做太多只會讓你瀕臨過度訓練。

當身體進入慢性疲勞的狀態，過度訓練的徵兆會開始顯現。你可能會持續感到睡眠品質不佳、過度疲勞或肌肉痠痛。一開始徵兆出現的數量可能不多，症狀也可能會很輕微，但若壓力增加的太大或時間太長，你就有過度訓練的危險。如果你夠聰明，這時就該減少訓練負荷（見

圖17.2），讓自己好好地休息。身體在休息時才會開始調適，調適完成後你的體能會提升到比四週前（超負荷前）更高的水準。這個過程重覆數次之後，你就差不多可以開始調整巔峰了。

若你瀕臨過度訓練，休息是你唯一的選項。第一次出現過度訓練的徵兆，請澈底休息48小時，休息過後再試著做個簡短的恢復練習。如果情況沒改善，再澈底休息48小時，並再做一次恢復練習作為測驗。可能要花個五到八週的時間，並喪失大量的體能，才能完全脫離過度訓練的情況。

訓練的藝術

訓練的藝術在於瞭解哪裡是懸崖：瞭解自己的疲勞到什麼程度才算是瀕臨過度訓練。企圖心強、年輕或剛接觸自行車運動的新手，無法像經驗豐富的車手一樣，能清楚地分辨自己是否即將跨越過度訓練的界線。這也是為什麼自行車手最好能請一位有經驗的教練，並在他們的監督下進行訓練的原因。

想讓訓練更聰明、更有技巧，你必須持續不斷地評估自己是否做好訓練的準備。第十五章提供了訓練日誌的格式，也建議了每日評估的指標。審慎地追蹤記錄這些指標，能幫助你密切注意身體每天發出的訊息。

不幸地，目前為止仍沒有方法能準確無誤地判斷你的訓練是否過量或超過上限。避免過度訓練最好的方法，就是審慎地安排休息與恢復的時間。就像練習必須要有艱苦跟輕鬆的區別，週與週之間或月與月之間，也應該要適度安排恢復時間。寧願讓自己處於訓練不足但渴望訓練的狀態，也不要過度訓練。只要有任何疑慮，就立刻停止訓練。

倦怠

每年到了八月，許多自行車手會開始出現倦怠的現象。倦怠與過度訓練不同。倦怠並沒有任何身體上的症狀，它比較像是一種精神狀態，主要的特徵是對訓練和比賽失去興趣，有時甚至會對騎車感到挫折，並將其視作一件苦差事。

運動員的精神若被搾乾，可能會歷經數週的低潮期。而低潮期又會產生一些負面反應，包括自我價值低落、失去動力、沉緬於過去等。這樣的惡性循環會進一步導致倦怠。

在治療某些疾病時，如單核白血球增多症（Mononucleosis）或貧血（Anemia），也會產生類似倦怠的症狀，但這很少見。對我們大多數的人來說，倦怠的發生只是時機的問題。但為免萬一，最好還是做一次血液檢測。

倦怠發生的時間

有些自行車手到了八月會出現精神被搾乾的情形，而這並不是運氣不佳或出於巧合。運動員在經過220到250天的大量訓練而沒有任何休息，就會開始出現倦怠的情況。若你從十二月或一月就開始非常認真的訓練，而過程中也都沒有休息的話，八月差不多就是倦怠發生的時間。

許多自行車手一週參加兩場比賽，週間還會進行艱苦的俱樂部練騎及特訓練習。這樣的安排，車手必須連續數週維持高訓練強度並投入大量情緒。因此，**進展期**的時間（包含恢復週）不應該超過八週。認真比賽又沒有休息只要超過六週（有些人甚至不到六週），就可能會導致八月時出現倦怠的現象。

一般而言，熱衷於騎車並為比賽訂下高目標的運動員，比較容易出現倦怠的現象。到了八月，這些人不是已達到目標，就是覺得自己永遠也達不到目標。無論是上述那一種情況，都可能會對訓練或比賽失去熱情。

除了騎車以外，其他環境變化也很容易使運動員出現心理厭煩的情況。工作轉換、離婚、搬家等情緒壓力，都非常可能導致倦怠發生。其他環境因素如高溫、潮溼、高海拔、污染，也可能會對情緒產生負面影響。飲食的營養不足或水分不足，則可能會加劇上述各種負面情緒。

倦怠的解藥

若你確定自己是倦怠，但賽季末仍有兩場重要的比賽，你只有三件事可以做：休息、休息、還是休息。對於狂熱的自行車手而言，暫時停止練騎通常是最苦的藥。但休息個七到十天完全不做任何訓練，你應該可以做好再次上路的準備。

我知道你會說：「我的體能會消失殆盡」。不，你的體能不會減少，就算真的減少，也比繼續訓練來得好：體能狀態好但提不起勁、或是體能沒這麼好但做好準備蓄勢待發，你會選擇哪一個？發展耐力、力量技巧及速度需要花上一個月的時間。這些能力並不會短短幾天就全部喪失。經過一段短暫的休息後，再進行兩週、最多三週**進展期**的訓練，你就能做好再次上場比賽的準備。

更重要的是，你必須從這次的經驗學到一些教訓：避免倦怠於下個賽季再次發生。若想免於八月時出現倦怠的情況，你可以規劃一個兩個**巔峰期**的賽季。這表示你在春季就會進入比賽狀態，隨後短暫休息個五到七天不騎車。待休息完畢後再重建基礎體能，做好準備迎接賽季另一個**巔峰期**。

你必須要有遠見，才能在比賽時如願發揮實力。想在八月獲得好成績不能只靠運氣，必須事前精心規劃。

生病

你可能一直有個觀念，認為大量訓練可以促進健康並避免生病。但事實卻不然，訓練頻率高的人其實比偶爾訓練的人更容易生病。

一項針對洛杉磯馬拉松選手進行的研究發現，一週練跑超過96公里的跑者，其感染呼吸道疾病的機率，是每週練跑不到32公里的跑者的兩倍。在這場比賽中跑完全程的選手，比賽結束當週生病的機率，是那些很認真訓練但因故未參賽跑者的六倍。

關鍵期

艱苦練習或比賽後六個小時是維持健康最關鍵的階段，因為此時的免疫系統較弱，對抗疾病的能力較差。不幸地，這也是運動員最容易傳播及接觸病菌的時候。在這六小時當中，請盡量避免出入公共場所。若你非去不可，請記得洗手並減少臉部碰觸。

頸部檢查

當你得到傷風或流感，你該怎麼辦？你應該像平常一樣訓練，還是該減量或完全停止訓練？「頸部檢查」能幫助你做出決定。若你的症狀是流鼻水、打噴涕或喉嚨痛（都是頸部以上的症狀），練習時請將強度降低至區間1或2，並把練習的時間縮短。若你在練習開始後的幾分鐘覺得不舒服，請立刻停止並回家休息。若你的症病是胸痛、發冷、嘔吐、肌肉疼痛或發燒，則不要進行任何訓練。你很可能是急性病毒感染，這時做激烈運動不但會加重病情，甚至會引起如死亡等更嚴重的併發症。

頸部以下的症狀很可能會伴隨克沙奇病毒（Coxsackie virus）。克沙奇病毒會侵襲心肌並引發心律不整及其他併發症。這個問題我有過切身之痛，我曾在1994年11月感染非常嚴重的感冒，伴隨發燒、肌肉疼痛及咳痰等多項頸部以下的症狀。五個月後，克沙奇病毒侵襲我的心臟。在經過一年的靜養後，我才終於可以再度展開訓練。無論多重要的比賽或再多的體能，都不值得付出這麼大的代價。別小看這些症狀。記住，若有伴隨頸部以下症狀的呼吸道疾病，就要小心克沙奇病毒的侵襲。

復原

症狀減輕後，你可能會歷經一段的體能低潮期。很多人在感冒後，有長達一個月的時間肌力下降了15%。攝氧能力降低的時間甚至可能會長達三個月。這段時間，即便只是做些低強度的運動，你的肌肉也會變得有點痠。這表示雖然病最重的時期已過，但訓練時你仍會感覺自

己很虛弱。若疾病的症狀都在頸部以下，病情好轉後需先返回**基礎期**進行訓練，天數是症狀持續天數的兩倍。

　　試圖克服感冒持續訓練，很可能會導致病情加重，生病的時間可能也會拖的更久。這時最好不要把精力浪費在訓練上，而是應該將把有限的精力保留下來對抗病毒，讓你盡快擺脫生病的困擾。

受傷

對認真的運動員來說，最大的惡耗莫過於受傷。受傷除了會造成體能流失外，由於運動員生活中大多數的時間都在從事體能的活動，所以身體不便可能會使他們感到沮喪或意志消沉。

　　有些人特別容易受傷，而導致他們受傷的動作通常是別人例行性訓練常做的動作。一次受傷就已經夠麻煩了，舊傷若不斷復發，可能會迫使選手經常性地中途退賽，而退賽頻率若過高，甚至可能會毀了選手的競賽生涯。專欄 17.1 提供一些預防的措施，讓容易受傷的人能常保健康。

適合你的設備與校調

選擇適合你的設備。自行車若太大或太小，你會很容易受傷。這個問題在女性或青少年車手身上尤其嚴重。因為我常常見到女性騎為男性設計的車，或青少年則騎為成人設計的車。

我常看到不同的運動員卻犯相同的錯誤，次數多到讓人咋舌。事實上，我發現有七種錯誤，幾乎所有運動員，從新手到經驗豐富的職業運動員都曾在訓練時犯過這些錯。每個賽季，我都會看到這些錯誤不斷重覆上演。

錯誤一：缺乏方向

幾乎每個運動員都有目標，但他們設定的目標通常有兩個問題。第一，這些目標通常太模糊。「我想騎得更好」是運動員典型會訂定的目標，但若以其為目標，你無法衡量自己是否有進展。第二，在艱苦的練習或比賽開始後，這些目標常會被遺忘。許多運動員常會將全副心力用來準備下一次的比賽，他們在訓練上就會變得相當短視，只專注於短期的成績而忽略長期的發展。

錯誤二：缺乏優先順序

比賽若缺乏優先順序，運動員會將每場比賽都視為重要的比賽。運動員很容易犯這樣的錯誤，尤其是當你正進行一系列的賽事，而每場比賽都會影響最終排名時更是如此。比賽若缺乏優先順序，你的體能永遠沒有機會達到巔峰，你也永遠無法知道自己在比賽中能做到什麼程度。這表示你永遠都只會有平庸的表現。

錯誤三：錯誤的訓練項目

大部分的運動員，都非常清楚知道自己的弱點為何，但他們卻沒有努力改善這些弱點。俗話說：「一條鍊子的強度取決於其最弱的一節」。如果爬坡是你的弱點，而賽季中最重要的比賽又是以山路為主，你最好能多花時間在爬坡訓練上，讓自己爬坡能騎得更好。嘴上說要練爬坡，但卻把時間和精力都花在自己偏好的平地練騎上，對提升比賽成績一點幫助也沒有。你的弱點仍舊是弱點，不會有任何改變。

錯誤四：太早開始做間歇

我搞不懂，有些運動員明明五月才要開始進行第一場比賽，為什麼他們十二月就開始如此努力做間歇。為什麼運動員這麼迫不急待地開始做間歇？我希望你沒有這麼做，但你很可能已經這麼做了。間歇請不要太早做。

錯誤五：休息不足

這可能是自行車手在訓練上最常見的錯誤。只要對訓練稍微認真一點的運動員，犯這個錯只是時間早晚的問題。我猜這個錯誤之所以如此普遍，原因在於能在耐力運動中成功的人，都有某種人格特質。他們在很小的時候就認知到只要努力就會有好結果，所以當訓練進展不順利，他們就會更努力訓練。事實上，他們相信無論什麼樣的問題，只要肯努力一定能解決。運動員若有這樣的信念，遲早會出現過度訓練的情形。（見錯誤六）

錯誤六：忽視疲勞

耐力運動員似乎都相信自己是超人。雖然他們明知道訓練太多、休息太少可能會導致過度訓練，但他們似乎都覺得自己可以對這個問題免疫。當過度訓練的跡象出現，他們都會選擇忽視並繼續訓練，彷彿這些都只是訓練中的小阻礙。一般而言，他們都有一個信念——「過度訓練不會發生在我身上」。

＜文轉下頁＞

<文承上頁>

錯誤七：重要比賽來臨前未進行減量

這些運動員不是不知道怎麼減量，就是害怕減量會造成體能流失。我每年都會看到許多運動員，他們在重要比賽當週仍在進行過長、過於艱苦的練習。他們就是不明白，比賽當週好好休息，週末比賽時才可能創造出最好的成績。

基本上，教練能為你做的就是避免上述的錯誤。教練都相信，若自己能把這些運動員稍微拉回來一點，他們自然能在比賽中取得好成績。你若能排除這些錯誤，自我指導的工作將會做得更好。

生物力學機制不佳很容易造成關節受傷，尤其是膝蓋受傷。因為騎車時，膝蓋必須負擔一定的負荷，還必須不斷重覆同一個動作模式多達數百次或數千次。一旦找到適合你的設備，可以請有經驗的車行店員、適身調整師或教練看看你的姿勢，並請他們提供改善的建議，要特別注意座墊前後的位置與高度。若你沒有經驗豐富的適身調整師幫你，可以閱讀安迪‧普伊特（Andy Pruitt）的著作《自行車手的醫療指南》（*Medical Guide for Cyclists*），這本書提供非常有用的適身調整指南。

訓練

若練習和比賽的時間非常長或非常艱苦，在練習與比賽結束後的這兩天，通常是運動員最容易受傷的時候。這些日子應該要選擇時間較短、較輕鬆的練騎，你也可以採取交叉訓練、或選擇完全休息不做任何訓練。同樣地，經歷兩、三週艱苦的訓練後，應該要將之後這一週的訓練量和訓練強度降低。在知道自己的心血管系統或能量製造系統還能負擔的情況下，要你這麼安排可能有點困難，但這樣的限制卻能讓你免於傷病的困擾。

肌力與伸展

肌肉與肌腱的接合處，是大部分的自行車手最脆弱的部位。這個部位是撕裂或拉扯最常發生的地方。賽季初期若能逐步地加強肌力與改善關節活動範圍，肌肉和肌腱接合處的許多傷病都可以避免。這或許是耐力運動員最常忽略的部分。騎車很好玩，但在健身房做肌力與伸展課程則被許多人視為苦差事。但若能堅持下去，對你將會非常有助益。

聆聽

注意聆聽身體發出的訊號才能避免受傷。學會分辨高素質訓練造成的肌肉痠痛，與單純關節痠痛或肌腱痠痛的不同之處。明確指出不舒服的地方並試著將感受記錄在訓練日誌中。不要只寫「膝蓋很痛」。說明疼痛的部位是在膝蓋骨上緣或下緣？膝蓋的前方或後方？是刺痛或鈍痛？只有騎車時會痛，還是平時也會痛？上下階梯時疼痛是否會加劇？當你日後想尋求專業協助時，你一定會被問到這類問題。請事先做好準備。

　　如果活動量減少五天後疼痛還沒消失，最好盡快諮詢你的健康顧問。千萬不要拖。受傷在早期階段會比較容易治療。

恢復

身為一名自行車賽車手，恢復能力是我最大的資產。

———巴比・朱利克（BOBBY JULICH）

職業自行車手

我在本書中不斷強調恢復的重要性，還會不時地提供一些指南，教你如何安排恢復日與恢復期。我也曾在書中介紹過一些可以在每日練習結束後，補充營養和水分時使用的恢復技巧。現在你應該已清楚瞭解，恢復一點也不浪費時間 —— 在恢復的過程中，身體會開始根據你做的訓練進行調適，讓你變得更強壯，以應付日後更大的挑戰。

　　本章我會詳細說明這個在訓練中非常重要，但卻常被低估的層面。由於自行車運動的特性（例如：多站賽或週末的雙日賽），車手常需要在短短數小時內做好下場比賽的準備。再者，自行車手若能在愈短的時間內進行另一次特訓，體能提升的速度會愈快。在上述兩種情況下，恢復都扮演著關鍵性的角色。

恢復的必要性

要求運動員從事艱苦的訓練一點也不困難。認真的車手不只覺得艱苦的訓練非常有挑戰性，其中大部分的車手甚至樂於從事這類訓練。競爭力強的車手能成功，部分原因在於他們都能承受大量艱苦的訓練，並偏好這類的訓練。沒有這樣的驅動力，他們永遠無法達到目前的成就。

　　如果每天從事艱苦的訓練就能獲得勝利，那每個人都能站上頒獎台。對自我指導的自行車手來說，最大的挑戰不是令人害怕的訓練課程，而是弄清楚艱苦練習和比賽後的恢復該如何進行、何時開始和需要持續多久的時間。這個部分聽起來很簡單，但其實不然。恢復是訓

練各層面中最難正確執行的部分。

　　恢復不只決定你下次艱苦的訓練或比賽的時間，其最終也將決定你的體能水準。若你常常縮短恢復時間，過度訓練的陰影會揮之不去。但恢復時間若太長，不只會造成體能流失，還會浪費許多寶貴的時間。大部分認真的運動員最常犯的錯，就是未安排充足的恢復時間。他們認為只有騎車才算是訓練，因此他們只重視自己累積的里程數、練習的辛苦程度和練騎的頻率。他們都認為不騎車時做的事對體能一點幫助也沒有，因此「非訓練時間」一點也不重要。

　　如果你也這麼想，那你就錯了。非練騎的恢復時間對改善競賽表現至關重要。練習提供了增強體能的可能性，但這樣的可能性卻是在恢復時才開始實現。而身體為實現這樣的可能性所耗費的時間也非常關鍵，恢復的速度愈快，你就能愈早開始做另一項的高素質練習。你能愈早開始做高素質練習，你的體能就會變得更好。另一種看待恢復的角度如下列公式：

$$體能 = 練習 + 恢復$$

　　在這個公式中，練習與恢復一樣重要。練習的強度愈高，你需要的恢復深度也愈深。深度指的不只是時間，還有方法。練習與恢復必須維持一定的平衡，如果這個平衡能維持得宜，你的體能必然能得到改善。若持續失衡，你一開始會覺得很痛苦，接著會退步，最後會演變為過度訓練。

　　如果你真的瞭解練習與恢復間的關係，你就會像重視練習的難度一樣地重視恢復品質。安排一週訓練日程表時，第一個要問的問題就是「我需要多少恢復時間？」，再根據答案安排這週的訓練行程。

階段化恢復

如果你能向老天爺許願，祈求祂賜你一個增強運動能力的基因。這個基因一定是改善你的恢復能力，讓你在每次練習後能迅速恢復。運動員有了這個基因後，自然能在所屬的競賽項目中名列前茅。雖然這只是經由我個人觀察而得出的結論，尚未有任何科學數據支持這個說法，但運動員的恢復能力與體能進步的速度之間似乎存在非常強的關聯。恢復速度快，也意味著能更快進入良好的體能狀態。

　　為什麼？有一個簡單的解釋：身體是在艱苦訓練後的恢復期，才開始轉變為「狀態」（Form）。狀態就是運動員在比賽或後續訓練中的潛在表現能力，而它是在休息時發展出來

的。這樣的轉變最終會使燃燒脂肪的酵素分泌量增加、肌肉與肌腱的彈性變好、體脂肪減少、心搏血液輸出量會增加、肝醣儲存量增加 … 等等。除了在激烈的運動中運用壓力讓身體超負荷外，重視身體恢復的需求是訓練中提升表現最有效的方法。但這卻是大多數自我指導的車手最常做錯的部分，他們並未空出充足的恢復時間，使得他們的身體被壓力壓垮。

相信你在第八章應該已規劃了一份年度訓練表。現在，讓我們來看看恢復期該如何排進這份計畫表中。

年度的恢復：在你的年度訓練計畫中，**競賽期**結束之後的**過渡期**就是恢復的時間。安排這個**過渡期**（強度與訓練量皆為低）的目的，是希望你在重新投入艱苦的訓練前，身心重拾活力。如果你的賽季中有兩場 A 級比賽，一般應該安排兩個**過渡期**。第一個**過渡期**可能只有三到五天，但賽季末的**過渡期**可能會有四週以上，視賽季（尤其是最後階段）的難度而定。

每月的恢復：在每月的訓練計畫中，每三到四週安排一次恢復（年長車手的頻率必須更高）。以這樣的頻率定期減少訓練負荷，每次約三到七天，實際長度則視前幾週訓練的辛苦程度、體能狀況、恢復速度及其他個人因素而定。

圖 18.1 說明每月恢復時間前後的體能變化情形。隨著訓練課程連續兩、三週增加訓練負荷，你的疲勞程度會增加，但狀態會下降。狀態是你潛在的表現能力，也就是說，你在某個時間點的訓練表現或比賽表現，將取決於你的休息情形。請注意，疲勞曲線與狀態曲線的路徑幾乎完全相反。訓練最重要的原則是頻繁地釋放疲勞，這麼做能有效地幫你做好訓練與比賽的準備。若累積的壓力沒有釋放，你會對訓練失去熱情，像是行屍走肉般在品質低劣的練習中苦苦掙扎。

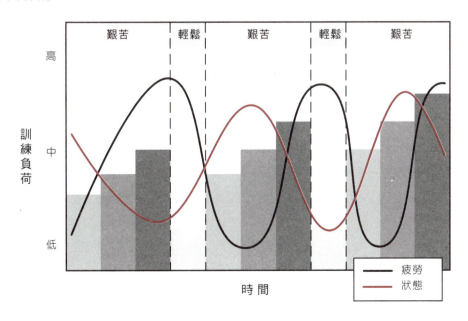

圖 18.1

恢復對疲勞與狀態的影響

每週的恢復：一週的訓練內容應該要有艱苦與輕鬆之別。沒有人能每天進行艱苦的訓練而不做任何休息，就算是菁英運動員也不例外。如同訓練的其他層面，「輕鬆」是一個相對的形容詞。有些運動員，一週一定要有一天完全休息不做任何運動。也有些運動員可以一連七天進行訓練，尤其是那些天生運動量較大、恢復速度較快的人。但這些菁英運動員，仍需在一週中安排幾天較輕鬆的日子。偶爾也應該安排一天的時間，完全休息不做任何運動。休息一天不練騎，不只對身體上的恢復有幫助，對精神上的恢復也會有助益。

每日的恢復：若你一天做兩次練習，有些時候，兩次練習都必須要非常有挑戰性；但也有些時候，兩次練習都必須是很輕鬆的練習，或一次輕鬆一次艱苦。而這也是訓練如此複雜的原因，也解釋了為什麼運動員常需要聘請教練，才能在高等級的比賽中脫穎而出。

根據練習的持續時間、強度及頻率，找出訓練方案中恢復的頻率、恢復期的持續時間、以及恢復對你的效果，這些都是非常個人化的事。想知道上述各項因素如何安排對你最有效，唯一的方法就是透過反覆試驗及摸索。有些運動員發現，他們只需要偶爾安排短暫的恢復期就能有很好的效果。也有些人發現，他們需要頻繁且時間長的恢復期才能夠充分的恢復。

請注意，恢復的需求是一個動態的目標，它會隨著你生活中的總壓力與體能水準而改變。當嘗試不同的恢復方案時，請保守點。「保守」的意思是指如果要犯錯，恢復期寧願安排的太長也不要過短。

恢復時間

艱苦練習時肌肉中發生的變化只能用慘不忍睹來形容。若你在艱苦的比賽或特訓練習後，用顯微鏡觀察自己的雙腿，你會看到有如戰場般的景象。就像是微型炸彈在你的肌肉中爆炸，可以清楚地看到撕裂狀與鋸齒狀的細胞膜。損壞程度的差別非常大，從輕微到極端都有，視練習的作用而定。在這樣的情況下，肌肉系統與神經系統短時間之內都不太可能再進行另一次艱苦的訓練。非得等到細胞修復完畢、能量儲存重建完成、以及細胞內的化學變化回到正常狀態後，才可能再做另一個竭盡全力的練習。你的競賽表現則視這個過程耗費的時間而定。

在恢復過程中，大部分的時間都在製造新的肌肉蛋白質，以修復受損的部分。安大略省漢彌爾頓的麥克馬斯特大學，與位於聖路易斯的華盛頓大學醫學院所做的研究發現，這種蛋白質重新合成的過程需花上數小時。這項研究是以年輕但經驗豐富的舉重選手為對象，而研究的進行方式是先請他們盡全力做練習，並於練習後觀察他們的肌肉修復過程。重建的工作幾乎是練習一結束後就開始，重訓課程後四小時，蛋白質的活化程度約增加50%。練習結束

後的 24 小時，更增加到平日的 109%。練習後 36 小時，蛋白質重新合成會回歸到常態，這表示修復已完成。

這項研究雖然是以衰竭性的肌力訓練來測量恢復的時間，但其結果與經歷一場艱苦比賽或自行車練習相似。

恢復階段

恢復過程可以按其與練習之間的關係分為三個階段 —— 練習開始前和練習過程中、練習剛結束時、以及長期恢復。若這三個階段你都能仔細規劃，你不只能恢復得更快，下一次的高素質訓練效果也會更好

練習開始前和練習過程中的恢復

恢復實際上是從練習前或比賽前的熱身開始。一開始若有好好地熱身便能減少肌肉損傷，原因如下：

- 體液經過稀釋後，肌肉收縮會變得更容易。
- 毛細血管打開後，肌肉便能獲得更多氧氣。
- 肌肉溫度提高後，收縮時便能更省力。
- 促進脂肪燃燒並節省碳水化合物的消耗。

在練習過程中，恢復也應該要持續進行。做法是持續補充儲存在體內的碳水化合物。每小時喝 540 到 720 毫升的運動飲料，可以減輕身體在訓練中所承受的壓力負荷，也為能量製造系統的恢復做準備。有些研究指出，在運動飲料中添加蛋白質會很有幫助。另一份研究則建議，在運動飲料中添加咖啡因也會有不錯的效果。類似的研究之後將會愈來愈多。

每位運動員對碳水化合物的耐受度和消化速度都不同，找出合你胃口並且在激烈的騎乘過程中不會反胃的運動飲料。賽前記得先檢查自行車上是否已備好大量且對你有效的流質飲品，補給區的食物是否已經以補給袋的形式包裝完畢。調製飲料時不要超過標籤上的建議濃度，否則你在高速的比賽中可能會因此脫水，特別是天氣若屬高溫潮濕時，脫水的機率會更高。比賽及練習的時間若超過一小時，補充運動飲料的效果最好。若比賽超過四小時，你也必須事先準備固體食物。

能量膠可用來代替或搭配運動飲料使用。基本上，吃能量膠配水就等於在肚子裡調配運動飲料。食用能量膠時若未搭配充足的水分，會提高脫水的風險，因為血漿中的水分，會被轉到胃中分解能量膠中的糖分。基於同樣的生物機制，吃能量膠最好配水而不是配運動飲料。

做緩和運動時恢復仍得繼續進行。若你在做完間歇後以竭盡全力的方式騎回家，一到家後便累到倒地不起，你就得花更多的時間才能恢復。相反地，每次進行艱苦練騎時，應該把最後的十到二十分鐘用來讓身體回到正常狀態。雖然緩和的時間會比暖身短很多，但緩和運動應該要像暖身一樣，最後以1區的強度騎乘數分鐘。

練習之後的短期恢復

為了加快身體恢復速度，下車後最重要的一件事，就是補充消耗掉的碳水化合物與蛋白質。在長時間艱苦的練習或比賽後，體內儲存的肝醣（碳水化合物在體內儲存的形式）幾乎會完全消耗殆盡。此外，還會消耗掉好幾克的肌肉蛋白質。在騎乘結束後的前三十分鐘，身體吸收及補充這些能量的能力比任何時候都來的好。

這時候不需要再補充運動飲料，運動飲料效果不夠好。你需要一些專為恢復設計的食物，這類的商品目前市面上有好幾款。選購時，你可以選擇合自己口味，並且每份能提供15到20克的蛋白質及80克簡單型碳水化合物（Simple carbohydrates，譯註：由單醣或雙醣組成，經由消化分解後可直接為身體所用。另一種為複合型碳水化合物 —Compound carbohydrate，由多醣組成，須先烹調再經消化過程分解為葡萄糖後，才能為身體所用），就能滿足你的恢復需求。你也可以自製簡單的恢復飲品，作法是將480毫升的脫脂牛奶加上五茶匙的糖即可。無論你選擇何種恢復飲品，請在練騎結束後的三十分鐘內喝完。更多營養相關的建議，請見十六章的「飲食與恢復」這一小節。

短期恢復的長度，約與前一次練習或比賽持續的時間相當。因此，若比賽長達三小時，這個恢復階段就是你下自行車後的三個小時。下車後的前三十分鐘，請專注於補充升糖指數為中度或高度的食物，例如：麵包、義大利麵、白米、馬鈴薯、香蕉與杏仁，再搭配一些富含蛋白質的食物。短期恢復階段結束後，則改吃富含維生素與礦物質，但升糖指數為低度的食物。長期恢復則最好多吃蔬菜、水果與瘦肉（指魚類或家禽類）。食物的升糖指數及養分等相關訊息請見第十六章。

洗個熱水澡

做完緩和運動、喝完恢復飲品之後，立刻洗個熱水澡（沖澡或泡澡皆可）。熱水澡不要洗太久，尤其不要在浴缸裡泡太久，這麼做會加重你脫水的程度。

冷水澡

緩和運動結束之後，先在浴缸放半缸冷水，之後加入一大包冰塊，再進浴缸泡個七到十分鐘。你的雙腿要完全泡入水中（這或許會是練習最痛苦的部分）。冰塊融化後，你可以交替以冷水及熱水沖澡，冷熱水沖洗的時間相等。

長期恢復

在特訓或比賽結束後六到九小時，你必須主動使用一種以上的恢復技巧來幫助恢復，這在多站賽的過程中非常重要。這個部分做與不做會有非常大差別，若有做，你在多站賽後續的賽事中應該會有不錯的表現，但若沒有做，可能連完賽都有困難。

補充睡眠是最簡單的恢復方式，想要恢復活力沒什麼比小睡片刻更有效。在練習之後，小睡約三十到六十分鐘，並將每晚的睡眠時間維持在七到九小時。其他恢復方式的效用則因人而異，因此你必須在實驗過數種方式後，才能找到最適合你的方法。

這些恢復技巧多半是藉由些微增加心跳率、增加輸送到肌肉的血液量、加快營養素的流動速度、減少痠痛、降低血壓、或放鬆神經系統等方式，以達到加速恢復的效果。

動態恢復

對經驗豐富的自行車手來說，最有效的恢復方式之一，就是練習結束數小時之後、或是在就寢前輕鬆踩踏個十五到三十分鐘。踩在踏板上的力量要非常地輕，迴轉速則是舒服地踩在高速，強度騎在低輸出功率及低心跳率的 1 區。

游泳是另一個有效的動態恢復技巧。尤其是在雙腿間夾一個浮力筒，或單純地讓自己在水面上漂浮移動。這樣的方式對新手最有效，但對經驗豐富的車手也有不錯的效果。

按摩：大多數的車手發現，請專業治療師按摩，是除了睡眠之外最有效的恢復技巧。賽後應該要以長刮法（Long flushing strokes）的方式來按摩。這種按摩方式會讓皮膚發紅，可以加速移除運動時產生的廢物。這個時候若以深層按摩的方式進行，可能會加重肌肉創傷。若按摩的時間是在練習結束 36 小時之後，治療師則可改以施加更重的力道，進行更深層的按摩。

由於按摩所費不貲，有些運動員偏好以自我按摩的方式。做法是先洗個熱水澡。再針對腿部肌肉，從腳往心臟的方向按摩二十到三十分鐘。

桑拿：有些運動員反應，練習或比賽之後幾個小時，花點時間待在乾式桑拿室，能加快恢復速度。但不要選擇蒸氣室來幫助恢復，這麼做反而會有反效果。待在桑拿室的時間不要超過十分鐘，並於結束後盡快補充水分。

放鬆與伸展：這幾個小時讓自己放鬆並把動作放慢。你的雙腿需要的是有品質的休息，所以請你盡可能讓雙腳放鬆休息。能靠就不要站，並盡可能找地方坐，最好能躺在地上並把雙腳倚靠著牆面或傢俱抬高。因為過度使用而緊繃的肌肉無法自己放鬆，所以你也可以坐在地上緩和地伸展。伸展運動最好是在剛洗完熱水澡後、剛從桑拿室出來、以及就寢前做。

在公園或森林裡散步：在練習或賽後幾個小時，到公園或森林這類植物茂密生長的地方，做個短距離的散步，這對某些人來說似乎能有加速恢復的效果。充足的氧氣，及花草樹木的氣味也有舒緩的作用。

其他方法：前蘇聯的運動組織創立了恢復科學。他們在運動員身上試驗數種恢復法，但這些方法你不見得能就近取得。這些方法包括：肌肉電療、超音波、高氣壓艙、運動心理學及藥物增補劑（如維生素、礦物質以及補品）。上述這些方法皆需在專家指導下使用。

使用本章介紹的方法，能加快恢復的過程，會比用其他方法更快地回到訓練或賽場。圖18.2說明其運作的方式。

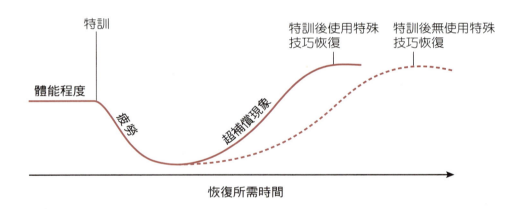

圖 18.2

恢復技巧對體能的影響

個體化原則

雖然我列出數種可能可以加速恢復的方法，但你會發現其中某些方法對你比較有效。你可能也注意到，你的練騎夥伴和你做一樣的練習，遵循一樣的恢復原則，但你們的恢復速度卻不一樣，他們不是恢復得比你慢就是比你快。這又得回到第三章討論過的個體化原則，雖然運動員生理上有許多相似的共同點，但我們每個人都是獨特的個體，而每個人會以自己獨特的方式來回應特定的外在環境條件。若你想知道對自己最有效的恢復法，你必須不斷實驗。同樣地，實驗請在訓練時進行，而不要選在賽季中重要的比賽進行。

還有許多個別因素會影響恢復速度。年輕的運動員，尤其是年紀在18到22歲的運動員，

恢復速度會比年紀較長的運動員快。運動員的經驗愈豐富，恢復速度也會愈快，體能好也會比體能差的人恢復得更快。研究顯示，女性的恢復速度也優於男性。其他會影響恢復速度的因素包括氣候、飲食及心理壓力等。

如何知道自己是否充分恢復？最好的指標是你在比賽中或艱苦練習時的表現，但這卻是發現自己準備不佳最糟糕的時間點。完全恢復最典型的特徵包含積極的態度、健康的感受、再次接受艱苦訓練的渴望、良好的睡眠品質、正常的靜止與運動心跳率、以及穩定的情緒。若缺少上述任何一項，恢復過程就應該繼續進行。仔細地察看這些特徵，除了能找出最適合自己的恢復步驟，還能瞭解自己需要多少時間才能恢復到正常狀態。

現實世界中的恢復

如果你遵循的是本書介紹的階段化訓練計畫，偶爾會有一段時間，你會覺得自己的疲勞程度不斷增加。雖然你已盡可能讓自己恢復，但你仍無法在下次練習開始前，完全解除之前累績的疲勞，使你帶著略為沉重的雙腿，缺乏活力地進行特訓練習。不要期望自己在每次練習後能完全恢復，事實上，帶著一點疲勞進行練習不見得是壞事，你反而會因加強超補償效應（前幾章曾討論過）而獲得益處。加強超補償效應能幫你做好更充足的準備，迎接多站賽及巔峰表現。但你不會希望它常發生，因此為了避免過度訓練，你必須視自己的情況，每三或四週安排一週的恢復週來解除疲勞，才能再開始新的三週或四週的訓練。

後記

早在數百頁前我就說明過，撰寫本書的目的，是為了幫助你成為更好的自行車手。現在我希望你已瞭解這代表什麼：有目的的訓練、傾聽自己身體的聲音、以科學的方法訓練、重視休息與恢復。曾有無數的自行車手對我說過，這個建議幫助他們創造了更好的成績，因此我相信你也能從中獲益良多。

有時候，訓練最困難之處在於做自知正確的訓練，而不是旁人期望你做的訓練。自行車是項非常獨特的運動。首先，大多數車手參加團騎的機會實在太多。你要特別小心這些練騎，因為它們不見得能改善你的體能，有時甚至可能會適得其反。賽季中，參加比賽的機會多，是自行車運動的另一項特點，常比賽也意味著你不常訓練。無論是正式比賽還是每週團騎，參加次數都不要太過頻繁。總之，你的體能會因此變得更好。

從我提筆寫這本書開始，至今已是第十四個年頭。在這段時間，自行車世界發生了許多變化，其中也不乏科技上的變革。而使用功率計輔助訓練，是眾多改變之中，最具發展性的趨勢。回顧 1995 年，當時幾乎沒人知道功率計是什麼，也沒有人擁有這項工具。為了搞清楚功率計是什麼，我還大費周章地從德國進口了一支。現在已有數家公司生產這項產品，相信之後會有愈來愈多的廠商，加入生產的行列。如果你現在仍未開始使用功率計，再過幾年你就會將其視為訓練必備工具。未來瞭解功率計價值的人會愈來愈多，不瞭解的人反而會變成少數。

期盼未來會有更多先進的科技，能夠運用在訓練上。或許將來有一天，我們可以選擇在體內植入一個小型的生物晶片，幫助我們監控心跳率、回報乳酸濃度、以及調節血糖。我們的朋友與另一半只要在家裡或車上，就能透過全球定位系統獲知我們練騎或比賽進行至何處。此外，所有數據以及相關資料，只需透過單一設備，就可輕易地上傳到你的隨身電腦。隨後，電腦中的虛擬教練也會幫你分析這些資料，並按照你的需求適當地調整訓練行程。而當你回想起過去的時光，你也會為當初自我指導的方式，竟然那麼初級與無知而感到不可置信。

目前的訓練科技雖然尚未達到上述的境界，但我們正逐年朝著這個方向前進。想要成為成功的公路自行車賽車手，訓練上許多細微的差別，你都必須要非常清楚。或者，你也可以聘請一位教練來指導你。1995 年通曉這類訓練知識的教練屈指可數，我甚至能逐一唱名。時至今日，美國自行車協會已訓練出數百位的教練，他們的職業經歷也一年比一年更專業。若你在考量自己的能力與時間後，對是否能做好自我指導的工作有任何懷疑，我強烈建議你聘請一位專業的教練來指導你，好的教練能為自行車手帶來非常驚人的貢獻。

在你為了創造生涯最佳成績，而開始著手規劃年度訓練計畫之時，我想要以本書的中心思想作結：除了努力訓練外，更要努力休息！

附錄 A
最大負重表（單位：磅）

從你能舉起二到十次的重量，判斷出你的最大單次負重（1RM）（譯註：1磅=0.454公斤）：

1. 從表格最上列，選出你能完成的反覆次數。（例如：5次）

2. 從反覆次數的欄位中，向下找到你這次舉的重量。（例如：100磅）

3. 找到重量後，再對到左邊的「最大負重」欄位，就能估計出1RM（例如，115磅）

最大負重	10	9	8	7	6	5	4	3	2
45	35	35	35	35	40	40	40	40	45
50	40	40	40	40	45	45	45	45	50
55	40	45	45	45	45	50	50	50	50
60	45	45	50	50	50	55	55	55	55
65	50	50	50	55	55	55	60	60	60
70	55	55	55	60	60	60	65	65	65
75	55	60	60	60	65	65	70	70	70
80	60	60	65	65	70	70	70	75	75
85	65	65	70	70	70	75	75	80	80
90	70	70	70	75	75	80	80	85	85
95	70	75	75	80	80	85	85	90	90
100	75	80	80	85	85	90	90	95	95
105	80	80	85	85	90	90	95	95	100
110	85	85	90	90	95	95	100	100	105
115	85	90	90	95	100	100	105	105	110
120	90	95	95	100	100	105	110	110	115
125	95	95	100	105	105	110	115	115	120
130	100	100	105	105	110	115	115	120	125
135	100	105	110	110	115	120	120	125	130
140	105	110	110	115	120	125	125	130	135
145	110	110	115	120	125	125	130	135	140
150	115	115	120	125	130	130	135	140	145
155	115	120	125	130	130	135	140	145	145
160	120	125	130	130	135	140	145	150	150
165	125	130	130	135	140	145	150	155	155
170	130	130	135	140	145	150	155	155	160
175	130	135	140	145	150	155	160	160	165
180	135	140	145	150	155	160	160	165	170
185	140	145	150	155	155	160	165	170	175
190	145	145	150	155	160	165	170	175	180
195	145	150	155	160	165	170	175	180	185
200	150	155	160	165	170	175	180	185	190
205	155	160	165	170	175	180	185	190	195
210	160	165	170	175	180	185	190	195	200
215	160	165	170	175	185	190	195	200	205
220	165	170	175	180	185	195	200	205	210
225	170	175	180	185	190	195	205	210	215
230	175	180	185	190	195	200	205	215	220
235	175	180	190	195	200	205	210	215	225
240	180	185	190	200	205	210	215	220	230
245	185	190	195	200	210	215	220	225	235
250	190	195	200	205	215	220	225	230	240
255	190	200	205	210	215	225	230	235	240
260	195	200	210	215	220	230	235	240	245
265	200	205	210	220	225	230	240	245	250
270	205	210	215	225	230	235	245	250	255
275	205	215	220	225	235	240	250	255	260

經 Strength Tech, Inc.(P.O. Box 1381, Stillwater, OK, 74076.) 授權轉載

最大負重	10	9	8	7	6	5	4	3	2
280	210	215	225	230	240	245	250	260	265
285	215	220	230	235	240	250	255	265	270
290	220	225	230	240	245	255	260	270	275
295	220	230	235	245	250	260	265	275	280
300	225	235	240	250	255	265	270	280	285
305	230	235	245	250	260	265	275	280	290
310	235	240	250	255	265	270	280	285	295
315	235	245	250	260	270	275	285	290	300
320	240	250	255	265	270	280	290	295	305
325	245	250	260	270	275	285	295	300	310
330	250	255	265	270	280	290	295	305	315
335	250	260	270	275	285	295	300	310	320
340	255	265	270	280	290	300	305	315	325
345	260	265	275	285	295	300	310	320	330
350	265	270	280	290	300	305	315	325	335
355	265	275	285	295	300	310	320	330	335
360	270	280	290	295	305	315	325	335	340
365	275	285	290	300	310	320	330	340	345
370	280	285	295	305	315	325	335	340	350
375	280	290	300	310	320	330	340	345	355
380	285	295	305	315	325	335	340	350	360
385	290	300	310	320	325	335	345	355	365
390	295	300	310	320	330	340	350	360	370
395	295	305	315	325	335	345	355	365	375
400	300	310	320	330	340	350	360	370	380
405	305	315	325	335	345	355	365	375	385
410	310	320	330	340	350	360	370	380	390
415	310	320	330	340	355	365	375	385	395
420	315	325	335	345	355	370	380	390	400
425	320	330	340	350	360	370	385	395	405
430	325	335	345	355	365	375	385	400	410
435	325	335	350	360	370	380	390	400	415
440	330	340	350	365	375	385	395	405	420
445	335	345	355	365	380	390	400	410	425
450	340	350	360	370	385	395	405	415	430
455	340	355	365	375	385	400	410	420	430
460	345	355	370	380	390	405	415	425	435
465	350	360	370	385	395	405	420	430	440
470	355	365	375	390	400	410	425	435	445
475	355	370	380	390	405	415	430	440	450
480	360	370	385	395	410	420	430	445	455
485	365	375	390	400	410	425	435	450	460
490	370	380	390	405	415	430	440	455	465
495	370	385	395	410	420	435	445	460	470
500	375	390	400	415	425	440	450	465	475
510	385	395	410	420	435	445	460	470	485
520	390	405	415	430	440	455	470	480	495
530	400	410	425	435	450	465	475	490	505
540	405	420	430	445	460	475	485	500	515
550	415	425	440	455	470	480	495	510	525
560	420	435	450	460	475	490	505	520	530
570	430	440	455	470	485	500	515	525	540
580	435	450	465	480	495	510	520	535	550
590	445	455	470	485	500	515	530	545	560
600	450	465	480	495	510	525	540	555	570
610	460	475	490	505	520	535	550	565	580
620	465	480	495	510	525	545	560	575	590
630	475	490	505	520	535	550	565	585	600
640	480	495	510	530	545	560	575	590	610
650	490	505	520	535	555	570	585	600	620
660	495	510	530	545	560	580	595	610	625
670	505	520	535	555	570	585	605	620	635
680	510	525	545	560	580	595	610	630	645
690	520	535	550	570	585	605	620	640	655
700	525	545	560	580	595	615	630	650	665

附錄 B
年度訓練計畫表空白表格

運動員姓名：　　　　　　　年度訓練時數：　　　　　　　　　　**年度訓練計畫表**

賽季目標：
1.
2.
3.

訓練目標：
1.
2.
3.
4.
5.

週次	週一	競賽	級別	時期	時數	內容	重訓	耐力	力量	速度技巧	肌耐力	無氧耐力	爆發力	測驗
01														
02														
03														
04														
05														
06														
07														
08														
09														
10														
11														
12														
13														
14														
15														
16														
17														
18														
19														
20														
21														
22														
23														
24														
25														
26														
27														
28														
29														
30														
31														
32														
33														
34														
35														
36														
37														
38														
39														
40														
41														
42														
43														
44														
45														
46														
47														
48														
49														
50														
51														
52														

附錄 C
練習項目

本附錄的練習項目是按照競賽能力分類編排而成，必須配合年度訓練計畫表使用（附錄 B）。各項練習的敘述之後，有建議適用的訓練期及其他可合併使用的期間。各類練習項目是以漸進式的方式排序，最輕鬆、壓力最小的排在前面，最艱苦的排在最後。當你正持續進行改善某項競賽能力的一系列練習項目時，最好能按照這種循序漸進的順序來進行。

本附錄只簡略列出部分的練習項目。你可以修改練習項目中的某些特性，就能做出更多的變化。你也可以根據特定比賽的條件，重新規劃適合的練習項目。練習若以合併的方式進行，常會有模擬比賽的效果。但要特別小心，因為在單一訓練課程中，合併太多練習會沖淡練習效果。這類具有多重效果的練習，合併的技巧或能力最好不要超過兩項。

每項練習會以國字字首加數字作為安排行程時的縮寫。第十五章討論訓練日誌時，就曾提供一週行程安排的格式，在編寫訓練日程表時，這樣的縮寫記錄方式非常實用。

練習強度與持續時間的寫法請見圖 9.1。各項強度指標在第四章曾詳細討論過。此外，我也增加了競賽等級的練習項目，你可以在準備 A 級比賽時使用。

耐力練習

耐1：恢復

選擇一條平坦的路線以輕齒比騎乘，並將強度維持在強度區間 1 區。這項練習請在特訓練習的次日進行，並最好能獨自進行。你也可利用固定式或滾筒訓練台進行這項練習，特別是當你的居住地區，無平坦的路線可供騎乘時。在**準備期**、**基礎一期**及**基礎二期**進行交叉訓練，對恢復也會很有幫助。一天中最適合進行恢復騎乘的時間點是在傍晚，尤其是當你已經完成間歇練習、重訓、艱苦的團騎、爬坡或比賽。對大多數經驗豐富的車手來說，在滾筒或固定式訓練台，騎十五到三十分鐘能加速恢復。新手藉由完全休息反而能得到更好的恢復效果。這些練習並未列入年度訓練計畫表中，但卻是賽季訓練中不可或缺的一部分。（**適用訓練期：全部**）

耐2：有氧耐力

這項練習是用來訓練有氧維持能力與耐力。騎在起伏的道路上（坡度不超過4%），強度主要維持在1區及2區。上坡部分維持坐姿以建立更強的肌力，並同時將踩踏速度維持在一個自己覺得舒適的高迴轉速。這項練習可以和遵守紀律的訓練團隊在戶外練習，也可以使用室內訓練台來進行。若選擇後者，在踩踏時，請以切換齒比的方式來模擬起伏的坡段。**準備期**與**基礎一期**時，可以將交叉訓練當作練習的選項之一。（**適用訓練期：全部**）

耐3：固定齒比

這項練習是以小齒盤(39–42)搭配大齒片(15–19)的方式進行，請根據你的肌力程度來設定自行車的齒比。如果這是你從事訓練的頭兩年，請不要做這項練習。一開始請先選擇平坦的路線來練騎，之後再逐漸加入起伏的坡段，練習時的強度則主要維持在2區或3區。這項練習能同時訓練耐力、肌力及速度等多項能力 —— 這些都是**基礎期**的主要訓練項目。（**適用訓練期：基礎二期及基礎三期**）

肌力（力量）練習

力1：緩坡

選一條包含幾段緩坡的路線，坡度最陡不超過6%，爬坡的路程約三分鐘。爬坡路段全程維持坐姿，踩踏時由髖部施力。迴轉速應維持在每分鐘70轉以上，全程的強度都保持在1區到4區。（**適用訓練期：基礎三期**）

力2：長坡

選一條包含幾段長爬坡的路線，坡度最陡不超過8%。爬坡的路程約六分鐘。爬坡路段盡量維持坐姿，並將迴轉速維持在每分鐘60轉以上，強度不要超過5a區，騎乘時把注意力集中在騎乘的姿勢和踩踏的流暢度。（**適用訓練期：基礎三期、進展一期**）

力3：陡坡

選一條包含幾段陡坡的路線，坡度在8%以上，爬坡的路程約在兩分鐘內。你可以在同樣的坡段上做爬坡反覆，每次爬坡後約騎三到五分鐘恢復。做這項練習前一定要澈底暖身。練習過程中，強度可能會多次上升到5b區，恢復則騎在1區。爬坡採站姿或坐姿皆

可，迴轉速維持在每分鐘50到60轉。如果你的迴轉速無法維持在每分鐘50轉以上，則停止這項練習。這項練習一週不要超過兩次，若你的膝蓋有傷也不要做這項練習。（**適用訓練期：進展一期、進展二期、巔峰期、競賽期**）

速度技巧練習

速1：快轉

在下坡路段或在固定式訓練台上設定低阻力，在一分鐘之內，逐漸將迴轉速提高到最大──指你在維持迴轉速的同時，也能保持臀部不會在座墊上彈跳。隨著迴轉速增加，你可以讓小腿及腳掌放鬆，尤其是腳趾。最大迴轉速能維持愈久愈好，然後最少騎三分鐘恢復，再重覆進行數次。進行這項練習時，最好使用能顯示迴轉速的碼錶，心跳率及輸出功率在這項練習中不具意義。（**適用訓練期：準備期、基礎一期、基礎二期、基礎三期**）

速2：單腿

在下坡路段或固定式訓練台上，以低阻力的方式騎乘，騎乘時90%的時間以單腿出力踩踏，另一腿只是在一旁配合踩踏。踩踏的迴轉速要比平常高，累了就換腿。這項練習也可以在固定式訓練台上進行，過程中一腳離開踏板放在凳子上，只用另一隻腳踩踏，踩踏時注意要避免產生上下死點。心跳率和輸出功率在這項練習中不具意義。（**適用訓練期：基礎一期、基礎二期**）

速3：過彎

選一條有路緣的街道來練習過彎技巧。這條街道的路面要很乾淨並且應包含數個90度的彎道。練習的過彎技巧包括：將人與車一起向彎道傾斜（同傾）、人向彎道傾斜但自行車維持直立（內傾）、人保持直立但車向彎道傾斜（外傾）。練習時請避開交通繁忙的街道，並於過程中以不同速度搭配不同傾斜角度來練習過彎。此外，也應包含兩、三次配合衝刺過彎。心跳率與輸出功率在這項練習中不具意義。（**適用訓練期：基礎三期、進展一期、進展二期**）

速4：碰撞

選擇一塊堅硬的草地，與訓練夥伴練習騎乘時的身體碰觸，一開始先以低速練習，當技巧愈來愈熟練後，可將速度提高。這項練習也應包含車輪相互碰觸時的反應。(**適用訓練期：基礎三期、進展一期、進展二期**)

速5：形式衝刺

剛開始練騎時，選一個略為下坡或順風的路段，做六到十次衝刺。每次衝刺應持續十五秒，並緊接著騎五分鐘恢復。這項練習是為了訓練騎車的姿態，因此強度上應該略為節制。心跳率不夠精確，應改以輸出功率或 RPE 作為這項練習的衡量指標。強度應維持在5b 區，衝刺的前十秒應以站姿進行，並以流暢的踩踏來建立雙腿的速度，之後的五秒則以坐姿維持高迴轉速。這項練習最好單獨進行，避免與別人「競速」。(**適用訓練期：基礎三期、進展一期、進展二期、巔峰期、競賽期**)

速6：衝刺

在有氧練騎的過程中，加入數個十到十五秒競賽強度的衝刺。這項練習可與練騎夥伴一起做，也可以在團體練習時進行。請預先標示途中的衝刺點。這項練習的技巧與形式衝刺完全相同，只不過強度會更高，輸出功率或 RPE 應騎在 5c 區。心跳率不適合作為這項練習的指標，每次衝刺後，至少要騎五分鐘恢復。(**適用訓練期：進展一期、進展二期、巔峰期、競賽期**)

肌耐力練習

肌耐1：均速

在大致平坦的道路或室內訓練台上，以 3 區的強度持續騎一段路不休息，迴轉速與計時測驗相當。避開交通繁忙或有停止號誌的道路，並於全程維持符合空氣動力學的低風阻姿勢。這項練習每週約進行二到三次，一開始約騎 20 到 30 分鐘，之後每週增加 10 到 15分鐘，一直增加到 75 到 90 分鐘為止。(**適用訓練期：基礎二期及基礎三期**)

肌耐2：巡航間歇

選一條相對平坦的道路或在室內訓練台，完成三到五次費時六到十二分鐘的間歇練習，每次強度都要達到4區和5a區。如果配戴心率計，運動時段從你開始用力踩踏起算，而不是從到達4區才開始。在每個間歇結束後，騎二或三分鐘恢復。休息時段約為二到三分鐘，此時的心跳率必須降到2區。第一次做這項練習的運動時段總和須達到二十到三十分鐘。保持放鬆及維持符合空氣動力學的低風阻姿勢，注意聆聽你的呼吸，同時以計時賽的迴轉速踩踏。（**適用訓練期：基礎三期、進展一期、進展二期、巔峰期、競賽期**）

肌耐3：爬坡巡航間歇

這項練習與肌耐2的巡航間歇相同，不同之處在於，地點改在坡度為2–4%的長緩坡進行。這項練習對肌力為限制因子的人很有幫助。（**適用訓練期：進展一期、進展二期、巔峰期、競賽期**）

肌耐4：機車引導巡航間歇

這項練習與肌耐2的巡航間歇相同，不同之處是練習時會使用機車進行引導。進行這類訓練課程時，只能使用機車來配速，請不要使用汽車或卡車。這不只會讓練習時的騎乘速度過快，還會增加練習的危險性。請找一個有經驗、並永遠會將你的安全放第一位的機車駕駛。在練習開始前，請先與駕駛討論該次練習的相關細節。（**適用訓練期：進展一期、進展二期、巔峰期**）

肌耐5：穩定狀態極限來回穿越

在大致平坦、車少且無停止號誌的路段，以4區到5a區的強度騎二十到四十分鐘。強度到達4區後，花大約兩分鐘的時間，逐漸把強度推進到5a區的上限。之後再用兩分鐘的時間，把強度緩慢降回4區的下限。全程不斷重覆這個模式，迴轉速可因人而異。在嘗試這項練習前，須先完成三到四次巡航間歇。（**適用訓練期：進展二期及巔峰期**）

肌耐6：穩定狀態極限

在大致平坦、車少且無停止號誌的路段，以4區及5a區的強度持續騎二十到四十分鐘，維持放鬆及符合空氣動力學的低風阻姿勢，並於過程中仔細聆聽自己的呼吸聲。至少完成四次巡航間歇練習後，才能開始嘗試穩定狀態極限練習。你的訓練計畫中一定要包括這項練習，而且最好能以計時車進行。（**適用訓練期：進展二期及巔峰期**）

肌耐7：機車引導穩定狀態極限

這項練習與肌耐6穩定狀態極限相同，不同之處是以機車引導進行練習。請遵照肌耐4中提到的安全原則。（**適用訓練期：進展二期、巔峰期、競賽期**）

無氧耐力練習

無氧1：團體練騎

可以隨著感覺騎。如果覺得累，就騎在集團裡或脫隊獨自騎；如果精力充沛，就奮力騎到5a區到5c區幾次。（**適用訓練期：進展一期、進展二期、巔峰期、競賽期**）

無氧2：無氧耐力間歇

澈底暖身後，在一條大致平坦、車少且無停止號誌的路段，做五次、每次費時三到六分鐘的間歇練習。每次強度都要達到5b區，迴轉速則要維持在每分鐘90轉以上。若做到第三次間歇，你的強度仍無法到達5b區，請停此這項練習，這表示你尚未準備好挑戰這類型的間歇練習。休息時段強度降回1區，時間與前次運動時段相同。（**適用訓練期：進展一期、進展二期、巔峰期、競賽期**）

無氧3：金字塔間歇

這項練習的做法與無氧耐力間歇大致相同，但運動時段依次為1、2、3、4、4、3、2、1分鐘，強度須達到5b區。每次休息時段與前次運動時段相同。（**適用訓練期：進展一期、進展二期、巔峰期、競賽期**）

無氧4：爬坡間歇

澈底暖身後，在一條坡度6-8%，須費時三到四分鐘才能完成的爬坡路段上，做五次爬坡。每次爬坡請全程維持坐姿，踩踏迴轉速保持在每分鐘60轉以上，強度須達5b區。休息時段強度降至1區，下坡滑行到平地才開始踩踏。休息時段約三到四分鐘，視爬坡時間而定。（**適用訓練期：進展二期及巔峰期**）

無氧5：乳酸耐受反覆

這項練習可以在平坦、微上坡或逆風的路段進行。在長時間的暖身或幾次起身衝刺後，做四到八次、每次費時九十秒到兩分鐘的反覆練習。過程中請保持高迴轉速，強度須達到 5c 區。全部運動時段合計不要超過十二分鐘，每次的休息時段則為前次運動時段的 2.5 倍，例如：運動兩分鐘之後休息五分鐘。進行這項練習時請保守一點，一開始的運動時段總和，只要達到六分鐘即可，每週增加的時間不要超過兩分鐘。這項練習一週不要超過一次，之後的恢復至少需要 48 小時。若你在試了三次後，強度仍無法達到 5c 區，則停止練習。從事自行車訓練的頭兩年，請勿嘗試這項練習。（**適用訓練期：進展二期及巔峰期**）

無氧6：爬坡反覆

澈底暖身之後，在坡度 6–8% 的坡段上，做四到八次、每次耗時九十秒的反覆練習。前六十秒維持坐姿，強度在 5b 區，迴轉速約為每分鐘 60 到 70 轉。最後三十秒則切換到更重的齒比以站姿衝刺上坡頂，強度須達到 5c 區。每次反覆後，花四分鐘的時間讓身體完全恢復。若在試了三次後，強度仍無法達到 5c 區，請停止這項練習。從事自行車訓練的頭兩年，請勿嘗試這項練習。（**適用訓練期：進展二期及巔峰期**）

爆發力練習

爆1：起身衝刺

這項練習須在練習的前段進行。澈底的暖身後，可以在室內訓練台或公路上做 15 到 25 次起身衝刺來改善爆發力。五次起身衝刺為一組，做個三到五組。每次起身衝刺雙腿會以高迴轉速踩踏，單腿踩 10 到 12 下。每次衝刺結束後騎一分鐘恢復，每組結束後則騎五分鐘恢復。輸出功率或 RPE 須達到 5c 區。心跳率不適合作為這項練習的強度指標。（**適用訓練期：進展一期、進展二期、巔峰期、競賽期**）

爆2：爬坡衝刺

這項練習要在練習的前段進行。澈底暖身之後，選擇一條坡度 4–6% 的坡道，做六到九次、每次耗時二十秒的衝刺。一開始的十秒鐘，先在平路上以站姿飛快加速。接下來的十秒爬坡，同樣採站姿以高迴轉速全力踩踏。每次衝刺後的休息時段為五分鐘，輸出功率或 RPE 須達到 5c 區。心跳率不適合作為這項練習的強度指標。（**適用訓練期：進展一**

期、進展二期、巔峰期）

爆3：繞圈賽衝刺

找一條交通不繁忙的路線。這條路線需包含數個曲度較大且路旁設有路緣的彎道。適當暖身後，做六到九次衝刺，每次耗時 25 到 35 秒，其中須包含數個與繞圈賽相近的彎道。每次結束後騎五分鐘恢復，強度在 1 區。這項練習可以與其他車手一起做。若你有練騎夥伴，可以輪流帶頭衝刺。（**適用訓練期：進展二期、巔峰期、競賽期**）

<div style="background:#8B3A3A;color:white;padding:4px;">

測驗

</div>

測1：有氧計時測驗

這項測驗，最好能夠使用後輪裝有速度感測裝置的室內訓練台或 CompuTrainer。也可以在室外的平地上進行測驗，但室外測驗的結果會受天候條件影響。暖身過後便開始計時測驗，騎乘 8 公里，全程選擇一個特定齒比不要換檔，同時讓心跳率低於乳酸閾值心跳率 9 到 11 下。完成後記錄測驗耗費的時間。每次測驗的條件必須盡可能一樣。這些條件包括上次特訓到目前為止的休息天數、暖身的強度和時間、測驗時使用的齒比、天候條件（若在公路上進行測驗）等。耗費的時間會隨著有氧體能改善而減少。（**適用訓練期：基礎一期及基礎二期**）

測2：計時測驗

進行 15 到 30 分鐘的暖身之後，於平地上完成 12.8 公里的計時測驗。去程 6.4 公里，再循原路返回起點。在起點與折返點做記號，以供下次測驗時參考。當無氧耐力及肌耐力提升後，則應追求以更短的時間完成測驗。除了時間外，記錄你的平均輸出功率、心跳率、最大功率、最大心跳率。跟有氧計時測驗一樣，每次測驗的條件必須相同，使用的齒比則沒有限制，在過程中也可以隨意變換齒比。（**適用訓練期：進展一期及進展二期**）

競賽強度的練習

繞圈賽

找一條與繞圈賽類似的路線，做15到30組反覆，每組包含10秒鐘的出彎道衝刺。每3分鐘做一組，所以45分鐘的繞圈賽要做15組衝刺，90分鐘的比賽則做30組衝刺。每組衝刺結束後，騎20秒恢復，每5組衝刺要額外增加1分鐘的休息時間。這項練習最好能跟訓練夥伴一起做，大家可以輪流領騎。這項測驗若在**巔峰期**進行，請於每次進行時減少3到5組衝刺。（**適用訓練期：巔峰期**）

山地公路賽

找一條有挑戰性且與比賽路線相似的山路。在這條山路上做約20到40分鐘的反覆練習，強度騎在你的目標功率、心跳率，或你認為的競賽強度。但爬坡時間總和必須與比賽中爬坡的時間相等。每次爬坡時，每隔30到60秒，切換到更重齒比，以站姿加速踩踏12下，而每次爬坡後的休息時段與爬坡時間相等。**巔峰期**進行這項練習時，將每次訓練課程的爬坡時間減少20%。（**適用訓練期：巔峰期**）

平地公路賽

一開始以符合空氣動力學的低風阻姿勢穩定騎乘20到40分鐘，強度約在3區到5區（若佩載功率計，則在CP90到CP60之間），並與輪車隊形中的訓練夥伴輪流領騎三到五分鐘。車手應於每次領騎時，嘗試短暫地拉開與後方車手的距離，並且應選在尾隨車手毫無防備下發動。最後，以六到八次每次20秒的全力衝刺來結束這次的練騎。**巔峰期**進行這項練習時，將穩定騎乘的時間減少20%。（**適用訓練期：巔峰期**）

計時賽

在計時車上騎20到40分鐘，實際時間視比賽長度而定。艱苦的部分約占預計比賽時間的60%到70%。連續做好幾次間歇，每次間歇約四到八分鐘，強度與比賽時的費力程度、輸出功率或心跳率相同。比賽時間若較長，如40公里的計時賽，則採用時間較長的間歇；比賽時間若較短，則採用時間較短的間歇。每次間歇後的休息時段，是前次運動時段的四分之一。**巔峰期**進行這項練習時，將間歇的時間總和減少20%。（**適用訓練期：巔峰期**）

附錄 D
競賽評量表、賽季競賽結果表格及訓練日誌

競賽評量表

比賽名稱：

日期與開始時間：＿＿＿＿＿＿＿＿＿＿＿＿＿＿＿＿

地點：＿＿＿＿＿＿＿＿＿＿＿＿＿＿＿＿＿＿＿

型態／距離：＿＿＿＿＿＿＿＿＿＿＿＿＿＿＿＿

主要競爭者：＿＿＿＿＿＿＿＿＿＿＿＿＿＿＿＿

天氣：＿＿＿＿＿＿＿＿＿＿＿＿＿＿＿＿＿＿＿

路況：＿＿＿＿＿＿＿＿＿＿＿＿＿＿＿＿＿＿＿

參賽目標：＿＿＿＿＿＿＿＿＿＿＿＿＿＿＿＿＿

競賽策略：＿＿＿＿＿＿＿＿＿＿＿＿＿＿＿＿＿

＿＿＿＿＿＿＿＿＿＿＿＿＿＿＿＿＿＿＿＿＿

賽前飲食及飲食策略：＿＿＿＿＿＿＿＿＿＿＿

＿＿＿＿＿＿＿＿＿＿＿＿＿＿＿＿＿＿＿＿＿

熱身概述：＿＿＿＿＿＿＿＿＿＿＿＿＿＿＿＿＿

＿＿＿＿＿＿＿＿＿＿＿＿＿＿＿＿＿＿＿＿＿

起跑線覺醒程度：　非常低　　低　　中等　　高　　非常高

成績：（名次、時間、分項等）＿＿＿＿＿＿＿

我做得很好的是：＿＿＿＿＿＿＿＿＿＿＿＿＿

我需要改善的是：＿＿＿＿＿＿＿＿＿＿＿＿＿

賽後疼痛狀況：＿＿＿＿＿＿＿＿＿＿＿＿＿＿

＿＿＿＿＿＿＿＿＿＿＿＿＿＿＿＿＿＿＿＿＿

其他評論：＿＿＿＿＿＿＿＿＿＿＿＿＿＿＿＿＿

＿＿＿＿＿＿＿＿＿＿＿＿＿＿＿＿＿＿＿＿＿

＿＿＿＿＿＿＿＿＿＿＿＿＿＿＿＿＿＿＿＿＿

賽季競賽結果				年度 _____	
日期	競賽	距離	時間	名次 （參賽人數）	註記

本週開始日期：　　　　　　本週計劃訓練時數/里程數：

筆記欄	週一　　　　　/ /
_____	☐睡眠　☐疲勞　☐壓力　☐疼痛

週一 / /

☐睡眠　☐疲勞　☐壓力　☐疼痛

靜止心跳率　　　　　體重

練習1

天氣

路線

距離

預計時間　　　　　實際時間

各強度區間時間　　1　　　　2

3　　　4　　　5

練習2

天氣

路線

距離

預計時間　　　　　實際時間

各強度區間時間　　1　　　　2

3　　　4　　　5

週二 / /

☐睡眠　☐疲勞　☐壓力　☐疼痛

靜止心跳率　　　　　體重

練習1

天氣

路線

距離

預計時間　　　　　實際時間

各強度區間時間　　1　　　　2

3　　　4　　　5

練習2

天氣

路線

距離

預計時間　　　　　實際時間

各強度區間時間　　1　　　　2

3　　　4　　　5

筆記欄

週三 / /

☐睡眠　☐疲勞　☐壓力　☐疼痛

靜止心跳率　　　　　體重

練習1

天氣

路線

距離

預計時間　　　　　實際時間

各強度區間時間　　1　　　　2

3　　　4　　　5

練習2

天氣

路線

距離

預計時間　　　　　實際時間

各強度區間時間　　1　　　　2

3　　　4　　　5

週四 / /

☐睡眠　☐疲勞　☐壓力　☐疼痛

靜止心跳率　　　　　體重

練習1

天氣

路線

距離

預計時間　　　　　實際時間

各強度區間時間　　1　　　　2

3　　　4　　　5

練習2

天氣

路線

距離

預計時間　　　　　實際時間

各強度區間時間　　1　　　　2

3　　　4　　　5

本週目標（完成後打勾）

- [] _____
- [] _____
- [] _____

週五 / /
- [] 睡眠 [] 疲勞 [] 壓力 [] 疼痛

靜止心跳率 體重

練習1
天氣

路線

距離

預計時間 實際時間

各強度區間時間 1 2

3 4 5

練習2
天氣

路線

距離

預計時間 實際時間

各強度區間時間 1 2

3 4 5

週六 / /
- [] 睡眠 [] 疲勞 [] 壓力 [] 疼痛

靜止心跳率 體重

練習1
天氣

路線

距離

預計時間 實際時間

各強度區間時間 1 2

3 4 5

練習2
天氣

路線

距離

預計時間 實際時間

各強度區間時間 1 2

3 4 5

週日 / /
- [] 睡眠 [] 疲勞 [] 壓力 [] 疼痛

靜止心跳率 體重

練習1
天氣

路線

距離

預計時間 實際時間

各強度區間時間 1 2

3 4 5

練習2
天氣

路線

距離

預計時間 實際時間

各強度區間時間 1 2

3 4 5

本週總結

	一週加總	年度累計
練騎里程		
練騎時間		
重訓時間		
其 它		
加總		

疼痛

筆記欄

筆記欄

詞彙

力量 / Force
　肌肉或肌肉群克服阻力的能力。

大循環 / Macrocycle
　通常是指整個賽季，包含了數個中循環。

小循環 / Microcycle
　大約一週的訓練期間。

中循環 / Mesocycle
　通常為二至六週的訓練期間。

公路賽 / Road race
　多人同時出發，從起點騎到終點在公路上進行的比賽。可以是點到點、繞一個大圈、或多圈的形式，但比繞圈賽大圈。

升糖指數 / Glycemic index
　用來作為描述醣類食物提高血糖濃度速率的指標。

反覆 / Repetition
　一組間歇練習中，運動時段的重覆次數，或重量訓練中重覆舉起負載的次數。

心肺系統 / Cardiorespiratory system
　心血管系統加上肺臟。

心血管系統 / Cardiovascular system
　心臟、血液和血管。

生長激素 / Growth hormone
　一種由腦下垂體的前葉所分泌之激素，可以促進生長與發展。

生理適應階段 / Anatomical adaptation(AA)
　肌力訓練的初始階段。

生理適應 / Adaptation
　指的是身體被施以不同體能要求一段時間之後的適應能力。

交叉訓練 / Crosstraining
　為訓練某項運動的能力而參與的另一項運動。

向心收縮 / Concentric contraction
　肌肉收縮時會造成肌肉長度縮短的現象（見「離心收縮」）。

休息時段 / Recovery interval
　間歇練習中，穿插在運動時段之間的放鬆時間。

有氧的 / Aerobic
　在有氧氣存在的狀態下；有氧代謝機制利用氧氣來產生能量。

肌力維持階段 / Strength maintenance (SM)
　重訓的其中一個階段。此階段的重點是維持前期的肌力訓練成果。

肌耐力 / Muscular endurance
　力量與耐力的組合，指肌肉或肌肉群在承受負荷之下，長時間反覆收縮的能力。

作用肌 / Agonistic muscles
　在肌肉收縮時直接參與動作的肌肉。

快縮肌 / Fast-twitch fiber (FT)
　肌肉纖維具有收縮速度快、高度無氧能力與低度有氧能力的特徵，這些特徵都使得這種肌肉纖維適合高功率輸出的活動。

肝醣 / Glycogen
　葡萄糖儲存在肌肉和肝臟內的型式。

乳酸 / Lactic acid
　乳酸系統在製造能量時，葡萄糖分解不完全所產生的副產品。

乳酸閾值 / Lactate threshold (LT)
　運動時強度達到此臨界點時，血液內乳酸鹽的堆積會大量增加，也被稱為無氧閾值（Anaerobic threshold）。

乳酸鹽 / Lactate
　當乳酸從肌肉進入血液時，氫離子被釋出形成「乳酸鹽」。（譯註：通常直接稱之為「乳酸」，這樣的說法雖不精確，但已廣為大眾所接受。）

股四頭肌 / Quadriceps
　位於大腿前側的大塊肌肉，包括股內側肌、股中間肌、股外側肌及股直肌，用以伸展小腿、屈曲髖部。

長程低速訓練 / Long, slow distance (LSD) training
　一種訓練的方式，運動員進行長時間且低強度的運動。

持續時間 / Duration
　指某一次練習的時間長度。

拮抗肌 / Antagonistic muscles
　收縮時與作用肌有相反動作效果的肌肉，例如肱三頭肌（伸臂）是肱二頭肌（屈臂）的拮抗肌。

逃脫 / Breakaway
　一名車手或一群車手加速脫離主集團。

耐力 / Endurance
疲勞發生後，抵抗疲勞繼續騎乘的能力。

計時賽 / Time trial (TT)
一種與時間賽跑的比賽。每個車手出發時會以一定的時間間隔開來。

限制因子 / Limiter
特定比賽類型的弱點。

恢復 / Recovery
是訓練的一部分，強調的是休息。

十劃

個體性原則 / Individuality, principle of
一種訓練理論，強調訓練計畫應考慮個人獨特的需求及能力，而為其量身打造。

特定性原則 / Specificity, principle of
一種訓練理論，強調訓練時的壓力應施加在對最佳表現會起關鍵影響的系統上，才能觸發期望的生理適應機制。

特訓 / Breakthrough (BT)
預期可產生顯著、正面、適當反應的練習，恢復時間通常需要 36 小時或更久。

訓練量 / Volume
訓練中「量」的元素，指特定時間內的里程數及訓練時數。

訓練負荷 / Workload
透過頻率、強度和持續時間的組合所衡量出來的訓練負荷。

訓練強度區間 / Training zone
描述強度的等級，以測量個人運動能力的指標（例如心跳率、功率）為依據，用百分比來區分。

迴轉速 / Cadence
自行車踩踏每分鐘雙腿交替的次數。

起身衝刺 / Jump
衝刺一開始加速時，讓速度瞬間爆發的動作。

追趕 / Chase
試圖追回逃脫的車手

十一劃

基礎期 / Base period
著重鍛鍊耐力、速度技巧、力量等基本能力的時期。

強度 / Intensity
訓練中「質」的元素，其他還包括速度技巧、最大力量、爆發力。

組合 / Set
在較長的休息時段（組休）開始前的反覆總數。

速度技巧 / Speed skills
在本書中指的是，有技巧地移動身體以產生最佳效果的能力，例如：在騎乘自行車時，有效且快速驅動曲柄的能力。

十二劃

最大單次負重 / Repetition maximum (RM)
肌群嘗試一次所能舉起的最大負載。也被稱為 1RM。

最大肌力階段 / Maximum strength (MS)
肌力訓練的階段之一，在這個階段負重會逐漸增加至特定的目標程度。

最大肌力過渡階段 / Maximum transition (MT)
肌力訓練的階段之一，介於生理適應階段（AA）與最大肌力階段（MS）中的過渡期。

最大攝氧量 / $\dot{V}O_2$ max
在最激烈的體力輸出時，身體消耗氧氣的能力，同時也被稱為攝氧能力、最大耗氧量。通常是以每公斤體重每分鐘所消耗的氧氣毫升數（ml/kg/min）來表示。

循環訓練 / Circuit training
用於重量訓練，指依序快速執行選定的動作或活動。

換氣閾值 / Ventilatory threshold (VT)
逐漸提高費力程度後，呼吸開始感到吃力的臨界點。這個臨界點約和乳酸閾值一致。

減量 / Tapering
在重大比賽之前降低訓練強度與訓練量。

無氧的 / Anaerobic
運動時身體所需要的氧氣比心肺所能供應的還要多，是超過乳酸閾值的運動強度。

無氧耐力 / Anaerobic endurance (AE)
一種結合速度技巧與耐力的能力，讓運動員能夠延長高速騎乘的時間。

無氧閾值 / Anaerobic threshold (AT)
當有氧代謝機制無法完全供應運動所需的能量時，能量會在無氧狀態下產生，乳酸會明顯增加。有時候也被稱為「乳酸閾值」。

超負荷原則 / Overload, principle of
以略為超過的訓練負荷來刺激當前的體能。

進展期 / Build period
階段化訓練計畫中的特定準備階段（中循環），這個階段主要是在加強高強度的肌耐力、無氧耐力和爆發力訓練，同時維持耐力、力量和速度技巧等基本能力。

開放式重訓器材 / Free weights
即非固定式的重量訓練器材，例如：槓鈴及啞鈴。

間歇訓練 / Interval training
一種高強度的運動訓練方式，其特色是以短暫及規律的方式施加訓練壓力，並間隔穿插休息時段。

階段化訓練計畫 / Periodization
以多個時期來建構訓練內容的方式

十三劃

微血管 / Capillary
動脈和靜脈之間的細血管，是組織和血液交換養分及代謝廢物的場所。

準備期 / Preparation (Prep) period
在階段化訓練裏的中循環，在此期間通常採取交叉訓練以及低量訓練，為即將來臨的賽季做準備。

節 / Session
單一的訓練時段，包含一項或多項練習。

葡萄糖 / Glucose
一種單醣。

運動時段 / Work interval
數次高強度的運動，間隔安插休息時段。

運動自覺強度 / Rating of perceived exertion (RPE)
運動時費力程度的主觀評估。

運動增補劑 / Ergogenic aid
可以增進運動表現的物質、設備或現象。

過度延伸 / Overreaching
超量的訓練，若持續太長的時間可能會造成過度訓練。

過度訓練 / Overtraining
以超過身體能調適的訓練量或訓練強度進行訓練，使生理與心理處於極度疲勞的狀態。

過渡期 / Transition (Tran) period
階段化訓練計畫的中循環。在這個階段結構化訓練與訓練負荷會大大地降低，讓身體與心理能從訓練與競賽中恢復。

十四劃

慢縮肌 / Slow-twitch fiber (ST)
肌肉纖維具有收縮速度慢、低度無氧能力與高度有氧能力的特徵，使得這種肌肉纖維適合低功率輸出、長時間的活動。

漸進性原則 / Progression, principle of
一種訓練理論，強調訓練負荷必須漸進加重，同時穿插恢復時期。

碳水化合物超補法（肝醣超補法）/ Carbohydrate loading (glycogen loading)
著重在碳水化合物的攝取，以提升肌肉內肝醣儲存的一種飲食方式。

腿後肌群 / Hamstring
位於大腿後方，包括股二頭肌、半腱肌及半膜肌，可以用來屈曲膝蓋與伸展髖部之肌肉。

十五劃

撞牆 / Bonk
精疲力竭的狀態，主因為肌肉內的肝醣耗盡。

暖身 / Warm-up
於每一節訓練之初逐漸增加運動強度的時段。

練習 / Workout
為一節訓練課程中的一部分，著重於某一特定能力的訓練。

緩和 / Cool-down
在每一節訓練課程尾聲所進行的低強度運動。

十六劃以上

機車引導/Motor-pacing
將自行車騎在機車或其他交通工具之後，利用這些交通工具來擋風。

頻率 / Frequency
一週訓練的次數。

繞圈賽 / Criterium
公路賽的一種，通常在市區街道或在公園舉辦。單圈賽道通常不會超過1.6公里，特色是直線道短與急轉彎多。

離心收縮 / Eccentric contraction
肌肉於收縮時肌肉長度被拉長的現象，例如：將手提之重物緩慢放下（見「向心收縮」）。

爆發力 / Power
在最短時間運用最大力量的能力。

競賽期 / Race period
階段化訓練裏的中循環，在此期間訓練負荷大幅減少，讓運動員準備參與重要比賽。

巔峰期 / Peak period
在階段化訓練裏的中循環，訓練量減少、強度相對提升，讓運動員的體能達到巔峰。

攝氧能力 / Aerobic capacity
在最費力的狀況下，體內消耗氧氣產生能量的最大能力。也被稱為最大攝氧量（$\dot{V}O_2$ max）。

英中名詞對照

A

AA (Anatomical Adaptation) 生理適應階段
Abilities 競賽能力

Active isolated 動態局部伸展
Active recovery 動態恢復
Adaptation 生理適應
Adaptogens 補品
Aerobic capacity ($\dot{V}O_2$ max) 攝氧能力（最大攝氧量）
Aerobic endurance 有氧耐力
Aerobic threshold 有氧閾值
Aerodynamics 空氣力學
Aging 老化
Agonistic muscles 作用肌
American Dietetic Association 美國飲食學會
Amino acids 胺基酸
Amphetamines 安非他命
Anabolic steroids 合成類固醇
Anaerobic endurance 無氧耐力
Anaerobic threshold (AT) 無氧閾值
Anatomical Adaptation (AA) phase 生理適應階段
Anemia 貧血
Annual training plan 年度訓練計畫
Antagonistic muscles 拮抗肌
Antioxidant supplements 抗氧化劑補充品
Arousal 覺醒程度
Aspirin 阿斯匹靈
AT (Anaerobic threshold) 無氧閾值

B

Ballistic stretch 彈震式伸展
Base period 基礎期
BCAA 支鏈胺基酸
Biomechanics 生物力學
Blood plasma 血漿
Blood pressure 血壓
Blood-thinning medications 抗凝血藥劑治療
Blood volume 血量
Body fat 體脂肪
Body weight (BW) 體重
Bonk 撞牆
Borg Rating of Perceived Exertion 博格運動自覺強度
Branched chain amino acids (BCAA) 支鏈胺基酸
Breakthrough (BT) workouts 特訓
BT (Breakthrough) 特訓
Build period 進展期
Build 1 period 進展一期
Build 2 period 進展二期
Burnout 倦怠

C

Cadence 迴轉速
Caffeine 咖啡因
Calcium 鈣
Calories 熱量/大卡
Capillary 微血管
Carbohydrate loading 肝醣超補法
Carbohydrates 碳水化合物、醣類
Cardiorespiratory system 心肺系統
Cardiovascular system 心血管系統
Center of gravity 重心
Central nervous system 中樞神經系統
Cholesterol 膽固醇
Cleats 鞋底板
Combined workouts 整合練習
Competition 競賽
CompuTrainer （一種功率訓練台的品牌）
Concentric contraction 向心收縮
Connective tissue 結締組織
Consistency 持續性
Cool-down 緩和
Core 核心肌群
Countersteering 逆操舵
Coupled 匹配
Coxsackie virus 克沙奇病毒
Cranks 曲柄
Crash training 衝擊訓練
Creatine 肌酸
Criterium 繞圈賽
Critical power zones 臨界功率區間
Cross-training 交叉訓練

D

Decoupled 不匹配
Dehydration 脫水
Diabetes 糖尿病
Diaries 日誌
Diet 飲食
Drills 技術練習
Duration 持續時間

E

Eccentric contraction 離心收縮
Economy 經濟性
Elite athletes 菁英選手
Endurance 耐力
Enzymes 酵素
EPO (Erythropoietin) 紅血球生成素
Ergogenic aids 運動增補劑
Estrogen 雌激素
Exercises 重訓動作/運動

F

Fast-twitch muscle fiber 快縮肌

Muscle-isolation exercise 獨立肌肉動作
Muscular endurance 肌耐力

N

Natural Abilities Profile 天賦能力分析問卷
Nervous system 神經系統
Non-heme iron 非血原鐵
Novices 新手

O

Olympic Games 奧運會
Oral contraceptives 口服避孕藥
Osteoporosis 骨質疏鬆症
Overcompensation 超補償
Overload 超負荷原則
Overreaching 過度延伸
Overtraining 過度訓練
Oxidation 氧化

P

Pace 配速
Peaking 調整巔峰
Peak period 巔峰期
Pectoralis 胸大肌
Pedaling 踩踏
Pendulum concept 鐘擺概念
Periodization 階段化訓練
Physicals 身體檢查
Physical therapists 物理治療師
Physiology 生理機能
Phytates 植酸
Plyometrics 增強式運動
PNF (Proprioceptive neuromuscular facilitation) 本體感覺神經肌
　　肉誘導術
Polyunsaturated fat acid 多元不飽和脂肪酸
Potassium bicarbonate 碳酸氫鉀
Power 功率/動力/爆發力
Power profile 臨界功率曲線
PowerTap （一種功率花轂產品）
Powermeters 功率計
Prep period 準備期
Protein 蛋白質
Psychology 心理學
Pulmonary system 肺部系統

Q

Quadriceps 股四頭肌

R

Race period 競賽期

Range of motion 活動範圍
Rating of perceived exertion (RPE) 運動自覺強度
Recovery 恢復
Recovery intervals 休息時段（間歇）
Rehydration 重新回補水分
Repetitions 反覆練習
Repetition maximum (RM) 最大單次負重
Response curves 反應曲線
Rest 休息
Reticulocytes 網狀紅血球
Reversibility 體能的可逆性
Roller 滾筒訓練台
RPE (Rating of perceived exertion) 運動自覺強度

S

Saddles 座墊
Saturated fat 飽和脂肪
Seesaw effect 蹺蹺板效應
Self-coaching 自我訓練的
Session 一節（訓練課程）
Set 組
Slow-twitch muscle fiber 慢縮肌
SM (Strength Maintenance) 肌力維持階段
Sodium 鈉
Soreness 痠痛/疼痛
Specificity 運動的特定性
Speed skill 速度技巧
Spinning 快轉/飛輪課
Sports bars 能量棒
Sports drinks 運動飲料
Sports gels 能量膠
Sprints 衝刺
Squats 蹲舉
SRM Powermeter system SRM功率計系統
Static stretch 靜態伸展
Steady state 穩定狀態
Strength 肌力
Strength Maintenance (SM) phase 肌力維持階段
Strengths 強項
Stress 壓力
Stress fractures 壓力型骨折
Stretching 伸展
Sugar cravings 嗜吃甜食
Supercompensation 加強超補償
Supersetting 大組合
Supplements 補充品

T

Tapering 減量
Tendons 肌腱
Testosterone 睪丸素
Thermal regulatory system 體溫調節系統
Threshold 閾值/穩定狀態極限

Tightness 僵硬
Time trials 計時測驗
Trainers 訓練台
Training zones 訓練強度區間
Trans fatty acids 反式脂肪酸
Transition 過渡期
Triangle 三角站
Turnover 雙臂（腿）交替

U

Undertraining 訓練不足
U.S. Food and Drug Administration (FDA) 美國食品藥物管理局
USA Cycling 美國自行車協會
USOC 美國奧林匹克委員會

V

Valine 纈胺酸
Vastus lateralis 股外側肌
Vastus medialis 股內側肌
Vegetarians 素食者
Ventilatory threshold (VT) 換氣閾值
Viral infections 病毒感染
Vitamins 維生素
$\dot{V}O_2max$ 最大攝氧量
Volume 訓練量
VT (Ventilatory threshold) 換氣閾值

W

Waking pulse 起床脈搏
Warming up 暖身
Warning signs 警訊
Weaknesses 弱點
Weightlifting 舉重（重訓的口語）
Weight training 重量訓練
Work intervals 運動時段（間歇）
Workload 訓練負荷
Workouts 練習

中英名詞對照

一劃
一節（訓練課程） Session

二劃
力量 Force
人工氫化脂肪食品 Hydrogenated food

三劃
大循環 Macrocycle
大組合 Supersetting
口服避孕藥 Oral contraceptives
小循環 Microcycle
三角站 Triangle

四劃
天賦能力分析問卷 Natural Abilities Profile
反覆練習 Repetitions
反式脂肪酸 Trans fatty acids
反應曲線 Response curves
心肺系統 Cardiorespiratory system
心跳率 Heart rate
心跳率區間 Heart rate zones
心理學 Psychology
心理素質 Mental skills
心血管系統 Cardiovascular system
心率計 Heart rate monitors
心臟病 Heart disease
支鏈胺基酸 Branched chain amino acids (BCAA)
支撐時間 Support time
中鏈脂肪酸 Medium chain triglycerides (MCT)
中循環 Mesocycle
中樞神經系統 Central nervous system
升糖指數 Glycemic index
升糖素 Glucagon
日誌 Diaries
月經週期 Menstrual cycles
匹配 Coupled
不匹配 Decoupled

五劃
布洛芬（一種止痛消炎藥）Ibuprofen
白胺酸 Leucine
本體神經肌肉誘導術 PNF (Proprioceptive neuromuscular facilitation)
功率/動力/爆發力 Power
功率計 Powermeters
巨量營養素 Macronutrients

正向面積 Frontal area
生理機能 Physiology
生理適應 Adaptation
生理適應階段 Anatomical Adaptation (AA) phase
生長激素 Growth hormones
生物力學 Biomechanics
加強超補償 Supercompensation

六劃
多關節動作 Multijoint exercise
多元不飽和脂肪酸 Polyunsaturated fat acid
年度訓練計畫 Annual training plan
年長者 Masters
老化 Aging
合成類固醇 Anabolic steroids
肌耐力 Muscular endurance
肌力 Strength
肌力維持階段 Strength Maintenance (SM) phase
肌腱 Tendons
肌肉量 Muscle mass
肌酸 Creatine
交叉訓練 Cross-training
曲柄 Cranks
血量 Blood volume
血紅素 Hemoglobin
血紅素結合蛋白 Haptoglobin
血漿 Blood plasma
血色沉著症 Hemochromatosis
血壓 Blood pressure
血原鐵 Heme iron
休息 Rest
休息時段（間歇） Recovery intervals
向心收縮 Concentric contraction
自由基 Free radicals
自我訓練的 Self-coaching
安非他命 Amphetamines
有氧耐力 Aerobic endurance
有氧閾值 Aerobic threshold

七劃
把手 Handlebars
免疫系統 Immune system
低密度脂蛋白 LDL (Low density lipoprotein)
低血鈉症 Hyponatremia
肝醣 Glycogen
肝醣超補法 Carbohydrate loading
克沙奇病毒 Coxsackie virus
抗凝血藥劑治療 Blood-thinning medications
抗氧化劑補充品 Antioxidant supplements
快縮肌 Fast-twitch muscle fiber

單腿訓練 Isolated leg training (ILT)
單元不飽和脂肪酸 Monounsaturated fat acid
鈉 Sodium
鈣 Calcium
開放式重訓器材 Free weights
換氣閾值 Ventilatory threshold (VT)
階段化訓練 Periodization
結締組織 Connective tissue
間歇 Intervals
減量 Tapering
進展期 Build period
菁英選手 Elite athletes
植酸 Phytates
超補償 Overcompensation
超負荷原則 Overload
最大單次負重 Repetition maximum
最大肌力過渡階段 Maximum Transition (MT) phase
最大肌力階段 Maximum Strength (MS) phase
最大攝氧量 $\dot{V}O_2$max
痠痛/疼痛 Soreness
飲食 Diet
無氧耐力 Anaerobic endurance
無氧閾值 Anaerobic threshold (AT)

十三劃

飽和脂肪 Saturated fat
補品 Adaptogens
補充品 Supplements
補充水分 Hydration
葡萄糖 Glucose
睪丸素 Testosterone
過度訓練 Overtraining
過度延伸 Overreaching
過渡期 Transition
經濟性 Economy
新陳代謝 Metabolism
新手 Novices
準備期 Prep period
嗜吃甜食 Sugar cravings
奧運會 Olympic Games
微量營養素 Micronutrients
微血管 Capillary
運動的特定性 Specificity
運動時段（間歇） Work intervals
運動傷害 Injuries
運動自覺強度 Rating of perceived exertion (RPE)
運動增補劑 Ergogenic aids
運動飲料 Sports drinks

十四劃

慢縮肌 Slow-twitch muscle fiber
碳水化合物 / 醣類 Carbohydrates
碳酸氫鉀 Potassium bicarbonate

滾筒訓練台 Roller
腿部推舉 Leg press
腿後肌群 Hamstrings
漸增運動強度測驗 Graded exercise tests
酵素 Enzymes
雌激素 Estrogen
維生素 Vitamins
網狀紅血球 Reticulocytes

十五劃

彈震式伸展 Ballistic stretch
調整巔峰 Peaking
練習 Workouts
緩和 Cool-down
僵硬 Tightness
鞋底板 Cleats
撞牆 Bonk
衝擊訓練 Crash training
衝刺 Sprints
熱量 / 大卡 Calories
暖身 Warming up
增強式運動 Plyometrics
踩踏 Pedaling
膝部伸展 Knee extension

十六劃

獨立肌肉動作 Muscle-isolation exercise
糖尿病 Diabetes
激素（荷爾蒙） Hormones
操控技巧 Handling skills
靜態伸展 Static stretch
整合練習 Combined workouts
遺傳 Genetics
閾值/穩定狀態極限 Threshold

十七劃

膽固醇 Cholesterol
臀肌 Gluteus
臀中肌 Gluteus medius
臨界功率曲線 Power Profile
臨界功率區間 Critical power zones
闊背肌 Latissimus dorsi (lats)
舉重（重訓的口語） Weightlifting
壓力 / 負荷 Stress
壓力型骨折 Stress fractures

十八劃

離心收縮 Eccentric contraction
蹺蹺板效應 Seesaw effect
雙臂（腿）交替 Turnover
雙腿交替 Leg turnover

參考書目及推薦讀物

Abraham, W. M. "Factors in Delayed Muscle Soreness." *Medicine and Science in Sports and Exercise* 9 (1977): 11–20.

Allen, H., and A. Coggan. *Training and Racing with a Power Meter.* Boulder: VeloPress, 2006.

Alter, M. J. *Sport Stretch.* Champaign, IL: Human Kinetics, 1998.

"Altering Cardiorespiratory Fitness." *Sports Medicine* 3, no. 5 (1986): 346–356.

Anderson, B. *Stretching.* Bolinas, CA: Shelter Publications, 1980.

Anderson, O. "Carbs, Creatine and Phosphate: If the King Had Used These Uppers, He'd Still Be Around Today." *Running Research News* 12, no. 3 (1996): 1–4.

———. "The Search for the Perfect Intensity Distribution." *Cycling Research News* 1, no. 10 (2004): 1, 4–10.

Angus, D. J., et al. "Effect of Carbohydrate or Carbohydrate Plus Medium-Chain Triglyceride Ingestion on Cycling Time Trial Performance." *Journal of Applied Physiology* 88, no. 1 (2000): 113–119.

"Antioxidants and the Elite Athlete." Proceedings of Panel Discussion, Dallas, Texas, May 27, 1992.

"Antioxidants: Clearing the Confusion." *IDEA Today* (Sept. 1994): 67–73.

Avela, J., et al. "Altered Reflex Sensitivity after Repeated and Prolonged Passive Muscle Stretching." *Journal of Applied Physiology* 84, no. 4 (1999): 1283–1291.

Baker, A. "Training Intensity." *Performance Conditioning for Cycling* 2, no. 1 (1995): 3.

Balsam, P. D. "Creatine Supplementation Per Se Does Not Enhance Endurance Exercise Performance." *Acta Phys Scand* 149, no. 4 (1993): 521–523.

Bemben, D. A., et al. "Effects of Oral Contraceptives on Hormonal and Metabolic Responses during Exercise." *Medicine and Science in Sports and Exercise* 24, no. 4 (1992).

Berdanier, C. D. "The Many Faces of Stress." *Nutrition Today* 2, no. 2 (1987): 12–17.

Billat V. L., A. Demarle, J. Slawinski, M. Paiva, and J. P. Koralsztein. "Physical and Training Characteristics of Top-Class Marathon Runners." *Medicine and Science in Sports and Exercise* 33, no. 12 (2001): 2089–2097.

Billat, V. L., and J. P. Koralsztein. "Significance of the Velocity at VO_2Max and Time to Exhaustion at This Velocity." *Sports Medicine* 22, no. 2 (1996): 90–108.

Billat, V. L., et al. "A Comparison of Time to Exhaustion at VO_2Max in Elite Cyclists, Kayak Paddlers, Swimmers, and Runners." *Ergonomics* 39, no. 2 (1996): 267–277.

Billat, V. L., et al. "Interval Training at VO_2Max: Effects on Aerobic Performance and Overtraining Markers." *Medicine and Science in Sports and Exercise* 31, no. 1 (1999): 156–163.

Birkholz, D., ed. *Training Skills.* Colorado Springs, CO: United States Cycling Federation, 1991.

Blomstrand, E., et al. "Administration of Branched Chain Amino Acids during Sustained Exercise— Effects on Performance and on Plasma Concentrations of Some Amino Acids." *European Journal of Applied Physiology* 62 (1991): 83–88.

Bompa, T. *From Childhood to Champion Athlete.* Sedona, AZ: Veritas Publishing, 1995.

———. *Periodization of Strength.* Sedona, AZ: Veritas Publishing, 1993.

———. *Periodization, Theory and Methodology of Training.* Champaign, IL: Human Kinetics, 1999.

———. "Physiological Intensity Values Employed to Plan Endurance Training." *New Studies in Athletics* 3, no. 4 (1988): 37–52.

———. *Power Training for Sports.* New York: Mosaic Press, 1993.

———. *Theory and Methodology of Training.* Dubuque, IA: Kendall Hunt, 1994.

Borg, G. *An Introduction to Borg's RPE Scale.* Ithaca, NY: Movement Publications, 1985.

Borysewicz, E. *Bicycle Road Racing.* Boulder: VeloNews, 1995.

Bouchard, C., and G. Lortie. "Heredity and Endurance Performance." *Sports Medicine* 1 (1984): 38–64.

Bouchard, C., et al. "Aerobic Performance in Brothers, Dizygotic and Monozygotic Twins." *Medicine and Science in Sports and Exercise* 18 (1986): 639–646.

Boulay, M. R., et al. "Monitoring High-Intensity Endurance Exercise with Heart Rate and Thresholds." *Medicine and Science in Sports and Exercise* 29, no. 1 (1997): 125–132.

Brenner, I. K. M. "Infection in Athletes." *Sports Medicine* 17, no. 2 (1994): 86–107.

Brown, C., and J. Wilmore. "The Effects of Maximal Resistance Training on the Strength and Body Composition of Women Athletes." *Medicine and Science in Sports and Exercise* 6 (1974): 174–177.

Brown, R. L. "Overtraining in Athletes: A Round Table Discussion." *The Physician and Sports Medicine* 11, no. 6 (1983): 99.

Brunner, R., and B. Tabachnik. *Soviet Training and Recovery Methods.* Pleasant Hill: Sport Focus Publishing, 1990.

Brynteson, P., and W. E. Sinning. "The Effects of Training Frequencies on the Retention of Cardiovascular Fitness." *Medicine and Science in Sports and Exercise* 5 (1973): 29–33.

Brzycki, M. "Strength Testing—Predicting a One-Rep Max from Reps to Fatigue." *Journal of Physical Education, Recreation and Dance* 64 (1993): 88–90.

Bull, Stephen J. *Sport Psychology.* Wiltshire, UK: Crowood Press, 2000.

Burke, E. *Serious Cycling.* Champaign, IL: Human Kinetics, 1995.

Cade, J. R., et al. "Dietary Intervention and Training in Swimmers." *European Journal of Applied Physiology* 63 (1991): 210–215.

Cade, R., et al. "Effects of Phosphate Loading on 2,3- Diphosphoglycerate and Maximal Oxygen Uptake." *Medicine and Science in Sports and Exercise* 16, no. 3 (1984): 263–268.

Cera, F. B., et al. "Branched-Chain Amino Acid Supplementation during Trekking at High Altitude." *European Journal of Applied Physiology* 65 (1992): 394–398.

Chamari, K., et al. "Anaerobic and Aerobic Peak Power and the Force-Velocity Relationship in Endurance-Trained Athletes: Effects of Aging." *European Journal of Applied Physiology* 71, nos. 2–3 (1995): 230–234.

Child, J. S., et al. "Cardiac Hypertrophy and Function in Masters Endurance Runners and Sprinters." *Journal of Applied Physiology* 57 (1984): 170–181.

Clement, D. B., et al. "Branched Chain Metabolic Support: A Prospective, Randomized Double-Blind Trial in Surgical Stress."

Annals of Surgery 199 (1984): 286–291.

Cohen, J., and C. V. Gisolfi. "Effects of Interval Training in Work-Heat Tolerance in Young Women." *Medicine and Science in Sports and Exercise* 14 (1982): 46–52.

Cordain, L. *The Paleo Diet.* New York: Wiley and Sons, 2002.

Cordain, L., and J. Friel. *The Paleo Diet for Athletes.* Emmaus, PA: Rodale Press, 2005.

Costill, D. "Predicting Athletic Potential: The Value of Laboratory Testing." *Sports Medicine Digest* 11, no. 11 (1989): 7.

Costill, D., et al. "Adaptations to Swimming Training: Influence of Training Volume." *Medicine and Science in Sports and Exercise* 23 (1991): 371–377.

Costill, D., et al. "Effects of Repeated Days of Intensified Training on Muscle Glycogen and Swimming Performance." *Medicine and Science in Sports and Exercise* 20, no. 3 (1988): 249–254.

Costill, D. L., et al. "Effects of Reduced Training on Muscular Power in Swimmers." *The Physician and Sports Medicine* 17, no. 2 (1985): 94–101.

Coyle, E. F., et al. "Cycling Efficiency Is Related to the Percentage of Type I Muscle Fibers." *Medicine and Science in Sports and Exercise* 24 (1992): 782.

Coyle, E. F., et al. "Physiological and Biomechanical Factors Associated with Elite Endurance Cycling Performance." *Medicine and Science in Sports and Exercise* 23, no. 1 (1991): 93–107.

Coyle, E. F., et al. "Time Course of Loss of Adaptations after Stopping Prolonged Intense Endurance Training." *Journal of Applied Physiology* 57 (1984): 1857.

Cunningham, D. A., et al. "Cardiovascular Response to Intervals and Continuous Training in Women." *European Journal of Applied Physiology* 41 (1979): 187–197.

Czajkowski, W. "A Simple Method to Control Fatigue in Endurance Training." *Exercise and Sport Biology, International Series on Sport Sciences* 10 (1982): 207–212.

Daniels, J. "Physiological Characteristics of Champion Male Athletes." *Research Quarterly* 45 (1974): 342–348.

———. "Training Distance Runners—A Primer." *Sports Science Exchange* 1, no. 11 (1989): 1–4.

Daniels, J., et al. "Interval Training and Performance." *Sports Medicine* 1 (1984): 327–324.

David, A. S., et al. "Post-Viral Fatigue Syndrome: Time for a New Approach." *British Medical Journal* 296 (1988): 696–699.

Dill, D., et al. "A Longitudinal Study of 16 Champion Runners." *Journal of Sports Medicine* 7 (1967): 4–32.

Doherty, M. "The Effects of Caffeine on the Maximal Accumulated Oxygen Deficit and Short-Term Running Performance." *International Journal of Sports Nutrition* 8, no. 2 (1998): 95–104.

Dragan, I., and I. Stonescu. *Organism Recovery Following Training.* Bucharest: Sport-Turism, 1978.

Dressendorfer, R., et al. "Increased Morning Heart Rate in Runners: A Valid Sign of Overtraining?" *The Physician and Sports Medicine* 13, no. 8 (1985): 77–86.

Drinkwater, B. L. "Women and Exercise: Physiological Aspects." *Exercise and Sports Science Review* 12 (1984): 21–51.

Drinkwater, B. L., ed. *Female Endurance Athletes.* Champaign, IL: Human Kinetics, 1986.

Droghetti, P., et al. "Non-Invasive Determination of the Anaerobic Threshold in Canoeing, Cycling, Cross-Country Skiing, Roller and Ice Skating, Rowing and Walking." *European Journal of Applied Physiology* 53 (1985): 299–303.

Dunbar, C. C., et al. "The Validity of Regulating Exercise Intensity by Ratings of Perceived Exertion." *Medicine and Science in Sports and Exercise* 24 (1992): 94–99.

Eaton, S. B. "Humans, Lipids and Evolution." *Lipids* 27, no. 1 (1992): 814–820.

Eaton, S. B., and M. Konner. "Paleolithic Nutrition: A Consideration of Its Nature and Current Implications." *New England Journal of Medicine* 312, no. 5 (1985): 283–289.

Eaton, S. B., and D. A. Nelson. "Calcium in Evolutionary Perspective." *American Journal of Clinical Nutrition* 54 (1991): 281S–287S.

Ekblom, B. "Effect of Physical Training in Adolescent Boys." *Journal of Applied Physiology* 27 (1969): 350–353.

"Elevation of Creatine in Resting and Exercised Muscle of Normal Subjects by Creatine Supplementation." *Clinical Science* 83 (1992): 367–374.

Elliott, Richard. *The Competitive Edge.* Mountain View, CA: TAF-NEWS Press, 1991.

Ericsson, K. A., R. T. Krampe, and S. Heizmann. "Can We Create Gifted People?" *CIBA Foundation Symposium* 178 (1993): 221–231.

Ernst, E. "Does Post-Exercise Massage Treatment Reduce Delayed Onset Muscle Soreness? A Systematic Review." *British Journal of Sports Medicine* 32, no. 3 (1998): 212–214.

"An Evaluation of Dietary Intakes of Triathletes: Are RDAs Being Met?" *Brief Communications* (November 1989): 1653–1654.

Evans, W., et al. "Protein Metabolism and Endurance Exercise." *The Physician and Sports Medicine* 11, no. 7 (1983): 63–72.

Faria, I. E. "Applied Physiology of Cycling." *Sports Medicine* 1 (1984): 187–204.

Fitts, R. H., et al. "Effect of Swim-Exercise Training on Human Muscle Fiber Function." *Journal of Applied Physiology* 66 (1989): 465–475.

Fitzgerald, L. "Exercise and the Immune System." *Immunology Today* 9, no. 11 (1988): 337–339.

Fowles, J. R., and D. G. Sale. "Time Course of Strength Deficit after Maximal Passive Stretch in Humans." *Medicine and Science in Sports and Exercise* 29, no. 5 (1997): S155.

Francis, K. T., et al. "The Relationship between Anaerobic Threshold and Heart Rate Linearity during Cycle Ergometry." *European Journal of Applied Physiology* 59 (1989): 273–277.

Frassetto, L. A., et al. "Effect of Age on Blood Acid-Base Composition in Adult Humans: Role of Age-Related Renal Function Decline." *American Journal of Physiology* 271, no. 6-2 (1996): F1114–F1122.

Frassetto, L. A., et al. "Potassium Bicarbonate Reduces Urinary Nitrogen Excretion in Postmenopausal Women." *Journal of Endocrinology and Metabolism* 82, no. 1 (1997): 254–259.

Freeman, W. *Peak When It Counts.* Mountain View, CA: TAF-NEWS Press, 1991.

Freund, B. J., et al. "Glycerol Hyperhydration: Hormonal, Renal, and Vascular Fluid Responses." *Journal of Applied Physiology* 79 (1995): 2069–2077.

Friel, J. *CompuTrainer Workout Manual.* RacerMate, 1994.

———. *The Mountain Biker's Training Bible.* Boulder: VeloPress, 2000.

———. *Training with Power.* Cambridge, MA: Tune, 1999.

Frontera, W. R., et al. "Aging of Skeletal Muscle: A 12-Year Longitudinal Study." *Journal of Applied Physiology* 4 (2000): 1321–1326.

Fry, R. W., and D. Keast. "Overtraining in Athletes." *Sports Medicine* 12, no. 1 (1991): 32–65.

Fry, R. W., et al. "Biological Responses to Overload Training in Endurance Sports." *European Journal of Applied Physiology* 64 (1992): 335–344.

Galbo, H. *Hormonal and Metabolic Adaptations to Exercise*. Stuttgart: Georg Thieme Verlag, 1983.

Gibbons, E. S. "The Significance of Anaerobic Threshold in Exercise Prescription." *Journal of Sports Medicine* 27 (1987): 357–361.

Gleim, G. W., and M. P. McHugh. "Flexibility and Its Effects on Sports Injury and Performance." *Sports Medicine* 24, no. 5 (1997): 289–299.

Goedecke, J. H., et al. "Effects of Medium-Chain Triaclyglycerol Ingested with Carbohydrate on Metabolism and Exercise Performance." *International Journal of Sports Nutrition* 9, no. 1 (1999): 35–47.

Goforth, H. W., et al. "Simultaneous Enhancement of Aerobic and Anaerobic Capacity." *Medicine and Science in Sports and Exercise* 26, no. 5 (1994): 171.

Goldspink, D. F. "The Influence of Immobilization and Stretch on Protein Turnover of Rat Skeletal Muscle." *Journal of Physiology* 264 (1977): 267–282.

Gonzalez, H., and M. L. Hull. "Bivariate Optimization of Pedaling Rate and Crank-Arm Length in Cycling." *Journal of Biomechanics* 21, no. 10 (1988): 839–849.

Graham, T. E., and L. L. Spriet. "Caffeine and Exercise Performance." *Sports Science Exchange* 9, no. 1 (1996): 1–6.

Graham, T. E., et al. "Metabolic and Exercise Endurance Effects of Coffee and Caffeine Ingestion." *Journal of Applied Physiology* 85, no. 3 (1998): 883–889.

Greiwe, J. S., et al. "Effects of Endurance Exercise Training on Muscle Glycogen Accumulation in Humans." *Journal of Applied Physiology* 87, no. 1 (1999): 222–226.

Guilland, J. C., et al. "Vitamin Status of Young Athletes Including the Effects of Supplementation." *Medicine and Science in Sports and Exercise* 21 (1989): 441–449.

Hagberg, J. M. "Physiological Implications of the Lactate Threshold." *International Journal of Sports Medicine* 5 (1984): 106–109.

Heath, G. "A Physiological Comparison of Young and Older Endurance Athletes." *Journal of Applied Physiology* 51, no. 3 (1981): 634–640.

Heath, G. W., et al. "Exercise and Upper Respiratory Tract Infections: Is There a Relationship?" *Sports Medicine* 14, no. 6 (1992): 353–365.

Heil, D. P., et al. "Cardiorespiratory Responses to Seat-Tube Angle Variation during Steady-State Cycling." *Medicine and Science in Sports and Exercise* 27, no. 5 (1995): 730–735.

Herman, E. A., et al. "Exercise Endurance Time as a Function of Percent Maximal Power Production." *Medicine and Science in Sports and Exercise* 19, no. 5 (1987): 480–485.

Hickson, R. C., et al. "Potential for Strength and Endurance Training to Amplify Endurance Performance." *Journal of Applied Physiology* 65 (1988): 2285–2290.

Hickson, R. C., et al. "Reduced Training Intensities and Loss of Aerobic Power, Endurance and Cardiac Growth." *Journal of Applied Physiology* 58 (1985): 492–499.

Hickson, R. C., et al. "Strength Training Effects on Aerobic Power and Short-Term Endurance." *Medicine and Science in Sports and Exercise* 12 (1980): 336–339.

Hoffman-Goetz, L., and B. K. Peterson. "Exercise and the Immune System: A Model of the Stress Response?" *Immunology Today* 15, no. 8 (1994): 382–387.

Holly, R. G., et al. "Stretch-Induced Growth in Chicken Wing Muscles: A New Model of Stretch Hypertrophy." *American Journal of Physiology* 7 (1980): C62–C71.

Hooper, S. L., and L. T. MacKinnon. "Monitoring Overtraining in Athletes: Recommendations." *Sports Medicine* 20, no. 5 (1995): 321–327.

Hooper, S. L., et al. "Markers for Monitoring Overtraining and Recovery." *Medicine and Science in Sports and Exercise* 27 (1995): 106–112.

Hopkins, S. R., et al. "The Laboratory Assessment of Endurance Performance in Cyclists." *Canadian Journal of Applied Physiology* 19, no. 3 (1994): 266–274.

Hopkins, W. G. "Advances in Training for Endurance Athletes." *New Zealand Journal of Sports Medicine* 24, no. 3 (1996): 29–31.

Horowitz, J. F., et al. "Pre-exercise Medium-Chain Triglyceride Ingestion Does Not Alter Muscle Glycogen Use during Exercise." *Journal of Applied Physiology* 88, no. 1 (2000): 219–225.

Hortobagyi, T., et al. "Effects of Simultaneous Training for Strength and Endurance on Upper- and Lower-Body Strength and Running Performance." *Journal of Sports Medicine and Physical Fitness* 31 (1991): 20–30.

Houmard, J. A., et al. "The Effects of Taper on Performance in Distance Runners." *Medicine and Science in Sports and Exercise* 26, no. 5 (1994): 624–631.

Houmard, J. A., et al. "Reduced Training Maintains Performance in Distance Runners." *International Journal of Sports Medicine* 11 (1990): 46–51.

Howe, M. J., J. W. Davidson, and J. A. Sluboda. "Innate Talents: Reality or Myth?" *Behavior and Brain Science* 21, no. 3 (1993): 399–407.

Ivy, J. L., et al. "Muscle Respiratory Capacity and Fiber Type as Determinants of the Lactate Threshold." *Journal of Applied Physiology* 48 (1980): 523–527.

Jackson, Susan A., and Mihaly Csikszentmihalyi. *Flow in Sports*. Champaign, IL: Human Kinetics, 1999.

Jacobs, I., et al. "Blood Lactate: Implications for Training and Sports Performance." *Sports Medicine* 3 (1986): 10–25.

Janssen, P.G.J.M. *Training, Lactate, Pulse Rate*. Kempele, Finland: Polar Electro Oy, 1989.

Jeukendrup, A. E., et al. "Physiological Changes in Male Competitive Cyclists after Two Weeks of Intensified Training." *International Journal of Sports Medicine* 13, no. 7 (1992): 534–541.

Johnston, R. E., et al. "Strength Training for Female Distance Runners: Impact on Economy." *Medicine and Science in Sports and Exercise* 27, no. 5 (1995): S47.

Jung, A. P. "The Impact of Resistance Training on Distance Running Performance." *Sports Medicine* 33, no. 7 (2003): 539–552.

Kearney, J. T. "Training the Olympic Athlete." *Scientific American*, June 1996, 52–63.

Keast, D., et al. "Exercise and the Immune Response." *Sports Medicine* 5 (1988): 248–267.

Kent-Braun, J. A., et al. "Skeletal Muscle Oxidative Capacity in

Young and Older Women and Men." *Journal of Applied Physiology* 89, no. 3 (2000): 1072–1078.

Kindermann, W., et al. "The Significance of the Aerobic-Anaerobic Transition for the Determination of Workload Intensities during Endurance Training." *European Journal of Applied Physiology* 42 (1979): 25–34.

Klissouras, V. "Adaptability of Genetic Variation." *Journal of Applied Physiology* 31 (1971): 338–344.

Knuttgen, H. G., et al. "Physical Conditioning through Interval Training with Young Male Adults." *Medicine and Science in Sports and Exercise* 5 (1973): 220–226.

Kokkonen, J., et al. "Acute Muscle Stretching Inhibits Maximal Strength Performance." *Research Quarterly for Exercise and Sport* 69 (1998): 411–415.

Kovacs, E. M. R., et al. "Effect of Caffeinated Drinks on Substrate Metabolism, Caffeine Excretion and Performance." *Journal of Applied Physiology* 85, no. 2 (1998): 709–715.

Kraemer, W. J., et al. "Compatibility of High-Intensity Strength and Endurance Training on Hormonal and Skeletal Muscle Adaptations." *Journal of Applied Physiology* 78, no. 3 (1995): 976–989.

Kreider, R. B., et al. "Effects of Phosphate Loading on Metabolic and Myocardial Responses to Maximal and Endurance Exercise." *International Journal of Sports Nutrition* 2, no. 1 (1992): 20–47.

Kreider, R. B., et al. "Effects of Phosphate Loading on Oxygen Uptake, Ventilatory Anaerobic Threshold, and Run Performance." *Medicine and Science in Sports and Exercise* 22, no. 2 (1990): 250–256.

Kubukeli, Z. N., T. D. Noakes, and S. C. Dennis. "Training Techniques to Improve Endurance Exercise Performances." *Sports Medicine* 32, no. 8 (2002): 489–509.

Kuipers, H., and H. A. Keizer. "Overtraining in Elite Athletes: Review and Directions for the Future." *Sports Medicine* 6 (1988): 79–92.

Kuipers, H., et al. "Comparison of Heart Rate as a Non-Invasive Determination of Anaerobic Threshold with Lactate Threshold When Cycling." *European Journal of Applied Physiology* 58 (1988): 303–306.

Legwold, G. "Masters Competitors Age Little in Ten Years." *The Physician and Sports Medicine* 10, no. 10 (1982): 27.

Lehmann, M., et al. "Overtraining in Endurance Athletes: A Brief Review." *Medicine and Science in Sports and Exercise* 25, no. 7 (1993): 854–862.

Lehmann, M., et al. "Training-Overtraining: Influence of a Defined Increase in Training Volume versus Training Intensity on Performance, Catecholamines and Some Metabolic Parameters in Experienced Middle- and Long-Distance Runners." *European Journal of Applied Physiology* 64, no. 2 (1992): 169–177.

LeMond, G., and K. Gordis. *Greg LeMond's Complete Book of Bicycling*. New York: Perigee Books, 1988.

Lindsay, F. H., et al. "Improved Athletic Performance in Highly Trained Cyclists after Interval Training." *Medicine and Science in Sports and Exercise* 28, no. 11 (1996): 1427–1434.

Loehr, James. *Mental Toughness Training for Sports*. Brattelboro, VT: Stephen Greene Press, 1982.

———. *The New Mental Toughness Training for Sports*. New York: Penguin Books, 1995.

Loftin, M., and B. Warren. "Comparison of a Simulated 16.1-km Time Trial, VO_2Max and Related Factors in Cyclists with Different Ventilatory Thresholds." *International Journal of Sports Medicine* 15, no. 8 (1994): 498–503.

Luis, A., H. Joyes, and J. L. Chicharro. "Physiological Response to Professional Road Cycling: Climbers vs. Time Trialists." *International Journal of Sports Medicine* 21 (2001): 505–512.

Lynch, Jerry. *Creative Coaching*. Champaign, IL: Human Kinetics, 2001.

———. *Running Within*. Champaign, IL: Human Kinetics, 1999.

———. *Thinking Body, Dancing Mind*. New York: Bantam Books, 1992.

———. *The Total Runner*. Englewood Cliffs, NJ: Prentice Hall, 1987.

Lynch, Jerry, and Chungliang Al Huang. *Working Without, Working Within*. New York: Tarcher and Putnam, 1998.

MacLaren, C. P., et al. "A Review of Metabolic and Physiologic Factors in Fatigue." *Exercise and Sports Science Review* 17 (1989): 29.

Maglischo, E. *Swimming Faster*. Palo Alto, CA: Mayfield, 1982.

Marcinik, E. J., et al. "Effects of Strength Training on Lactate Threshold and Endurance Performance." *Medicine and Science in Sports and Exercise* 23, no. 6 (1991): 739–743.

Martin, D. E., and P. N. Coe. *Training Distance Runners*. Champaign, IL: Leisure Press, 1991.

Massey, L. K., et al. "Interactions between Dietary Caffeine and Calcium on Calcium and Bone Metabolism in Older Women." *Journal of the American College of Nutrition* 13 (1994): 592–596.

Matveyev, L. *Fundamentals of Sports Training*. Moscow: Progress Publishing, 1981.

Mayhew, J., and P. Gross. "Body Composition Changes in Young Women and High Resistance Weight Training." *Research Quarterly* 45 (1974): 433–440.

McArdle, W. D., F. I. Katch, and V. L. Katch. *Exercise Physiology*. Baltimore: Williams and Wilkins, 1996.

McCarthy, J. P., et al. "Compatibility of Adaptive Responses with Combining Strength and Endurance Training." *Medicine and Science in Sports and Exercise* 27, no. 3 (1995): 429–436.

McMurray, R. G., V. Ben-Ezra, W. A. Forsythe, and A. T. Smith. "Responses of Endurance-Trained Subjects to Caloric Deficits Induced by Diet or Exercise." *Medicine and Science in Sports and Exercise* 17, no. 5 (1985): 574–579.

McMurtrey, J. J., and R. Sherwin. "History, Pharmacology and Toxicology of Caffeine and Caffeine-Containing Beverages." *Clinical Nutrition* 6 (1987): 249–254.

Milne, C. "The Tired Athlete." *New Zealand Journal of Sports Medicine* 19, no. 3 (1991): 42–44.

Mujika, I., and S. Padilla. "Creatine Supplementation as an Ergogenic Aid for Sports Performance in Highly Trained Athletes: A Critical Review." *International Journal of Sports Medicine* 18, no. 7 (1997): 491–496.

Myburgh, K. H., et al. "High-Intensity Training for 1 Month Improves Performance but Not Muscle Enzyme Activities in Highly Trained Cyclists." *Medicine and Science in Sports and Exercise* 27, no. 5 (1995): S370.

Nelson, A. G., et al. "Consequences of Combining Strength and Endurance Training Regimens." *Physical Therapy* 70 (1990): 287–294.

Nelson, A. G., et al. "Muscle Glycogen Supercompensation Is Enhanced by Prior Creatine Supplementation." *Medicine and Science in Sports and Exercise* 33, no. 7 (2001): 1096–1100.

Neufer, P. D., et al. "Effects of Reduced Training on Muscular Strength and Endurance in Competitive Swimmers." *Medicine and Science in Sports and Exercise* 19 (1987): 486–490.

Newham, D. J., et al. "Muscle Pain and Tenderness after Exercise." *Australian Journal of Sports Medicine and Exercise Science* 14 (1982): 129–131.

Nicholls, J. F., et al. "Relationship between Blood Lactate Response to Exercise and Endurance Performance in Competitive Female Masters Cyclists." *International Journal of Sports Medicine* 18 (1997): 458–463.

Nieman, D. C., et al. "Infectious Episodes in Runners before and after the Los Angeles Marathon." *Journal of Sports Medicine and Physical Fitness* 30 (1990): 316–338.

Niles, R. "Power as a Determinant of Endurance Performance." Unpublished study at Sonoma State University, 1991.

Noakes, T. D. "Implications of Exercise Testing for Prediction of Athletic Performance: A Contemporary Perspective." *Medicine and Science in Sports and Exercise* 20, no. 4 (1988): 319–330.

O'Brien, C., et al. "Glycerol Hyperhydration: Physiological Responses during Cold-Air Exposure." *Journal of Applied Physiology* 99 (2005): 515–521.

Okkels, T. "The Effect of Interval and Tempo Training on Performance and Skeletal Muscle in Well-Trained Runners." Acoteias, Portugal: Twelfth European Track Coaches Congress (1983): 1–9.

Orlick, Terry. *Psyched to Win*. Champaign, IL: Leisure Press, 1992.

————. *Psyching for Sport*. Champaign, IL: Leisure Press, 1986.

Parizkova, J. "Body Composition and Exercise during Growth and Development." *Physical Activity: Human Growth and Development* (1974).

Pate, R. R., et al. "Cardiorespiratory and Metabolic Responses to Submaximal and Maximal Exercise in Elite Women Distance Runners." *International Journal of Sports Medicine* 8, no. 2 (1987): 91–95.

Paton, C. D., and W. G. Hopkins. "Combining Explosive and High-Resistance Training Improves Performance in Competitive Cyclists." *Journal of Strength and Conditioning Research* 19, no. 4 (2005): 826–830.

Peyrebrune, M. C., et al. "The Effects of Oral Creatine Supplementation on Performance in Single and Repeated Sprint Training." *Journal of Sports Science* 16, no. 3 (1998): 271–279.

Phillips, S. M., et al. "Mixed Muscle Protein Synthesis and Breakdown after Resistance Exercise in Humans." *American Journal of Physiology* 273, no. 1 (1997): E99–E107.

Phinney, D., and C. Carpenter. *Training for Cycling*. New York: Putnam, 1992.

Piatti, P. M., F. Monti, and I. Fermo, et al. "Hypocaloric, High-Protein Diet Improves Glucose Oxidation and Spares Lean Body Mass: Comparison to Hypocaloric, High Carbohydrate Diet." *Metabolism* 43, no. 12 (1994): 1481–1487.

Pollock, M., et al. "Effect of Age and Training on Aerobic Capacity and Body Composition of Master Athletes." *Journal of Applied Physiology* 62, no. 2 (1987): 725–731.

Pollock, M., et al. "Frequency of Training as a Determinant for Improvement in Cardiovascular Function and Body Composition of Middle-Aged Men." *Archives of Physical Medicine and Rehabilitation* 56 (1975): 141–145.

Pompeu, F. A., et al. "Prediction of Performance in the 5000m Run by Means of Laboratory and Field Tests in Male Distance Runners." *Medicine and Science in Sports and Exercise* 28, no. 5 (1996): S89.

Poole, D. C., et al. "Determinants of Oxygen Uptake." *Sports Medicine* 24 (1996): 308–320.

Rankin, J. W. "Weight Loss and Gain in Athletes." *Current Sports Medicine Reports* 1, no. 4 (2002): 208–213.

Rasmussen, B. B., et al. "An Oral Essential Amino Acid–Carbohydrate Supplement Enhances Muscle Protein Anabolism after Resistance Exercise." *Journal of Applied Physiology* 88, no. 2 (2000): 386–392.

Ready, S. L., et al. "Effect of Two Sports Drinks on Muscle Tissue Stress and Performance." *Medicine and Science in Sports and Exercise* 31, no. 5 (1999): S119.

Remer, T., and F. Manz. "Potential Renal Acid Load of Foods and Its Influence on Urine pH." *Journal of the American Dietetic Association* 95, no. 7 (1995): 791–797.

Rhea, M. R., S. D. Ball, W. T. Phillips, and L. N. Burkett. "A Comparison of Linear and Daily Undulating Periodized Programs with Equated Volume and Intensity for Strength." *Journal of Strength Conditioning Research* 16, no. 2 (2002): 250–255.

Rhea, M. R., W. T. Phillips, L. N. Burkett, W. J. Stone, S. D. Ball, B. A. Alvar, and A. B. Thomas. "A Comparison of Linear and Daily Undulating Periodized Programs with Equated Volume and Intensity for Local Muscular Endurance." *Journal of Strength Conditioning Research* 17, no. 1 (2003): 82–87.

Rogers, J. "Periodization of Training." *Endurance Training Journal* 2 (1992): 4–7.

Rogers, M. A., et al. "Decline in VO$_2$max with Aging in Masters Athletes and Sedentary Men." *Journal of Applied Physiology* 68, no. 5 (1990): 2195–2199.

Romijn, J. A., et al. "Regulation of Endogenous Fat and Carbohydrate Metabolism in Relation to Exercise Intensity and Duration." *American Journal of Physiology* 265 (1993): E380.

Roth, S. M., et al. "High-Volume, Heavy-Resistance Strength Training and Muscle Damage in Young and Older Men." *Journal of Applied Physiology* 88, no. 3 (2000): 1112–1119.

Rountree, S. *The Athlete's Guide to Yoga*. Boulder: VeloPress, 2008.

Roy, B. D., et al. "Effect of Glucose Supplement Timing on Protein Metabolism after Resistance Training." *Journal of Applied Physiology* 82 (1997): 1882–1888.

Roy, B. D., et al. "The Influence of Post-Exercise Macronutrient Intake on Energy Balance and Protein Metabolism in Active Females Participating in Endurance Training." *International Journal of Sport Nutrition, Exercise and Metabolism* 12, no. 2 (2002): 172–188.

Sale, D. G., and D. MacDougall. "Specificity in Strength Training: A Review for the Coach and Athlete." *Canadian Journal of Applied Sciences* 6 (1981): 87–92.

Sale, D. G., et al. "Comparison of Two Regimens of Concurrent Strength and Endurance Training." *Medicine and Science in Sports and Exercise* 22, no. 3 (1990): 348–356.

Schatz, M. P. "Easy Hamstring Stretches." *Physician and Sports Medicine* 22, no. 2 (1994): 115–116.

Schneider, D. A., et al. "Ventilatory Thresholds and Maximal Oxygen Uptake during Cycling and Running in Biathletes." *Medicine and Science in Sports and Exercise* 22, no. 2 (1990): 257–264.

Schumacher, Y. O., and P. Mueller. "The 4000-m Team Pursuit Cycling World Record: Theoretical and Practical Aspects." *Medicine and Science in Sports and Exercise* 34, no. 6 (2002): 1029–1036.

Seals, D. R., et al. "Endurance Training in Older Men and Women." *Journal of Applied Physiology* 57 (1984): 1024–1029.

Sebastian, A., et al. "Improved Mineral Balance and Skeletal Metabolism in Postmenopausal Women Treated with Potassium Bicarbonate." *New England Journal of Medicine* 330, no. 25 (1994): 1776–1781.

Seiler, K. S., and G. O. Kjerland. "Quantifying Training Intensity Distribution in Elite Endurance Athletes: Is There Evidence for 'Optimal Distribution?" *Scandinavian Journal of Medicine & Science in Sports* 16, no. 1 (2006): 49–56.

Shangold, M. M., and G. Mirkin, eds. *Women and Exercise: Physiology and Sports Medicine.* Philadelphia: F. A. Davis, 1988.

Sharkey, B. *Coaches' Guide to Sport Physiology.* Champaign, IL: Human Kinetics, 1986.

Sharp, N. C. C., and Y. Koutedakis. "Sport and the Overtraining Syndrome." *British Medical Journal* 48, no. 3 (1992): 518–533.

Shasby, G. B., and F. C. Hagerman. "The Effects of Conditioning on Cardiorespiratory Function in Adolescent Boys." *Journal of Sports Medicine* 3 (1975): 97–107.

Simon, J., et al. "Plasma Lactate and Ventilation Thresholds in Trained and Untrained Cyclists." *Journal of Applied Physiology* 60 (1986): 777–781.

Skinner, J. S., et al. "The Transition from Aerobic to Anaerobic Metabolism." *Research Quarterly for Exercise and Sport* 51 (1980): 234–248.

Sleamaker, R. *Serious Training for Serious Athletes.* Champaign, IL: Leisure Press, 1989.

Sleivert, G. G., and H. A. Wenger. "Physiological Predictors of Short-Course Biathlon Performance." *Medicine and Science in Sports and Exercise* 25, no. 7 (1993): 871–876.

Smith, L. L., et al. "The Effects of Athletic Massage on Delayed Onset Muscle Soreness, Creatine Kinase, and Neutrophil Count: A Preliminary Report." *Journal of Orthopedic Sports Physical Therapy* 19, no. 2 (1994): 93–99.

Snell, P., et al. "Changes in Selected Parameters during Overtraining." *Medicine and Science in Sports and Exercise* 18 (1986): abstract #268.

Somer, E., and Health Medical of America. *The Essential Guide to Vitamins and Minerals.* New York: Harper Perennial, 1992.

Stahl, A. B. "Hominid Dietary Selection before Fire." *Current Anthropology* 25, no. 2 (1984): 151–168.

Steed, J. C., et al. "Ratings of Perceived Exertion (RPE) as Markers of Blood Lactate Concentration during Rowing." *Medicine and Science in Sports and Exercise* 26 (1994): 797–803.

Steinacker, J. M., W. Lormes, M. Lehmann, and D. Altenburg. "Training of Rowers before World Championships." *Medicine and Science in Sports and Exercise* 30, no. 7 (1998): 1158–1163.

Stewart, I., et al. "Phosphate Loading and the Effects on VO₂max in Trained Cyclists." *Research Quarterly for Exercise and Sport* 61, no. 1 (1990): 80–84.

Stone, M., et al. "Overtraining: A Review of the Signs, Symptoms and Possible Causes." *Journal of Applied Sport Sciences* 5, no. 1 (1991): 35–50.

Stone, M. H., et al. "Health- and Performance-Related Potential of Resistance Training." *Sports Medicine* 11, no. 4 (1991): 210–231.

Stucker, M. "Training for Cycling." Unpublished manuscript, 1990.

Tanaka, H., and T. Swensen. "Impact of Resistance Training on Endurance Performance: A New Form of Cross-Training?" *Sports Medicine* 25, no. 3 (1998): 191–200.

Tanaka, K., et al. "A Longitudinal Assessment of Anaerobic Threshold and Distance-Running Performance." *Medicine and Science in Sports and Exercise* 16, no. 3 (1984): 278–282.

Tiidus, P. M. "Massage and Ultrasound as Therapeutic Modalities in Exercise-Induced Muscle Damage." *Canadian Journal of Physiology* 24, no. 3 (1999): 267–278.

Tiidus, P. M., and J. K. Shoemaker. "Effleurage Massage, Muscle Blood Flow and Long-Term Post-Exercise Strength Recovery." *International Journal of Sports Medicine* 16, no. 7 (1995): 478–483.

Ungerleider, Steven. *Mental Training for Peak Performance.* Emmaus, PA: Rodale Sports, 1996.

USA Cycling. *Expert Level Coaching Manual.* Colorado Springs, CO: USA Cycling, 1995.

Vanderburgh, H., and S. Kaufman. "Stretch and Skeletal Myotube Growth: What Is the Physical to Biochemical Linkage?" In *Frontiers of Exercise Biology,* edited by K. Borer, D. Edington, and T. White. Champaign, IL: Human Kinetics, 1983.

Van Hall, G., et al. "Muscle Glycogen Resynthesis during Recovery from Cycle Exercise: No Effect of Additional Protein Ingestion." *Journal of Applied Physiology* 88, no. 5 (2000): 1631–1636.

Van Handel, P. J. "Periodization of Training." *Bike Tech* 6, no. 2 (1987): 6–10.

———. "Planning a Comprehensive Training Program." *Conditioning for Cycling* 1, no. 3 (1991): 4–12.

———. "The Science of Sport: Training for Cycling I." *Conditioning for Cycling* 1, no. 1 (1991): 8–11.

———. "The Science of Sport: Training for Cycling II." *Conditioning for Cycling* 1, no. 2 (1991): 18–23.

———. "Specificity of Training: Establishing Pace, Frequency, and Duration of Training Sessions." *Bike Tech* 6, no. 3 (1987): 6–12.

VanNieuwenhoven, M. A., et al. "Gastrointestinal Function during Exercise: Comparison of Water, Sports Drink, and Sports Drink with Caffeine." *Journal of Applied Physiology* 89, no. 3 (2000): 1079–1085.

Vanzyl, C. G., et al. "Effects of Medium-Chain Triglycerides Ingestion on Fuel Metabolism and Cycling Performance." *Journal of Applied Physiology* 80, no. 6 (1996): 2217–2225.

Viitsalo, J. T., et al. "Warm Underwater Water-Jet Massage Improves Recovery from Intense Physical Exercise." *European Journal of Applied Physiology* 71, no. 5 (1995): 431–438.

Wallin, D., et al. "Improvement of Muscle Flexibility: A Comparison between Two Techniques." *American Journal of Sports Medicine* 13, no. 4 (1985): 263–268.

Wells, C. L. *Women, Sport, and Performance: A Physiological Perspective.* Champaign, IL: Human Kinetics, 1991.

Weltman, A. *The Blood Lactate Response to Exercise.* Champaign, IL: Human Kinetics, 1995.

Weltman, A., et al. "Endurance Training Amplifies the Pulsatile Release of Growth Hormone: Effects of Training Intensity." *Journal of Applied Physiology* 72, no. 6 (1992): 2188–2196.

Wemple, R. D., et al. "Caffeine vs. Caffeine-Free Sports Drinks: Effects on Urine Production at Rest and during Prolonged Exercise." *International Journal of Sports Medicine* 18 (1997): 40–46.

Wenger, H. A., and G. J. Bell. "The Interactions of Intensity, Frequency and Duration of Exercise Training in Altering Cardiorespiratory Fitness." *Sports Medicine* 3, no. 5 (1986): 346–356.

Weston, A. R., et al. "Skeletal Muscle Buffering Capacity and Endurance Performance after High-Intensity Training by Well-Trained Cyclists." *European Journal of Applied Physiology* 75

(1997): 7–13.

Wilber, R. L., and R. J. Moffatt. "Physiological and Biochemical Consequences of Detraining in Aerobically Trained Individuals." *Journal of Strength Conditioning Research* 8 (1994): 110.

Wilcox, A. R. "Caffeine and Endurance Performance." *Sports Science Exchange* 3, no. 26 (1990).

Wilmore, J., and D. Costill. *Physiology of Sport and Exercise*. Champaign, IL: Human Kinetics, 1994.

———. *Training for Sport and Activity: The Physiological Basis of the Conditioning Process*. Champaign, IL: Human Kinetics, 1988.

Wilmore, J., et al. "Is There Energy Conservation in Amenorrheic Compared with Eumenorrheic Distance Runners?" *Journal of Applied Physiology* 72 (1992): 15–22.

Wyatt, F. B., et al. "Metabolic Threshold Defined by Disproportionate Increases in Physiological Parameters: A Meta-Analytic Review." *Medicine and Science in Sports and Exercise* 29, no. 5 (1997): S1342.

Zappe, D. H., and T. Bauer. "Planning Competitive Season Training for Road Cycling." *Conditioning for Cycling* 1, no. 2 (1991): 4–8.

Zatiorsky, V. M. *Science and Practice of Strength Training*. Champaign, IL: Human Kinetics, 1995.

索引

關於作者

從八〇年代開始，喬福瑞就開始執教訓練耐力運動員。他的客戶包括業餘及職業公路自行車手、登山車手、鐵人三項運動員、鐵人兩項運動員、游泳選手及跑步選手。這些選手來自於世界各地，其中不乏全美錦標賽及其他各國全國錦標賽的冠軍選手、世界錦標賽的參賽者及奧運選手。

　　除了《自行車訓練聖經》（ *The Cyclist's Training Bible* ）以外，喬福瑞的著作還包括 *Cycling Past 50* 、 *Precision Heart Rate Training* （合著）、《鐵人三項訓練聖經》（ *The Triathlete's Training Bible* ，中文版已由禾宏文化發行）、 *The Mountain Biker's Training Bible* 、 *Going Long: Training for Ironman-Distance Triathlons* （合著）、 *Total Heart Rate Training* 、 *Your First Triathlon* 。除了擁有運動科學的碩士學位外，他也是美國鐵人三項協會與自行車協會最高等級認證的教練。

　　他也是 *VeloNews* 及 *Inside Triathlon* 的專欄作者，也曾為其他國際性的出版社或網站寫過專題，還曾多次以運動訓練權威的身份接受如紐約時報、《戶外》雜誌、洛杉磯時報等主流媒體的訪問。此外，他還擔任美國奧林匹克協會的顧問。

　　喬福瑞以耐力運動員的訓練與競賽為題，長年在世界各地舉辦講座與訓練營。他同時也為健身產業提供諮詢。每年他都會選出一批最有潛力及最有希望的教練，在他們進階成菁英教練的過程中，密切地監督他們的進展。

　　想知道更多關於個人指導、講座、訓練營、教練發展指導、訓練聖經訓練法的教練認證、教練研討會、以及相關諮詢服務，請至網站：www.TrainingBible.com。在這裡你可以找到各種訓練計畫、部落格、電子報及其他免費的資源。本書的訓練方法若有任何更改，也會不定期地透過這些資源更新。此外，若你想運用書中的概念來提升自我指導的效率，所需的一切工具（例如：虛擬教練）都可以從下面這個網址：http:// TrainingPeaks.com 取得。

　　如果你有任何問題或建議，可以寫 E-mail：jfriel@trainingbible.com 與喬福瑞聯絡。